秋史體로 쓴

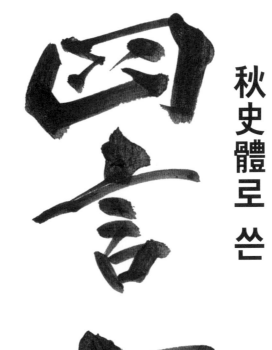

四言七百選

東泉 嚴基喆 著

❀ ㈜이화문화출판사

일러두기

1. 원문의 내용들은 解釋을 포함해 가·나·다 순으로 실었기에 '찾아보기(目次)' 기능에서는 해석을 제외한 700개의 四言만을 역시 가·나·다 순으로 실었습니다.

2. 한자별 뜻풀이(音韻)가 복수 이상의 경우는 解釋文을 근거해 가장 근접한 내용으로 실었습니다.

3. 각 사자성어를 보다 완벽하게 이해하기 위해서는 語原(출처)을 보다 구체적으로 살펴보기를 권장 드립니다.

4. 중복되는 한자의 경우 가급적 다르게 표현을 시도했습니다.

5. 教材에 삽입되는 原文 글씨는 筆者의 가장 최근 글씨의 수록과 일관성 유지를 위해 2024년 1월부터 3월까지 집중해서 쓰기 시작 했습니다.

6. 원문 글씨를 자세히 관찰하면 붓이 지나간 길의 흔적이 보일 텐데, 이는 글을 쓸 때 일부러 붓 길을 나타내기 위해 100% 순수 먹물이 아닌 적색물감을 가미해 썼기 때문입니다. 붓 길의 흔적을 잘 참고하시면 공부에 한층 도움이 될 것입니다.

發刊에 즈음하여

4개의 漢字로 이루어진 사자성어(四字成語)는 흔히 중국의 역사와 고전, 시가(詩歌) 등 옛 이야기에서 유래되었습니다. 그러나 사자성어가 모두 중국에서 유래된 것은 아니며, 일본이나 서양에서 유래된 것들도 있습니다. 또한 우리말 속담에서 유래되어 한자어로 만들어진 사자성어도 있습니다. 사자성어는 교훈이나 비유, 상징 등을 함축적으로 담고 있기 때문에 일상생활에서도 대화 속에 널리 사용되고 있습니다.

사자성어와 유사한 경우로 고사성어(故事成語)가 있는데, 이는 고사에서 유래된 한자어 관용어를 말합니다. '古事'란 유래가 있는 옛날의 일로 주로 전근대의 중국에서 일어난 역사적인 일을 가리키고, '成語'는 옛사람들이 만들어낸 관용어를 가리킵니다. 단어 길이는 네 글자가 가장 많지만 짧으면 두 자(예:完璧)부터 긴 경우 열두 자에(예 : 知命者不怨天知己者不怨人)이르는 경우도 있습니다. 俗談과 용법이 같으나 언어적으로 그 형태는 다른데, 故事成語는 관용단어인 반면 속담은 관용문구입니다. 물론 고사성어가 한문에서는 문장이 되는 경우가 많으나, 한국어 안에서는 엄연히 하나의 고사성어 전체가 한 단어처럼 쓰이고 있습니다. 사자성어나 고사성어 공히 운문(韻文을 맞추기 위해 한자 4글자로 이루어진 단어가 많습니다. 그래서 한자 4개가 모인 말이라고 해서 '사자성어(四字成語)'라고 하기도 하는데, 엄밀히 말하면 고사성어와 사자성어는 다른 것입니다. 고사성어는 배경이 되는 고사(古事)를 알고 있어야 정확한 의미를 알 수 있지만, 사자성어는 한자 4개만 모여 이루어진 단어라면 전부 사자성어입니다. 그래서 고사성어지만 사자성어는 아닌 단어도 있고, 반대로 사자성어지만 고사성어는 아닌 단어도 있습니다. 고사성어의 대부분이 사자성어이긴 한데, 그렇다고 둘이 같은 말은 결코 아님을 참고하기 바랍니다.

필자는 오래전부터 사자성어 또는 고사성어들을 나름대로 취합해 관리하며 서예공부에 응용하곤 했었습니다. 물론 그때마다 자전(字典)을 참고하곤 했는데, 사자성어나 고사성어를 秋史書體로 직접 쓴 법첩(法帖)이 하나정도 있어서 후학들에게 길라잡이 역할을 했으면 좋겠다는 생각을 하곤 했었습니다. 그러던 중에 2013년 첫 개인전 때 책으로 엮어 선을 보였던 部數別 "常用漢字 1,800字"를 접했던 분들 중에 많은 이들이 筆者의 개성이 확실하게 구분된다며 출간을 희망한다는 메시지를 내게 전해와 古稀를 앞두고 용기를 내어 비로소 秋史體로 쓴 "常用漢字 1,800字"와 "四言 七百選"이라는 이름의 두 권의 책을 出刊하기에 이르렀습니다.

따라서 함께 출간되는 秋史體로 쓴 "常用漢字 1,800字"와 "四言 700選"이 상호 연계되어 四言 700選에서 썼던 중복되는 글자들의 다양한 표현방법을 살펴보며 실기에 잘 응용함으로서 秋史書體를 익히는데 도움이 되었으면 하는 마음 간절합니다.

서여기인(書如其人)이라고 했습니다. 누구나 오래 공부하다보면 자신만의 글씨의 특징이 시나브로 나오기 마련입니다. 법첩(法帖)을 참고하되 가급적 모방(模倣)은 지양하며 자신만의 고유의 개성과 색깔을 나타낼 수 있는 공부방법을 추천 드리고 싶습니다.

2024년 4월
Gallery '秋藝廊'에서 東泉 嚴 基 喆 拜上

'秋史體'에 대한 筆者의 見解

秋史선생의 筆痕은 전해지는 것이 그리 많지 않을 뿐 더러 설령 전해진 글씨가 있다 하더라도 매우 難解하여 흉내 내거나 따라 쓰기가 쉽지 않음은 엄연한 사실입니다. 따라서 오늘날 秋史體를 쓴다는 많은 분들의 글씨는 故 蓮坡선생님을 비롯한 몇몇 선생님께서 저술한 책자나 자전(字典)을 통해 공부해왔던 그 후학들에 의해 전해지는 글씨들이 대부분일 것이라는 것이 저의 판단입니다. 이를 두고 '秋史體'를 쓴다고 자신 있게 말하는 것은 다소 무리라는 것이 저의 솔직한 심정입니다.

筆者 역시 작품이나 공부를 함에 있어 '蓮坡書徵'을 참고하며 그 책속의 秋史선생께서 직접 쓴 筆痕을 살피면서 조금씩 응용을 하며 참고했을 뿐입니다. 따라서 제가 쓴 글씨를 눈여겨보면 故 蓮坡선생님도 보이지만 秋史선생의 筆痕도 아주 조금은 보일 텐데 엄밀히 따지자면 저의 글씨는 秋史體에 관심을 갖고 공부해왔던 많은 서예가 중에 한 명으로 오늘에 이른 東泉 嚴基喆의 글씨임이 분명합니다.

금번 제가 출간한 두 권의 책(常用漢字 1,800字/四言 七百選)을 통해 기존의 書帖에서 볼 수 없는 새로운 특징을 발견하고 응용할 가치가 있다고 판단되는 讀者가 단 한 분이라도 계신다면 저로서는 더 없는 영광으로 생각하겠습니다. 더하여 먼 훗날에 한 때 秋史선생을 흠모하고 존경하며 수십 년을 공부해왔던 秋史體를 사랑하는 한 사람으로 기억되는 書藝家로 남고 싶은 마음 간절합니다.

目次

6

家 집 가 · 國 나라 국 · 同 한 가지 동 · 慶 경사 경

家 집 가 · 道 길 도 · 和 화할 화 · 平 평평할 평

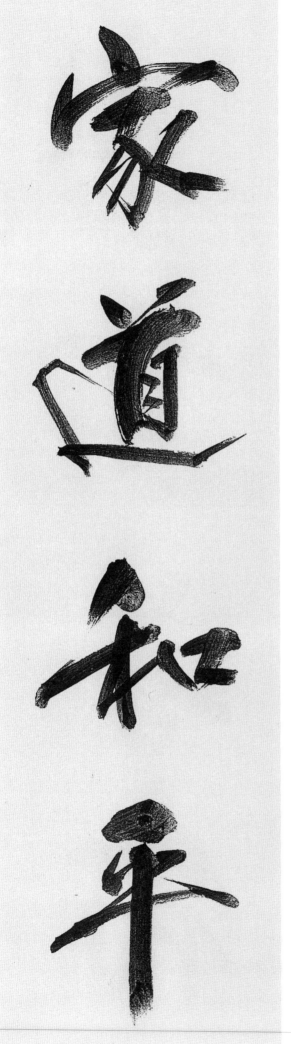

家國同慶(가국동경) 집과 나라가 함께 경사롭다.

家道和平(가도화평) 집안의 법도가 온화하고 평안함.

嘉 아름다울 가 · 言 말씀 언 · 善 착할 선 · 行 다닐 · 갈 행

嘉言善行(가언선행) 아름다운 말과 착한 행실。

嘉 아름다울 가 · 言 말씀 언 · 懿 아름다울 의 · 行 다닐 · 갈 행

嘉言懿行(가언의행) 착한 말과 아름다운 행실。

14

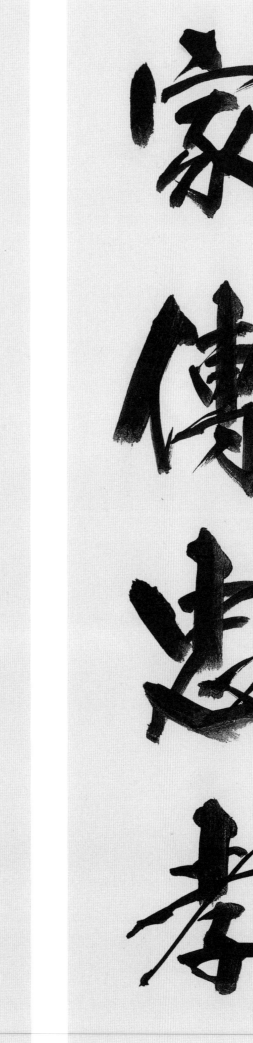

家 집 가 · 傳 전할 전 · 忠 충성 충 · 孝 효도 효

家傳忠孝(가전충효) 집에 충성과 효도를 전한다.

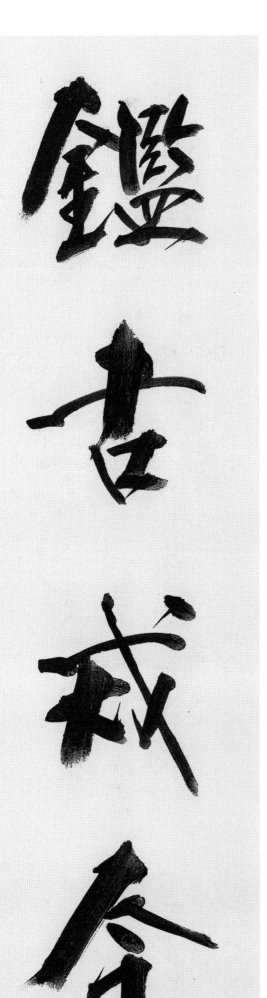

鑑 거룰 감 · 古 옛 고 · 戒 경계할 계 · 今 이제 금

鑑古戒今(감고계금) 옛날의 잘못을 거울로 삼아 오늘날에 그린 잘못을 다시 하지 않도록 경계함.

剛 군셀 강 · 健 군셀 건 · 中 가운데 중 · 正 바를 정

剛健中正(강건중정) 강하고 건장하여 중심이 바름. 즉, 군세고 건실해 행동에 지나치거나 모자람이 없다.

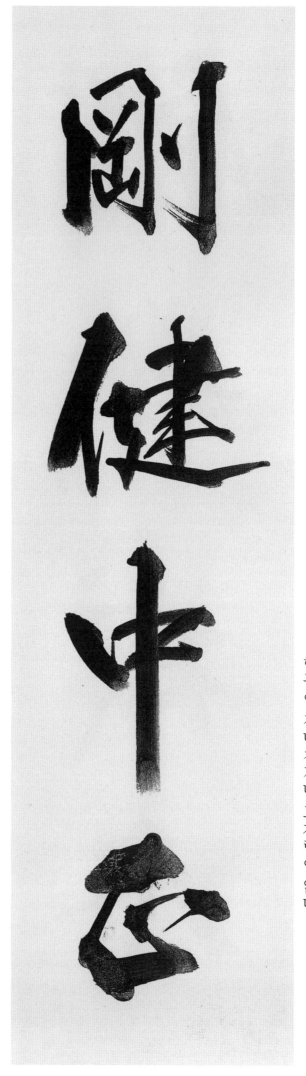

江 강 강 · 山 뫼 산 · 如 같을 여 · 畵 그림 화

江山如畵(강산여화) 강과 산이 그림과 같다.

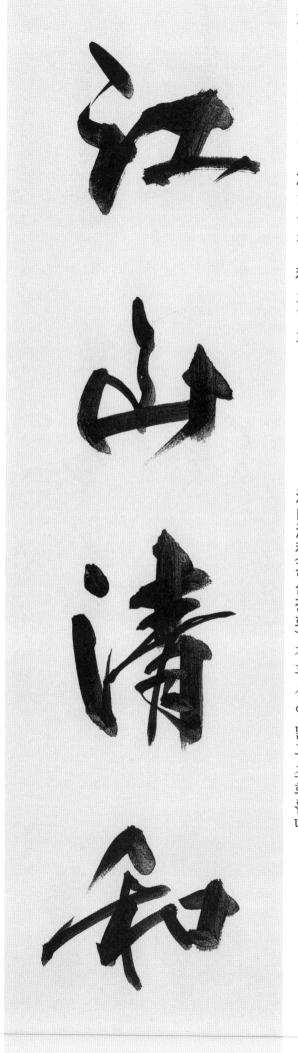

江 강 강 · 山 뫼 산 · 淸 맑을 청 · 和 화할 화

江山淸和(강산청화) 강과 산이 맑고 조화롭다.

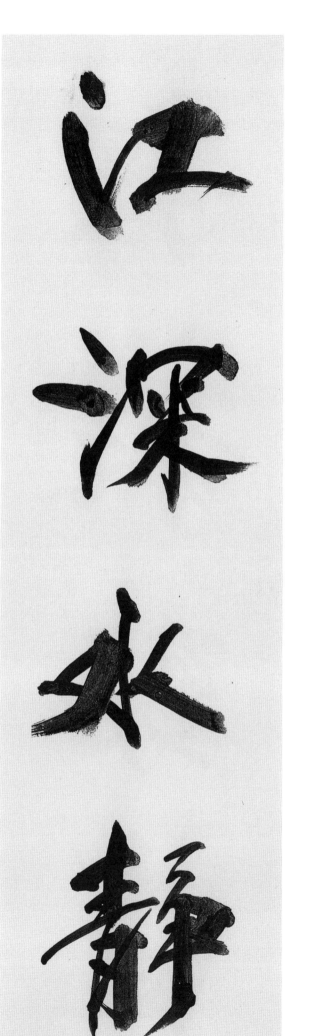

江 강 강 · 深 깊을 심 · 水 물 수 · 靜 고요할 정

江深水靜(강심수정) 강이 깊으니 물은 고요하다. 즉, 인격이 높고 마음이 깊으면 세상사에 흔들림이 적다는 뜻.

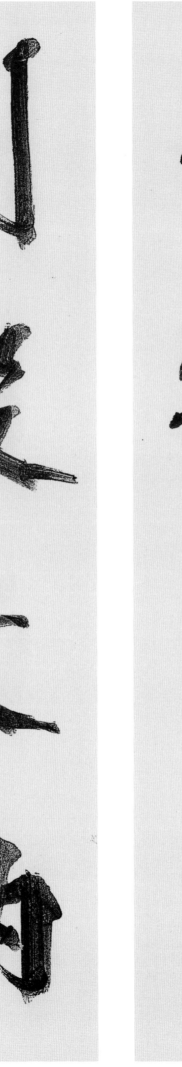

強 강할 강 · 毅 군셀 의 · 勁 군셀 경 · 直 곧을 직

強毅勁直(강의경직) 강하고 군세고 강직하다。즉、법과 원칙을 지키는 인사들의 일반적인 속성。

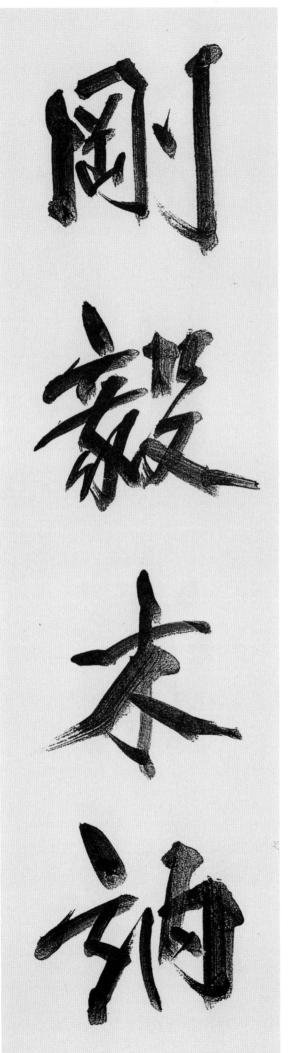

剛 군셀 강 · 毅 군셀 의 · 木 나무 목 · 訥 말더듬을 눌

剛毅木訥(강의목눌) 강직하고 군세며 순박하고 말투가 어눌함。

强 강할 강 · 毅 군셀 의 · 正 바를 정 · 直 곧을 직

强毅正直(강의정직) 뜻이 강하고 굳세고 정직하다.

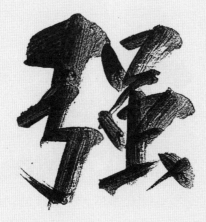

彊 군셀 강 · 自 스스로 자 · 取 취할 취 · 柱 기둥 주

彊自取柱(강자취주) 강한 재목은 자기가 원하지 않아도 기둥으로 쓰이게 된다.

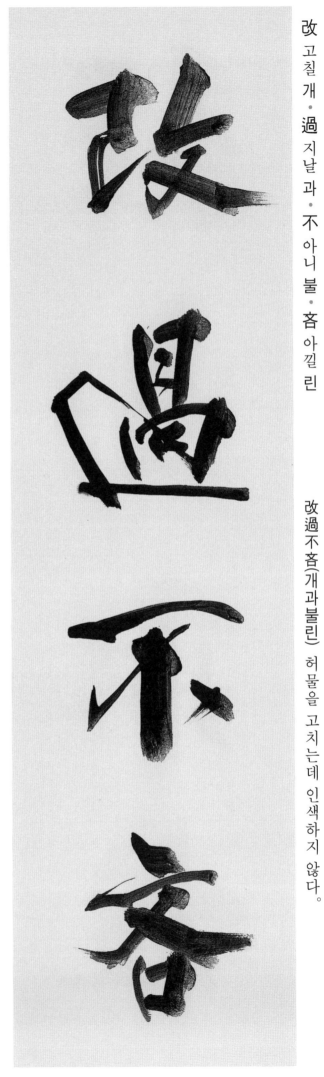

改 고칠 개 · 過 지날 과 · 不 아니 불 · 吝 아낄 린

改過不吝(개과불린) 허물을 고치는데 인색하지 않다.

改 고칠 개 · 過 지날 과 · 遷 옮길 천 · 善 착할 선

改過遷善(개과천선) 지난날의 잘못을 뉘우치고 고쳐 착하게 됨.

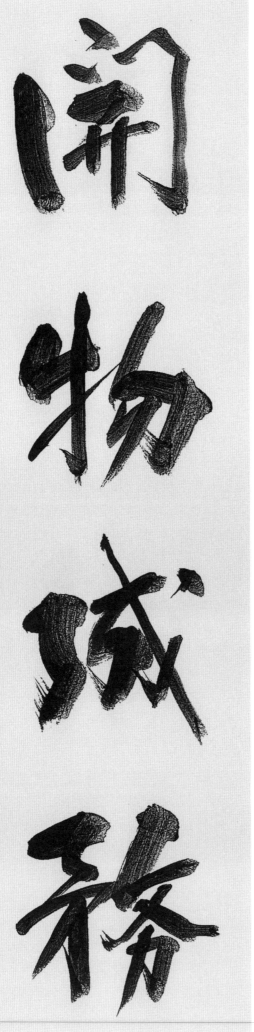

開 열 개 · 物 물건 물 · 成 이룰 성 · 務 일 · 힘쓸 무

開物成務(개물성무) 천하의 사물을 개통시키고 사업을 성취시킨다는 뜻。—〈주역(周易)〉의 계사전

開 열 개 · 卷 책 권 · 有 있을 유 · 得 얻을 득

開卷有得(개권유득) 책장을 열면 얻음(유익함)이 있다.

居 살 거 · 敬 공경 경 · 行 다닐 행 · 簡 대쪽 · 간략할 간

居敬行簡(거경행간) 몸가짐이 신중하면서 행동이 대범(소탈)하다.

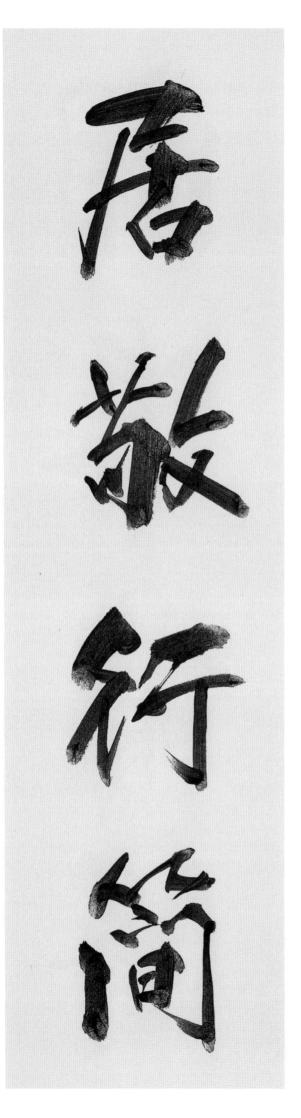

開 열 개 · 心 마음 심 · 明 밝을 명 · 目 눈 목

開心明目(개심명목) 마음을 열고 사물을 보는 눈을 밝게 하다.

居 살 거 · 高 높을 고 · 晴 갤 청 · 卑 낮을 비

居高晴卑(거고청비) 높은 곳에 있으면서도 낮은 곳의 일들을 듣는다.

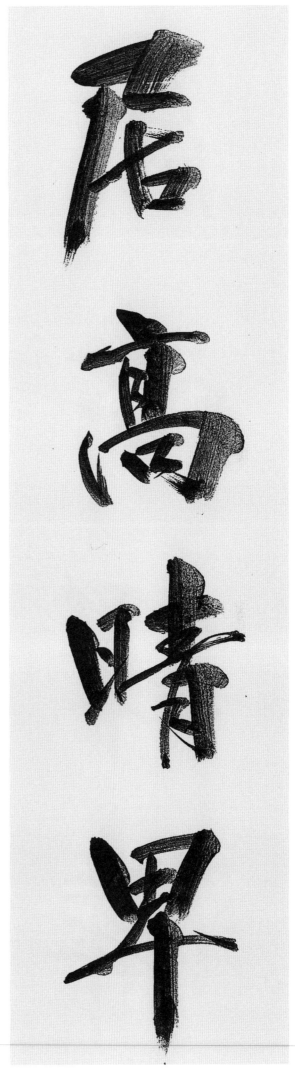

居 살 거 · 安 편안 안 · 思 생각 사 · 危 위태할 위

居安思危(거안사위) 평안히 살 때 위태함을 생각해야 한다.

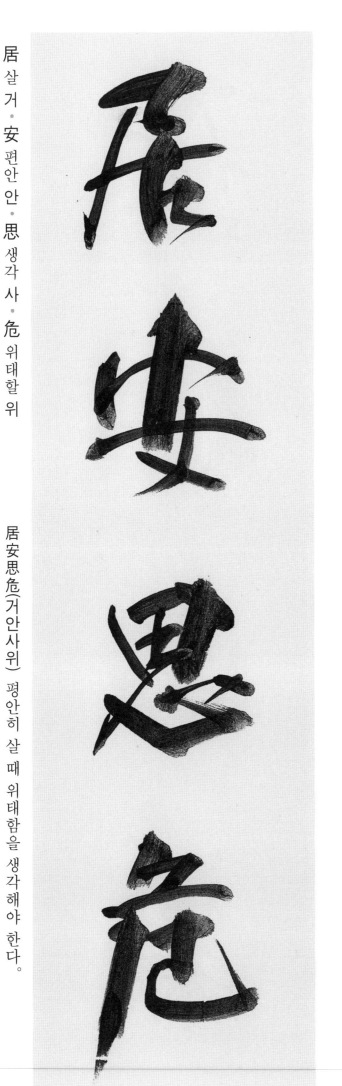

居 살 거 · 仁 어질 인 · 由 말미암을 유 · 義 옳을 의

居仁由義(거인유의) 인의 덕을 지키고 의(義)에 좇아 행동하다.

居 살 거 · 必 반드시 필 · 擇 가릴 택 · 隣 이웃 린

居必擇隣(거필택린) 사는데 반드시 이웃을 가린다.

儉 검소할 검 · 以 써 이 · 養 기를 양 · 德 큰 · 덕 덕

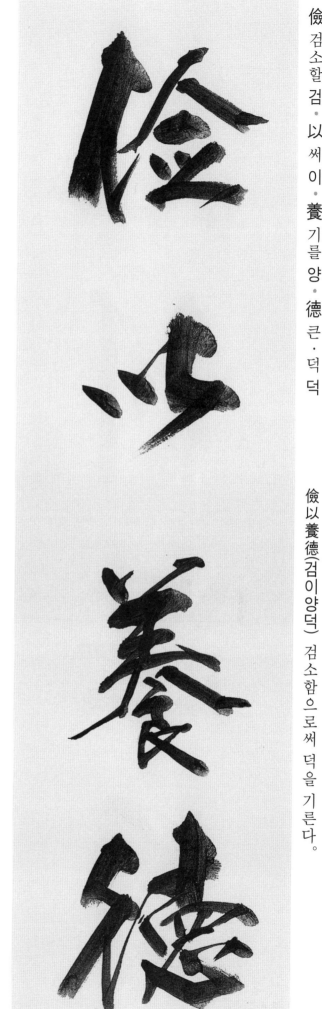

儉以養德(검이양덕) 검소함으로써 덕을 기른다.

格 바로잡을 격 · 物 물건 물 · 致 이룰 치 · 知 알 지

格物致知(격물치지) 모든 사물을 구명(究明)하여 지식을 이룬다.

見 볼 견 · 金 쇠 금 · 如 같을 여 · 石 돌 석

見金如石(견금여석) 황금 보기를 돌같이 하라.

見 金 如 石

見 볼 견 · 利 이로울 리 · 思 생각 사 · 義 옳을 의

見利思義(견리사의) 이(利)를 보거든 의(義)를 생각하라.

見 利 思 義

見 볼견 · 善 착할선 · 必 반드시필 · 行 다닐 행

見善必行(견선필행) 착한 일을 보면 반드시 실행 한다.

見 볼견 · 善 착할선 · 如 같을여 · 渴 목마를 갈

見善如渴(견선여갈) 착한 일을 보면 목마를 때 물을 찾는 것처럼 한다.

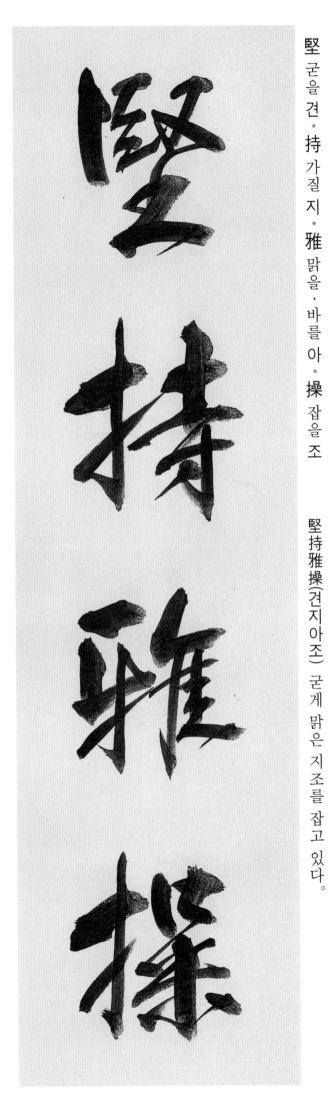

堅 굳을 견 · 持 가질 지 · 雅 맑을 · 바를 아 · 操 잡을 조

堅持雅操(견지아조) 굳게 맑은 지조를 잡고 있다.

見 볼 견 · 賢 어질 현 · 思 생각 사 · 齊 가지런할 제

見賢思齊(견현사제) 어진 이를 보거든 가지런할 것을 생각하라.

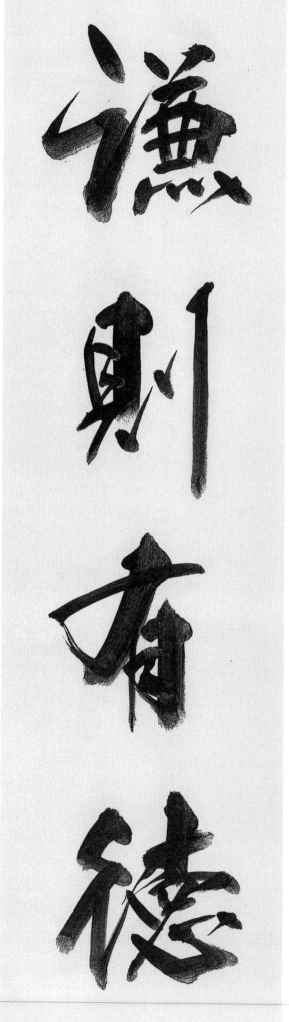

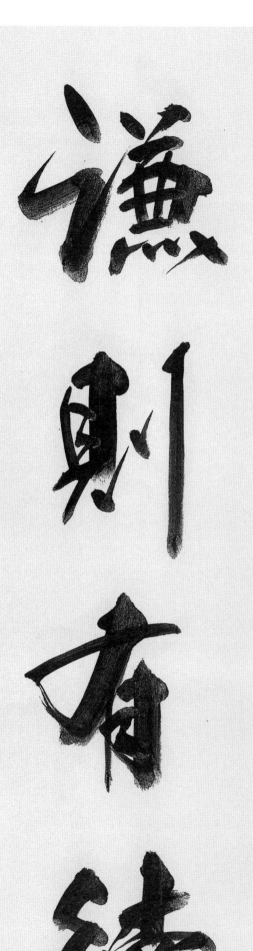

謙 겸손할 겸 · 讓 사양할 양 · 之 갈 지 · 德 덕 덕

謙讓之德(겸양지덕) 겸손하고 사양하는 미덕.

謙 겸손할 겸 · 則 곧 즉 · 법칙 · 有 있을 유 · 德 덕 덕

謙則有德(겸즉유덕) 겸손하면 덕이 있다.

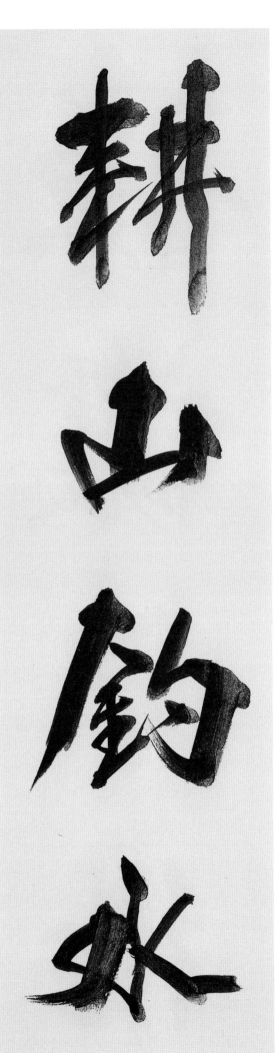
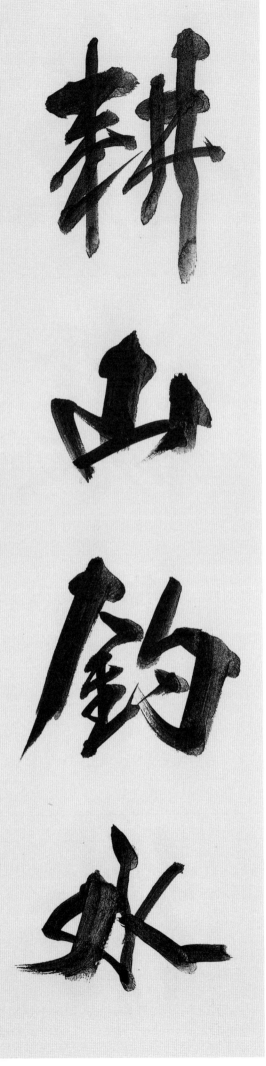

耕 밭갈 경 · 山 뫼 산 · 釣 낚을 · 낚시 조 · 水 물 수

耕山釣水(경산조수) 산에 밭을 갈고 물고기를 낚으며 속세를 떠나 한가로이 지냄.

經 글 · 지날 경 · 國 나라 국 · 濟 건널 제 · 民 백성 민

經國濟民(경국제민) 나라를 다스리고 백성을 구제한다.

敬 공경 경 · 身 몸 신 · 修 닦을 수 · 德 덕 덕

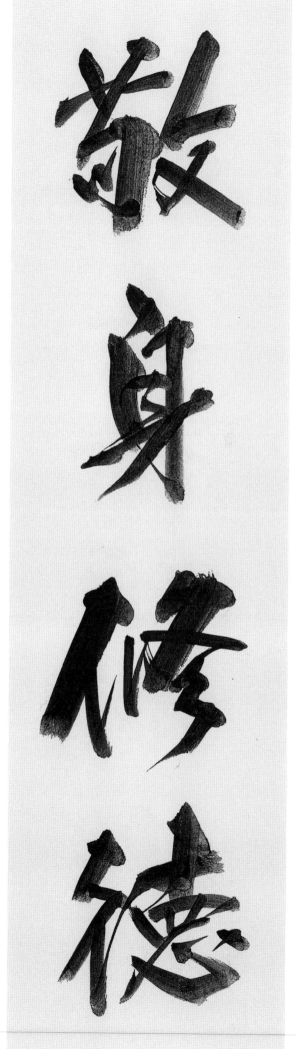

敬身修德(경신수덕) 몸을 공경하고 덕을 닦는다.

敬 공경 경 · 愼 삼갈 신 · 威 위엄 위 · 儀 거동 의

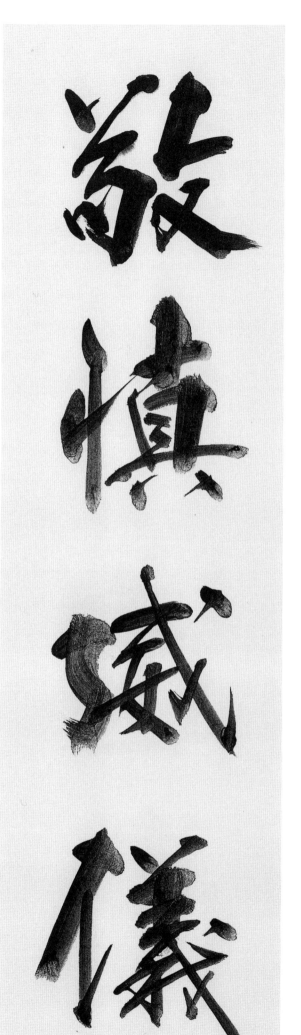

敬愼威儀(경신위의) 공경하고 삼가며 위엄과 예의를 지킨다.

敬 공경 경 · 以 써 이 · 直 곧을 직 · 內 안 내

敬以直內(경이직내) 공경으로써 내면을 바르게 한다.

敬 공경 경 · 直 곧을 직 · 義 옳을 의 · 方 모 · 본뜰 방

敬直義方(경직의방) 마음을 바르게 하고 행동을 방정하게 하다.

敬 공경 경 · 天 하늘 천 · 愛 사랑 애 · 人 사람 인

敬天愛人(경천애인) 하늘을 공경하고 사람을 사랑한다.

敬 공경 경 · 聽 들을 청 · 嘉 아름다울 가 · 話 말할 화

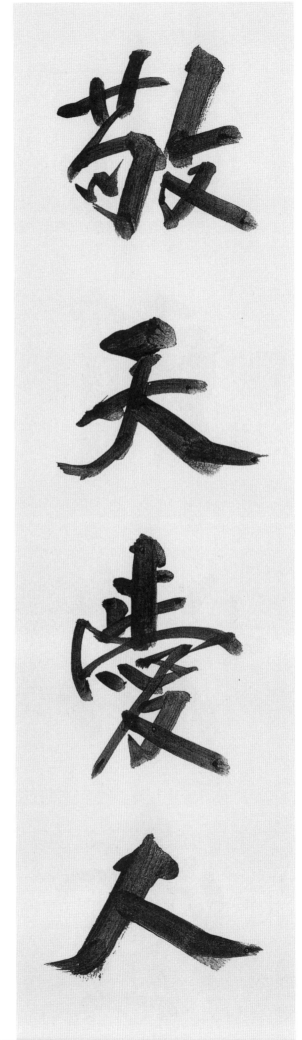

敬聽嘉話(경청가화) 공경하여 듣고 즐거이 이야기하다.

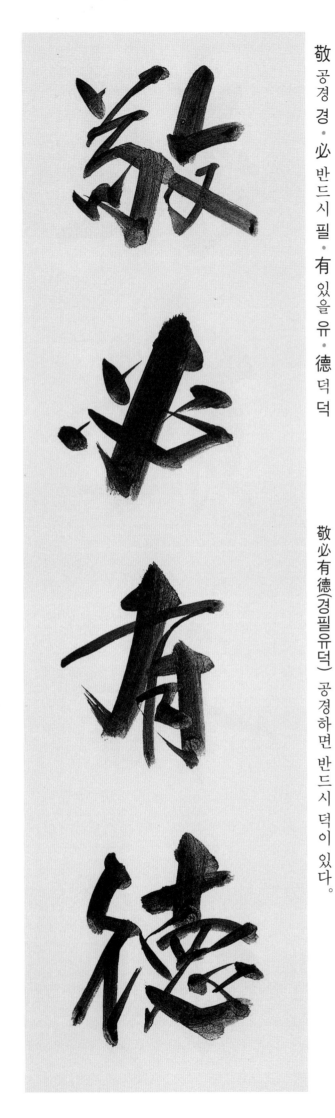

高 높을 고 · 朋 벗 붕 · 滿 찰 · 가득할 만 · 堂 집 당

高朋滿堂(고붕만당) 고상한 벗이 집에 가득하다.

敬 공경 경 · 必 반드시 필 · 有 있을 유 · 德 덕 덕

敬必有德(경필유덕) 공경하면 반드시 덕이 있다.

34

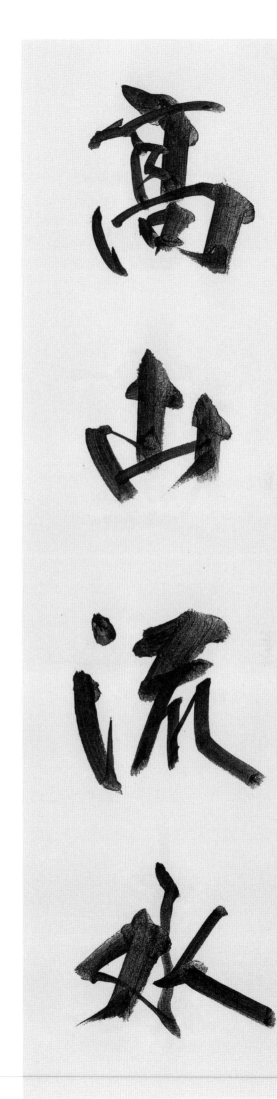

高 높을고 · 山 뫼산 · 流 흐를류 · 水 물수

高山流水(고산류수) 높은 산과 흐르는 물이라는 의미로서 서로 마음을 잘 아는 친구관계를 뜻함.

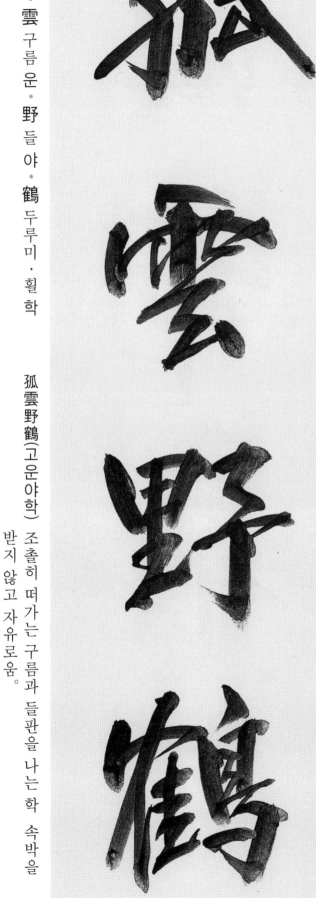

孤 외로울고 · 雲 구름운 · 野 들야 · 鶴 두루미 · 훨학

孤雲野鶴(고운야학) 조촐히 떠가는 구름과 들판을 나는 학 속박을 받지 않고 자유로움.

高 높을 고 · 節 마디 절 · 卓 높을 탁 · 行 다닐 행

高節卓行(고절탁행) 고상한 절개와 탁월한 행실.

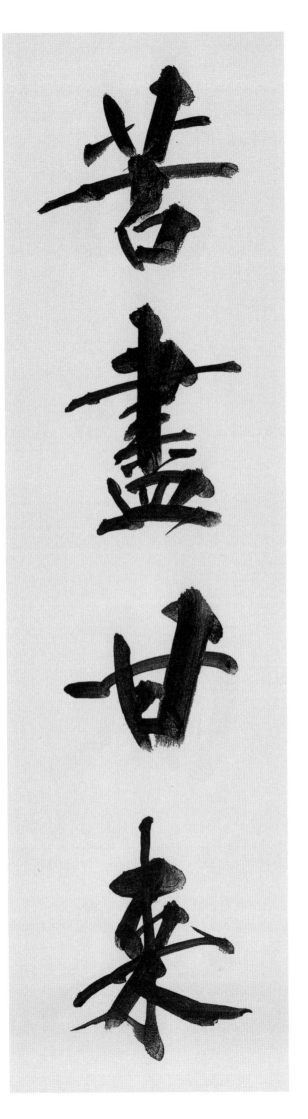

苦 쓸·괴로울 고 · 盡 다할 진 · 甘 달 감 · 來 올 래

苦盡甘來(고진감래) 괴로움이 다하면 즐거움이 온다.

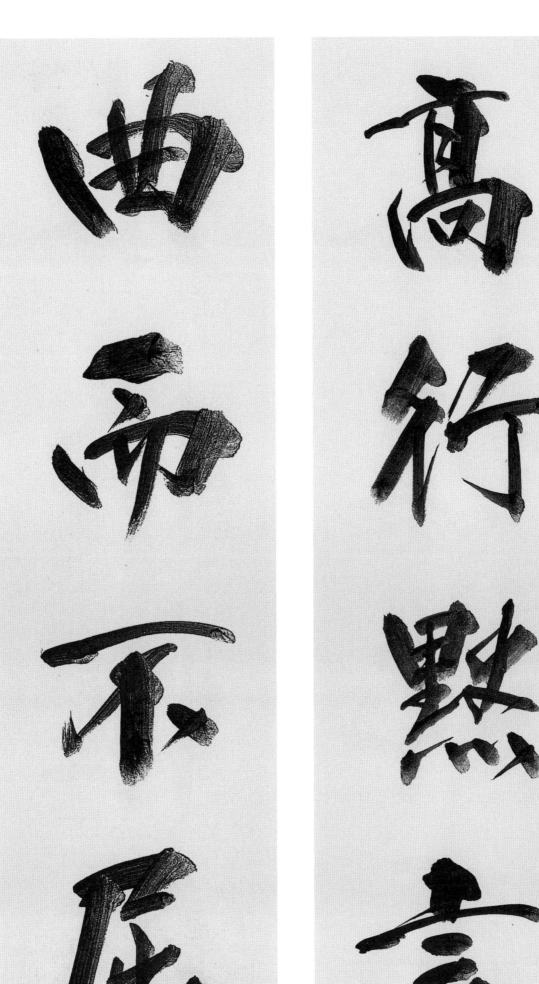

高 높을 고 · 行 다닐 행 · 默 잠잠할 묵 · 言 말씀 언

高行言默(고행묵언) 행동이 고상하고 함부로 말하지 않는다.

曲 굽을 곡 · 而 말이을 이 · 不 아니 불 · 屈 굽을 굴

曲而不屈(곡이불굴) 완곡하면서도 비굴하지 않다.

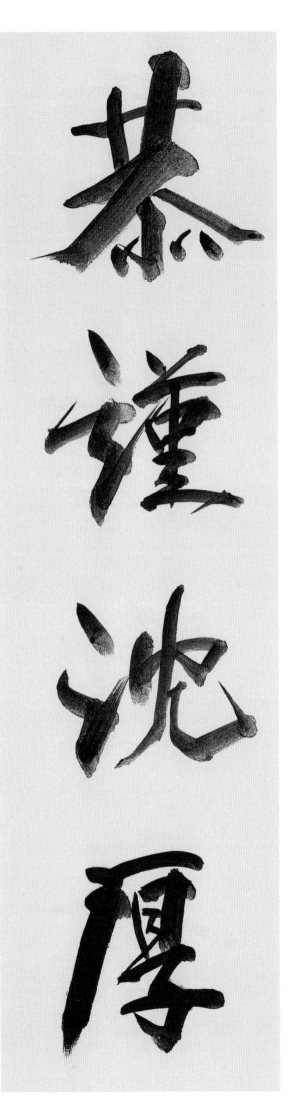

恭 공손할 공 · 儉 검소할 검 · 惟 생각할 유 · 德 덕 덕

恭儉惟德(공검유덕) 공손하고 검소하며 오직 덕을 행한다.

恭 공손할 공 · 謹 삼갈 근 · 沈 잠길 침 · 厚 두터울 후

恭謹沈厚(공근침후) 공손하고 삼가며 침착하고 관후한 행실.

功 공 공 · 德 덕 덕 · 无 없을 무 · 量 헤아릴 량

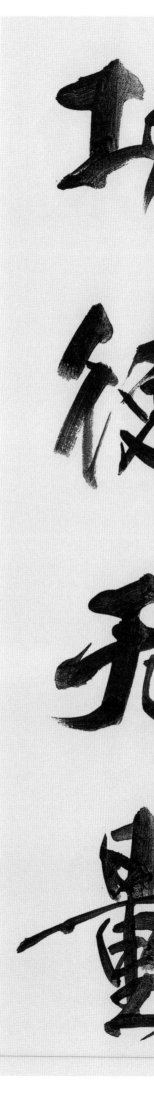

功德无量(공덕무량) 공과 덕이 헤아릴 수 없다.

公 공평할 공 · 明 밝을 명 · 正 바를 정 · 大 클 · 큰 대

公明正大(공명정대) 공변되고 밝고 바르고 위대하다.

功 공 공 · 遂 드디어 · 따를 수 · 身 몸 신 · 退 물러날 퇴

功遂身退(공수신퇴) 공을 이루고 몸은 물러간다.

空 빌 공 · 山 뫼 산 · 明 밝을 명 · 月 달 월

空山明月(공산명월) 사람 없는 빈산에 외로이 비치는 밝은 달.

公 공평할 공 · 輸 나를 수 · 之 갈 지 · 巧 공교할 교

功 공 공 · 深 깊을 심 · 如 같을 여 · 海 바다 해

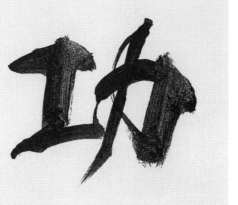
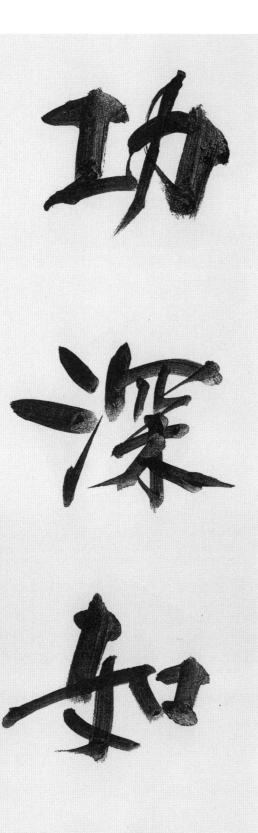
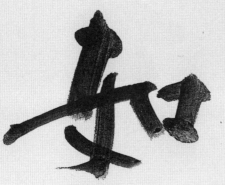

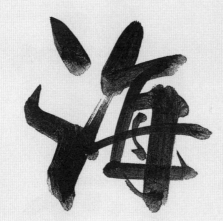

公輸之巧(공수지교) 공수반(公輸般=대목)과 같은 뛰어난 기술.

功深如海(공심여해) 공이 바다와 같이 깊다.

公 공평할 공 · 而 말이을 이 · 不 아니 불 · 黨 무리 당

公

而

不

黨

公而不黨(공이부당) 공평하여 한쪽으로 기울지 않는다.

功 공공 · 在 있을 재 · 不 아니 불 · 舍 집 · 쉴 사

功

在

不

舍

功在不舍(공재불사) 학문과 수양은 계속하고 중단함이 없어야 함. 성공은 포기하지 않는 데 있음을 이르는 말.

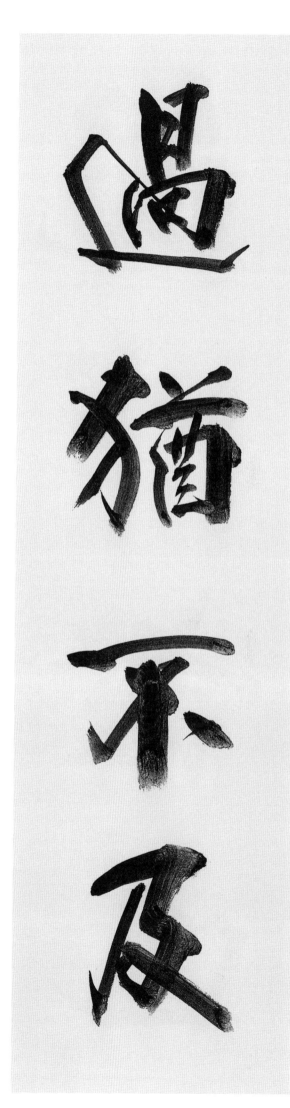

過 지날 과 · 猶 오히려 유 · 不 아니 불 · 及 미칠 급

過猶不及(과유불급) 지나치는 것은 모자라는 것만 못하다.

跨 걸터앉을 과 · 者 놈 자 · 不 아니 불 · 行 다닐 · 갈 행

跨者不行(과자불행) 큰 걸음으로 걷는 사람은 오래 걷지 못한다.

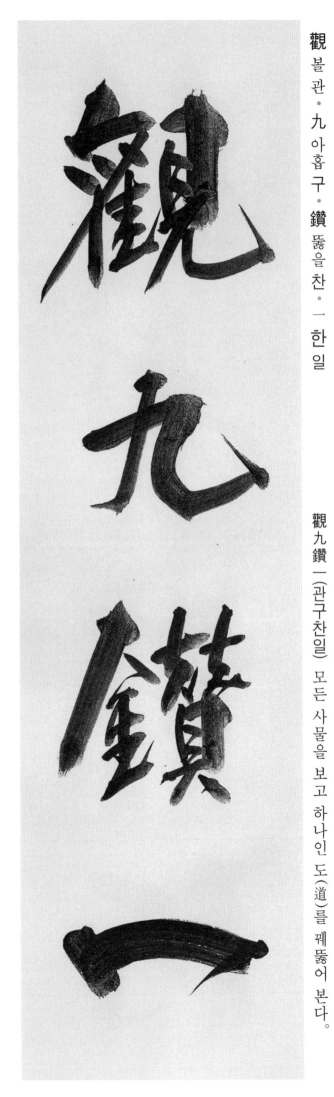

觀 볼 관 · 九 아홉 구 · 鑽 뚫을 찬 · 一 한 일

觀九鑽一(관구찬일) 모든 사물을 보고 하나인 도(道)를 꿰뚫어 본다.

觀 볼 관 · 心 마음 심 · 證 증거 증 · 道 길 도

觀心證道(관심증도) 마음을 성찰하고 도를 체험한다.

오른쪽

寬 너그러울 관 · 柔 부드러울 유 · 以 써 이 · 敎 가르칠 교

寬柔以敎(관유이교) 너그럽고 부드러운 마음으로 가르치다.

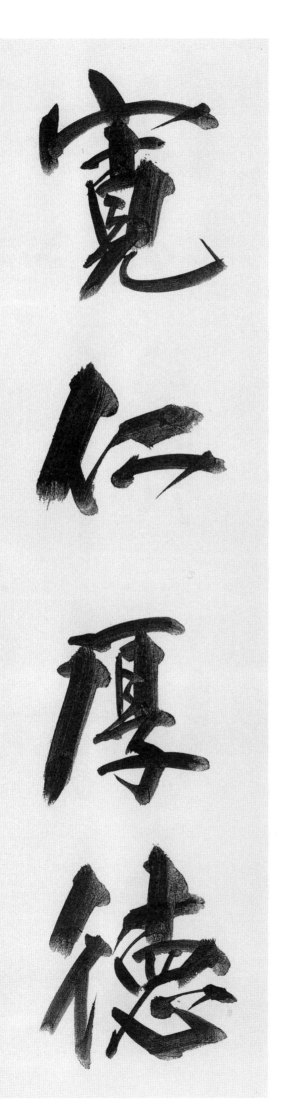

왼쪽

寬 너그러울 관 · 仁 어질 인 · 厚 두터울 후 · 德 덕 덕

寬仁厚德(관인후덕) 너그럽고 인자하고 후하고 덕스럽게 함.

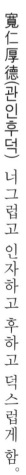

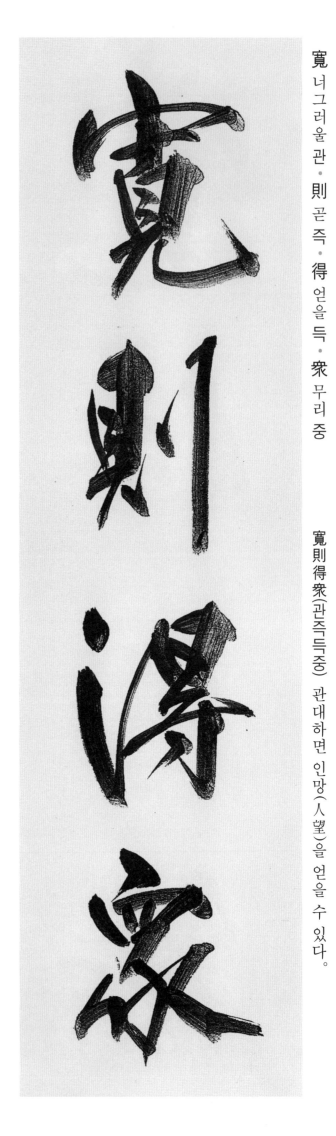

寬 너그러울 관 · 則 곧 즉 · 得 얻을 득 · 衆 무리 중

寬則得衆(관즉득중) 관대하면 인망(人望)을 얻을 수 있다.

括 묶을 괄 · 囊 주머니 낭(랑) · 无 없을 무 · 咎 허물 구

括囊无咎(괄낭무구) 주머니를 여미듯이 하면 허물이 없다.

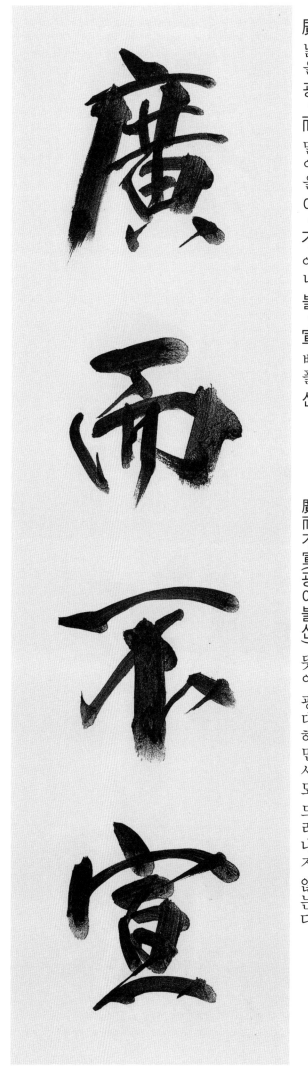

廣 넓을 광 · 而 말이을 이 · 不 아니 불 · 宣 베풀 선

廣而不宣(광이불선) 뜻이 광대하면서도 드러내지 않는다.

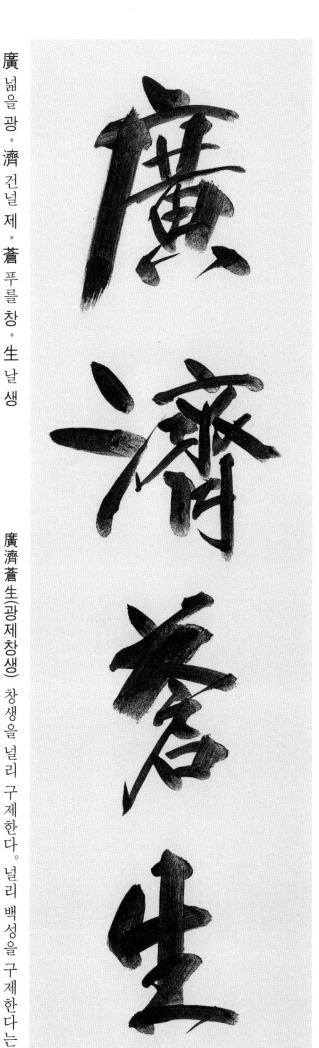

廣 넓을 광 · 濟 건널 제 · 蒼 푸를 창 · 生 날 생

廣濟蒼生(광제창생) 창생을 널리 구제한다. 널리 백성을 구제한다는 의미이기도 함.

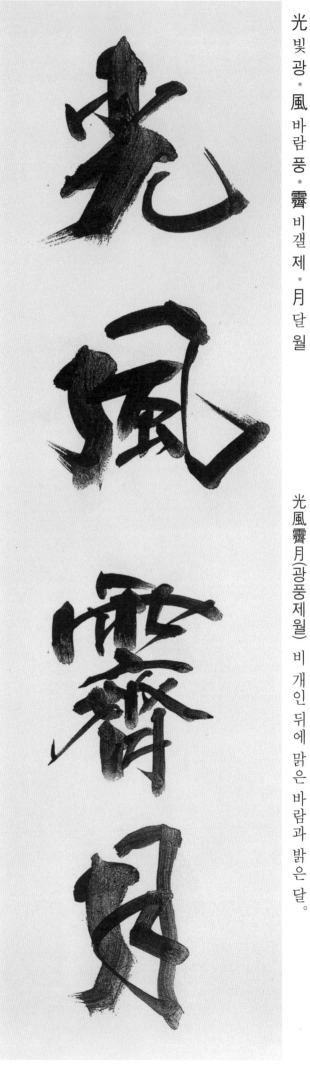

光 빛 광 · 風 바람 풍 · 霽 비갤 제 · 月 달 월

光風霽月(광풍제월) 비 개인 뒤에 맑은 바람과 밝은 달.

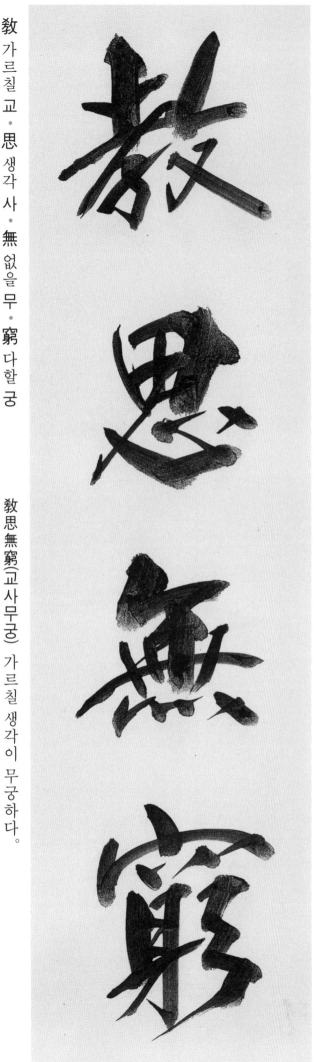

敎 가르칠 교 · 思 생각 사 · 無 없을 무 · 窮 다할 궁

敎思無窮(교사무궁) 가르칠 생각이 무궁하다.

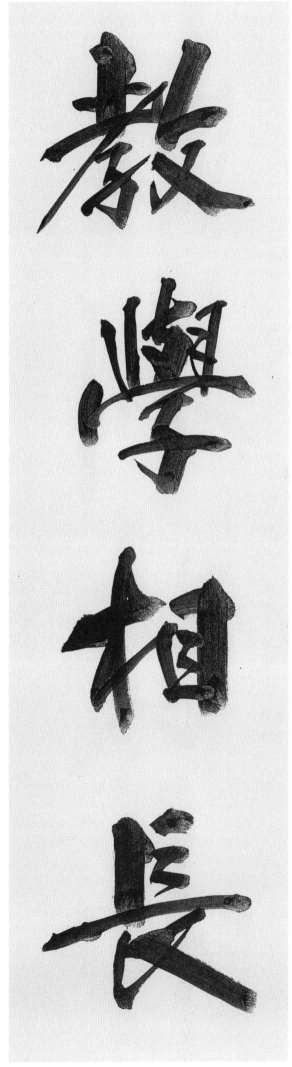

教 가르칠 교 · 學 배울 학 · 相 서로 상 · 長 긴 · 어른 장

教學相長(교학상장) 가르치고 배움이 서로 자기 학식을 증진시킴.

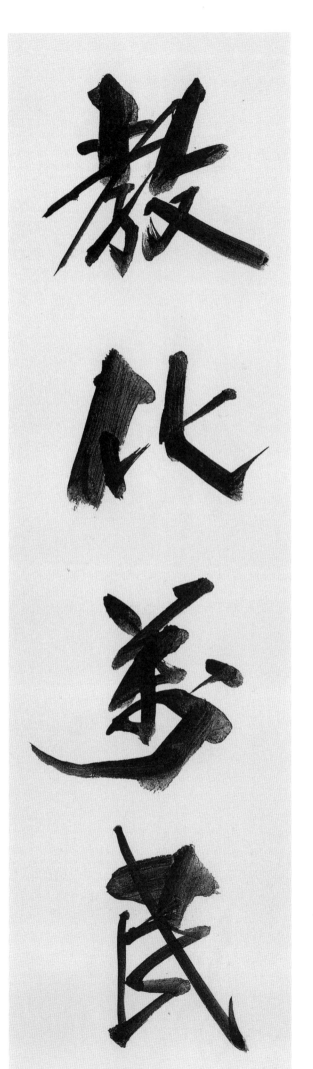

教 가르칠 교 · 化 화할 · 될 화 · 萬 일만 만 · 民 백성 민

教化萬民(교화만민) 만민을 교화 시킨다.

求 구할 구 · 福 복 복 · 不 아니 불 · 回 돌 회

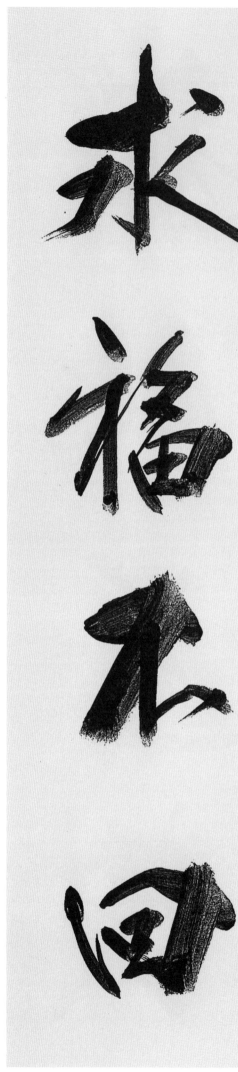

求福不回(구복불회) 복을 구하는 것이 사도(邪道)에 흐르지 않는다.

國 나라 국 · 利 이로울 리 · 民 백성 민 · 福 복 복

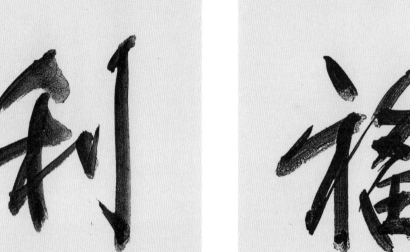

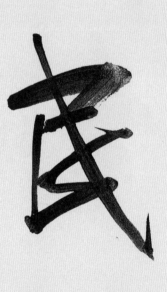

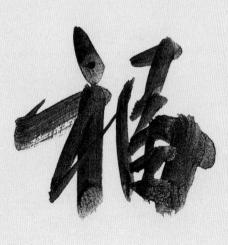

國利民福(국리민복) 나라엔 이롭게 하고 백성에겐 복되게 한다.

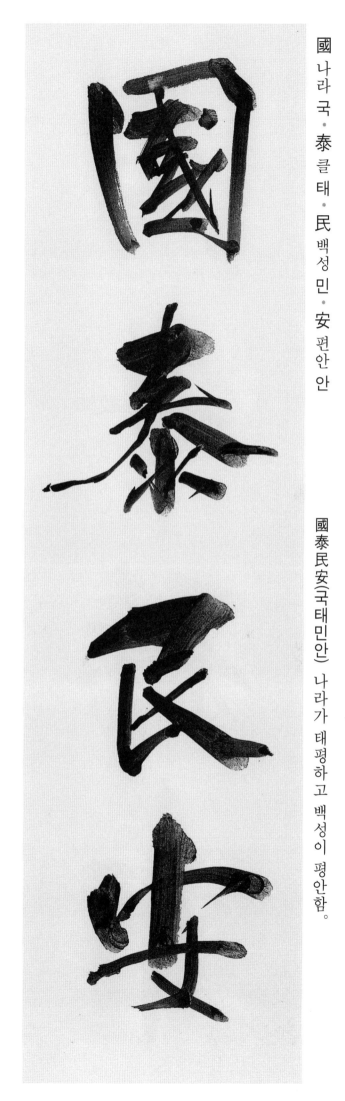

群 무리 군 · 雄 수컷 웅 · 畢 마칠 필 · 至 이를 지

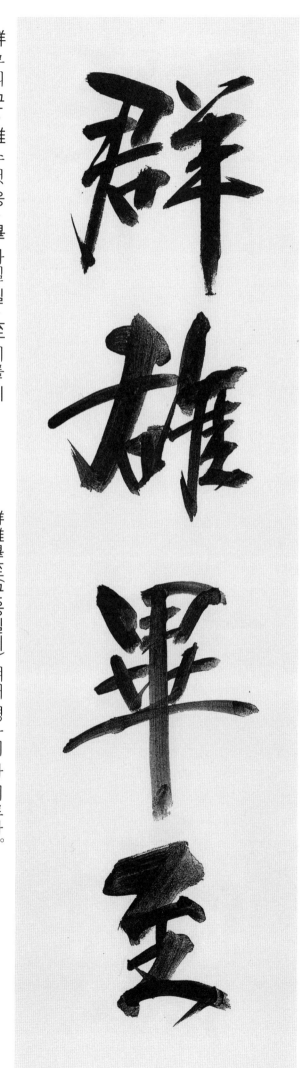

群雄畢至(군웅필지) 여러 영웅이 다 이르다.

國 나라 국 · 泰 클 태 · 民 백성 민 · 安 편안 안

國泰民安(국태민안) 나라가 태평하고 백성이 평안함.

群 무리 군 · 而 말이을 이 · 不 아니 불 · 黨 무리 당

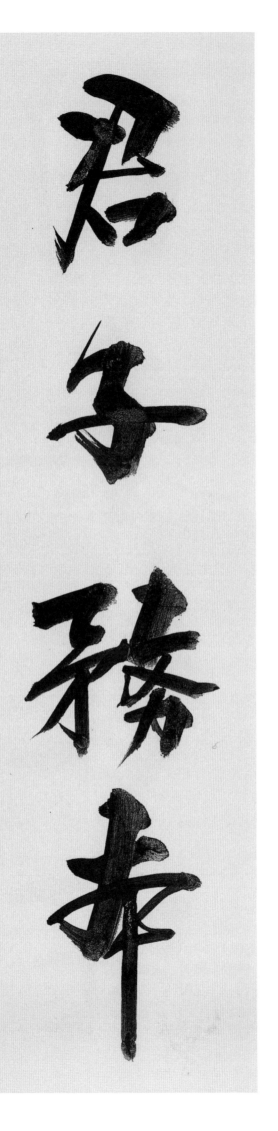

群而不黨(군이불당) 여러 사람과 사귀면서도 당파에는 휩쓸리지 않는다.

君 임금 군 · 子 아들 자 · 務 힘쓸 무 · 本 근본 본

君子務本(군자무본) 군자는 근본을 힘쓴다.

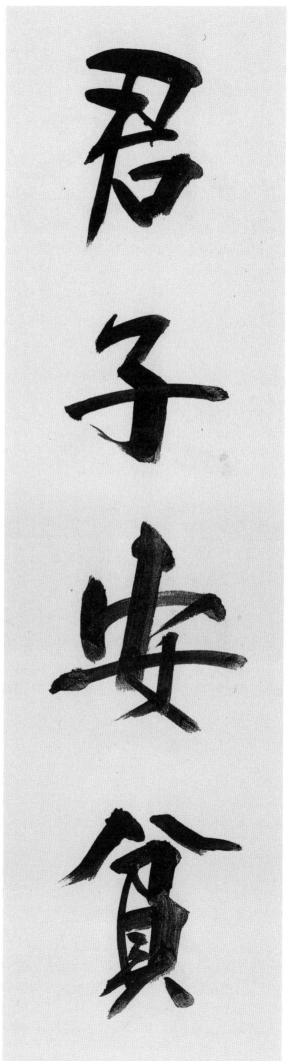

君 임금 군 · 子 아들 자 · 安 편안 안 · 貧 가난할 빈

君子安貧(군자안빈) 군자는 빈천 貧賤)을 걱정하지 않는다.

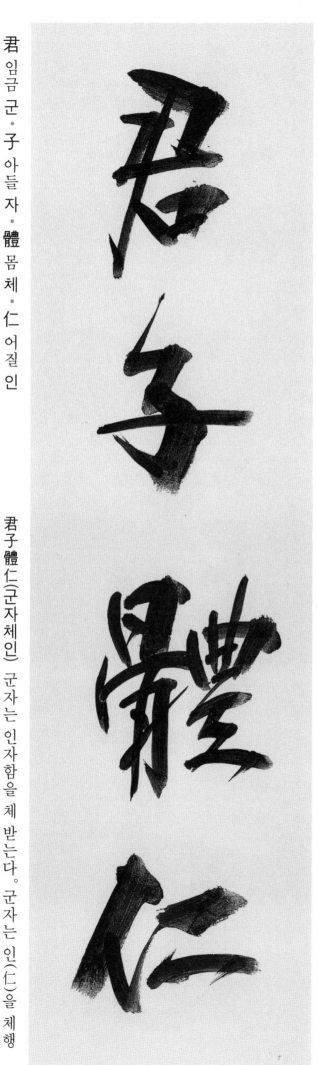

君 임금 군 · 子 아들 자 · 體 몸 체 · 仁 어질 인

君子體仁(군자체인) 군자는 인자함을 체 받는다. 군자는 인(仁)을 체행 한다.

勸 권할 권 · 善 착할 선 · 懲 징계할 징 · 惡 악할 악

勸善懲惡(권선징악) 선(善)을 권장하고 악(惡)을 징계하다.

捲 말 · 감아말다 권 · 土 흙 토 · 重 무거울 중 · 來 올 래

捲土重來(권토중래) 흙먼지를 일으키며 대단한 기세로 다시 온다.

勸善懲惡

捲土重來

54

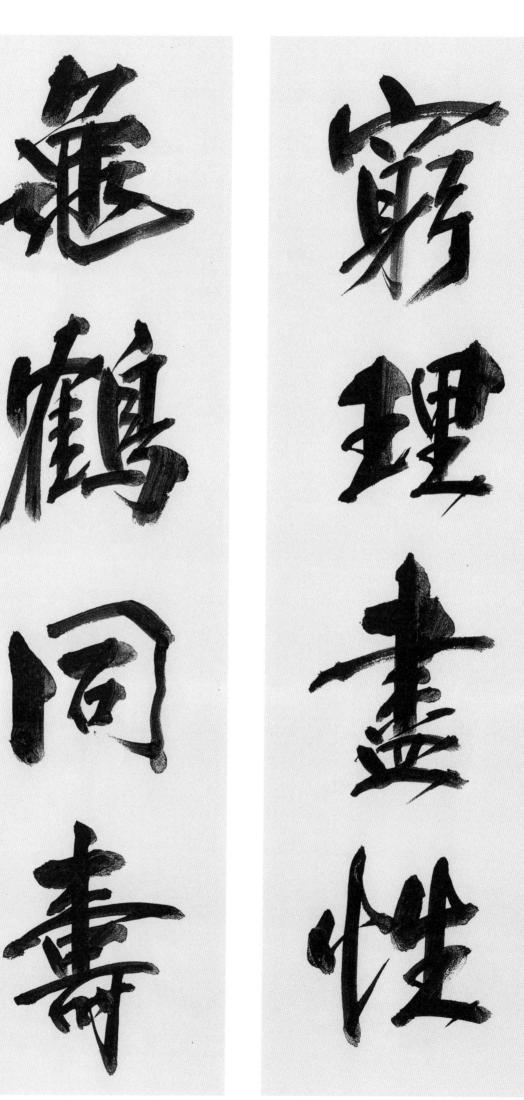

窮 다할·궁할 궁·理 다스릴 리·盡 다할 진·性 성품 성

窮理盡性(궁리진성) 사물의 이치를 궁구하고 타고난 본성을 다해 천리(天理)에 이른다는 뜻.

龜 거북 귀·鶴 학·두루미 학·同 한 가지 동·壽 목숨 수

龜鶴同壽(귀학동수) 거북이나 학과 같은 오랜 수명.

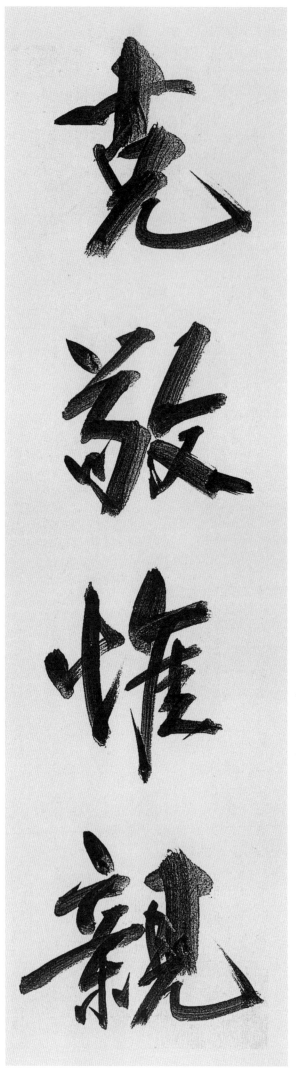

克 이길 극 · 敬 공경 경 · 惟 생각할 유 · 親 친할 친

克敬惟親(극경유친) 하늘은 친함이 없어 능히 공경하는 이를 친하게 여긴다. ―書經

克 이길 극 · 己 몸 기 · 復 회복할 복 · 禮 예 도 례

克己復禮(극기복례) 자신을 이겨서 예를 회복함.

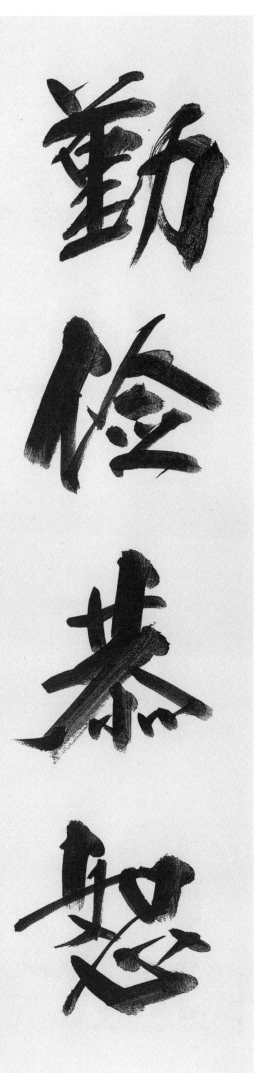

克 이길 극 · 明 밝을 명 · 峻 높을 · 준엄할 준 · 德 덕 덕

克明峻德(극명준덕) 높고 큰 덕을 잘 밝히다.

勤부지런할 · 근신할근 · 儉검소할검 · 恭공손할공 · 恕용서할서

勤儉恭恕(근검공서) 부지런하고 검소하고 남을 너그럽게 용서하는 것.

勤 부지런할 근 · 儉 검소할 검 · 成 이룰 성 · 家 집 가

勤儉成家(근검성가) 부지런함과 검소함으로 집을 이룬다.

根 뿌리 근 · 固 굳을 고 · 枝 가지 지 · 榮 영화 · 꽃 영

根固枝榮(근고지영) 뿌리가 굳으면 가지가 성하다.

根固枝榮

勤儉成家

根 뿌리 근 · 深 깊을 심 · 葉 잎사귀 엽 · 茂 무성할 무

根深葉茂(근심엽무) 뿌리가 깊으면 잎이 무성하다.

根 뿌리 근 · 深 깊을 심 · 之 갈 지 · 木 나무 목

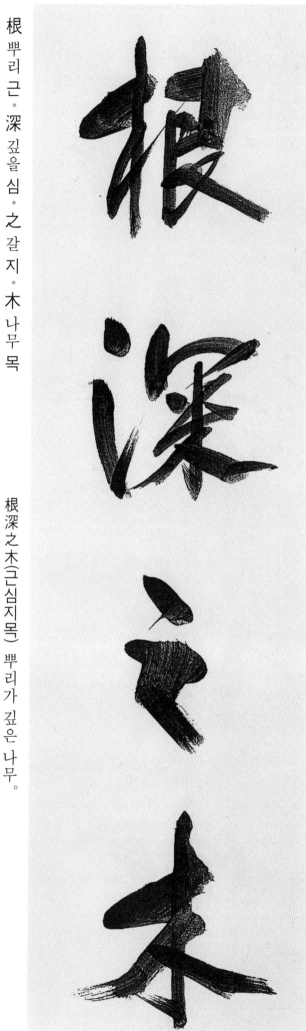

根深之木(근심지목) 뿌리가 깊은 나무.

勤 부지런할 · 근심할 근 · 者 놈 자 · 得 얻을 득 · 寶 보배 보

勤者得寶(근자득보) 부지런한 자는 보배를 얻는다.

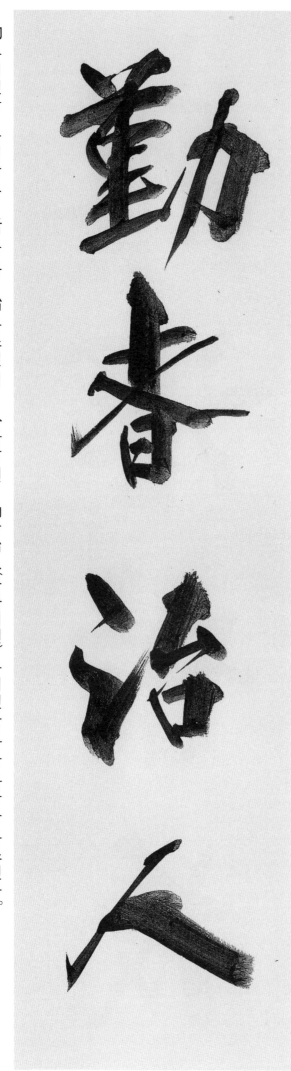

勤 부지런할 · 근심할 근 · 者 놈 자 · 治 다스릴 치 · 人 사람 인

勤者治人(근자치인) 부지런한 자는 사람을 다스린다.

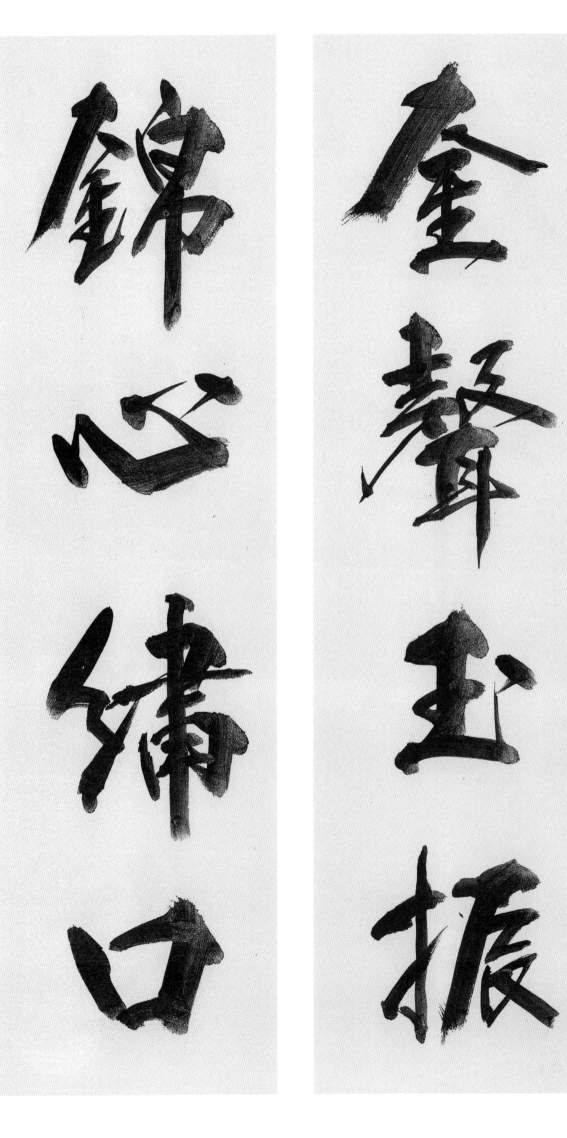

金聲玉振(금성옥진) 금종과 옥경의 소리를 떨친다. 지덕을 갖추었음을 말함.

錦 비단 금 · 心 마음 심 · 繡 수놓을 수 · 口 입 구

錦心繡口(금심수구) 비단 같은 마음 비단 같은 구변. 시문에 능함을 비유.

61

金 쇠 금 · 玉 구슬 옥 · 滿 가득할 만 · 堂 집 당

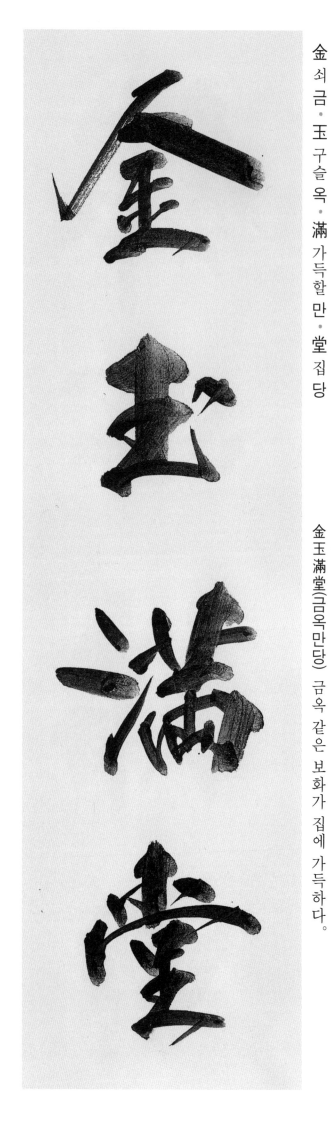

金玉滿堂(금옥만당) 금옥 같은 보화가 집에 가득하다.

金 쇠 금 · 章 글 장 · 玉 구슬 옥 · 句 글귀 구

金章玉句(금장옥구) 금 같은 글장 옥 같은 글귀 뛰어난 시문.

矜 자랑할 긍 · 嚴 엄할 엄 · 好 좋을 호 · 禮 예도 예(례)

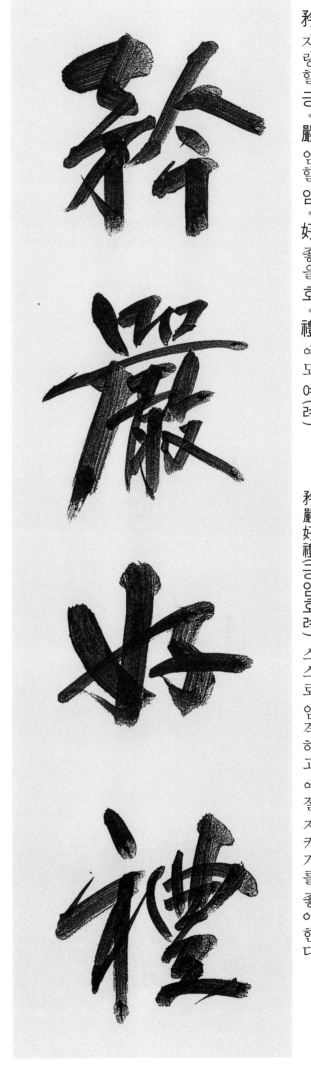

矜嚴好禮(긍엄호례) 스스로 엄격하고 예절 지키기를 좋아 한다.

氣 기운 기 · 如 같을 여 · 涌 물솟을 용(湧 같은字임) · 泉 샘 천

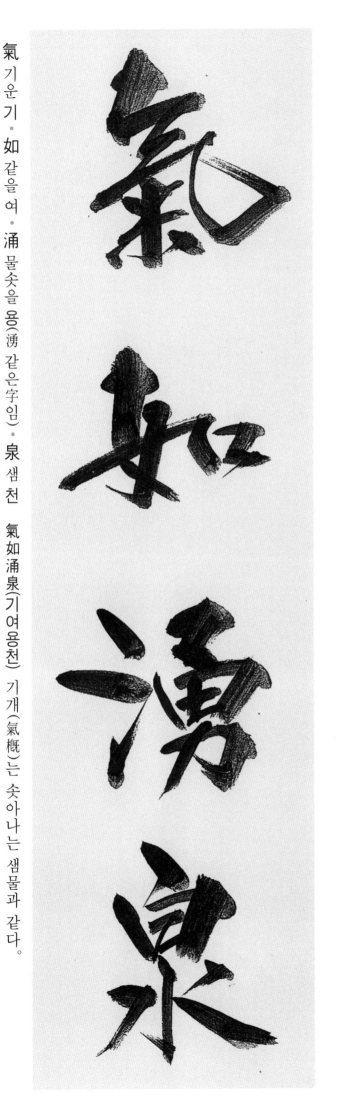

氣如涌泉(기여용천) 기개(氣槪)는 솟아나는 샘물과 같다.

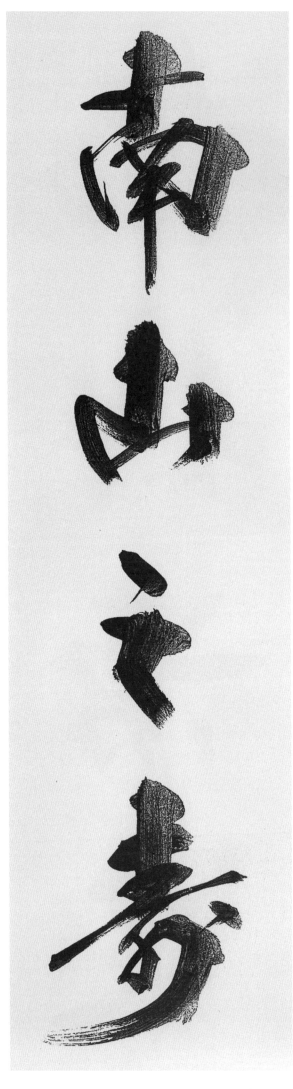

囊 주머니 낭 · 中 가운데 중 · 之 갈 지 · 錐 송곳 추

囊中之錐(낭중지추) 주머니 속 송곳. 재능이 뛰어난 사람은 숨어 있어도 저절로 남의 눈에 띄게 됨을 이르는 말.

南 남녘 남 · 山 뫼 산 · 之 갈 지 · 壽 목숨 수

南山之壽(남산지수) 영원히 변치 않는 남산처럼 수(壽)를 누리다.

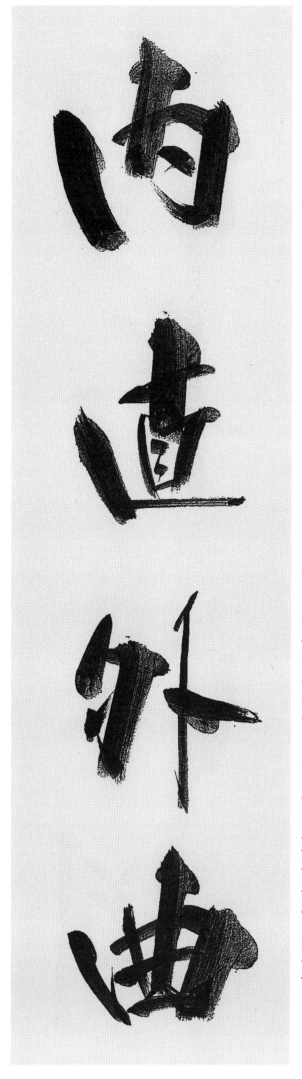

內 안 내 · 直 곧을 직 · 外 밖 외 · 曲 굽을 곡

內直外曲(내직외곡) 마음은 곧게 지니고 겉모습은 부드럽게 한다.

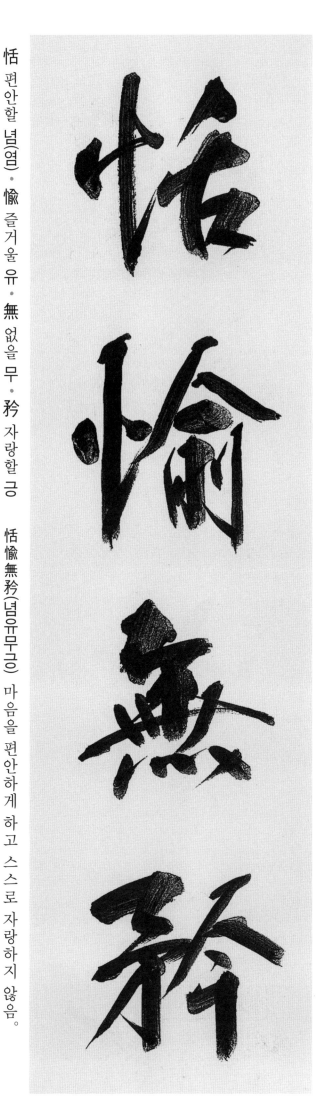

恬 편안할 념(염) · 愉 즐거울 유 · 無 없을 무 · 矜 자랑할 긍

恬愉無矜(념유무긍) 마음을 편안하게 하고 스스로 자랑하지 않음.

達 통달할 달 · 不 아니 불 · 離 떠날 리 · 道 길 도

達 不 離 道

達不離道(달불리도) 입신양명 하여도 도는 떠나지 아니함.

澹 담박할 담 · 若 같을 약 · 深 깊을 심 · 淵 못 연

澹 若 深 淵

澹若深淵(담약심연) 담정(澹靜)하기가 못(淵)과 같다.

66

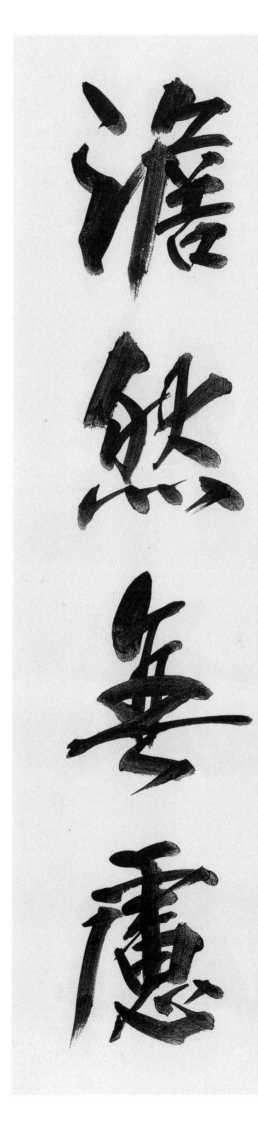

澹 맑을 담 · 然 그러할 연 · 無 없을 무 · 慮 생각할 려

澹然無慮(담연무려) 담담하고 염정한 태도로 부질없는 걱정을 없애다.

大 큰 대 · 巧 공교할 교 · 若 같을 약 · 拙 졸할 졸

大巧若拙(대교약졸) 큰 기교는 마치 졸렬한 듯하다.

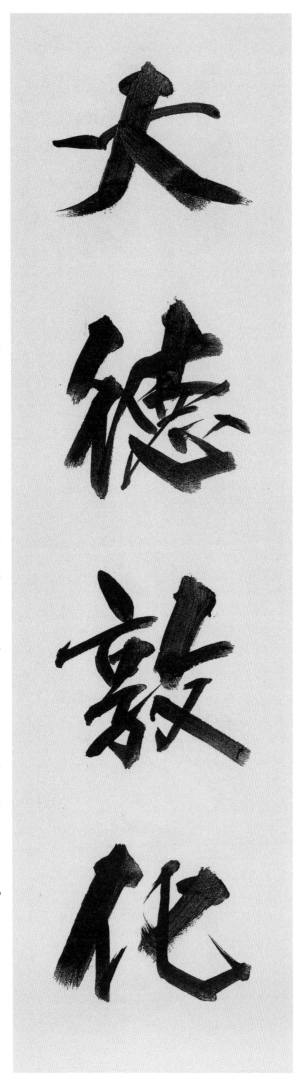

大 클·큰 대 · 器 그릇 기 · 晩 늦을 만 · 成 이룰 성

大器晩成(대기만성) 큰 그릇은 늦게 이루어진다.

大 클·큰 대 · 德 덕 덕 · 敦 도타울 돈 · 化 화할·될 화

大德敦化(대덕돈화) 큰 덕은 독실하고 감화 시킨다.

大 클·큰 대·明 밝을 명·復 회복할 복·다시 부·光 빛 광 大明復光(대명부광) 큰 광명이 다시 빛나다.

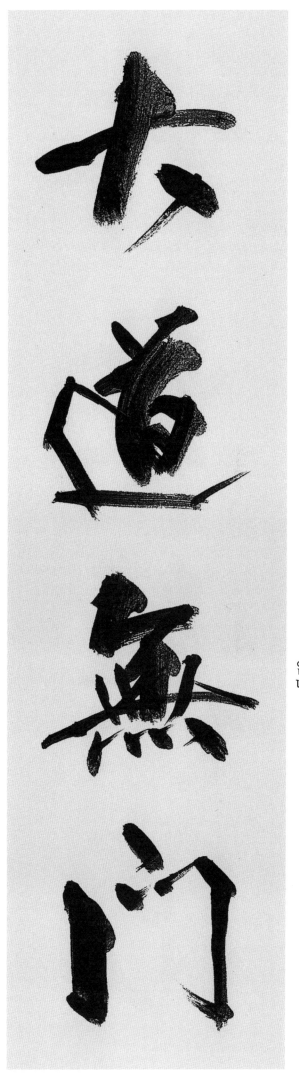

大 큰 대·道 길 도·無 없을 무·門 문 문

大道無門(대도무문) 큰 길에는 문이 없다. 즉, 바른 길을 가면 거칠 것이 없다.

大 큰 대 · 辯 말 잘할 변 · 不 아니 불 · 言 말씀 언

大辯不言(대변불언) 참된 변론(辯論)은 말로 하지 않는다.

大 클·큰 대 · 象 코끼리 상 · 無 없을 무 · 形 모양 형

大象無形(대상무형) 큰 모습에는 형체가 없다.

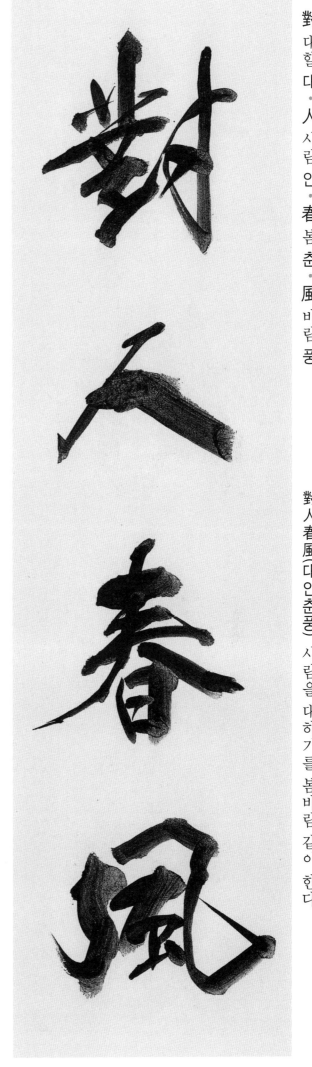

對 대할 대 · 人 사람 인 · 春 봄 춘 · 風 바람 풍

對人春風(대인춘풍) 사람을 대하기를 봄바람 같이 한다.

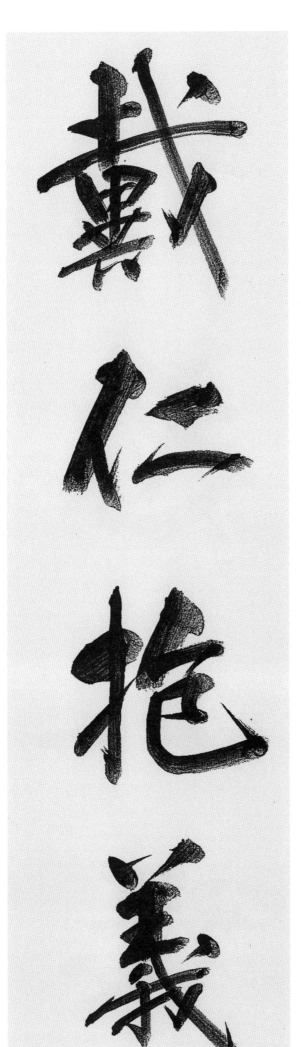

戴 일 대 · 仁 어질 인 · 抱 안을 포 · 義 옳을 의

戴仁抱義(대인포의) 인(仁)을 머리에 이고 의(義)를 품에 안다.

71

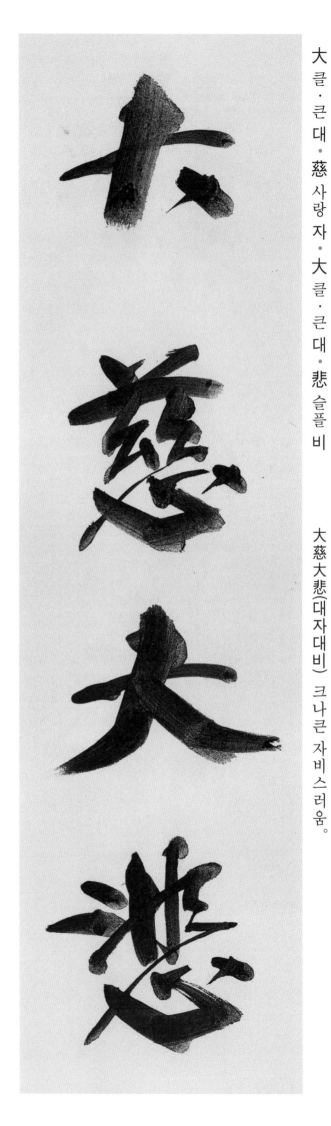

大 클·큰 대 · 慈 사랑 자 · 大 클 · 큰 대 · 悲 슬플 비

大慈大悲(대자대비) 크나큰 자비스러움.

大 클·큰대 · 智 지혜 지 · 如 같을 여 · 愚 어리석을 우

大智如愚(대지여우) 큰 지혜는 어리석은 듯하다.

德 덕 덕 · 建 세울 건 · 名 이름 명 · 立 설 립

德建名立(덕건명립) 덕을 세워야 이름을 세운다.

德 덕 덕 · 高 높을 고 · 望 바랄 망 · 重 무거울 중

德高望重(덕고망중) 덕이 높고 명망이 큼.

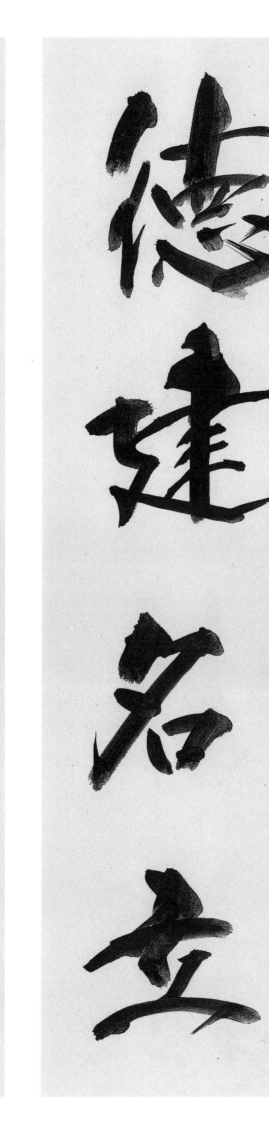

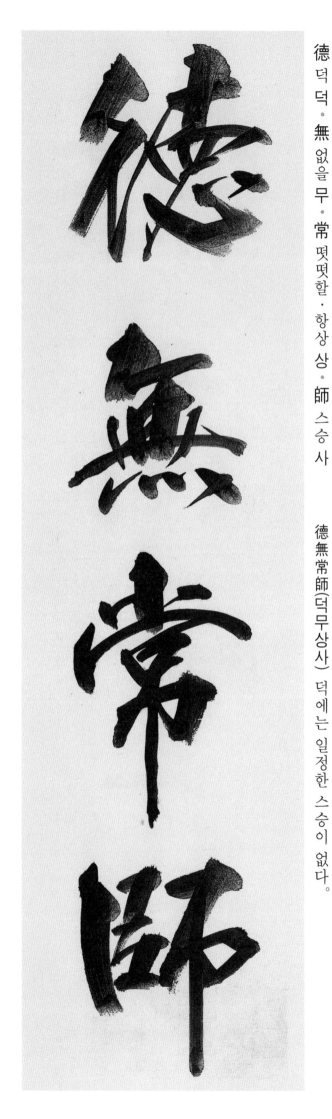

德無常師(덕무상사) 덕에는 일정한 스승이 없다.

德 덕 덕 · 生 날 생 · 於 어조사 어 · 謙 겸손할 겸

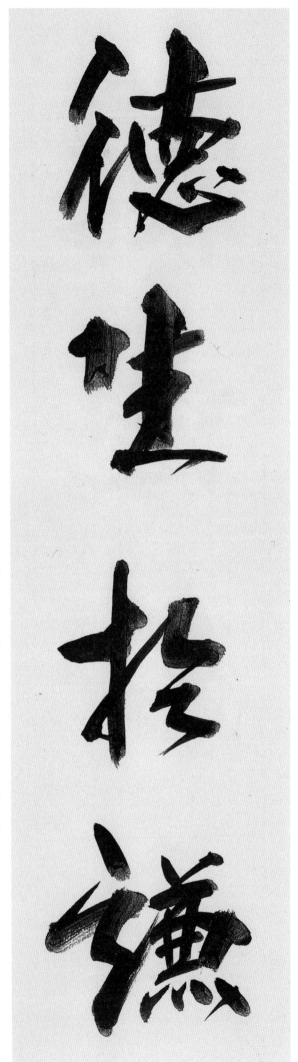

德生於謙(덕생어겸) 덕은 겸손한데서 난다.

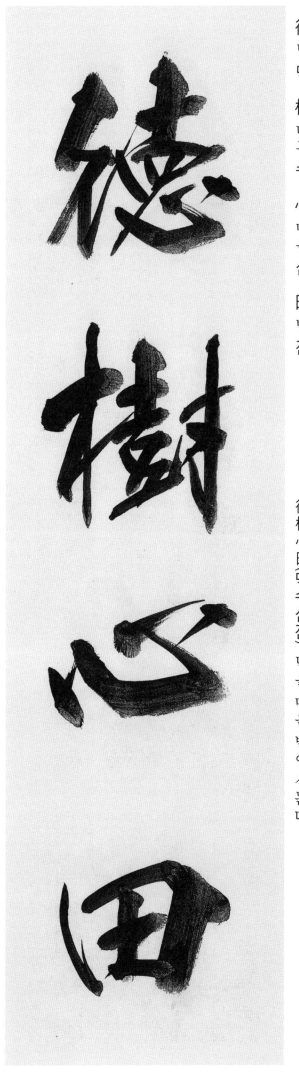

德 덕 덕 · 樹 나무 수 · 心 마음 심 · 田 밭 전

德樹心田(덕수심전) 덕을 마음 밭에 심는다.

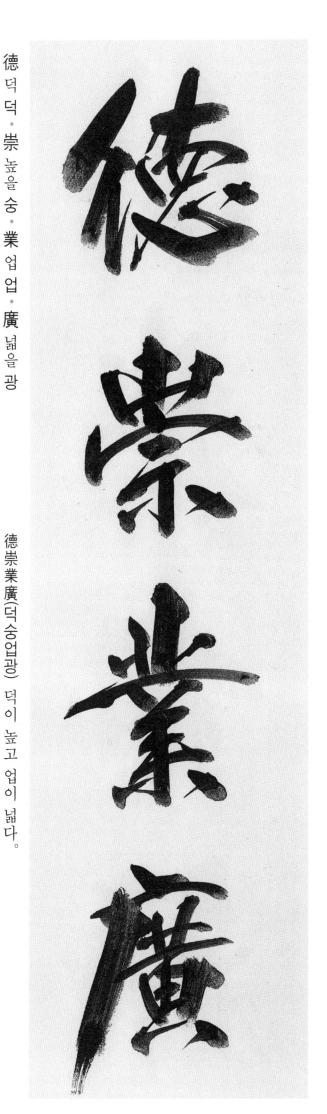

德 덕 덕 · 崇 높을 숭 · 業 업 업 · 廣 넓을 광

德崇業廣(덕숭업광) 덕이 높고 업이 넓다.

德 덕·業 업업·相 서로 상·勸 권할 권

德業相勸(덕업상권) 착한 행실과 훌륭한 일을 서로 권장하다.

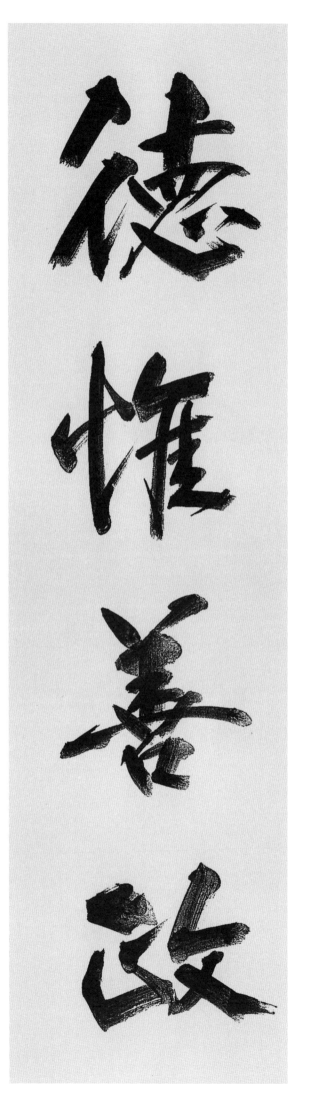

德 덕 덕·惟 생각할 유·善 착할 선·政 정사 정

德惟善政(덕유선정) 오직 덕으로써만이 옳은 정치를 할 수 있다.

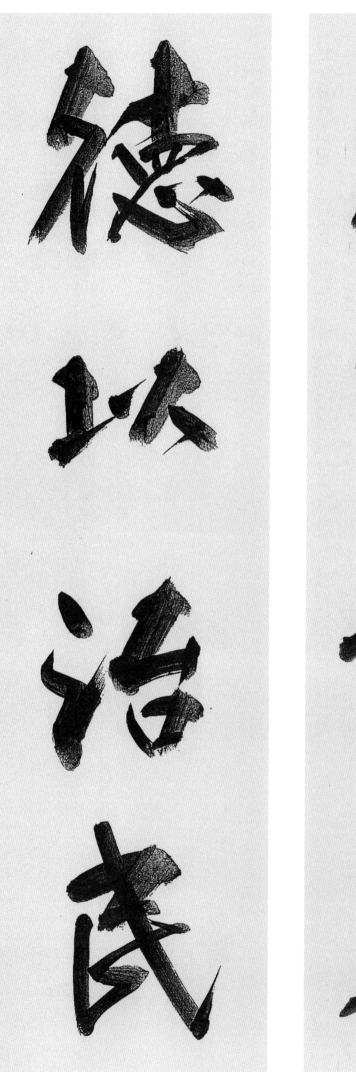

德 덕 덕 · 隆 높을 륭 · 望 바랄 · 보름 망 · 尊 높을 존

德隆望尊(덕융망존) 덕도 높고 인망도 높다.

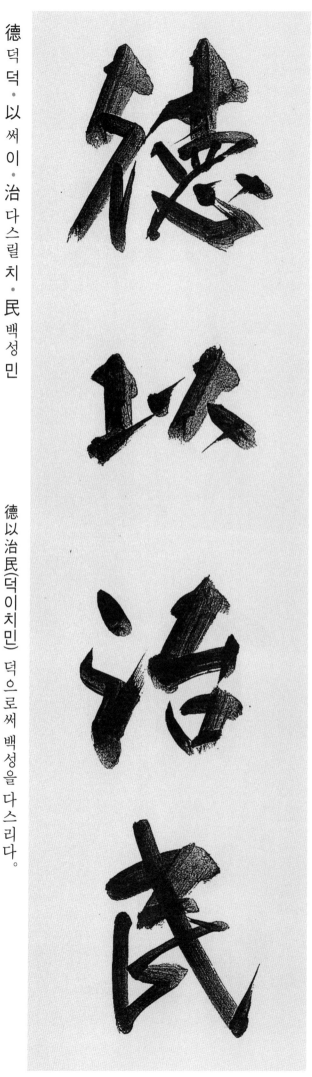

德 덕 덕 · 以 써 이 · 治 다스릴 치 · 民 백성 민

德以治民(덕이치민) 덕으로써 백성을 다스리다.

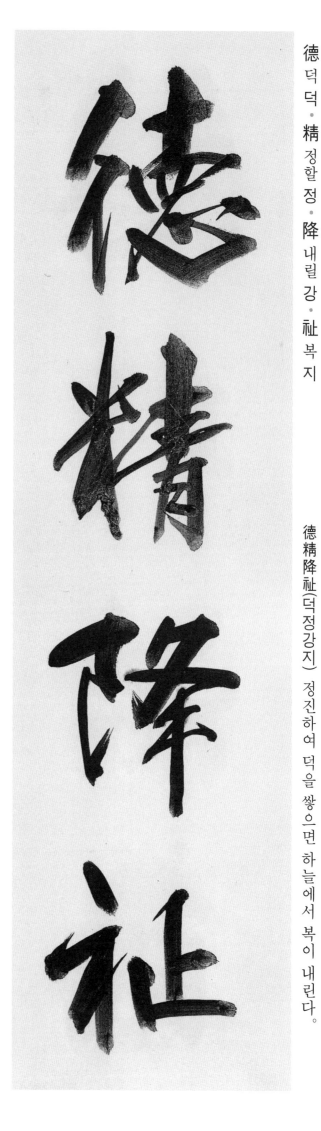

德 덕 덕・精 정할 정・降 내릴 강・祉 복 지

德精降祉(덕정강지) 정진하여 덕을 쌓으면 하늘에서 복이 내린다.

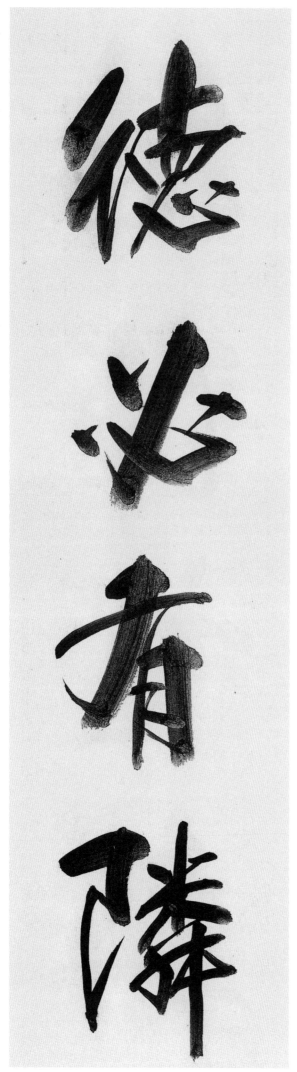

德 덕 덕・必 반드시 필・有 있을 유・隣 이웃 린

德必有隣(덕필유린) 덕은 반드시 이웃이 있다.

德 덕 덕 · 厚 두터울 후 · 流 흐를 류 · 光 빛 광

德厚流光(덕후류광) 덕이 후하면 자손이 번창 한다.

韜 감출 도 · 光 빛 광 · 養 기를 양 · 德 덕 덕

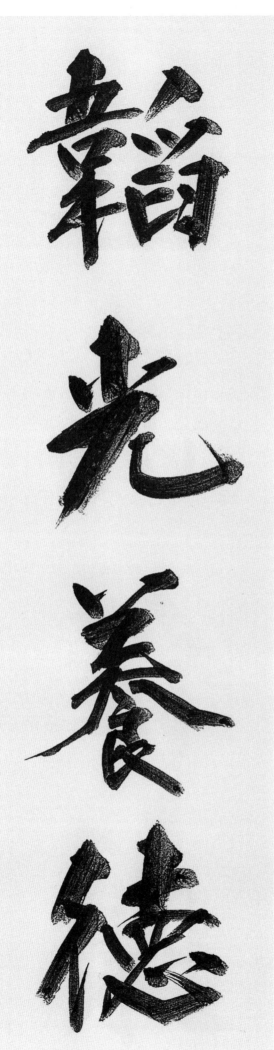

韜光養德(도광양덕) 빛(명예)을 감추고 덕을 기른다.

道 길 도 · 高 높을 고 · 經 지날 · 글 경 · 明 밝을 명

道高經明(도고경명) 도가 높고 경전에 밝다.

道 길 도 · 高 높을 고 · 盒 더할 익 · 安 편안 안

道高盒安(도고익안) 도덕은 높을수록 몸이 평안하여짐.

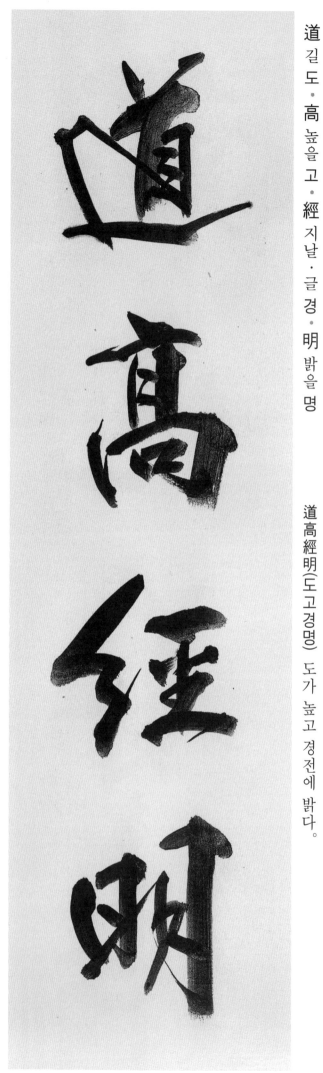

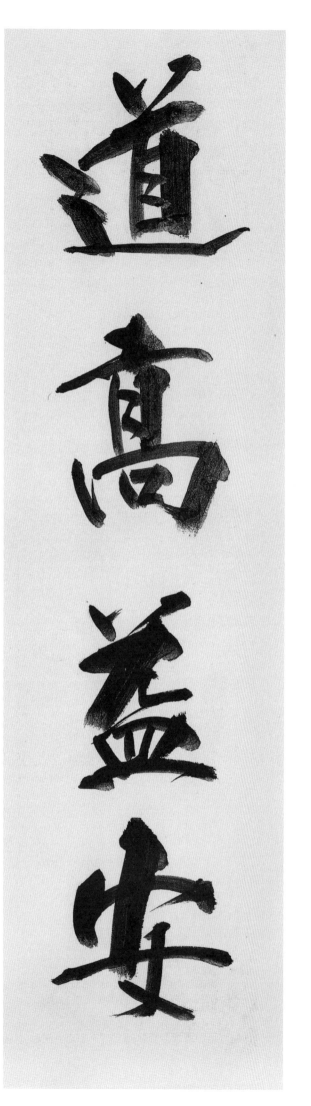

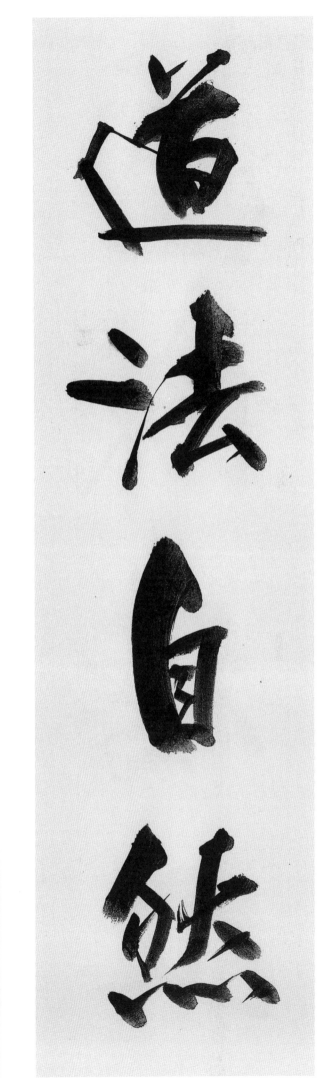

道 길 도 · 不 아니 불 · 遠 멀 원 · 人 사람 인

道法自然(도법자연) 도(道)는 자연의 법칙을 본받아야 한다.

道不遠人(도불원인) 도(道)는 사람들에게 멀리 있지 않다.

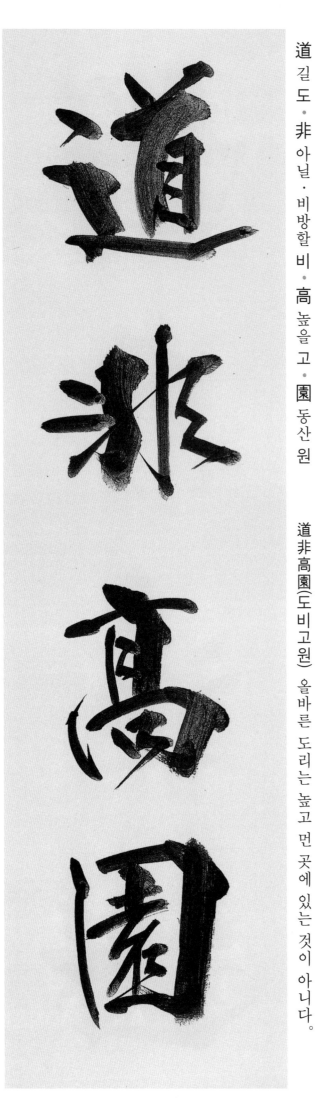

道 길 도 · 非 아닐 · 비방할 비 · 高 높을 고 · 園 동산 원

道非高園(도비고원) 올바른 도리는 높고 먼 곳에 있는 것이 아니다.

道 길 도 · 成 이룰 성 · 德 덕 덕 · 立 설 립

道成德立(도성덕립) 도(道)를 이루고 덕을 세운다.

桃 복숭아 도 · 李 오얏 이 · 不 아니 불 · 言 말씀 언

桃李不言(도이불언) 현인군자는 말이 없어도 사람들이 따른다는 말.

獨 홀로 독 · 立 설립 · 不 아니 불 · 懼 두려워할 구

獨立不懼(독립불구) 홀로 서 있어도 두려워하지 않는다.

讀 읽을 독 · 書 글 서 · 不 아니 불 · 賤 천할 천

讀書不賤(독서불천) 글을 읽은 사람은 천하지 않다.

讀 읽을 독 · 書 글 서 · 三 석 삼 · 到 이를 도

讀書三到(독서삼도) 독서는 눈으로 보고 입으로 읽고 마음으로 해득함.

讀 읽을 독 · 書 글 서 · 尙 오히려 상 · 友 벗 우

讀書尙友(독서상우) 책을 읽어서 옛날의 현인을 벗 삼는다.

獨 홀로 독 · 坐 앉을 좌 · 觀 볼 관 · 心 마음 심

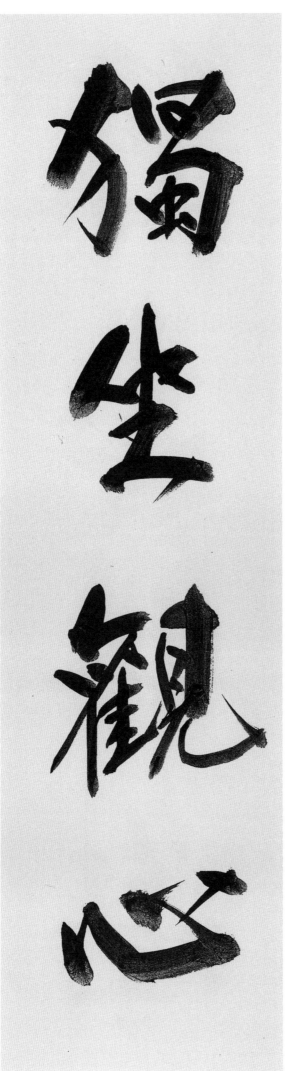

獨坐觀心(독좌관심) 고요히 홀로 앉아 자신의 마음을 관찰하다.

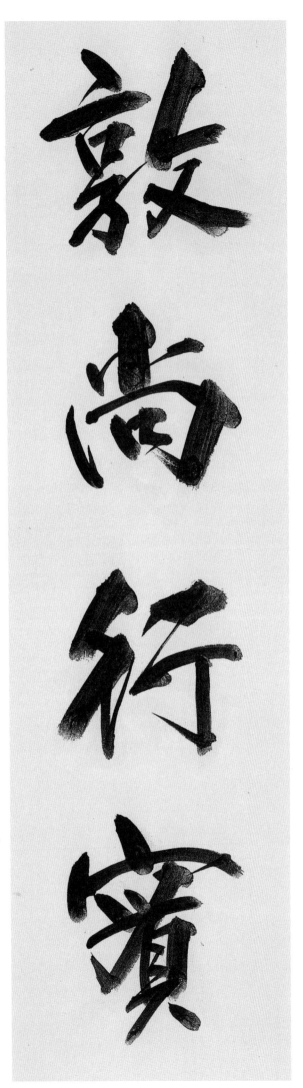

篤 도타울 독 · 志 뜻 지 · 好 좋을 호 · 學 배울 학

篤志好學(독지호학) 뜻을 독실하게 하고 학문을 좋아한다.

敦 도타울 돈 · 尙 오히려 상 · 行 다닐 행 · 實 열매 실

敦尙行實(돈상행실) 행실을 돈독하게 한다.

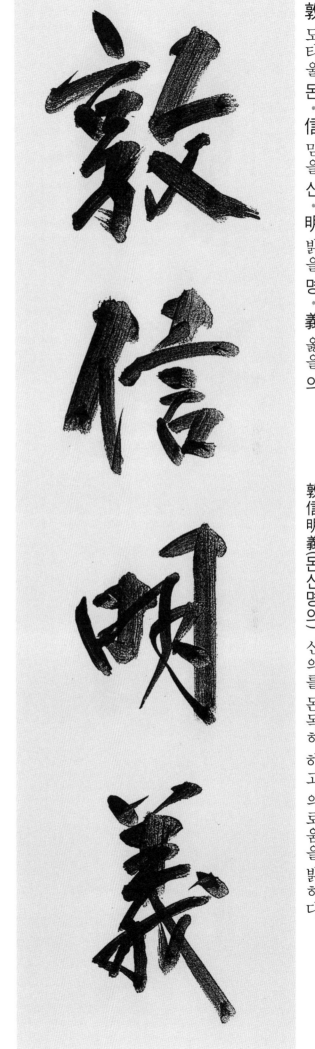

敦 도타울 돈 · 信 믿을 신 · 明 밝을 명 · 義 옳을 의

敦信明義(돈신명의) 신의를 돈독히 하고 의로움을 밝히다.

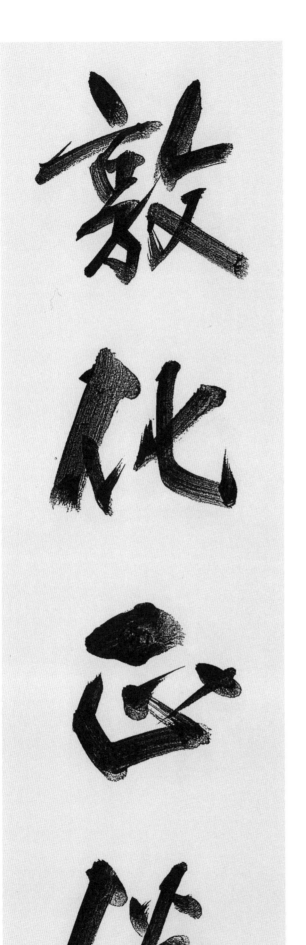

敦 도타울 돈 · 化 될 화 · 正 바를 정 · 俗 풍속 속

敦化正俗(돈화정속) 돈독하게 교화하고 풍속을 바로잡다.

同 한 가지 동 · 道 길 도 · 相 서로 상 · 愛 사랑 애

同道相愛(동도상애) 같은 길을 가는 사람은 서로 사랑한다.

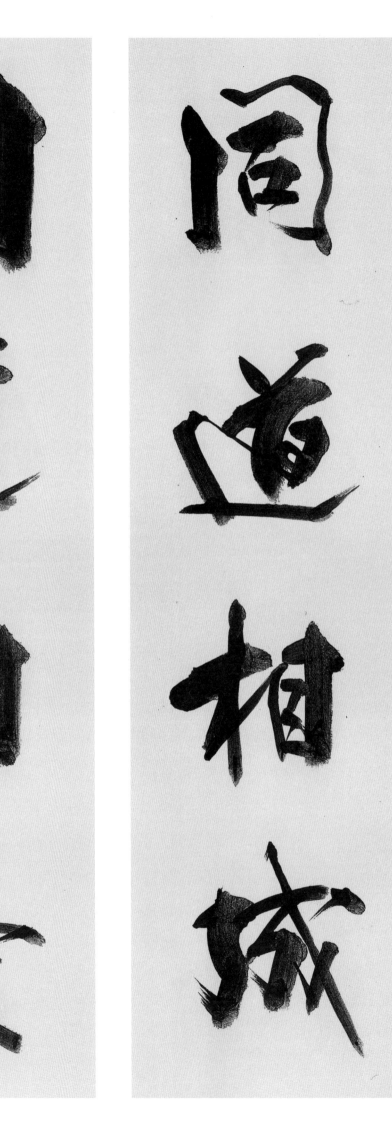

同 한 가지 동 · 道 길 도 · 相 서로 상 · 成 이룰 성

同道相成(동도상성) 같은 도(道)는 서로 이룬다. 즉, 추구하는 바가 같으면 서로를 이루게 만든다.

同 한가지 동 · 聲 소리 성 · 相 서로 상 · 應 응할 응

同聲相應(동성상응) 같은 소리끼리 서로 응하다.

同 한가지 동 · 義 옳을 의 · 相 서로 상 · 親 친할 친

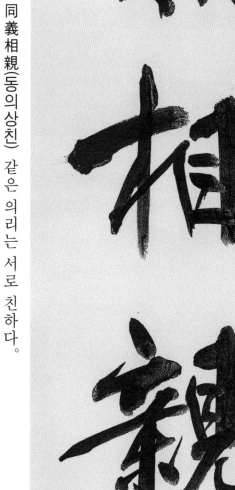

同義相親(동의상친) 같은 의리는 서로 친하다.

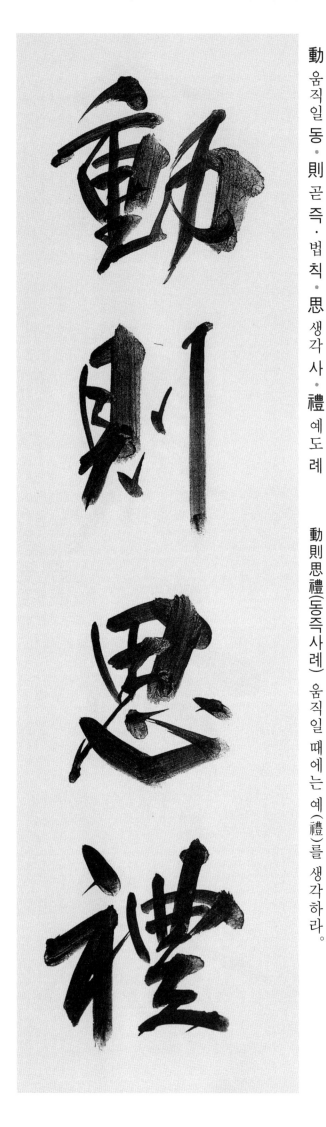

動 움직일 동 · 則 곧 즉 · 법 칙 · 思 생각 사 · 禮 예 도 례

動則思禮(동즉사례) 움직일 때에는 예(禮)를 생각하라.

得 얻을 득 · 能 능할 능 · 莫 없을 막 · 忘 잊을 망

得能莫忘(득능막망) 능히 도를 얻었으면 잊지 말아야 한다.

登 오를 등 · 高 높을 고 · 自 스스로 자 · 卑 낮을 비

登高自卑(등고자비) 높은 곳에 오르려면 낮은 곳에서부터 올라가야 한다.

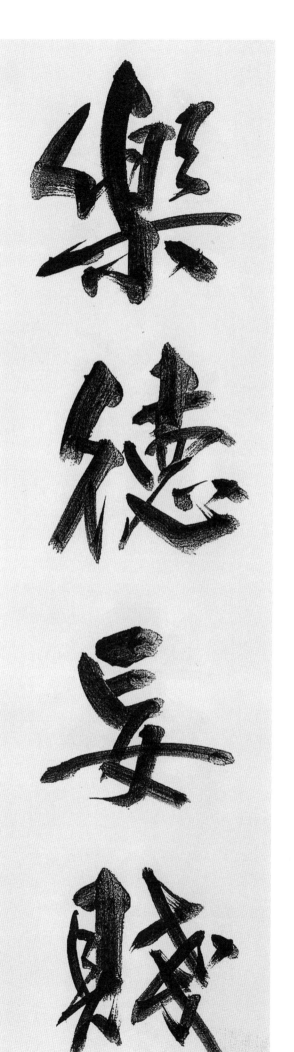

樂 즐길 락 · 德 덕 덕 · 忘 잊을 망 · 賤 천할 천

樂德忘賤(락덕망천) 덕 쌓기를 즐기고 자신의 천함을 돌아보지 않는다.

樂 즐길 락 · 道 길 도 · 忘 잊을 망 · 貧 가난할 빈

樂道忘貧(락도망빈) 道(도)를 즐기며 가난을 개의치 않는다.

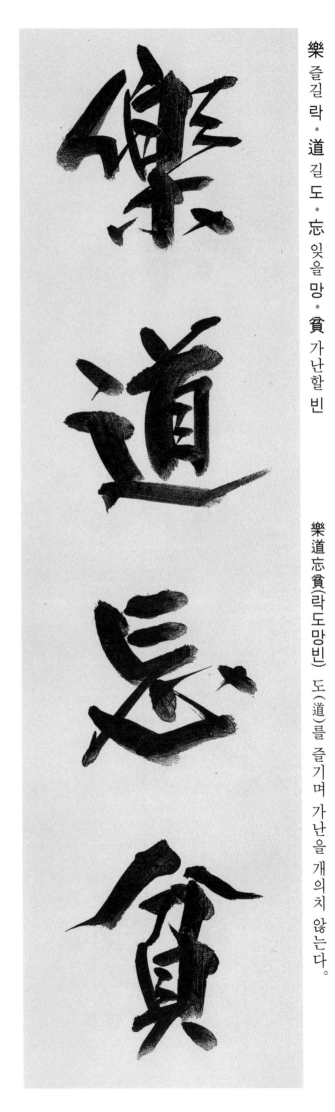

樂 즐길 락 · 生 날 생 · 於 어조사 어 · 憂 근심 우

樂生於憂(락생어우) 즐거움은 근심에서 난다.

樂 즐길 락 · 以 써 이 · 忘 잊을 망 · 憂 근심 우

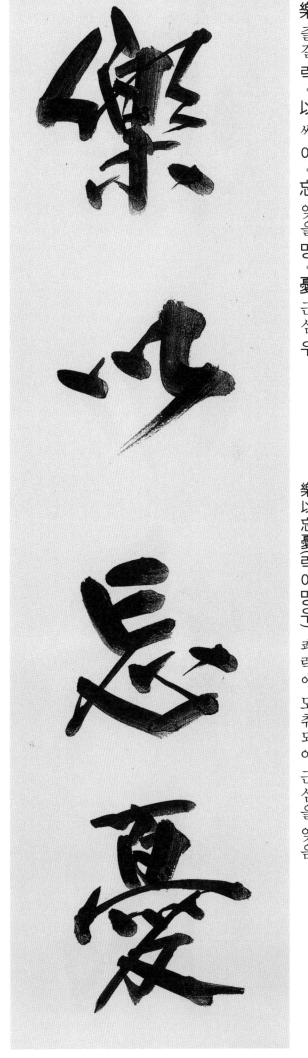

樂以忘憂(락이망우) 쾌락에 도취되어 근심을 잊음.

樂 즐길 락 · 以 써 이 · 忘 잊을 망 · 夏 여름 하

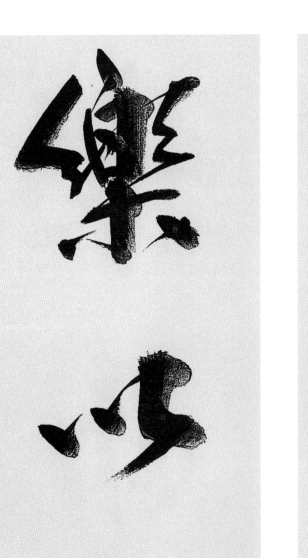

樂以忘夏(락이망하) 즐거운 일로써 여름의 더위를 잊는다.

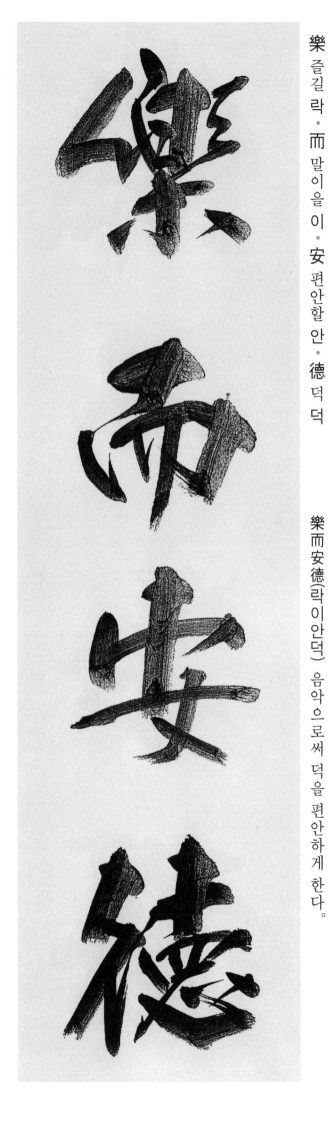

樂 즐길 락 · 而 말이을 이 · 安 편안할 안 · 德 덕 덕

樂而安德(락이안덕) 음악으로써 덕을 편안하게 한다.

樂 즐길 락 · 而 말이을 이 · 安 편안할 안 · 民 백성 민

樂而安民(락이안민) 백성을 편히 하기를 즐기다.

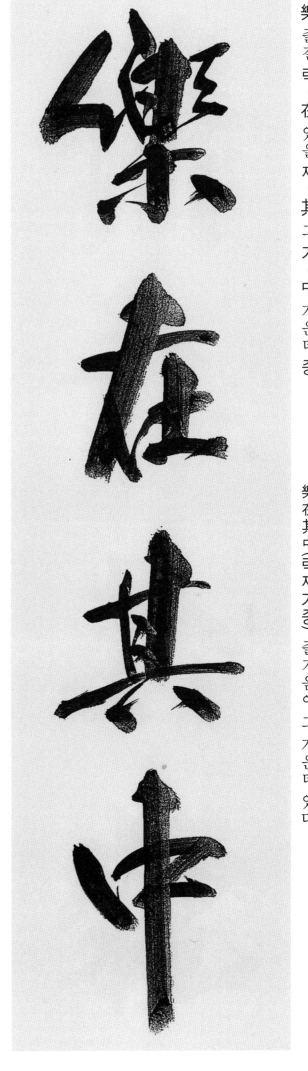

樂 즐길 락 · 在 있을 재 · 其 그 기 · 中 가운데 중

樂在其中(락재기중) 즐거움이 그 가운데 있다.

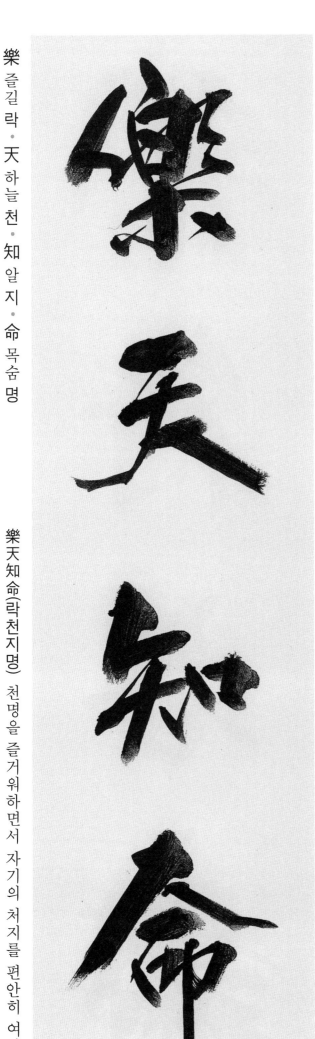

樂 즐길 락 · 天 하늘 천 · 知 알 지 · 命 목숨 명

樂天知命(락천지명) 천명을 즐거워하면서 자기의 처지를 편안히 여긴다.

樂 즐길 락 · 行 다닐 행 · 善 착할 선 · 意 뜻 의

樂行善意(락행선의) 착한 뜻 행하기를 즐겨한다.

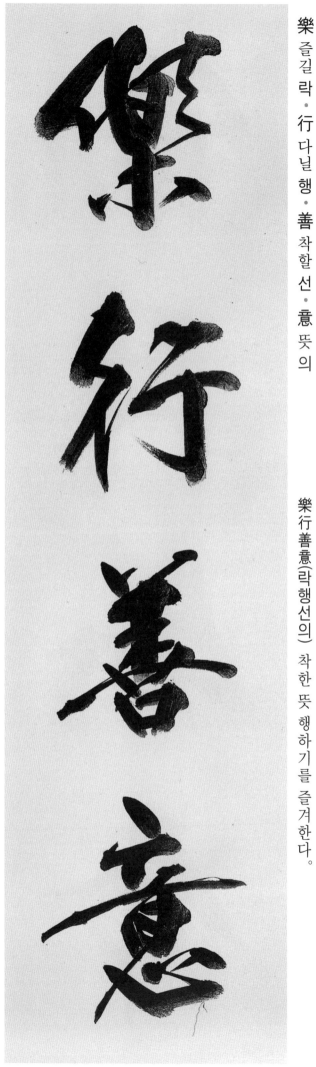

蘭 난초 란 · 芳 꽃다울 방 · 桂 계수나무 계 · 馥 향기 복

蘭芳桂馥(란방계복) 난초의 아름다움과 계수나무의 향기로움.

量 헤아릴 량 · 力 힘 력 · 而 말이을 이 · 動 움직일 동

量力而動(량력이동) 자기 힘을 헤아려서 움직인다.

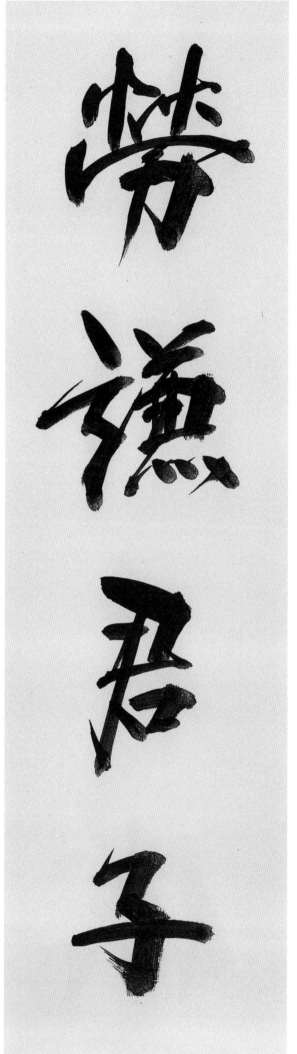

勞 일할 로 · 謙 겸손할 겸 · 君 임금 군 · 子 아들 자

勞謙君子(로겸군자) 겸허를 노력 하는 군자.

勞 일할 로 · 而 말이을 이 · 不 아니 불 · 伐 칠 벌

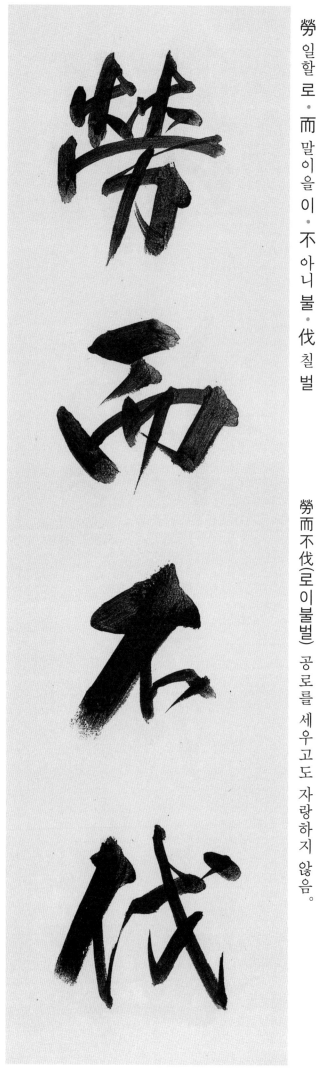

勞而不伐(로이불벌) 공로를 세우고도 자랑하지 않음.

論 논할 론 · 道 길 도 · 講 외울 강 · 書 글 서

論道講書(론도강서) 도(道)를 논하고 서책을 강구(講究)하다.

論 말할 론(논) · 道 길 도 · 經 날 경 · 邦 나라 방

論道經邦(론도경방) 도를 논하고 나라를 다스리다.

弄 희롱할 롱 · 璋 홀 장 · 之 갈 지 · 禧 복 희

弄璋之禧(롱장지희) 아들을 낳은 복.

六 여섯 륙 · 根 뿌리 근 · 淸 맑을 청 · 淨 깨끗할 정

六根淸淨(륙근청정) 육근(눈、귀、코、혀、몸、뜻)이 깨끗함。

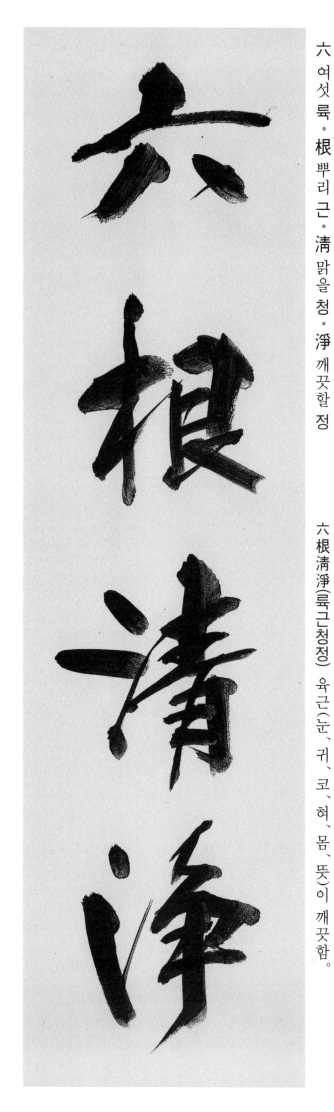

六根淸淨

里 마을 리 · 仁 어질 인 · 爲 할 위 · 美 아름다울 미

里仁爲美(리인위미) 마을에 어진이가 살면 이웃도 그 감화를 받게 된다。

里仁爲美

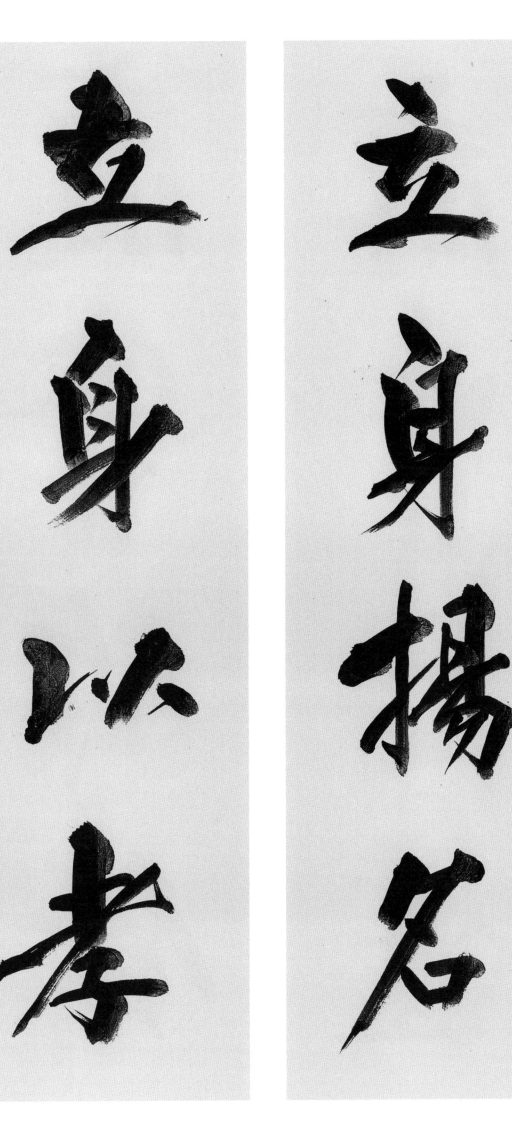

立 설립 · 身 몸 신 · 揚 날릴 양 · 名 이름 명

立身揚名(립신양명) 몸을 세워(출세하여) 이름을 날린다.

立 설립 · 身 몸 신 · 以 써 이 · 孝 효도 효

立身以孝(립신이효) 몸 세움을 효로써 한다. 즉, 성공(출세)하여 효도한다.

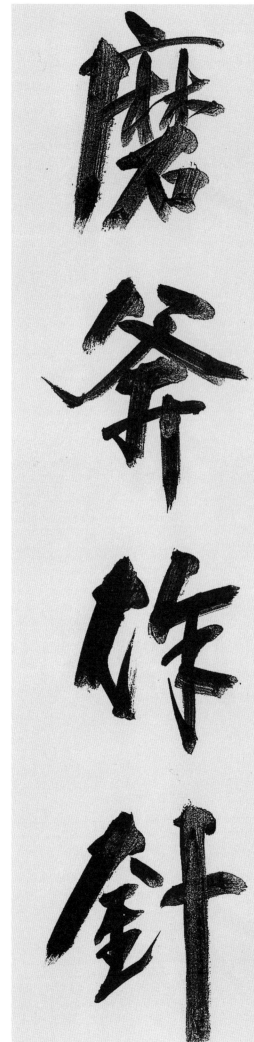

磨 갈 마 · 斧 도끼 부 · 作 지을 작 · 針 바늘 침

磨斧作針(마부작침) 도끼를 갈아 바늘을 만든다. 즉, 끊임없이 노력하면 성공할 수 있음을 의미.

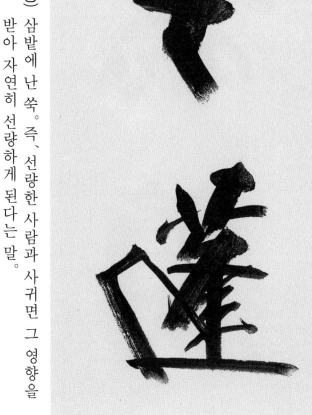

麻 삼 마 · 中 가운데 중 · 之 갈 지 · 蓬 쑥 봉

麻中之蓬(마중지봉) 삼밭에 난 쑥. 즉, 선량한 사람과 사귀면 그 영향을 받아 자연히 선량하게 된다는 말.

102

萬 일만 만 · 福 복 복 · 攸 바 유 · 同 한 가지 동

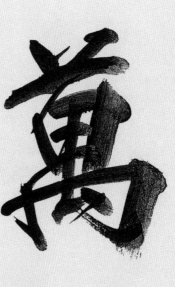
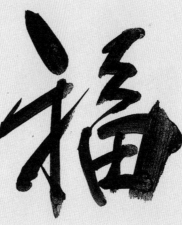
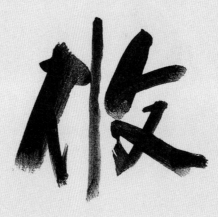
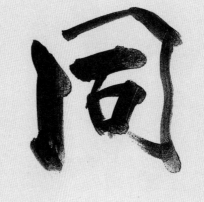

萬福攸同(만복유동) 온갖 복이 한데 모이다.

萬 일만 만 · 事 일 사 · 如 같을 여 · 意 뜻 의

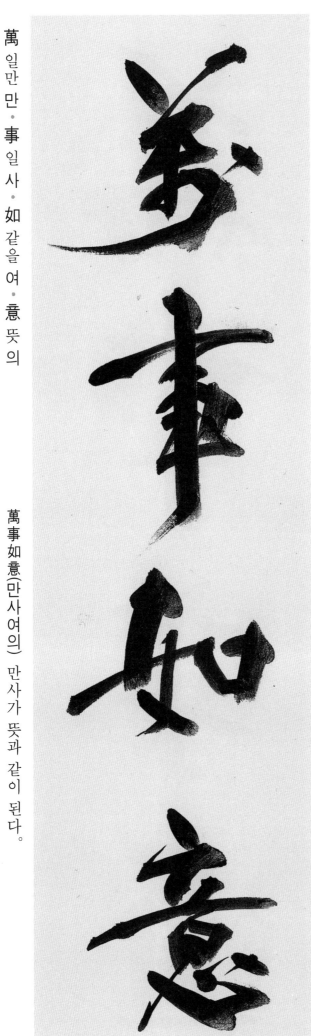
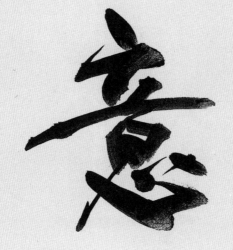

萬事如意(만사여의) 만사가 뜻과 같이 된다.

萬 일만 만 • 事 일 사 • 亨 형통할 형 • 通 통할 통

萬事亨通(만사형통) 모든 일이 뜻대로 잘됨.

萬 일만 만 • 山 뫼 산 • 紅 붉을 홍 • 葉 잎 엽

滿山紅葉(만산홍엽) 산에 단풍이 가득하다.

104

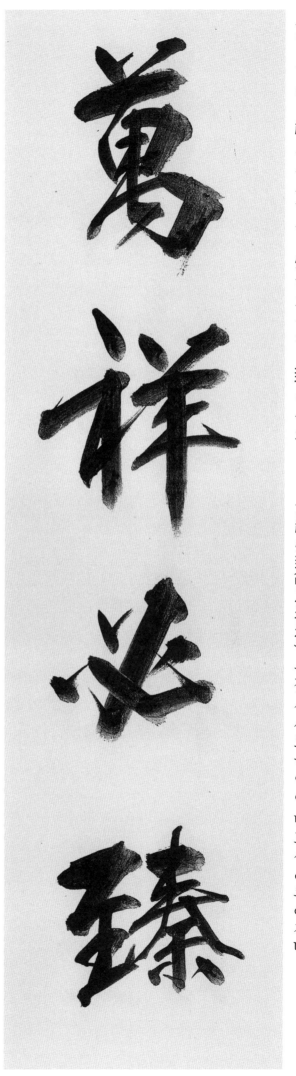

萬 일만 만 · 祥 상서로울 상 · 必 반드시 필 · 臻 이를 진

萬祥必臻(만상필진) 온갖 상서로운 일이 반드시 이루어진다.

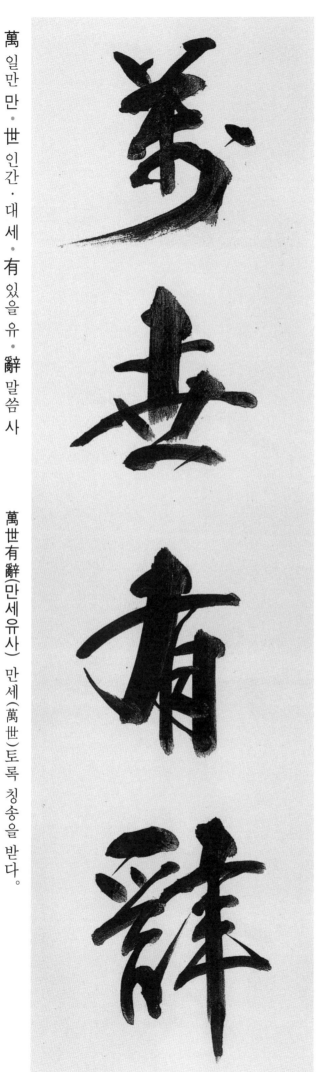

萬 일만 만 · 世 인간·대 세 · 有 있을 유 · 辭 말씀 사

萬世有辭(만세유사) 만세(萬世)토록 칭송을 받다.

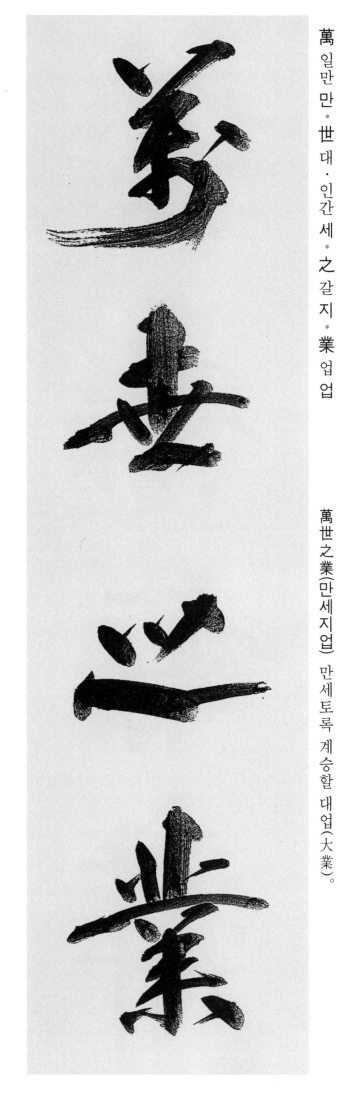

萬 일만 만 · 壽 목숨 수 · 無 없을 무 · 疆 지경 강

萬壽無疆(만수무강) 만수를 살아도 수명이 끝이 없다. 즉, 장수를 비는 말.

萬 일만 만 · 世 대 · 인간 세 · 之 갈 지 · 業 업 업

萬世之業(만세지업) 만세토록 계승할 대업(大業).

滿室淸風(만실청풍) 집에 맑은 바람이 가득함.

滿而不溢(만이불일) 가득 차면서도 넘치지 않는다.

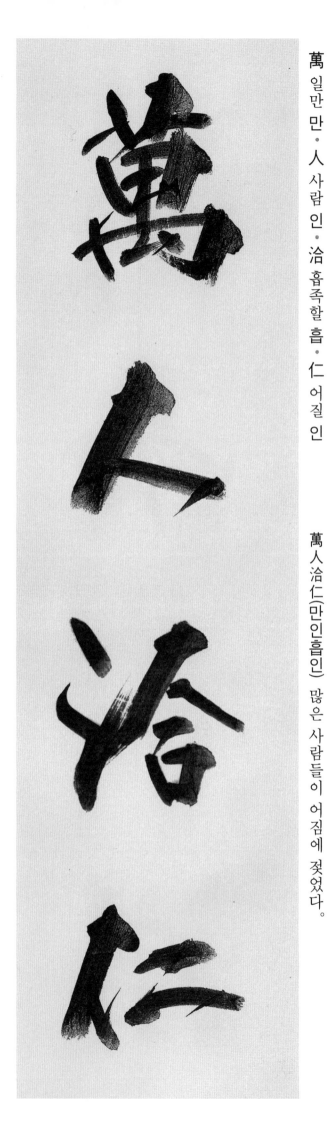

萬 일만 만 · 人 사람 인 · 洽 흡족할 흡 · 仁 어질 인

萬人洽仁(만인흡인) 많은 사람들이 어짐에 젖었다.

罔 그물 · 없을 망 · 談 말씀 담 · 彼 저 피 · 短 짧을 단

罔談彼短(망담피단) 남의 단점을 말하지 말라.

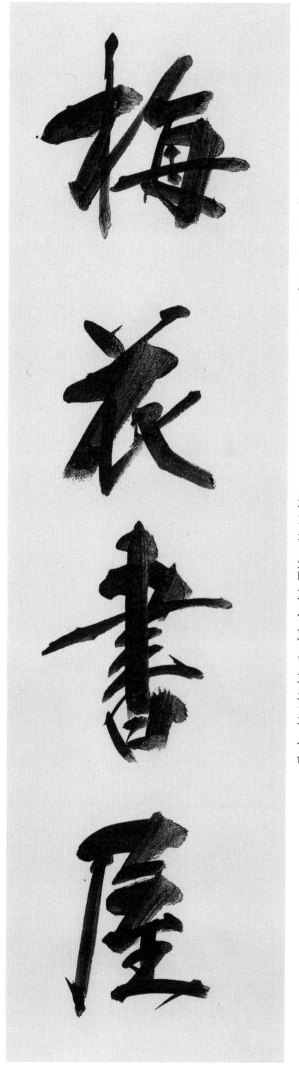

梅 매화 매 · 花 꽃 화 · 書 글 서 · 屋 집 옥

梅花書屋(매화서옥) 매화 꽃 핀 글방.

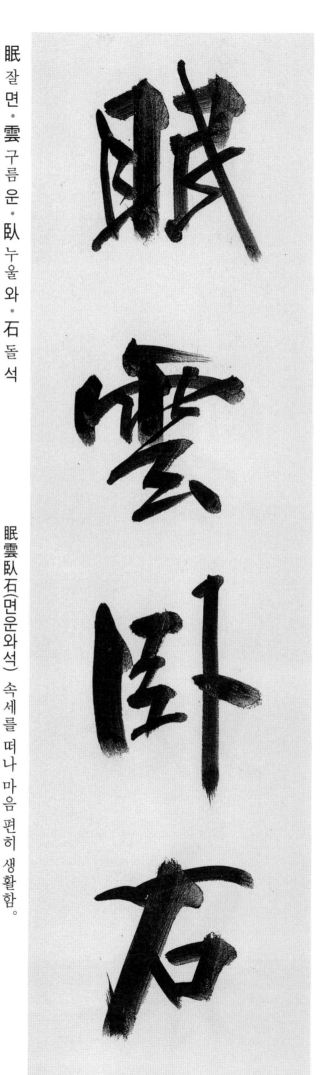

眠 잘 면 · 雲 구름 운 · 臥 누울 와 · 石 돌 석

眠雲臥石(면운와석) 속세를 떠나 마음 편히 생활함.

眠 잘 면 • 雲 구름 운 • 聽 들을 청 • 泉 샘 천

勉 힘쓸 면 • 志 뜻 지 • 弇 머금을 함 • 弘 클 홍

眠雲聽泉(면운청천) 구름 속에서 졸며 샘물 흐르는 소리를 듣는다.

勉志弇弘(면지함홍) 뜻을 강하게 펼치고 넓은 시야를 갖다.

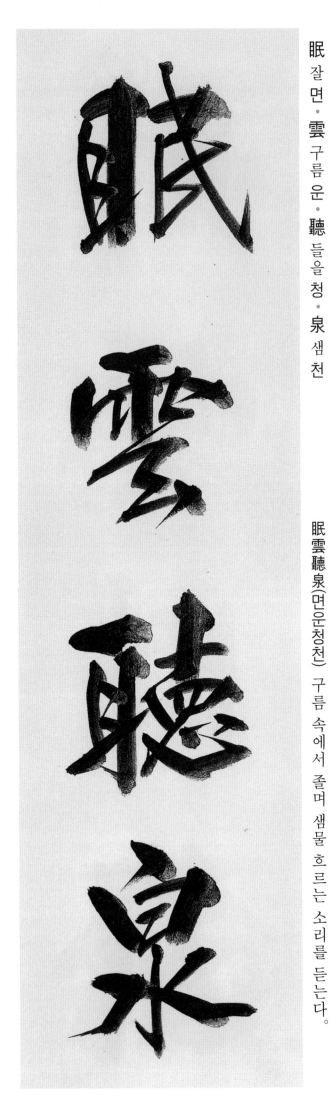

滅 꺼질·멸할 멸 · 私 사사로울 사 · 奉 받들 봉 · 公 공평할 공

滅私奉公(멸사봉공) 사사로움을 버리고 공을 위하여 힘을 바침.

明 밝을 명 · 德 덕 덕 · 惟 생각할 유 · 馨 꽃다울 형

明德惟馨(명덕유형) 군주의 밝은 덕이 오직 향기롭다.

111

明
道
若
昧

明道若昧(명도약매) 도(道)에 밝은 사람은 어둔 듯하다.

名 이름 명 · 滿 찰 · 가득할 만 · 四 넉 사 · 海 바다 해

名
滿
四
海

名滿四海(명만사해) 이름이 온 세상에 가득하다.

112

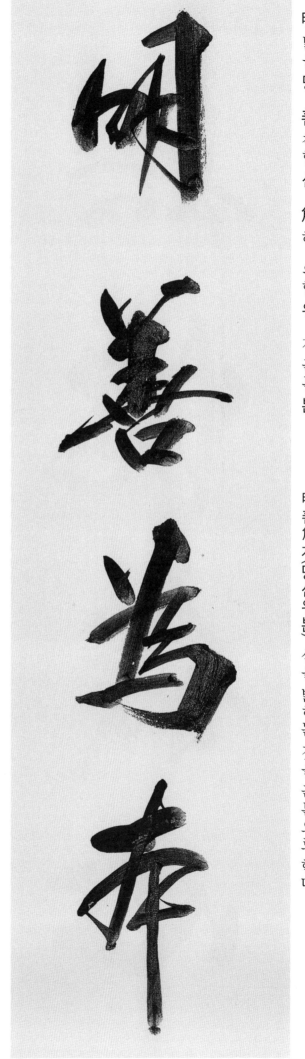

明 밝을 명 · 善 착할 선 · 爲 하 · 위할 위 · 本 근본 본

明善爲本(명선위본) 선을 밝히는 것을 근본으로 한다.

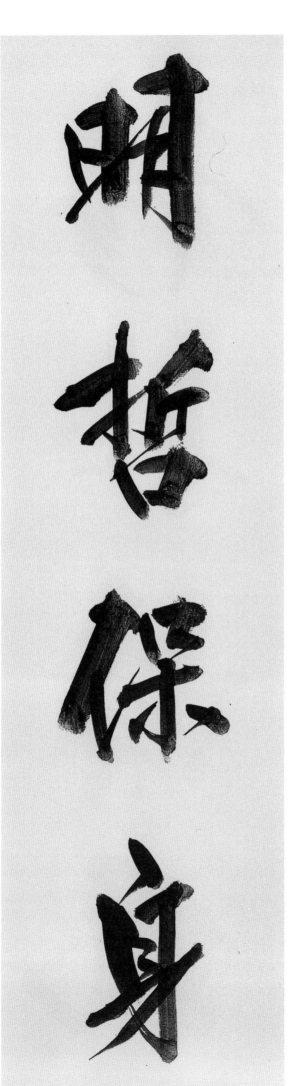

明 밝을 명 · 哲 밝을 철 · 保 지킬 보 · 身 몸 신

明哲保身(명철보신) 총명하고 사리에 밝아서 일을 잘 처리하여 일신을 잘 보전함.

穆 화목할 목 · 如 같을 여 · 淸 맑을 청 · 風 바람 풍

穆如淸風(목여청풍) 조화됨이 맑은 바람과 같다.

無 없을 무 · 愧 부끄러워할 괴 · 我 나 아 · 心 마음 심

無愧我心(무괴아심) 나의 마음에 부끄러움이 없도록 하라.

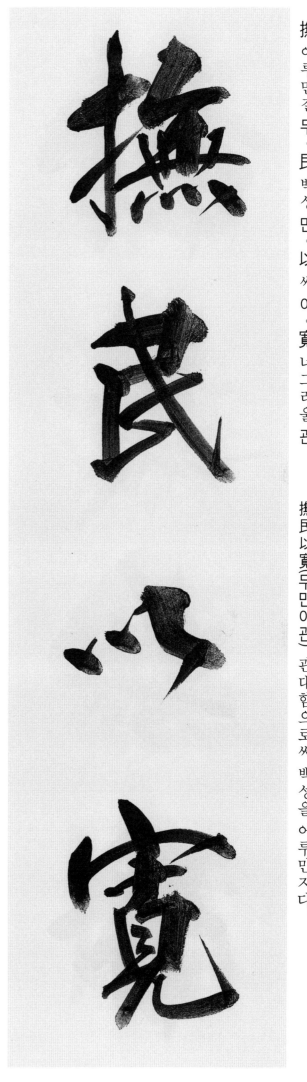

撫 어루만질 무 · 民 백성 민 · 以 써 이 · 寬 너그러울 관

撫民以寬(무민이관) 관대함으로써 백성을 어루만지다.

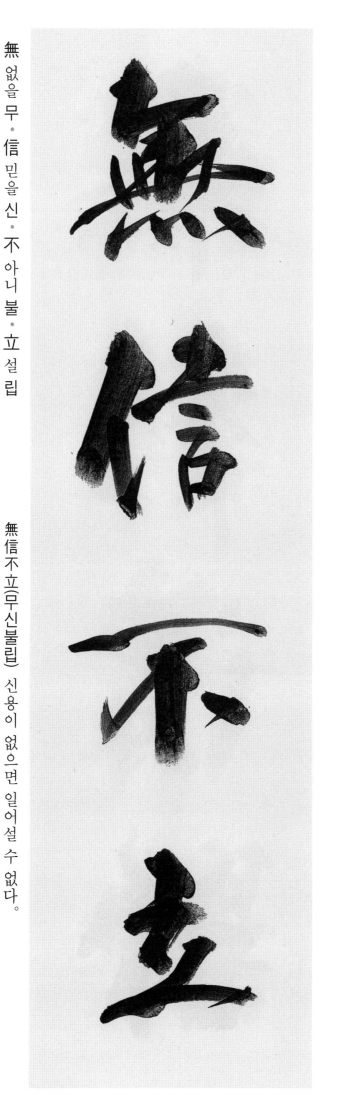

無 없을 무 · 信 믿을 신 · 不 아니 불 · 立 설 립

無信不立(무신불립) 신용이 없으면 일어설 수 없다.

無 없을 무・慾 욕심 욕・淸 맑을 청・淨 깨끗할 정

無慾淸淨(무욕청정) 욕심이 없고 맑고 깨끗함. 노자의 사상.

無 없을 무・義 옳을 의・無 없을 무・信 믿을 신

無義無信(무의무신) 의리가 없으면 신의도 없다.

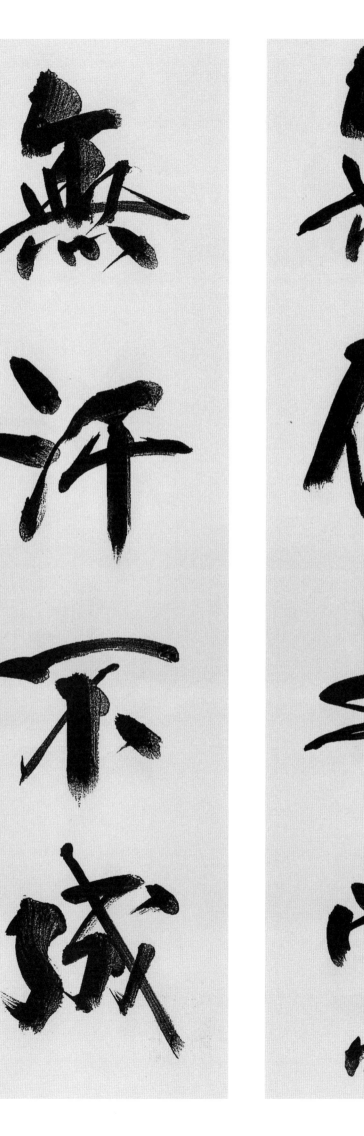

無 없을 무 · 偏 치우칠 편 · 無 없을 무 · 黨 무리 당

無偏無黨(무편무당) 어느 한 쪽에 기울지 않고 중정(中正)、공평(公平)함。

無 없을 무 · 汗 땀한 · 不 아니 불 · 成 이룰 성

無汗不成(무한불성) 땀을 흘리지 않으면 이룰 수 없다。

117

文 글월 문 · 行 다닐 행 · 忠 충성 충 · 信 믿을 신

文行忠信(문행충신) 수학、 덕행、 충성、 신실。 공자 교육 대강。

物 물건 물 · 我 나 아 · 兩 두 량 · 忘 잊을 망

物我兩忘(물아양망) 일체의 사물과 나를 모두 잊는다。

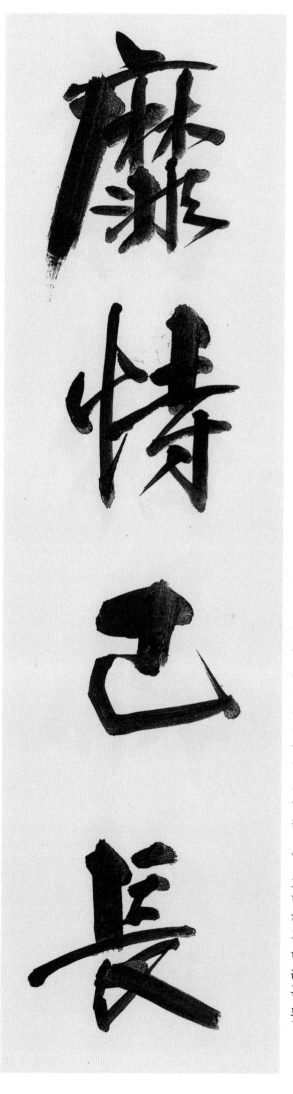

靡 쓰러질 미 · 恃 믿을 · 어머니 시 · 己 몸 기 · 長 긴 · 어른 장

靡恃己長(미시기장) 자기 장점을 믿지 말라. 즉, 자만하지 말라는 뜻.

美 아름다울 미 · 言 말씀 언 · 尊 높을 존 · 行 다닐 행

美言尊行(미언존행) 아름다운 말과 존귀한 행실.

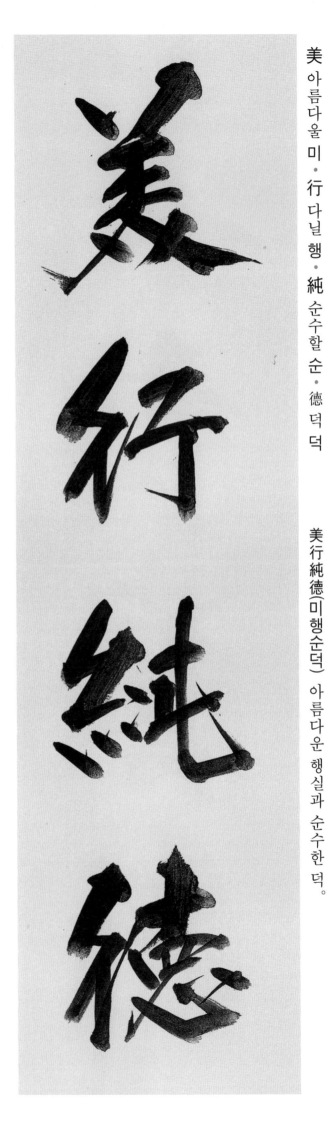

美 아름다울 미 · 行 다닐 행 · 純 순수할 순 · 德 덕 덕

美行純德(미행순덕) 아름다운 행실과 순수한 덕.

博 넓을 박 · 物 물건 물 · 君 임금 군 · 子 아들 자

博物君子(박물군자) 온갖 사물을 널리 아는 사람.

120

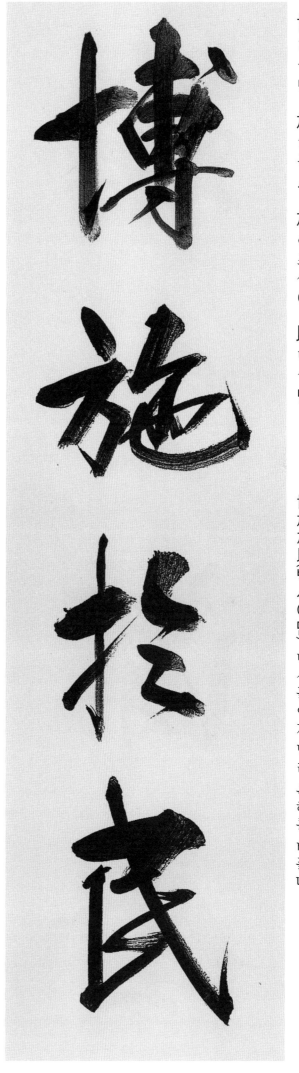

博 넓을 박 · 施 베풀 시 · 於 어조사 어 · 民 백성 민

博施於民(박시어민) 백성들에게 널리 은혜를 베풀다.

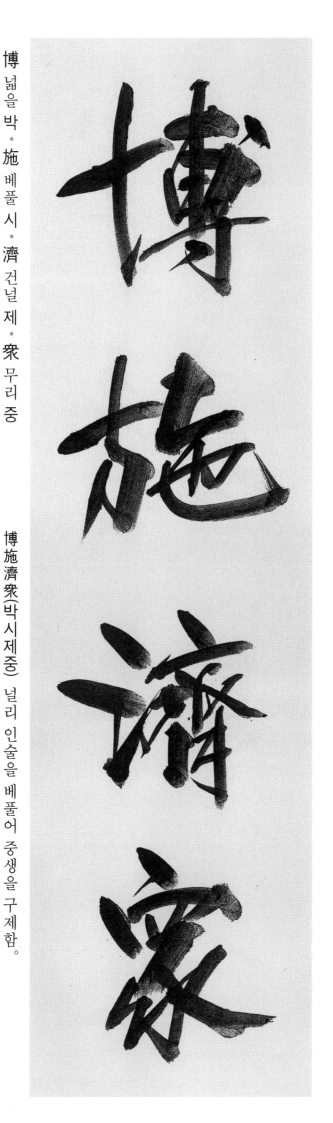

博 넓을 박 · 施 베풀 시 · 濟 건널 제 · 衆 무리 중

博施濟衆(박시제중) 널리 인술을 베풀어 중생을 구제함.

博我以文

璞玉渾金

博 넓을 박 · 我 나 아 · 以 써 이 · 文 글월 문

博我以文(박아이문) 시서(詩書)를 읽어 내 시야를 넓히다.

璞 옥돌 박 · 玉 구슬 옥 · 渾 흐릴 · 뒤섞일 혼 · 金 쇠 금

璞玉渾金(박옥혼금) 아직 쪼지 않은 옥과 제련하지 않은 금이라는 뜻으로, 수수하고 꾸밈이 없음을 이르는 말.

博 넓을 박 · 通 통할 통 · 古 옛 고 · 今 이제 금

博通古今(박통고금) 널리 고금을 통달함.

博 넓을 박 · 學 배울 학 · 篤 도타울 독 · 志 뜻 지

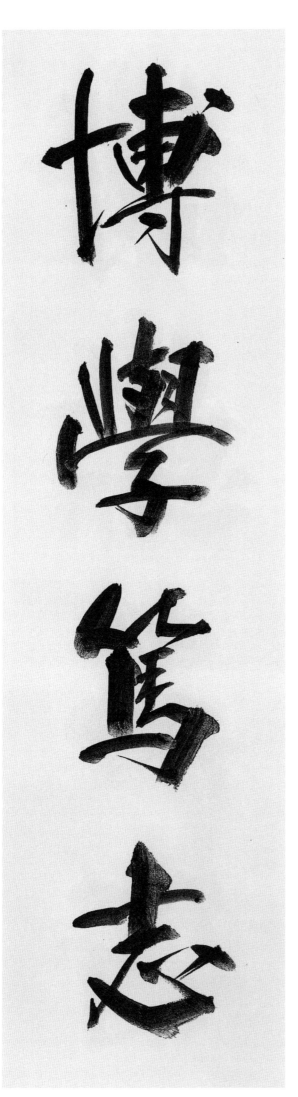

博學篤志(박학독지) 널리 배워서 뜻을 굳게 하다.

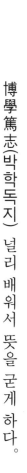

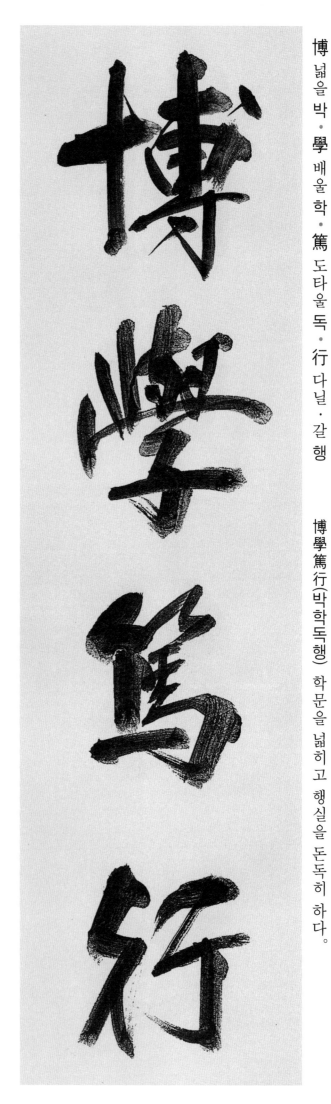

博 넓을 박 · 學 배울 학 · 篤 도타울 독 · 行 다닐 · 갈 행

博學篤行(박학독행) 학문을 넓히고 행실을 돈독히 하다.

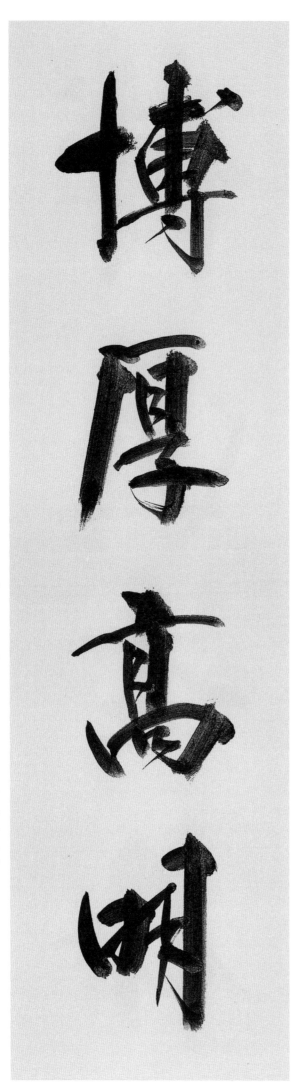

博 넓을 박 · 厚 두터울 후 · 高 높을 고 · 明 밝을 명

博厚高明(박후고명) 넓고 두터우며 높고 밝다.

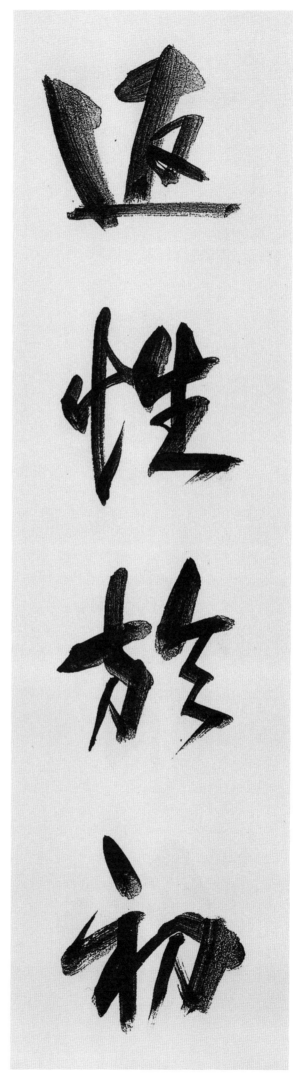

返 돌아올 반 · 性 성품 성 · 於 어조사 어 · 初 처음 초

返性於初(반성어초) 인간적인 때가 묻지 않은 천성(天性)으로 되돌리다.

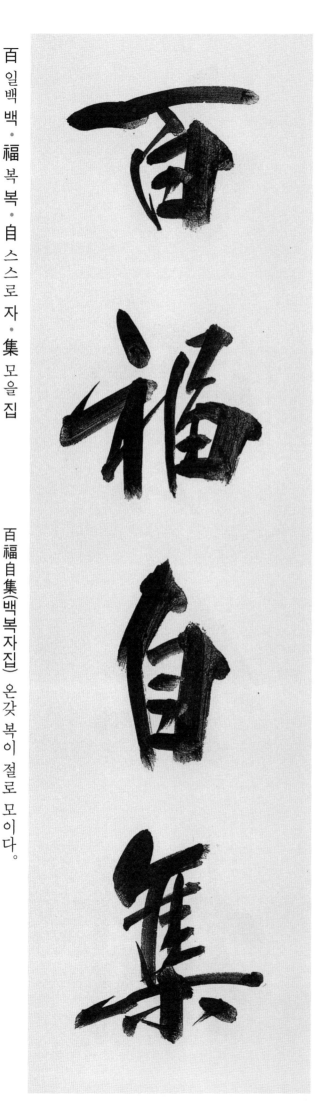

百 일백 백 · 福 복 복 · 自 스스로 자 · 集 모을 집

百福自集(백복자집) 온갖 복이 절로 모이다.

白 흰 백 · 雲 구름 운 · 紅 붉을 홍 · 樹 나무 수

白雲紅樹(백운홍수) 흰 구름과 붉게 꽃이 핀 나무.

白雲紅樹

百 일백 백 · 忍 참을 인 · 有 있을 유 · 和 화할 화

百忍有和(백인유화) 백번 참으면 화평함이 있다.

百忍有和

126

百 일백 백 · 折 꺾을 절 · 不 아니 불 · 屈 굽힐 굴

百折不屈(백절불굴) 수없이 많이 꺾여도 굴하지 않고 이겨 나감.

百 일백 백 · 川 내 천 · 學 배울 학 · 海 바다 해

百川學海(백천학해) 모든 내(川)는 바다를 배우고 마침내 바다로 간다. 학문하는 자세를 비유.

127

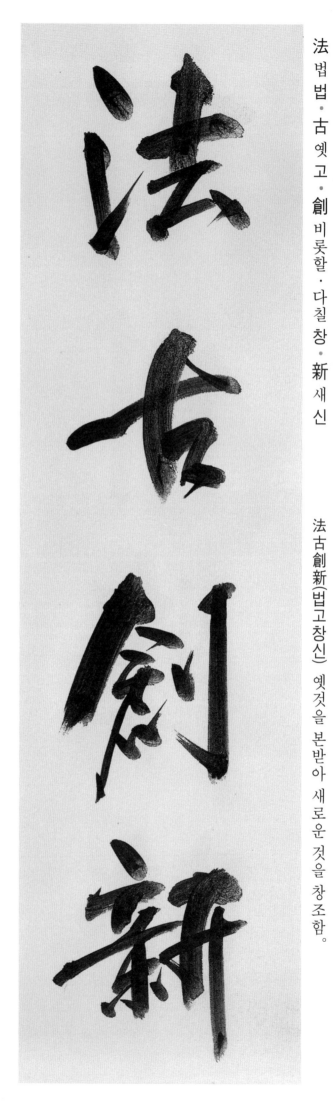

法 법법 · 古 옛고 · 創 비롯할 · 다칠창 · 新 새신

法古創新(법고창신) 옛것을 본받아 새로운 것을 창조함.

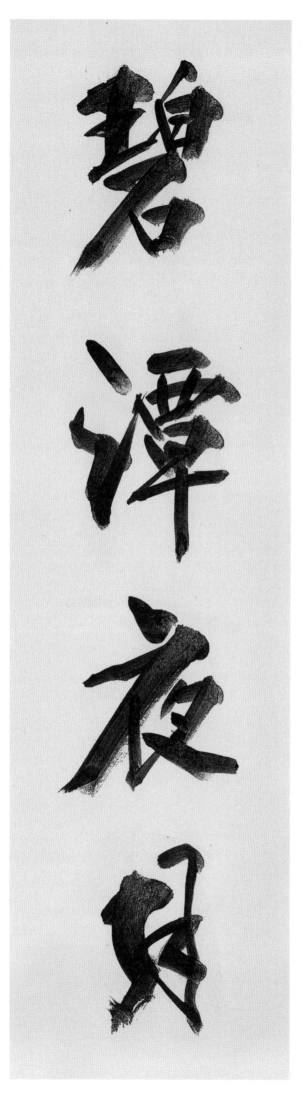

碧 푸를 벽 · 潭 못 담 · 夜 밤 야 · 月 달 월

碧潭夜月(벽담야월) 푸른 연못에 비치는 밝은 달.

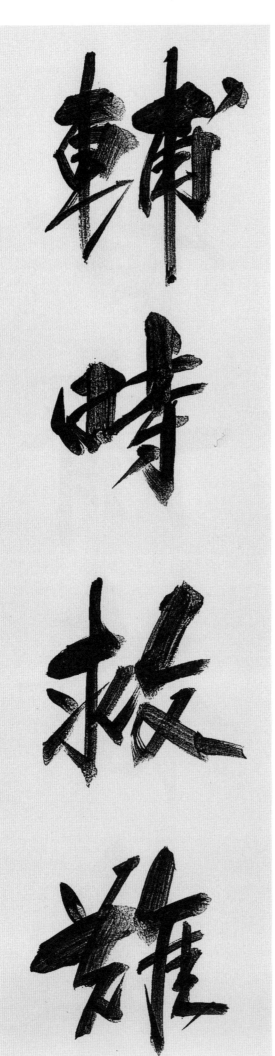

秉 잡을 병 · 公 공평할 공 · 無 없을 무 · 私 사사로울 사

秉公無私(병공무사) 공정함을 잡으니 사사가 없다.

輔 도울 보 · 時 때 시 · 救 건질 구 · 難 어려울 난

輔時救難(보시구난) 시대를 도와서 환난을 구함. 잘못된 곳을 바로잡고 미치지 못하는 곳을 보필한다는 뜻.

129

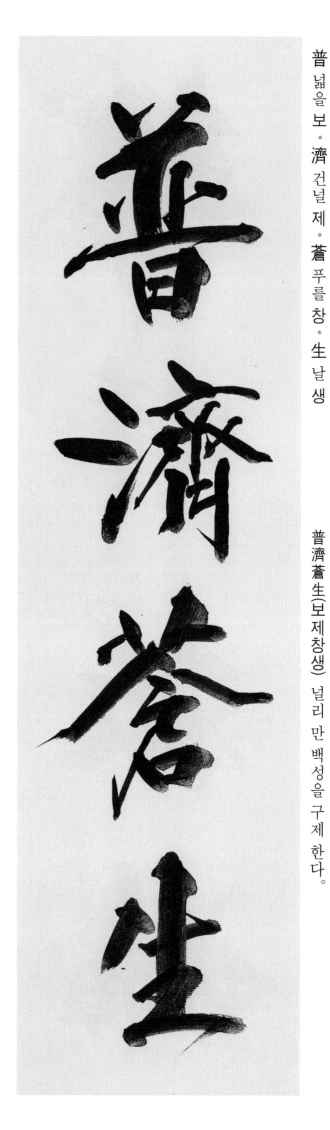

福 복복 · 生 날 생 · 淸 맑을 청 · 儉 검소할 검

福生淸儉(복생청검) 복은 맑고 검소한데서 난다.

普 넓을 보 · 濟 건널 제 · 蒼 푸를 창 · 生 날 생

普濟蒼生(보제창생) 널리 만 백성을 구제 한다.

福 복복 · 緣 인연 연 · 善 착할 선 · 慶 경사 경

福緣善慶(복연선경) 복은 착함으로 인하여 받는다.

福 복복 · 在 있을재 · 養 기를양 · 人 사람 인

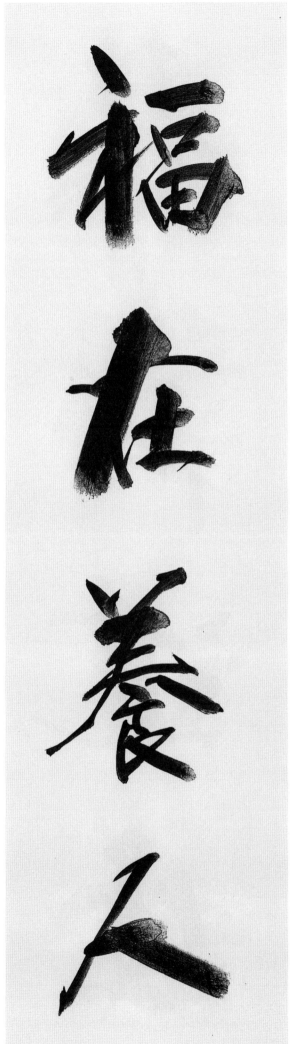

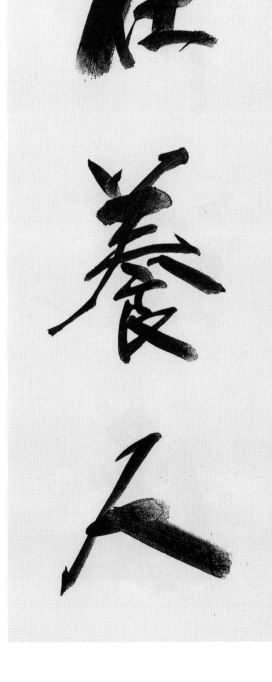

福在養人(복재양인) 복은 사람을 기르는 데에 있다.

本 근본 본 · 立 설립 · 道 길 도 · 生 날 생

本立道生(본립도생) 근본이 서면 도(道)는 저절로 생긴다.

本立道生

蓬 쑥 봉 · 生 날 생 · 麻 삼 마 · 中 가운데 중

蓬生麻中(봉생마중) 쑥이 삼 가운데 났다. 우자가 현인 속에 있다는 말.

蓬生麻中

逢 만날 봉 · 場 마당 장 · 風 바람 풍 · 月 달 월

逢場風月(봉장풍월) 아무데서나 그 자리에서 즉흥적으로 시를 지음.

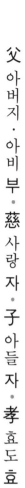

父 아버지 · 아비 부 · 慈 사랑 자 · 子 아들 자 · 孝 효도 효

父慈子孝(부자자효) 아버지는 자애롭고 아들은 효를 한다.

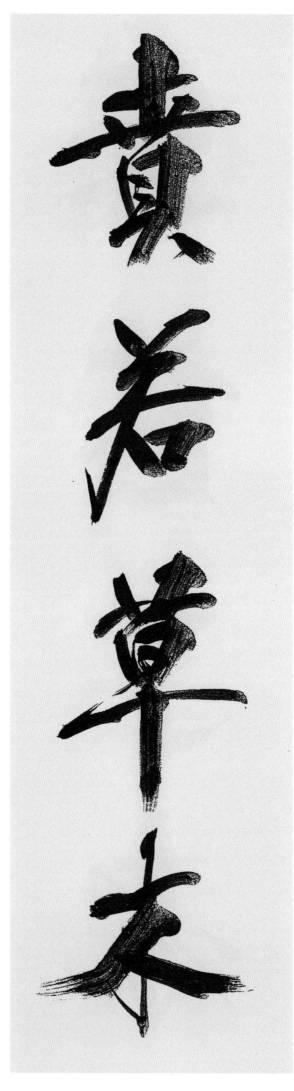

賁 클분 · 若 같을약 · 草 풀초 · 木 나무목

賁若草木(분약초목) 초목이 봄에 꽃이 피듯 한다.

不 아니 불 · 狂 미칠광 · 不 아니 불 · 及 미칠급

不狂不及(불광불급) 미치지 않으면 미치지(다다르지) 못한다.

不 아니 불 · 老 늙을 로 · 長 긴 · 어른 장 · 春 봄 춘

不老長春(불로장춘) 늙지 않고 항상 청춘이라는 뜻.

不 아니 불 · 忘 잊을 망 · 中 가운데 중 · 正 바를 정

不忘中正(불망중정) 치우침이 없는 바른 마음을 잊지 않는다.

非 아닐 비 · 道 길 도 · 不 아니 불 · 行 다닐 행

非道不行(비도불행) 도덕에 맞지 않으면 행하지 않는다.

不 아니 불 · 染 물들 염 · 世 인간 · 대세 · 緣 인연 연

不染世緣(불염세연) 세상사에 물들지 않음.

136

非 아닐 비 · 禮 예도 예(례) · 勿 말 물 · 聽 들을 청

非禮勿聽(비례물청) 예가 아닌 것은 듣지 않는다.

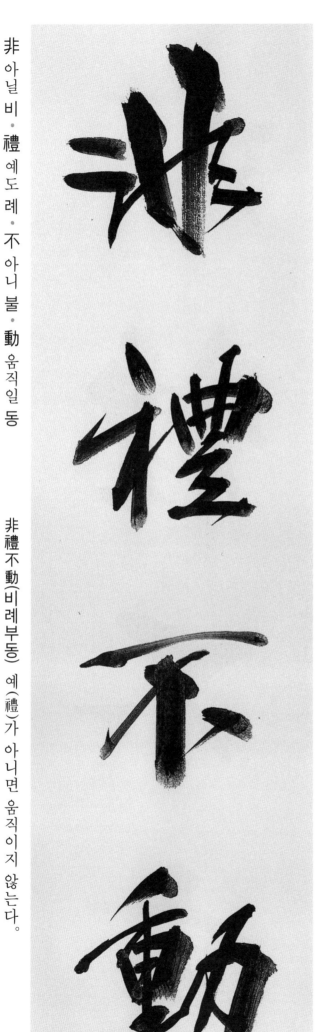

非 아닐 비 · 禮 예도 례 · 不 아니 불 · 動 움직일 동

非禮不動(비례부동) 예(禮)가 아니면 움직이지 않는다.

非禮不言(비례불언) 예(禮)가 아니면 말하지 않는다.

氷 얼음 빙·淸 맑을 청·玉 구슬 옥·潔 깨끗할 결

氷淸玉潔(빙청옥결) 얼음과 같이 맑고 옥과 같이 깨끗한 모양. 청렴결백한 사람의 비유.

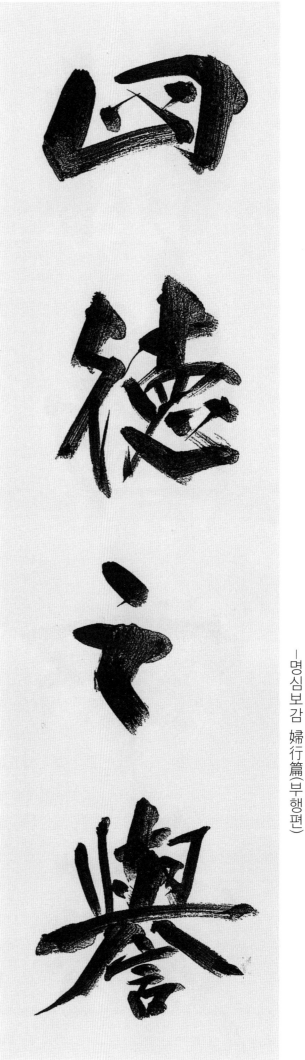

四 넉 사·德 덕 덕·之 갈 지·譽 기릴 예

四德之譽(사덕지예) 네 가지 덕(婦德·婦容·婦言·婦工)의 아름다움.
—명심보감 婦行篇(부행편)

思 생각 사·而 말이을 이·不 아니 불·貳 두·갖은두 이

思而不貳(사이불이) 생각이 한결같다.

事

必

歸

正

事必歸正(사필귀정) 일은 반드시 바른 데로 돌아간다.

四 넉 사 · 海 바다 해 · 一 한 일 · 家 집 가

四

海

一

家

四海一家(사해일가) 온 세상이 한 집안 같이 되다.

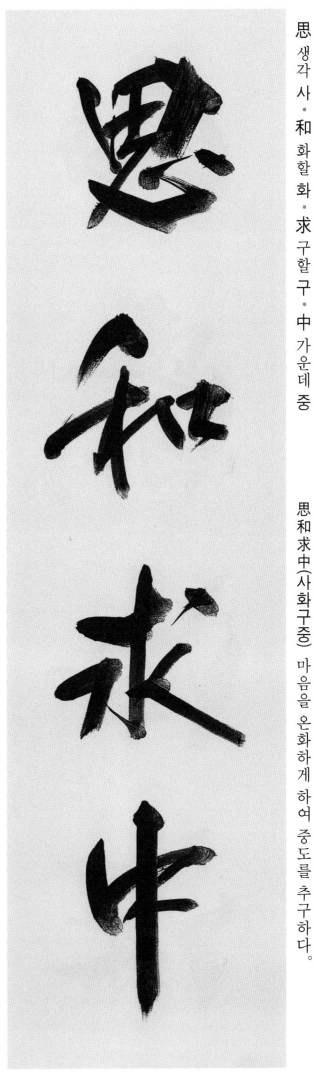

思 생각 사 · 和 화할 화 · 求 구할 구 · 中 가운데 중

思和求中(사화구중) 마음을 온화하게 하여 중도를 추구하다.

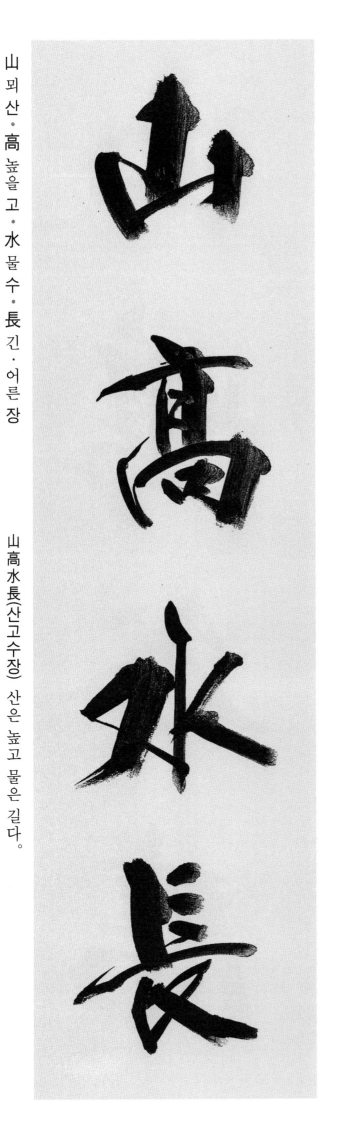

山 뫼 산 · 高 높을 고 · 水 물 수 · 長 긴 · 어른 장

山高水長(산고수장) 산은 높고 물은 길다.

141

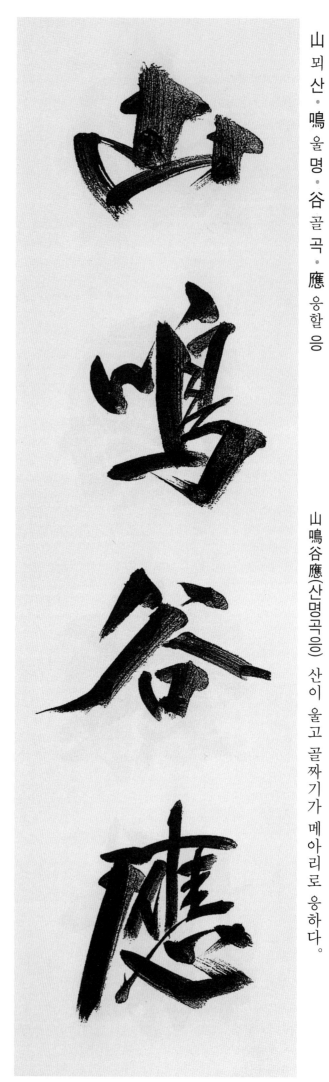

山 뫼 산 · 鳴 울 명 · 谷 골 곡 · 應 응할 응

山鳴谷應(산명곡응) 산이 울고 골짜기가 메아리로 응하다.

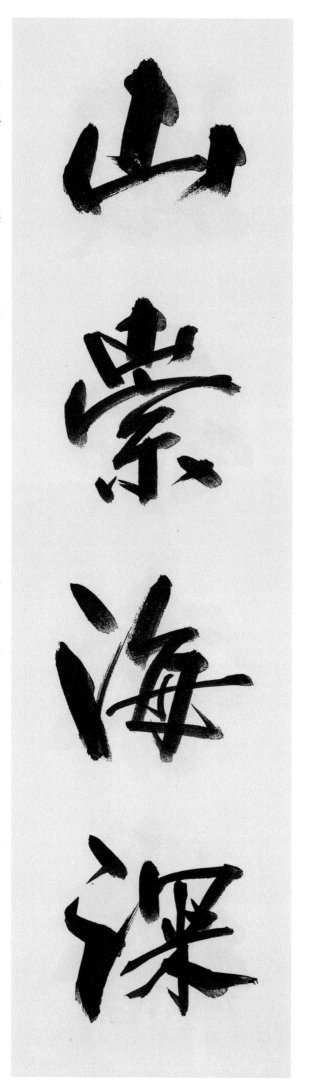

山 뫼 산 · 崇 높을 숭 · 海 바다 해 · 深 깊을 심

山崇海深(산숭해심) 산은 높고 바다는 깊다.

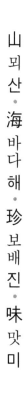

山 뫼 산 · 海 바다 해 · 珍 보배 진 · 味 맛 미

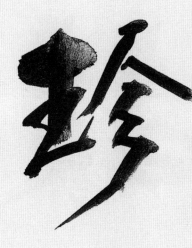

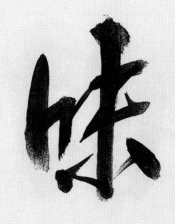

山海珍味(산해진미) 산과 바다의 산물을 갖추어 잘 차린 음식.

山 뫼 산 · 靜 고요할 정 · 日 날 일 · 長 긴 · 어른 장

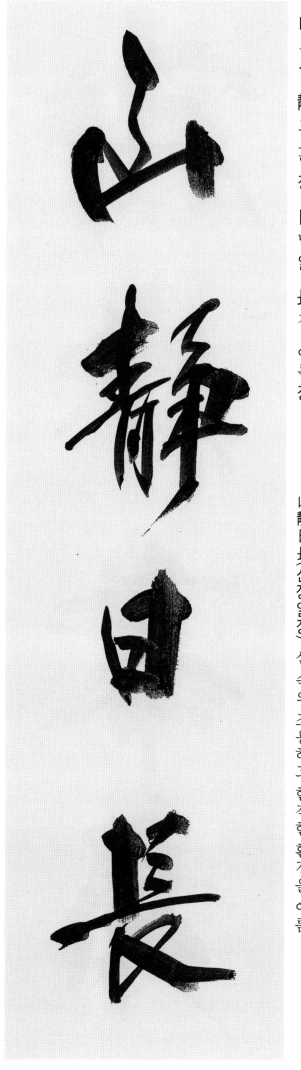

山靜日長(산정일장) 산 속의 조용하고 한적한 환경을 이름.

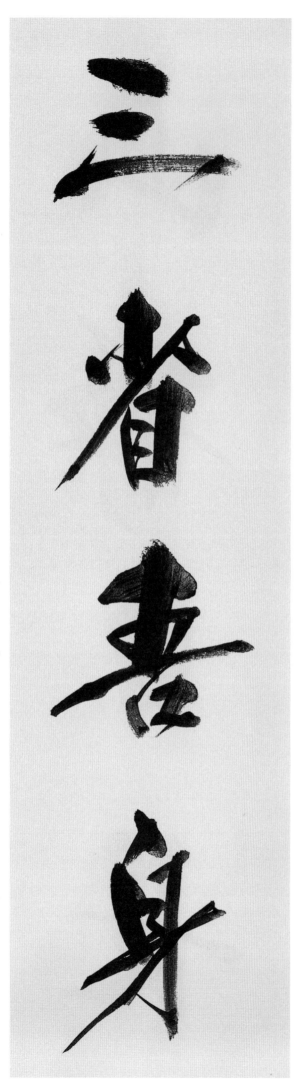

殺 죽일 살 · 身 몸 신 · 報 갚을 · 알릴 보 · 國 나라 국

殺身報國(살신보국) 목숨을 바쳐 나라의 은혜를 갚음.

三 석 삼 · 省 살필 성 · 吾 나 오 · 身 몸 신

三省吾身(삼성오신) 날마다 세 번씩 자신을 반성함.

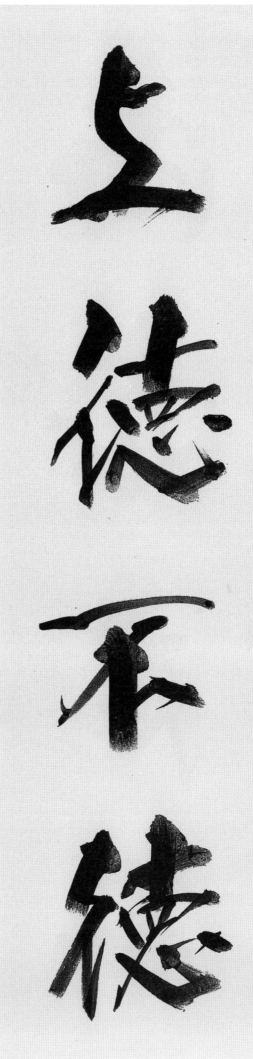

上 윗상 · 德 덕 덕 · 不 아니 불 · 德 덕 덕

上德不德(상덕부덕) 덕이 있는 사람은 자신의 덕을 과시하지 않음으로써 오히려 덕이 있게 된다는 의미.

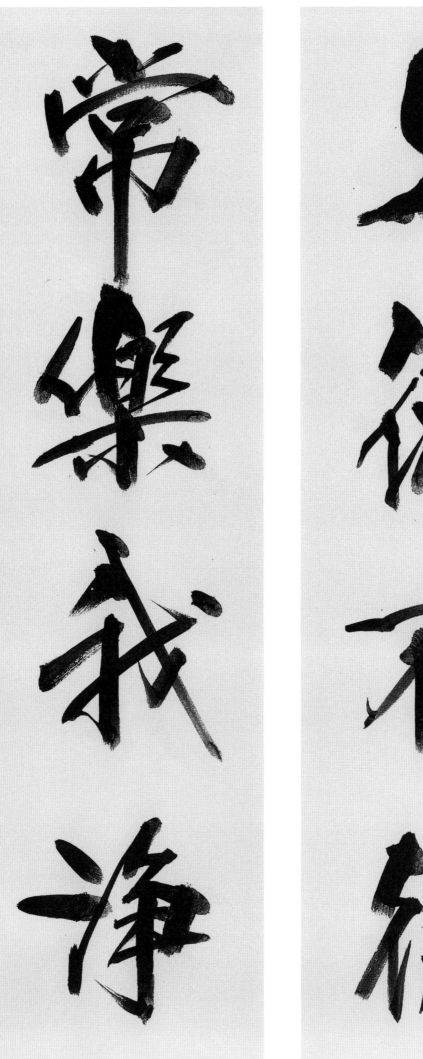

常 떳떳할 · 항상 상 · 樂 즐길 락 · 我 나 아 · 淨 깨끗할 정

常樂我淨(상락아정) 일체의 생명은 상주의 實在이며, 현세는 清淨한 樂土라는 뜻.

145

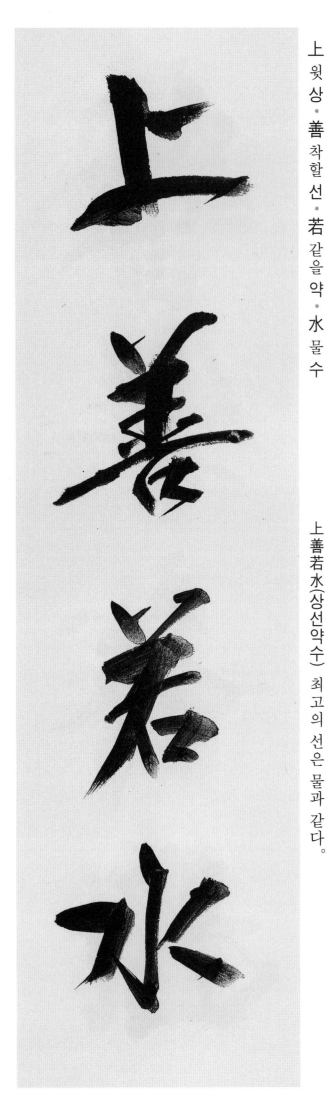

上 윗 상 · 善 착할 선 · 若 같을 약 · 水 물 수

上善若水(상선약수) 최고의 선은 물과 같다.

尚 오히려 상 · 志 뜻 지 · 君 임금 군 · 子 아들 자

尙志君子(상지군자) 뜻을 숭상하는 군자.

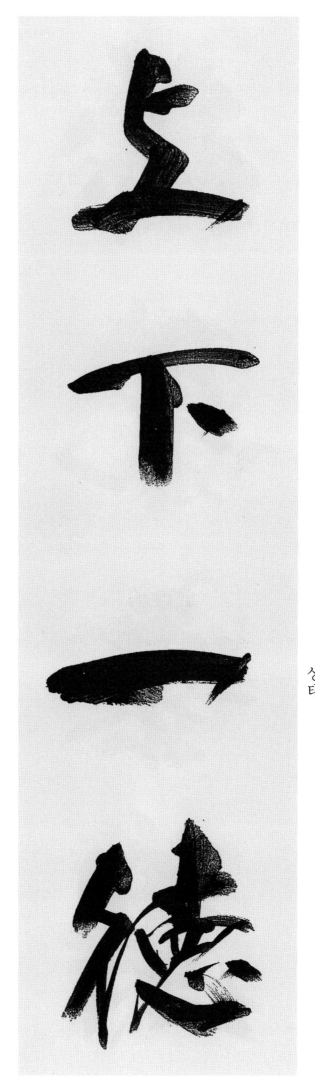

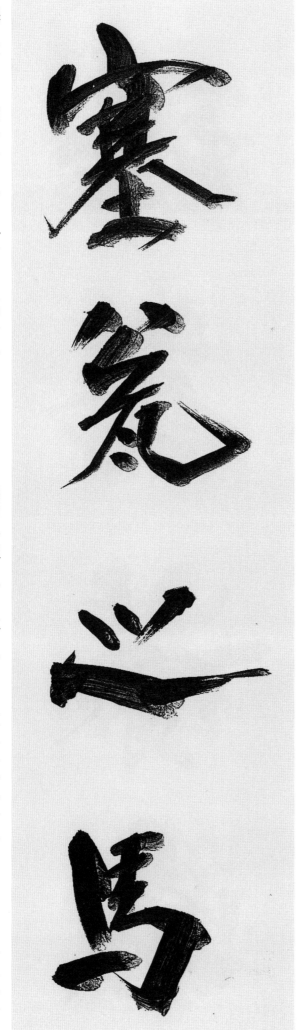

上 윗 상 · 下 아래 하 · 一 한 일 · 德 덕 덕

上下一德(상하일덕) 위아래가 한마음 같은 행위 온 국민이 총화를 이룬 상태.

塞 변방 새 · 翁 늙은이 옹 · 之 갈 지 · 馬 말 마

塞翁之馬(새옹지마) 인생의 길흉화복은 항상 바뀌어 미리 헤아릴 수가 없다는 뜻.

瑞 상서 서・氣 기운 기・滿 찰 만・堂 집 당

瑞 상서 서・氣 기운 기・雲 구름 운・集 모일 집

瑞氣滿堂(서기만당) 상서로운 기운이 집에 가득하다.

瑞氣雲集(서기운집) 상서로운 기운이 구름처럼 모이다.

書 글 서 · 香 향기 향 · 墨 먹 묵 · 味 맛 미

書香墨味(서향묵미) 책(글)의 향기와 먹의 맛.

庶 여러 서 · 政 정사 정 · 惟 생각할 유 · 和 화할 화

庶政惟和(서정유화) 모든 정사(政事)가 화합하다.

149

石 돌 석 · 火 불 화 · 光 빛 광 · 中 가운데 중

石火光中(석화광중) 부싯돌의 반짝하는 찰나의 불빛。

先 먼저 선 · 修 닦을 수 · 其 그 기 · 身 몸 신

先修其身(선수기신) 먼저 자신의 몸을 닦는다。

先 먼저 선 · 憂 근심 우 · 後 뒤 · 임금 후 · 樂 즐길 락

先憂後樂(선우후락) 먼저 근심하고 뒤에 즐거워하라.

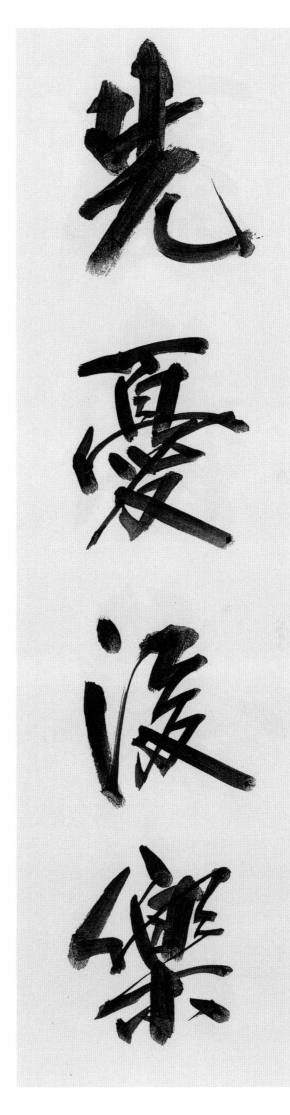

先 먼저 선 · 義 옳을 의 · 後 뒤 · 임금 후 · 利 이로울 리

先義後利(선의후리) 의로움을 앞세우고 이익을 뒤로 미룬다.

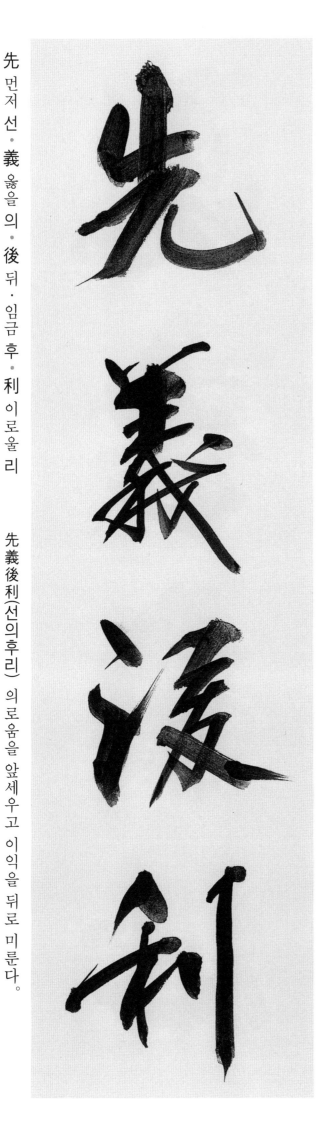

先 먼저 선 · 正 바를 정 · 其 그 기 · 心 마음 심

先正其心(선정기심) 먼저 그 마음을 바르게 하라.

先 먼저 선 · 存 있을 존 · 諸 모두 제 · 己 몸 기

先存諸己(선존제기) 먼저 자기부터 도를 갖추어야 한다.

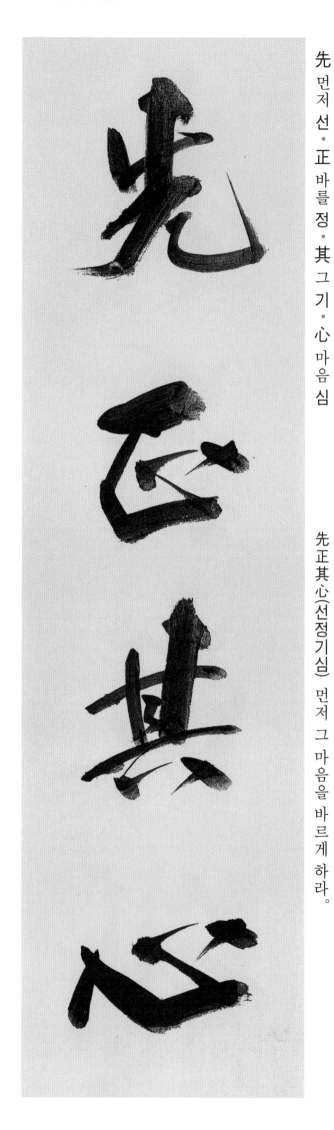

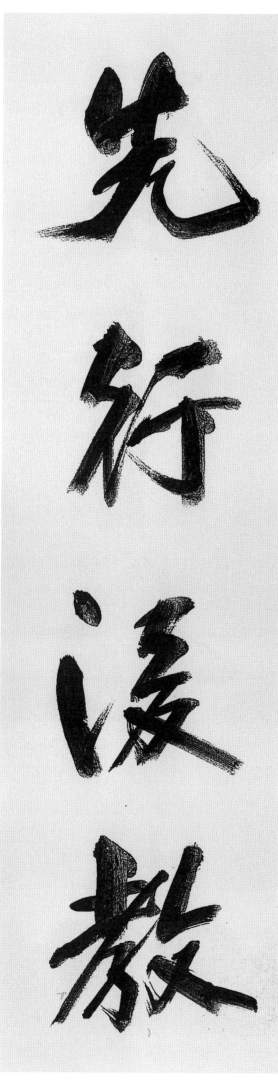

善 착할 선 · 行 갈 · 다닐 행 · 美 아름다울 미 · 事 일 사

善行美事(선행미사) 착한 행실과 아름다운 일.

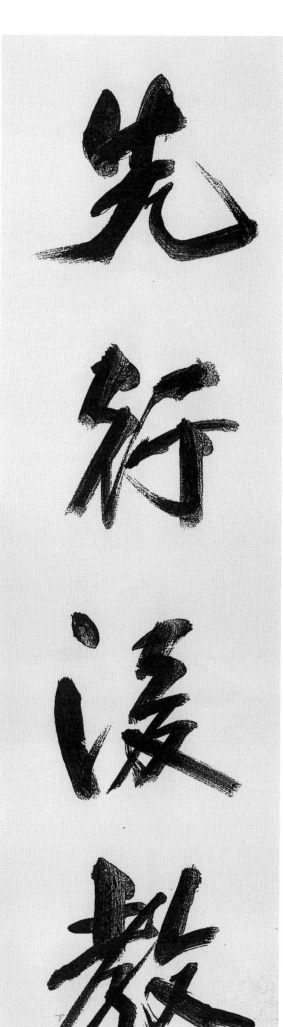

先 먼저 선 · 行 갈 · 다닐 행 · 後 뒤 후 · 敎 가르칠 교

先行後敎(선행후교) 선인의 행위를 들어 후학을 가르침.

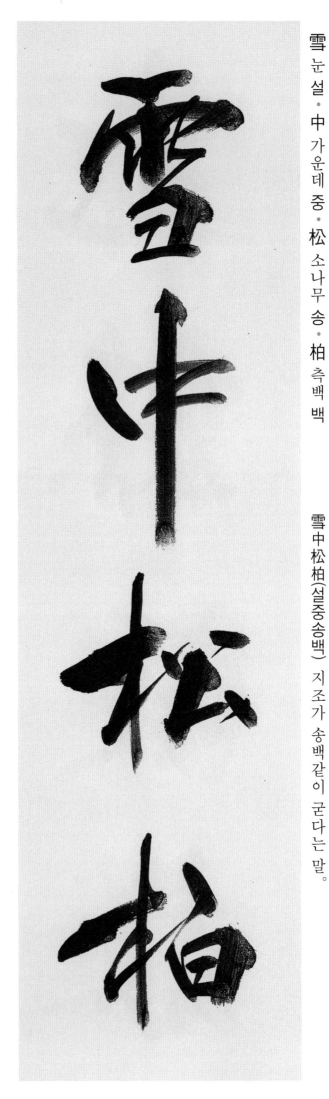

雪 눈 설 · 中 가운데 중 · 松 소나무 송 · 柏 측백 백

雪中松柏(설중송백) 지조가 송백같이 굳다는 말.

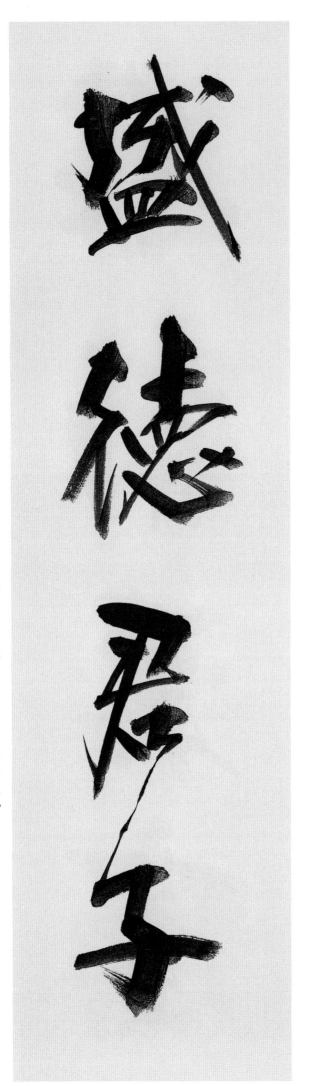

盛 성할 성 · 德 덕 덕 · 君 임금 군 · 子 아들 자

盛德君子(성덕군자) 덕이 성대한 군자.

盛 성할 성 · 德 덕 덕 · 爲 할 위 · 行 다닐 행

盛德爲行(성덕위행) 덕을 이루는 것으로 행동을 삼는다.

成 이룰 성 · 實 열매 실 · 在 있을 재 · 勤 부지런할 근

成實在勤(성실재근) 성공은 진실로 부지런한 데 있다.

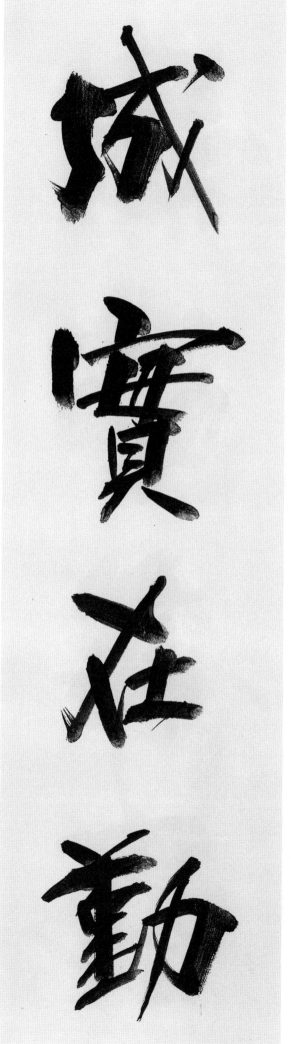

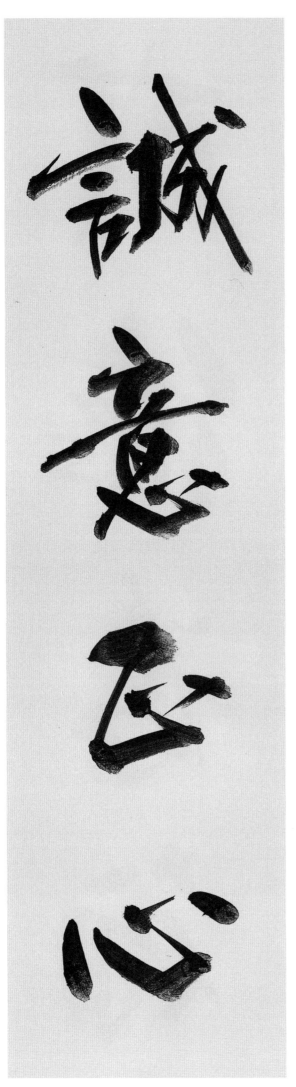

誠　정성 성 · 心 마음 심 · 和 화할 화 · 氣 기운 기

誠心和氣(성심화기)　성실한 마음과 화평한 기운.

誠　정성 성 · 意 뜻 의 · 正 바를 정 · 心 마음 심

誠意正心(성의정심)　뜻을 성실하게 하고 마음을 바르게 한다.

成人在始(성인재시) 인격과 교양을 갖춘 사람이 되는 데는 처음이 중요하다.

歲 해 세 · 不 아니 불 · 我 나 아 · 延 늘일 연

歲不我延(세불아연) 세월은 나로 하여 늦추지 않는다.

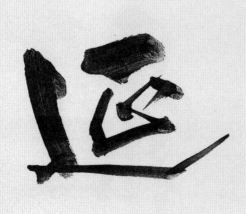

細 가늘 세 · 嚼 씹을 작 · 道 길 도 · 髓 뼛골 수

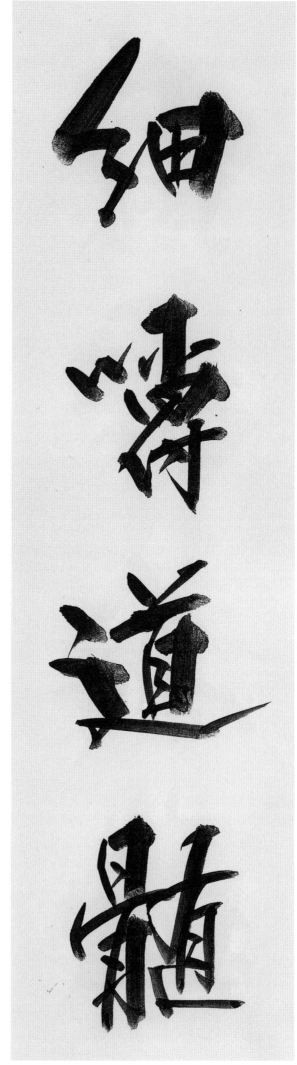

細嚼道髓(세작도수) 가늘게 도의 골수를 씹는다. 즉, 도(道)의 핵심을 자세히 성찰하다.

歲 해 세 · 寒 찰 한 · 松 소나무 송 · 柏 잣나무 · 측백나무 백

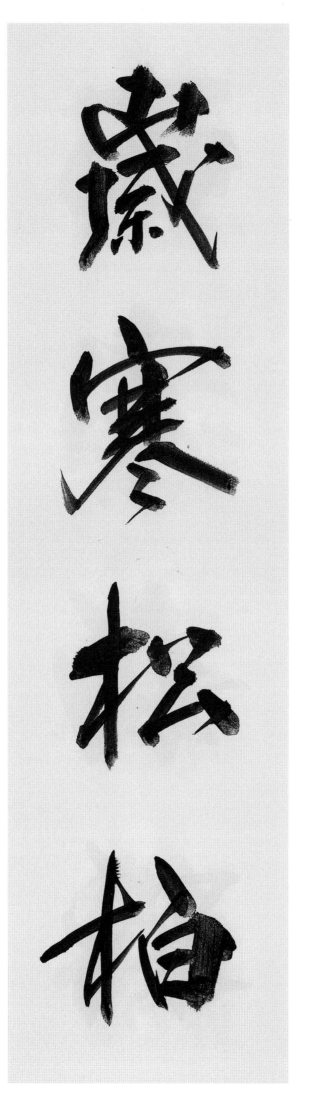

歲寒松柏(세한송백) 한겨울의 추위에도 시들지 않는 소나무와 잣나무.

158

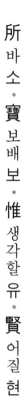

所 바소 · 寶 보배보 · 惟 생각할유 · 賢 어질현

所寶惟賢(소보유현) 보배로 하는 것이 오직 어진 사람이다.

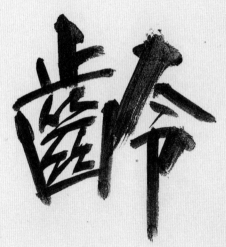

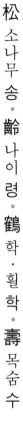

松 소나무송 · 齡 나이령 · 鶴 학 · 흴학 · 壽 목숨수

松齡鶴壽(송령학수) 소나무와 학같이 오래 장수하라는 말.

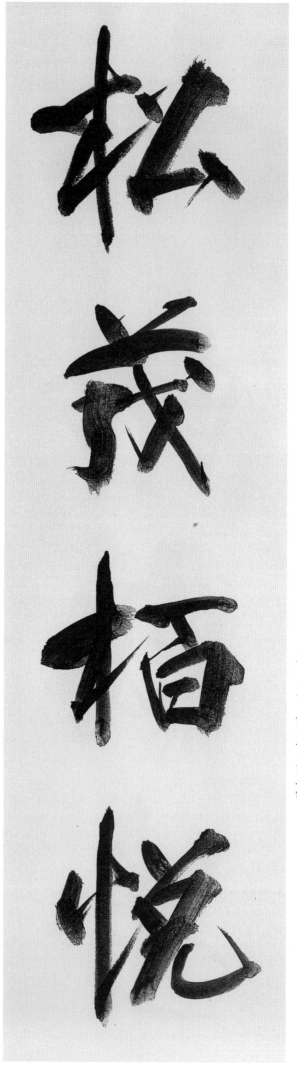

松 소나무 송·茂 무성할 무·栢 잣나무 백·悅 기쁠 열

松茂栢悅(송무백열) 소나무가 무성하니 잣나무도 기쁘다. 즉, 벗이 잘 되니 나도 기쁘다.

松 소나무 송·栢 잣나무 백·之 갈 지·茂 무성할 무

松栢之茂(송백지무) 송백 같이 오래 번성함.

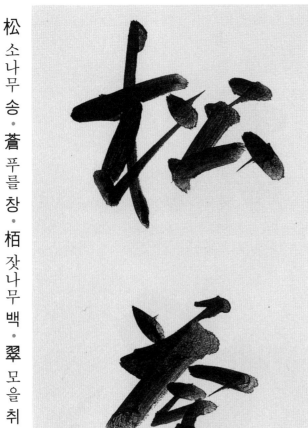
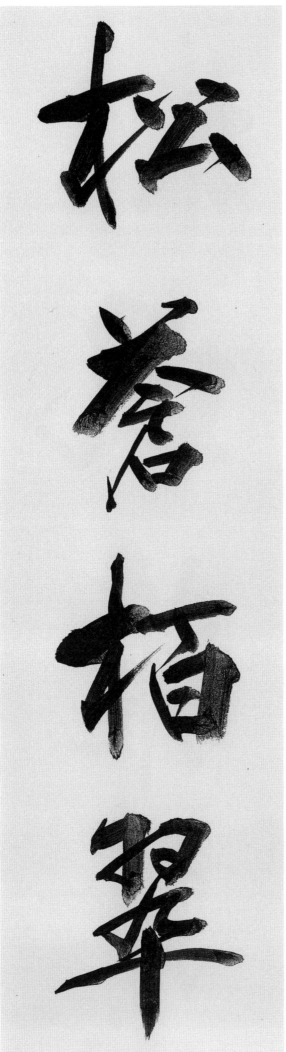

松 소나무 송 · 蒼 푸를 창 · 栢 잣나무 백 · 翠 모을 취

松蒼栢翠(송창백취) 소나무와 잣나무의 푸른 절개가 좋다.

松 소나무 송 · 竹 대 죽 · 爲 하 · 할 위 · 心 마음 심

松竹爲心(송죽위심) 송죽 같이 마음을 가짐.

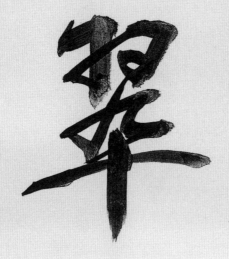

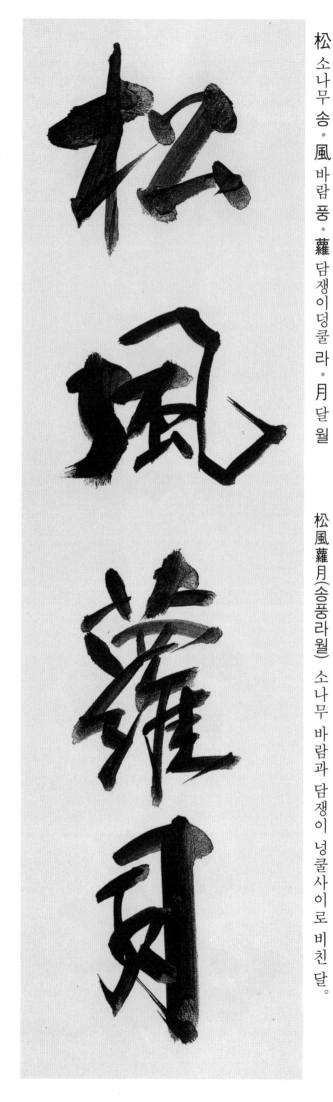

松 소나무 송 · 風 바람 풍 · 蘿 담쟁이덩쿨 라 · 月 달 월

松風蘿月(송풍라월) 소나무 바람과 담쟁이 넝쿨사이로 비친 달。

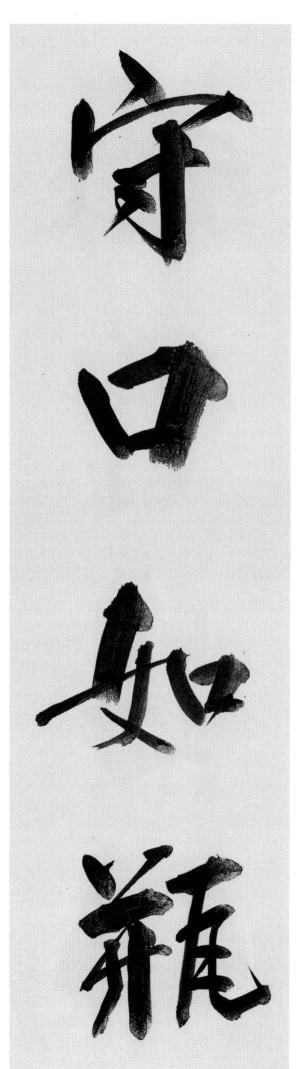

守 지킬 수 · 口 입 구 · 如 같을 여 · 甁 병 병

守口如甁(수구여병) 입을 병마개 막듯이 꼭 막는다는 뜻으로 비밀을 잘 지킴을 의미。

修 닦을 수 · 己 몸 기 · 以 써 이 · 敬 공경 경

修己以敬(수기이경) 경(敬)으로써 자기 몸을 닦는다.

修 닦을 수 · 己 몸 기 · 治 다스릴 치 · 人 사람 인

修己治人(수기치인) 몸을 닦고서야 사람을 다스린다.

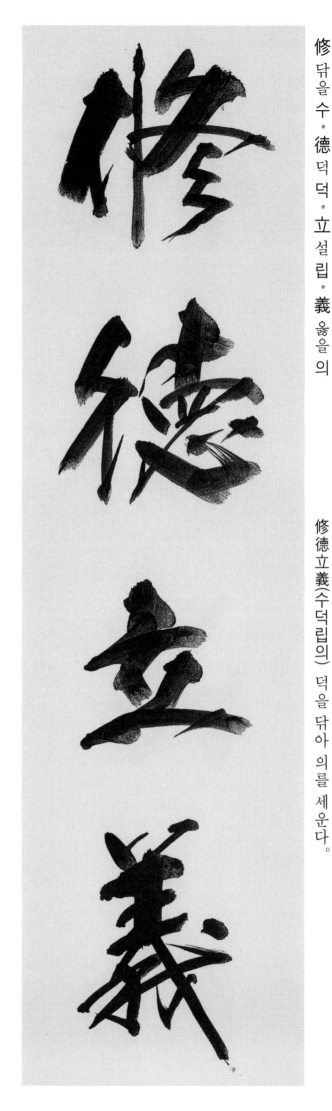

修 닦을 수 · 德 덕 덕 · 立 설 립 · 義 옳을 의

修德立義(수덕립의) 덕을 닦아 의를 세운다.

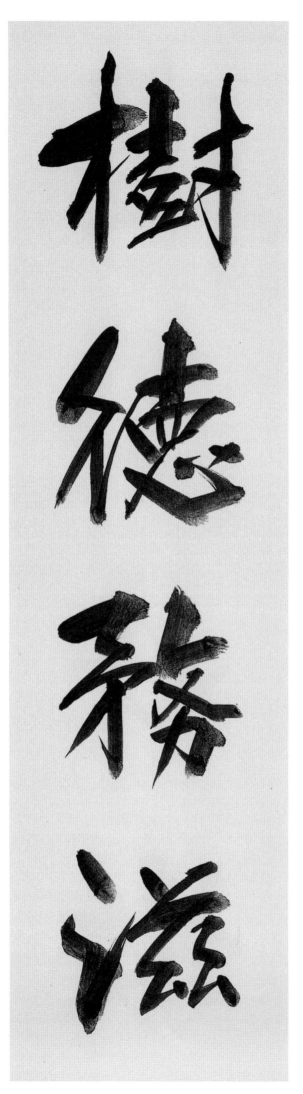

樹 나무 수 · 德 덕 덕 · 務 힘쓸 무 · 滋 불을 · 번식할 자

樹德務滋(수덕무자) 덕을 심어 자라도록 힘쓰다.

修 닦을 수 · 德 덕 덕 · 應 응할 응 · 天 하늘 천

修德應天(수덕응천) 덕을 닦아서 하늘의 뜻에 부응하다.

修 닦을 수 · 道 길 도 · 以 써 이 · 仁 어질 인

修道以仁(수도이인) 도를 닦는 데는 인으로써 한다.

水 물 수 • 理 다스릴 리 • 成 이룰 성 • 利 이로울 리

水理成利(수리성리) 물을 다스려 이로움을 이룬다.

修 닦을 수 • 身 몸 신 • 爲 할 위 • 本 근본 본

修身爲本(수신위본) 몸을 닦는 것(修養)을 근본으로 한다.

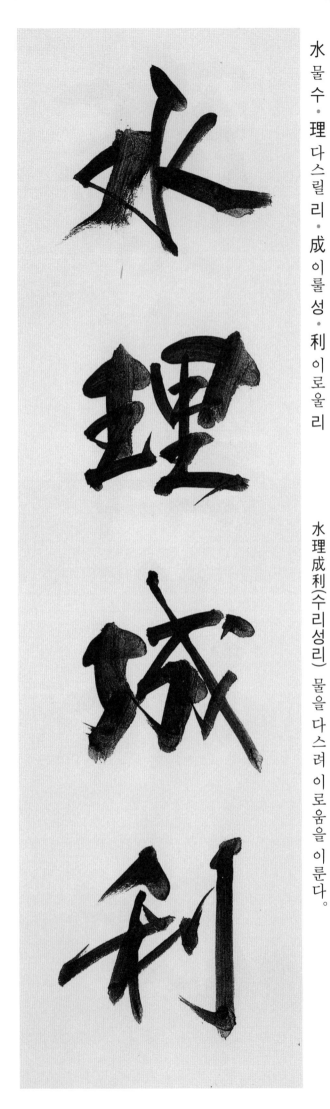

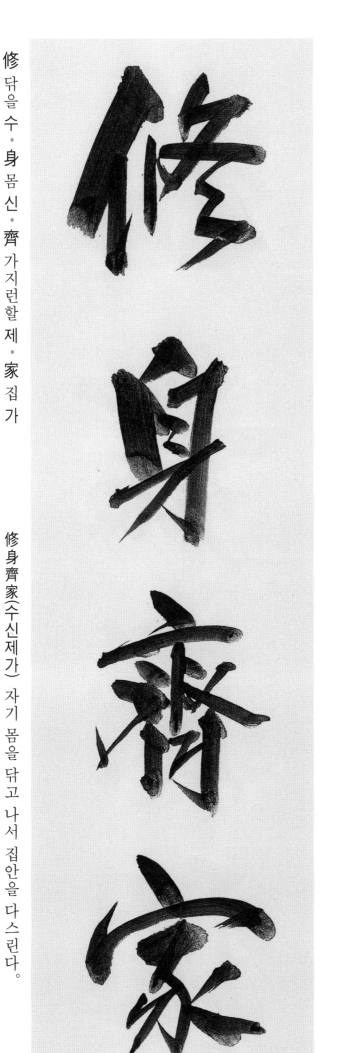

修 닦을 수 · 身 몸 신 · 以 써 이 · 道 길 도

修身以道(수신이도) 몸을 닦는 데는 도로써 한다.

修 닦을 수 · 身 몸 신 · 齊 가지런할 제 · 家 집 가

修身齊家(수신제가) 자기 몸을 닦고 나서 집안을 다스린다.

水 물 수 · 深 깊을 심 · 魚 고기 어 · 聚 모을 취

水深魚聚(수심어취) 물이 깊으면 고기가 모임 덕이 있으면 사람이 모인다는 뜻.

水 물 수 · 積 쌓을 적 · 成 이룰 성 · 川 내 천

水積成川(수적성천) 물방울이 모여 개천을 이룬다.

守 지킬 수 · 之 갈 지 · 以 써 이 · 愚 어리석을 우

守之以愚(수지이우) 어리석음으로 자신을 지킨다。즉、어리석을 정도로 지조나 원칙을 지킴。

隨 따를 수 · 處 곳 처 · 作 지을 작 · 主 임금 · 주인 주

隨處作主(수처작주) 어느 곳에서든지 주인이 되라。

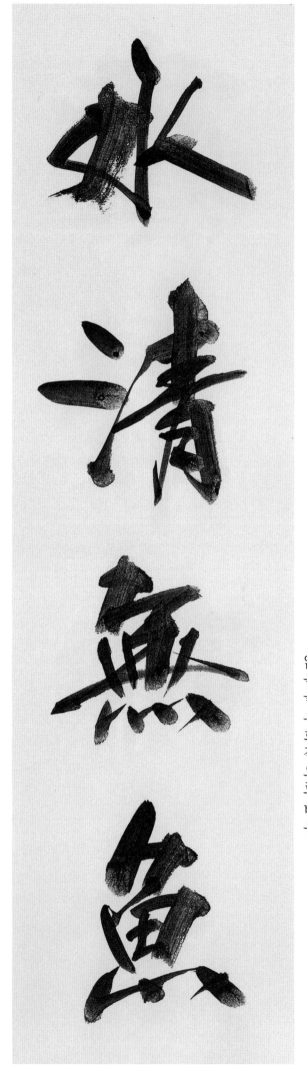

水 물 수 · 淸 맑을 청 · 無 없을 무 · 魚 고기 어

水淸無魚(수청무어) 물이 맑으면 고기가 없다. 너무 엄격하면 친구가 없음을 우회적으로 비유.

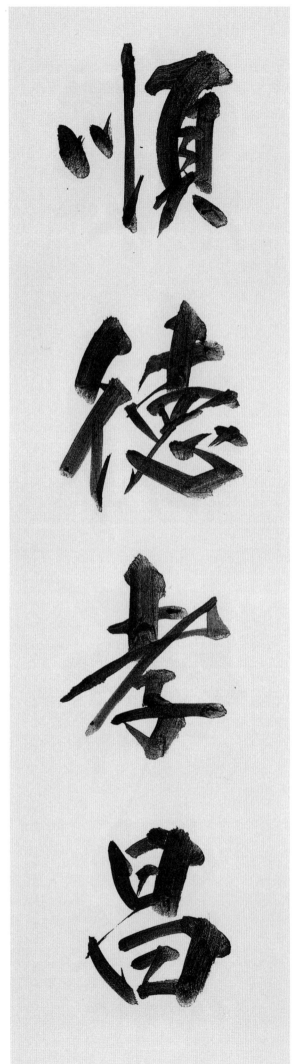

順 순할 순 · 德 덕 덕 · 孝 효도 효 · 昌 창성할 창

順德孝昌(순덕·효창) 덕을 따르는 자는 번창한다.

順天者存(순천자존) 하늘을 순종하는 자는 산다.

純 순수할 순 · 孝 효도 효 · 苦 쓸고 · 節 마디 절

純孝苦節(순효고절) 순수한 효심과 굳은 절개.

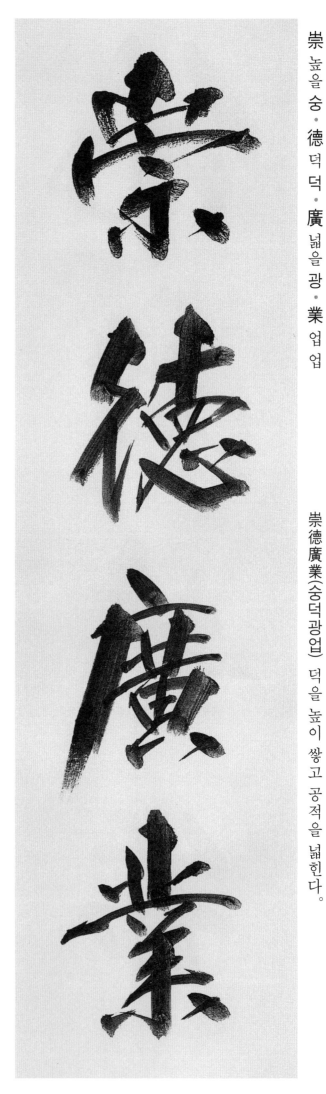

崇 높을 숭 · 德 덕 덕 · 廣 넓을 광 · 業 업 업

崇德廣業(숭덕광업) 덕을 높이 쌓고 공적을 넓힌다.

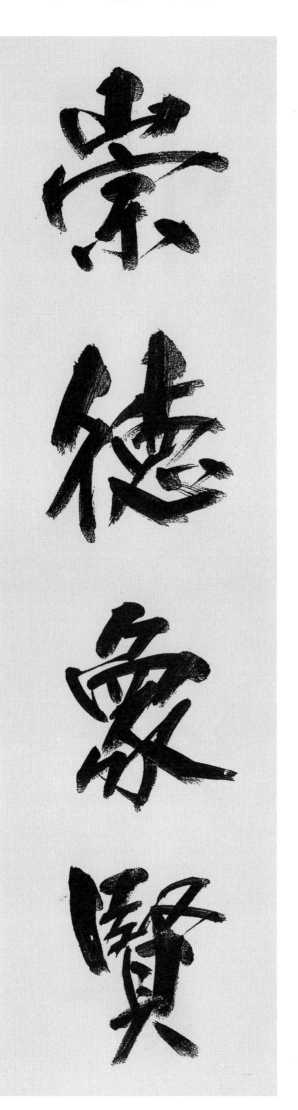

崇 높을 숭 · 德 덕 덕 · 象 코끼리 · 모양 상 · 賢 어질 현

崇德象賢(숭덕상현) 덕 있는 사람을 숭상하고 어진 사람을 본뜨라.

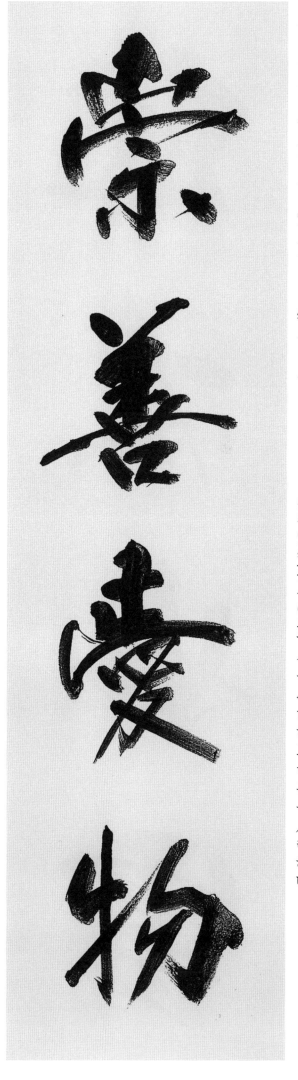

崇 높을 숭 · 善 착할 선 · 愛 사랑 애 · 物 물건 물

崇善愛物(숭선애물) 선을 숭배하고 만물을 사랑하다.

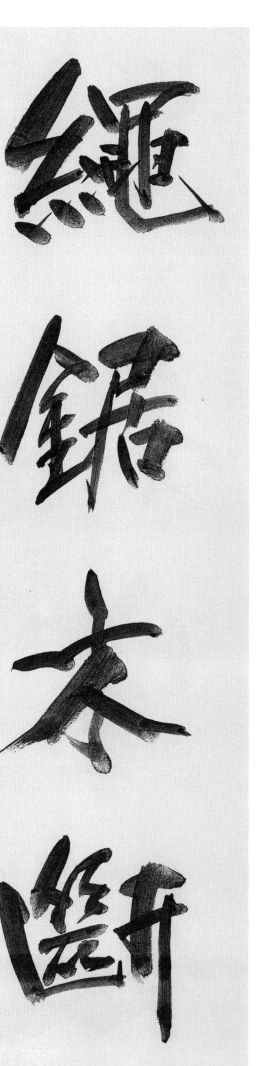

繩 노끈 · 새끼줄 승 · 鋸 톱 거 · 木 나무 목 · 斷 끊을 단

繩鋸木斷(승거목단) 새끼줄도 톱 삼아 쓰면 나무도 끊을 수 있다.

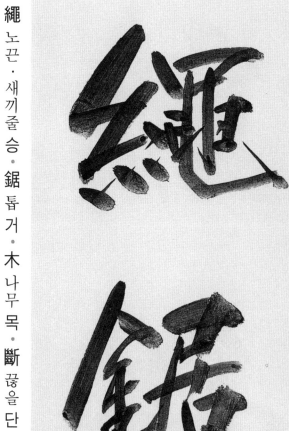

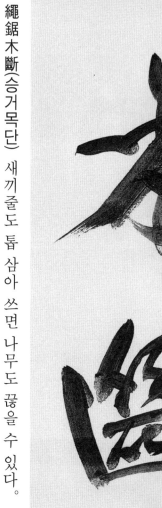

173

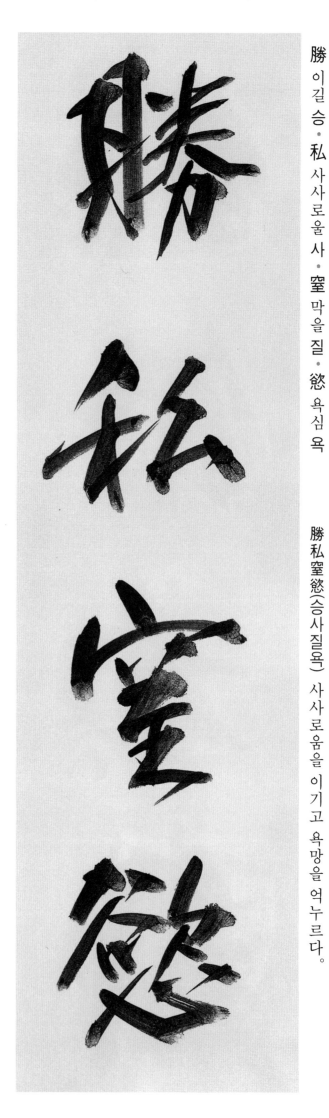

勝 이길 승 · 私 사사로울 사 · 窒 막을 질 · 慾 욕심 욕

勝私窒慾(승사질욕) 사사로움을 이기고 욕망을 억누르다.

勝 이길 승 · 友 벗 우 · 如 같을 여 · 雲 구름 운

勝友如雲(승우여운) 좋은 벗이 구름같이 많다.

視 볼 시 · 民 백성 민 · 如 같을 여 · 傷 상처 상

視民如傷(시민여상) 백성 돌보기를 자기 수족(手足)을 상할까 두려워하는 것 같이 하다.

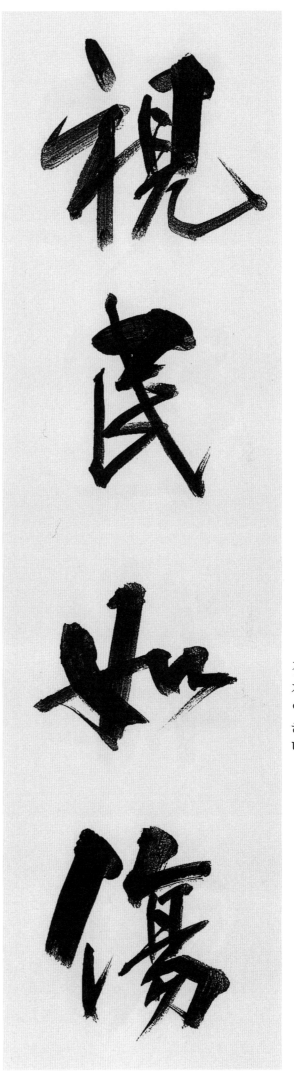

時 때 시 · 不 아니 불 · 再 두 재 · 來 올 래

時不再來(시불재래) 때는 두 번 오지 않는다.

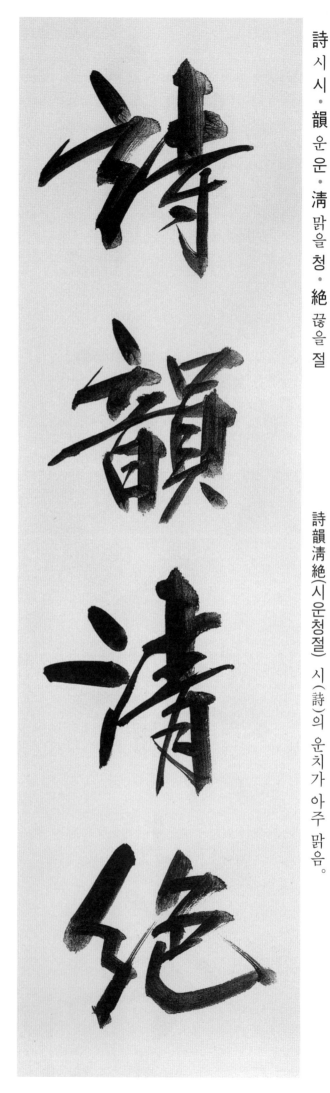

詩 시 시 · 韻 운 운 · 淸 맑을 청 · 絶 끊을 절

詩韻淸絶(시운청절) 시(詩)의 운치가 아주 맑음.

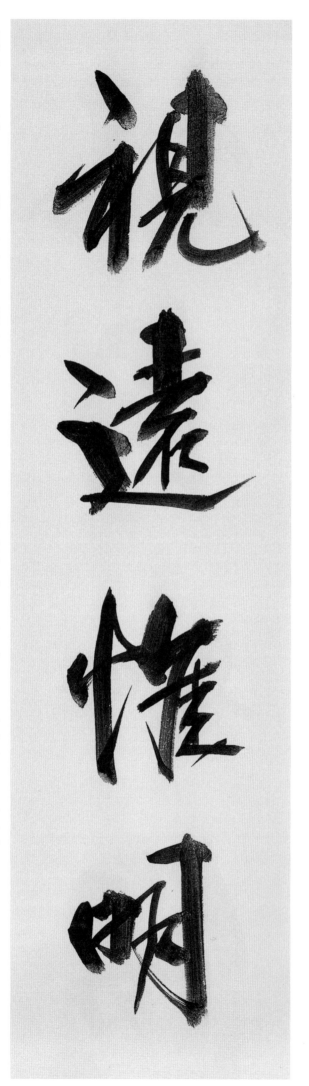

視 볼 시 · 遠 멀 원 · 惟 생각할 유 · 明 밝을 명

視遠惟明(시원유명) 멀리 보고 밝게 생각함.

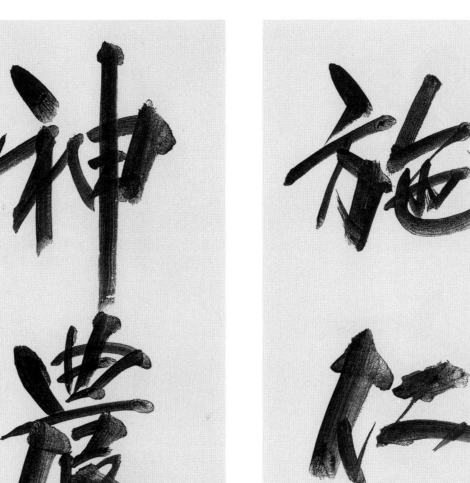

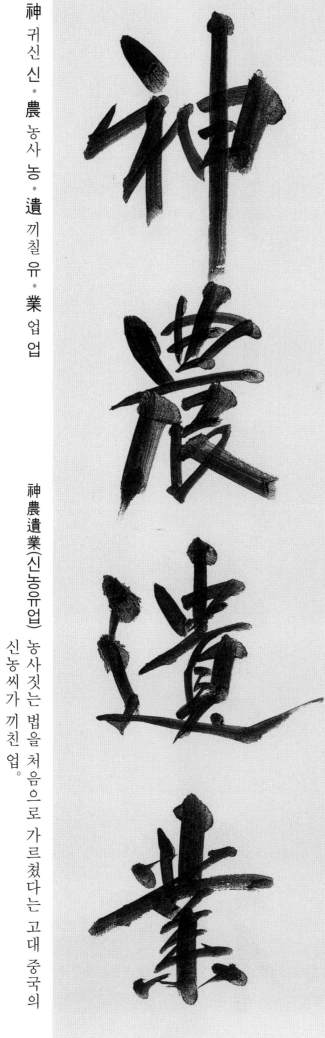

施 베풀 시 · 仁 어질 인 · 布 베 · 베풀 포 · 德 덕 덕

施仁布德(시인포덕) 인(仁)을 베풀고 덕을 펴다.

神 귀신 신 · 農 농사 농 · 遺 끼칠 유 · 業 업 업

神農遺業(신농유업) 농사 짓는 법을 처음으로 가르쳤다는 고대 중국의 신농씨가 끼친 업.

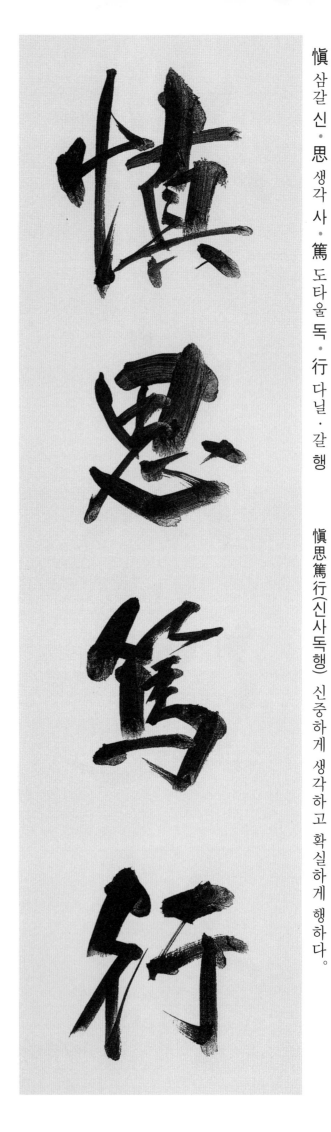

信 믿을 신 · 實 열매 실 · 恭 공손할 공 · 勤 부지런할 근

信實恭勤(신실공근) 신실하고 공순하고 부지런함.

愼 삼갈 신 · 思 생각 사 · 篤 도타울 독 · 行 다닐 · 갈 행

愼思篤行(신사독행) 신중하게 생각하고 확실하게 행하다.

信 믿을 신 · 愛 사랑 애 · 忍 참을 인 · 和 화할 화

信愛忍和(신애인화) 믿고 사랑하고 참으면 화평하다.

信 믿을 신 · 言 말씀 언 · 不 아니 불 · 美 아름다울 미

信言不美(신언불미) 참된 말은 외면을 꾸미지 않음.

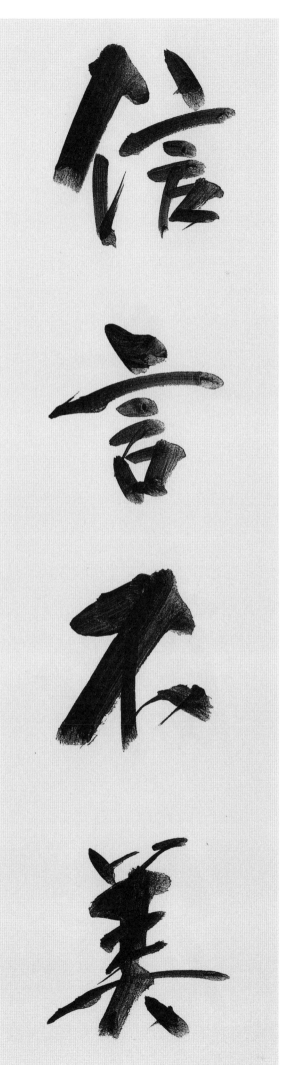

信言勵行(신언려행) 신실한 말로 힘써 행동함.

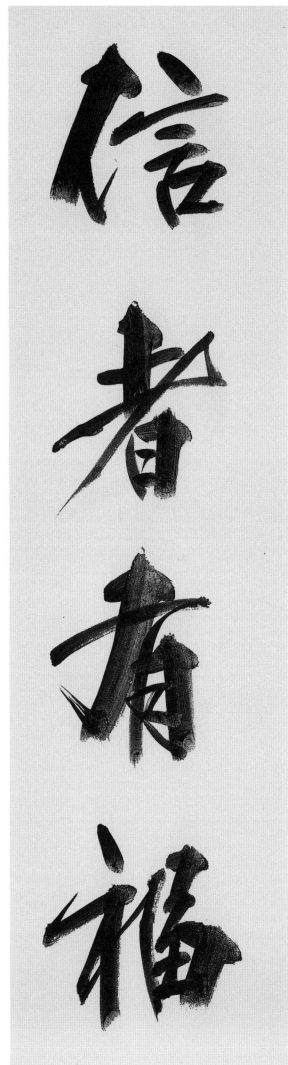

信 믿을 신 · 者 놈 자 · 有 있을 유 · 福 복 복

信者有福(신자유복) 믿음이 있는 사람은 복이 있다.

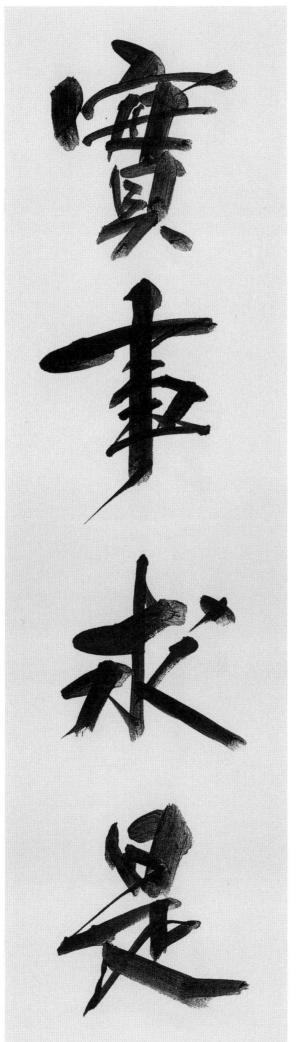

愼 삼갈 신 · 終 끝날 종 · 如 같을 여 · 始 처음 시

愼終如始(신종여시) 끝을 삼가기를 처음과 같이 하다.

實 열매 실 · 事 일 사 · 求 구할 구 · 是 옳을 시

實事求是(실사구시) 사실을 토대로 하여 진리를 탐구함.

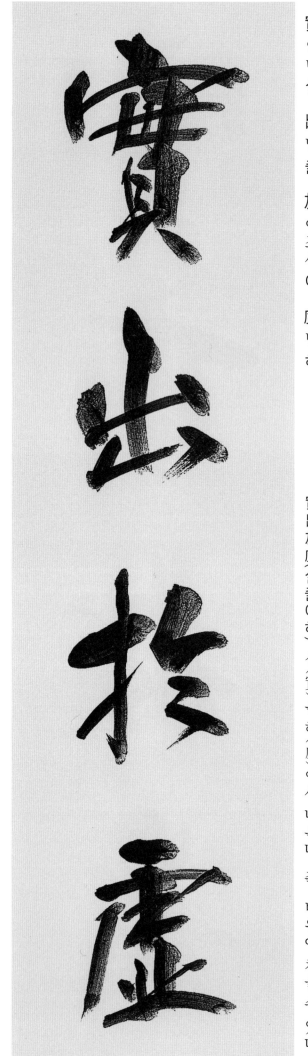

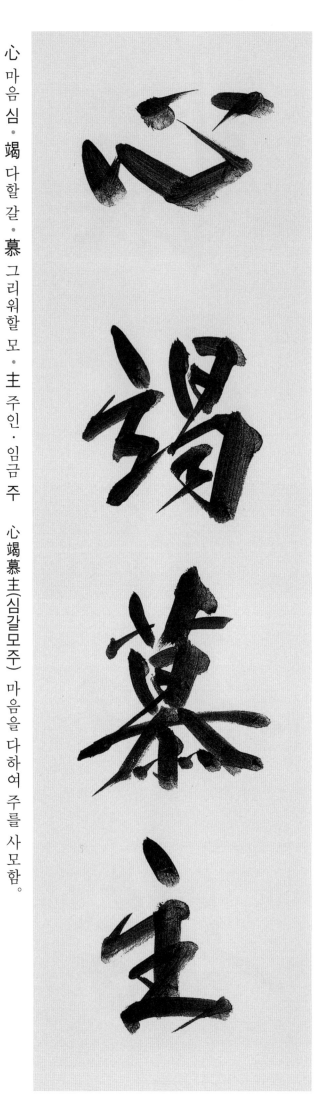

心 마음 심 · 竭 다할 갈 · 慕 그리워할 모 · 主 주인 · 임금 주

心竭慕主(심갈모주) 마음을 다하여 주를 사모함.

實出於虛(실출어허) 실(實)은 허(虛)에서 나온다. 즉, 비워야 채울 수 있다.

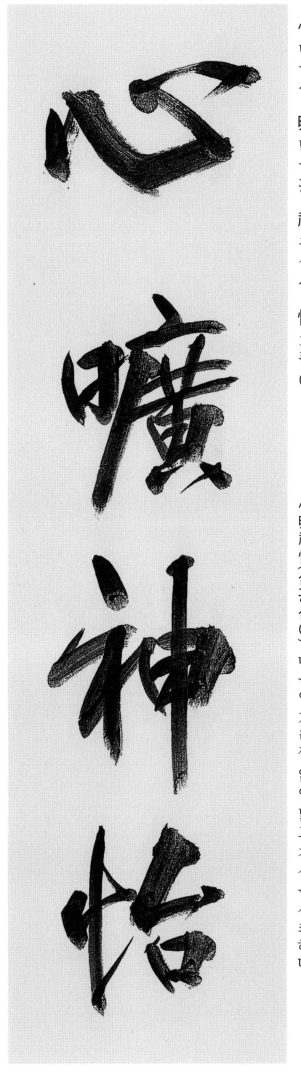

心 마음 심 · 曠 밝을 광 · 神 귀신 신 · 怡 기쁠 이

心曠神怡(심광신이) 마음이 거리낌 없이 넓고 정신은 상쾌하다.

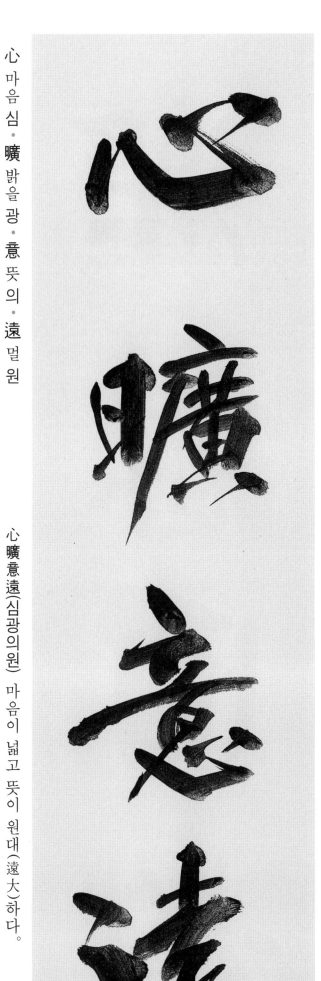

心 마음 심 · 曠 밝을 광 · 意 뜻 의 · 遠 멀 원

心曠意遠(심광의원) 마음이 넓고 뜻이 원대(遠大)하다.

深 깊을 심 · 根 뿌리 근 · 固 굳을 고 · 柢 뿌리 저

深根固柢(심근고저) 뿌리를 깊고 굳게 하다.

深根固柢

心 마음 심 · 隨 따를 수 · 湖 호수 호 · 水 물 수

心隨湖水(심수호수) 마음은 호수의 유유(悠悠)함을 따른다.

心隨湖水

184

心 마음 심 · 如 같을 여 · 涌 샘솟을 용 · 泉 샘 천

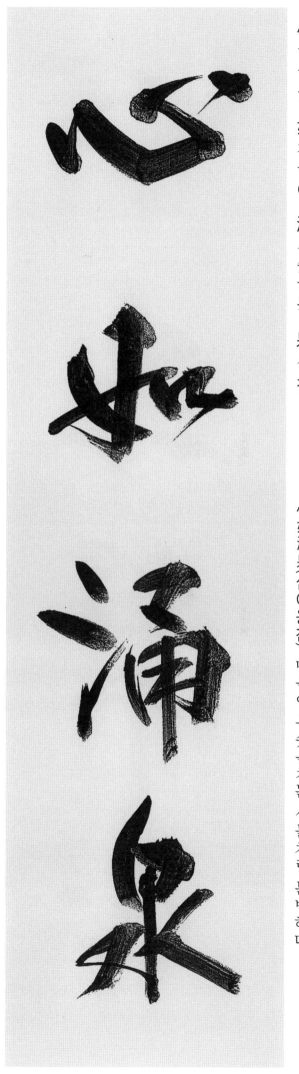

心如涌泉(심여용천) 마음이 용솟음치는 샘물처럼 분방하다.

心 마음 심 · 如 같을 여 · 鐵 쇠 철 · 石 돌 석

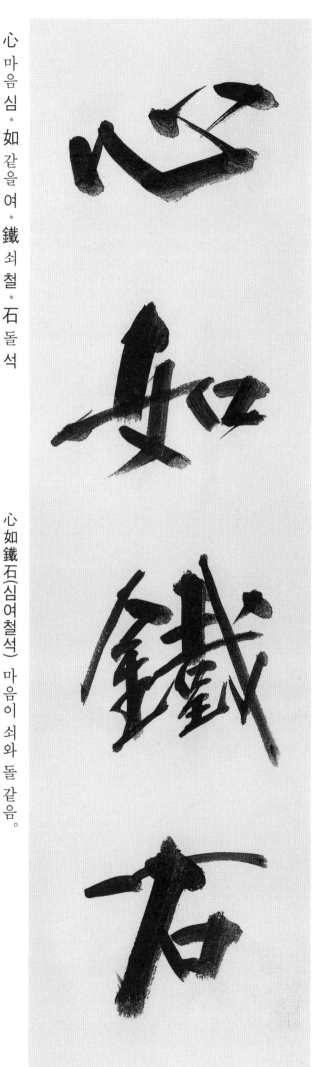

心如鐵石(심여철석) 마음이 쇠와 돌 같음.

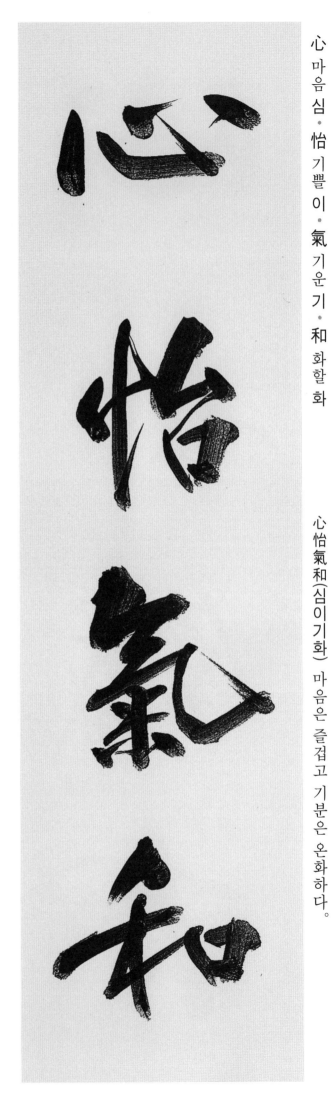

心 마음 심 · 怡 기쁠 이 · 氣 기운 기 · 和 화할 화

心怡氣和(심이기화) 마음은 즐겁고 기분은 온화하다.

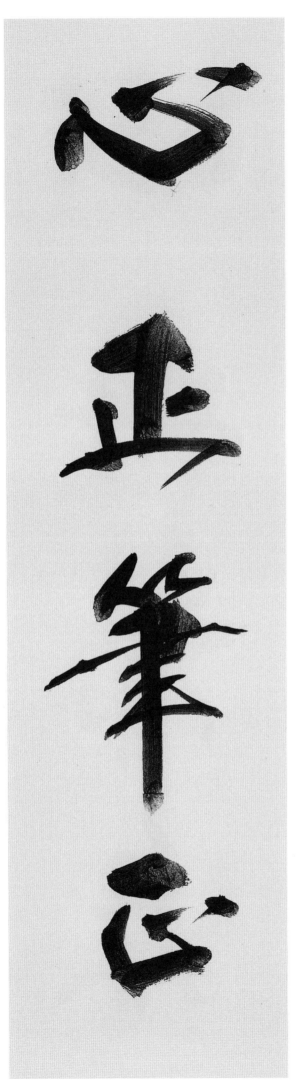

心 마음 심 · 正 바를 정 · 筆 붓 필 · 正 바를 정

心正筆正(심정필정) 마음이 발라야 글씨도 바르다.

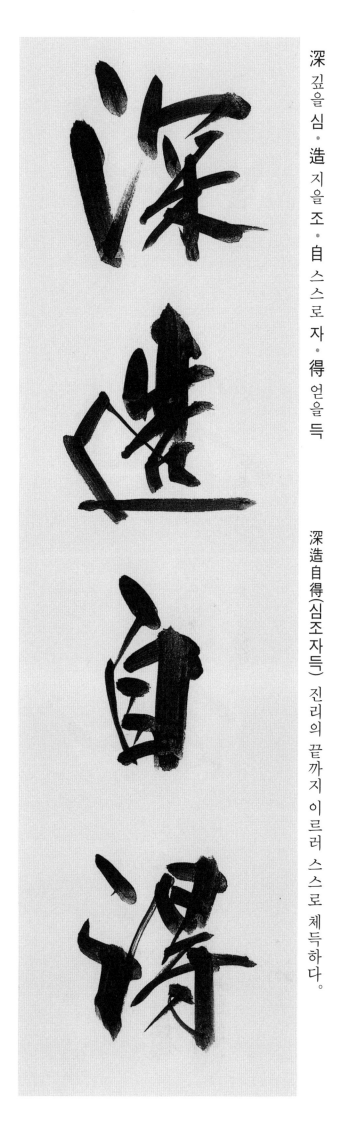

深 깊을 심 · 造 지을 조 · 自 스스로 자 · 得 얻을 득

深造自得(심조자득) 진리의 끝까지 이르러 스스로 체득하다.

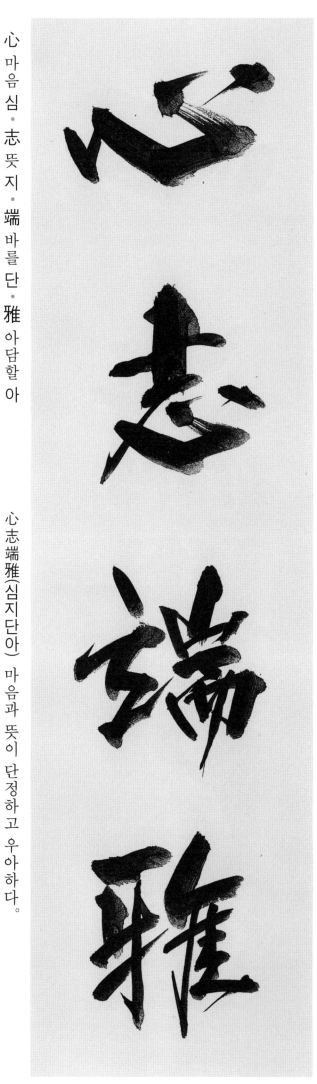

心 마음 심 · 志 뜻 지 · 端 바를 단 · 雅 아담할 아

心志端雅(심지단아) 마음과 뜻이 단정하고 우아하다.

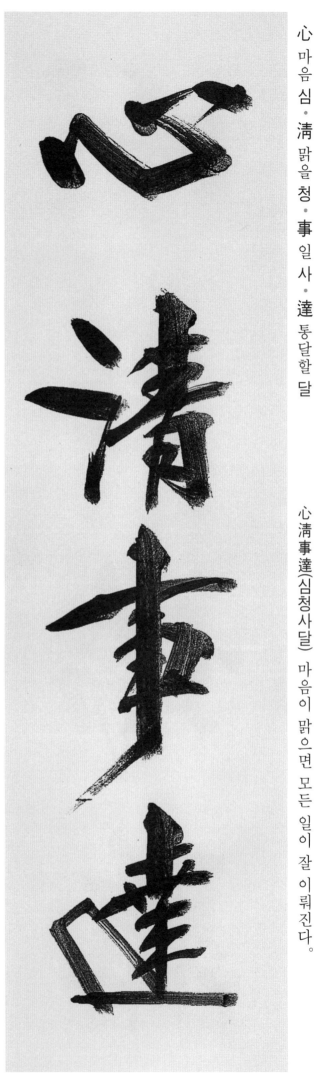

心 마음 심 · 淸 맑을 청 · 事 일 사 · 達 통달할 달

心淸事達(심청사달) 마음이 맑으면 모든 일이 잘 이뤄진다.

心 마음 심 · 和 화할 화 · 氣 기운 기 · 平 평평할 평

心和氣平(심화기평) 마음이 화평하고 기상이 평온함.

我 나 아 · 思 생각 사 · 古 옛 고 · 人 사람 인

我思古人(아사고인) 나는 옛날 훌륭한 사람을 생각한다.

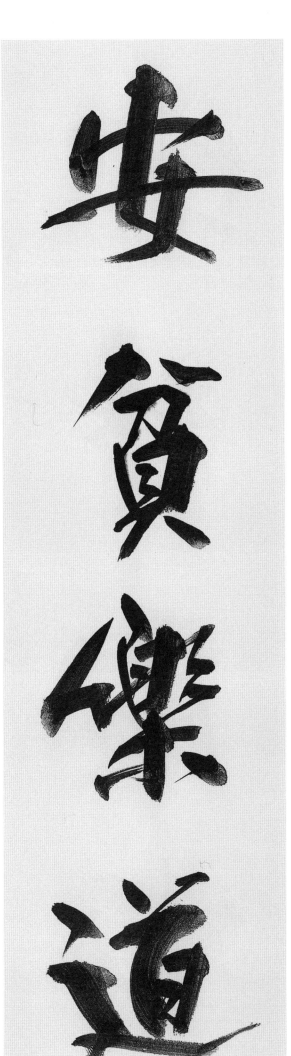

安 편안할 안 · 貧 가난할 빈 · 樂 즐길 락 · 道 길 도

安貧樂道(안빈락도) 가난함을 편안해 하고 도 닦는 것을 즐거워 함.

189

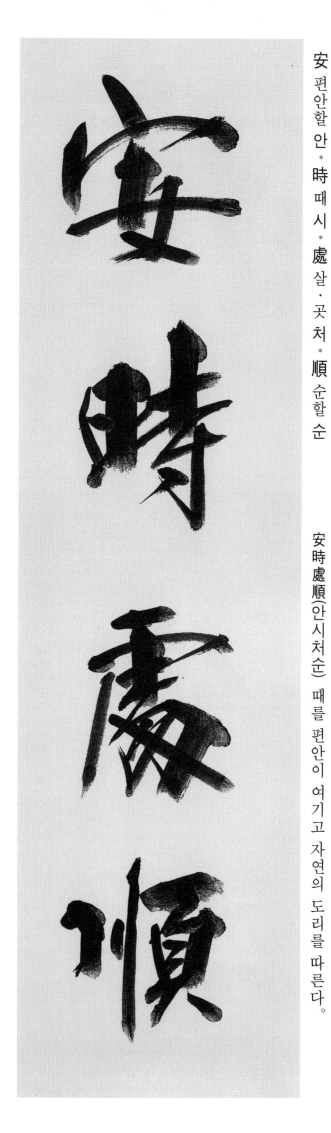

安 편안할 안 · 時 때 시 · 處 살 · 곳 처 · 順 순할 순

安時處順(안시처순) 때를 편안이 여기고 자연의 도리를 따른다.

愛 사랑 애 · 民 백성 민 · 如 같을 여 · 子 아들 자

愛民如子(애민여자) 백성을 사랑하기를 자식과 같이 하다.

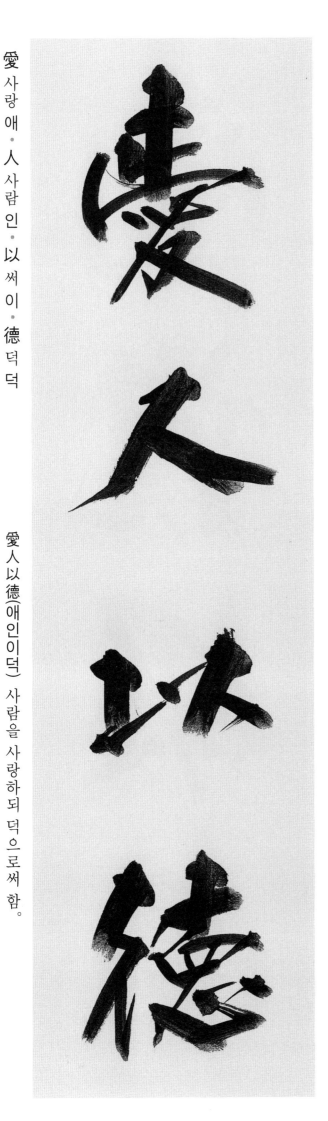

右:

愛 사랑 애 · 人 사람 인 · 如 같을 여 · 己 자기 기

愛人如己(애인여기) 남을 자기 몸같이 사랑함.

左:

愛 사랑 애 · 人 사람 인 · 以 써 이 · 德 덕 덕

愛人以德(애인이덕) 사람을 사랑하되 덕으로써 함.

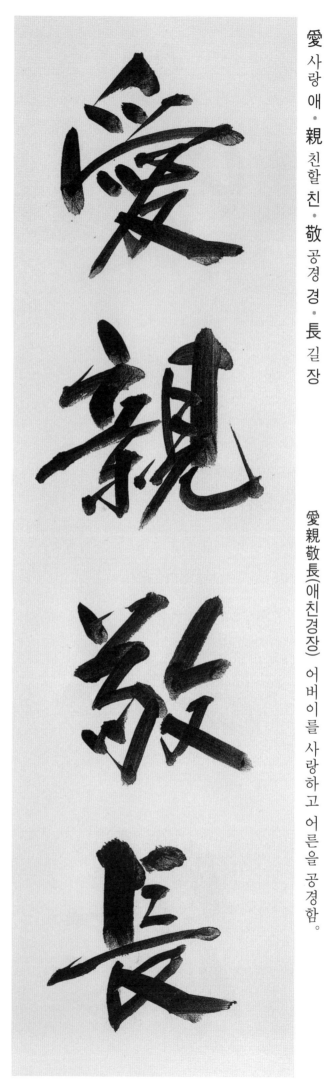

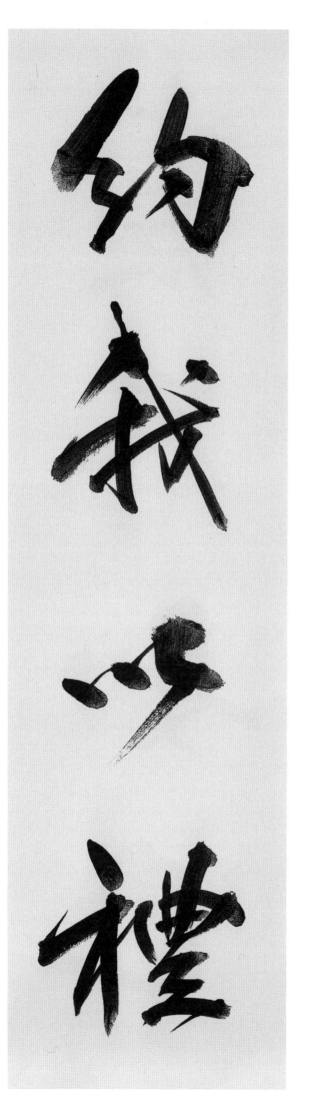

愛 사랑 애 · 親 친할 친 · 敬 공경 경 · 長 길 장

愛親敬長(애친경장) 어버이를 사랑하고 어른을 공경함.

約 묶을 약 · 我 나 아 · 以 써 이 · 禮 예도 예

約我以禮(약아이레) 예(禮)를 익혀 나를 단속하다.

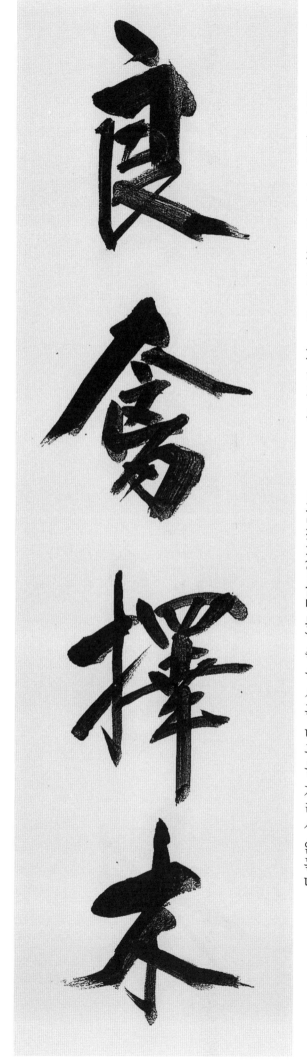

良 어질 양(량) · 禽 날짐승 금 · 擇 가릴 택 · 木 나무 목

良禽擇木(양금택목) 좋은 새는 나무를 가려서 앉는다.

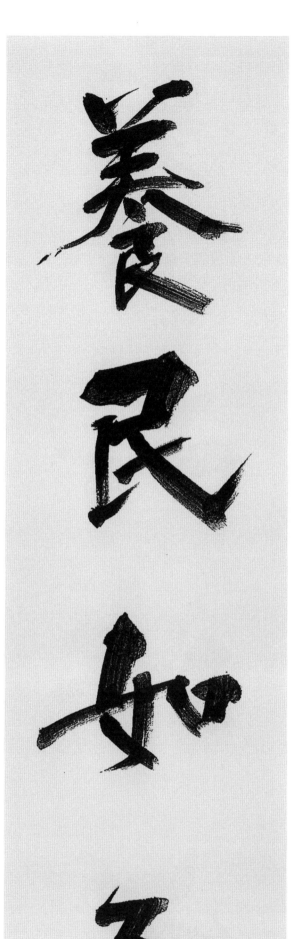

養 기를 양 · 民 백성 민 · 如 같을 여 · 子 아들 자

養民如子(양민여자) 백성을 기르기를 자식과 같이 하다.

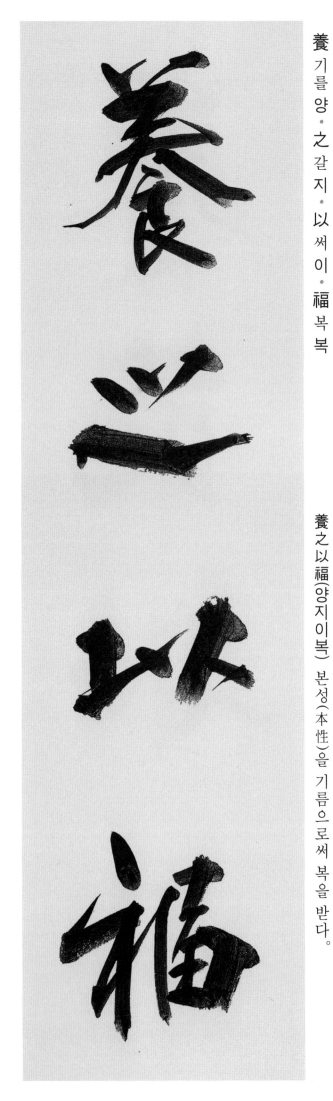

養 기를 양 · 之 갈 지 · 以 써 이 · 福 복 복

養之以福(양지이복) 본성(本性)을 기름으로써 복을 받다.

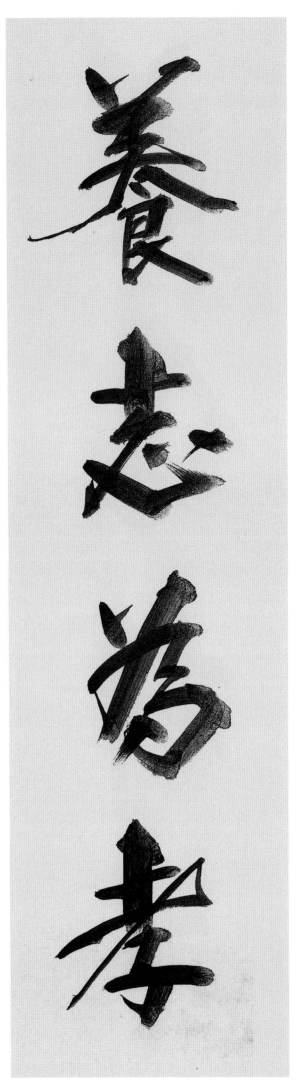

養 기를 양 · 志 뜻 지 · 爲 할 위 · 孝 효도 효

養志爲孝(양지위효) 뜻을 받드는 것이 효가 된다.

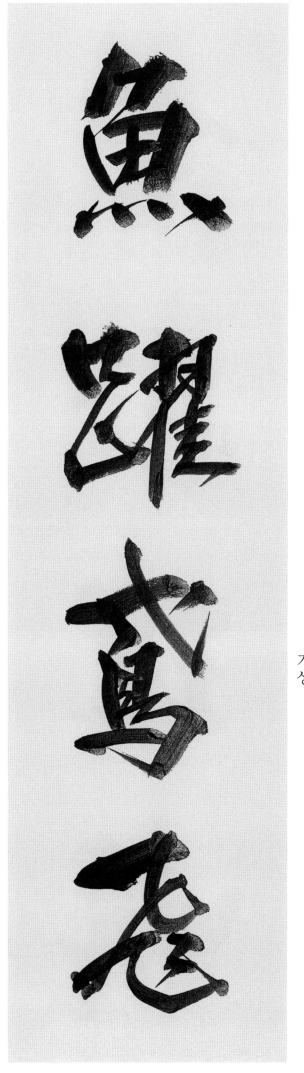

魚 물고기 어 · 躍 뛸 약 · 鳶 솔개 연 · 飛 날 비

魚躍鳶飛(어약연비) 물고기가 못에서 뛰고 솔개가 하늘을 난다 자유자재한 기상.

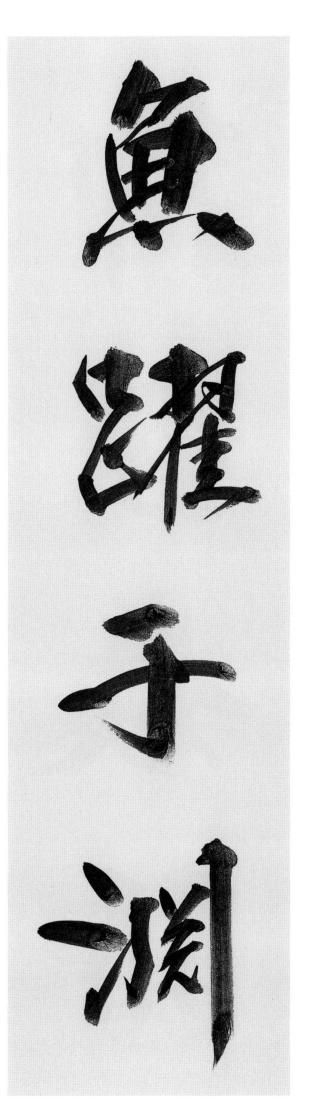

魚 물고기 어 · 躍 뛸 약 · 于 어조사 우 · 淵 못 연

魚躍于淵(어약우연) 물고기가 연못에서 뛴다.

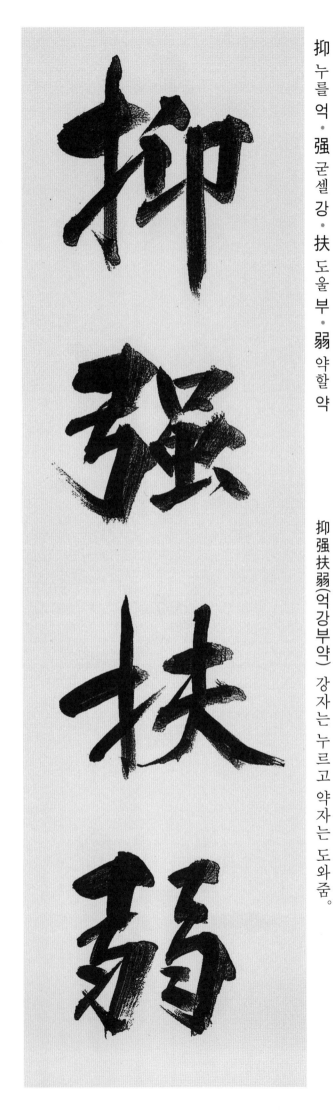

抑 누를 억 · 强 굳셀 강 · 扶 도울 부 · 弱 약할 약

抑强扶弱(억강부약) 강자는 누르고 약자는 도와줌.

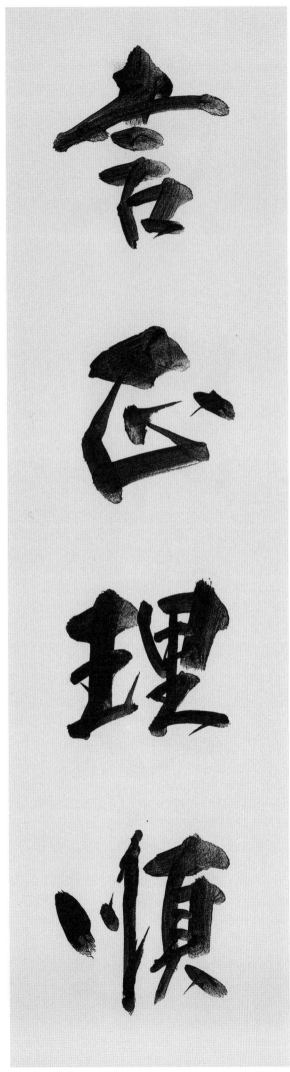

言 말씀 언 · 正 바를 정 · 理 다스릴 리 · 順 순할 순

言正理順(언정리순) 말이나 이치가 사리에 맞고 옳음.

言 말씀 언 · 行 다닐 · 갈 행 · 一 한 일 · 致 보낼 치

言行一致(언행일치) 말과 행동이 일치되다.

如 같을여 · 鼓 북 고 · 瑟 비파 슬 · 琴 거문고 금

如鼓瑟琴(여고슬금) 금슬이 더없이 좋음. 거문고와 비파 합주와 같이 부부가 화합하다.

與 줄 여 · 德 덕 덕 · 爲 할 위 · 隣 이웃 린

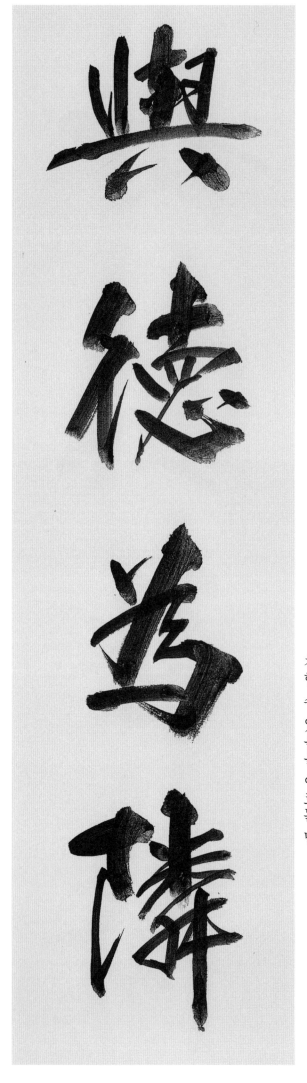

與德爲隣(여덕위린) 덕으로써 이웃한다는 뜻으로, 덕이 있으면 모두가 친할 수 있음을 이르는 말.

餘 남을 여 · 力 힘 력 · 學 배울 학 · 文 글월 문

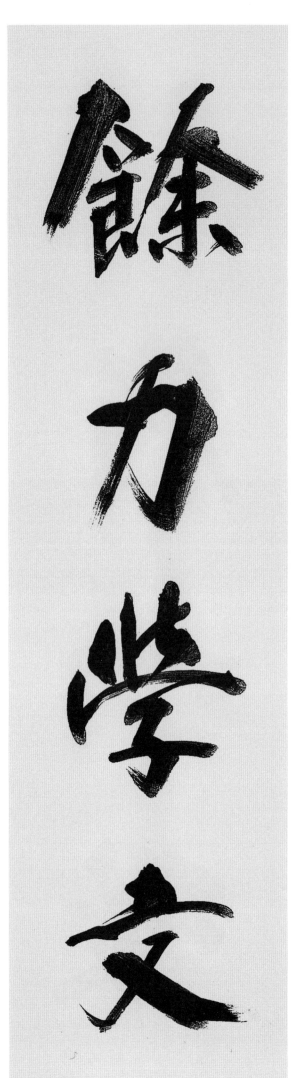

餘力學文(여력학문) 여유가 있으면 글을 배운다.

198

如 같을 여 · 雷 우레 뢰(뇌) · 如 같을 여 · 霜 서리 상

如雷如霜(여뢰여상) 자신을 경계하기를 우레와 같이 하고 서리와 같이 하다.

與 줄 여 · 物 만물 물 · 爲 할 위 · 春 봄 춘

與物爲春(여물위춘) 일체의 사물을 봄과 같은 따스한 마음으로 포용하다.

如같을여 · 保지킬보 · 赤붉을적 · 子아들자

如保赤子(여보적자) 마치 갓난아이를 돌보듯 하다.

與줄여 · 民백성민 · 同한가지동 · 樂즐길락

與民同樂(여민동락) 백성들과 즐거움을 함께 나누다.

200

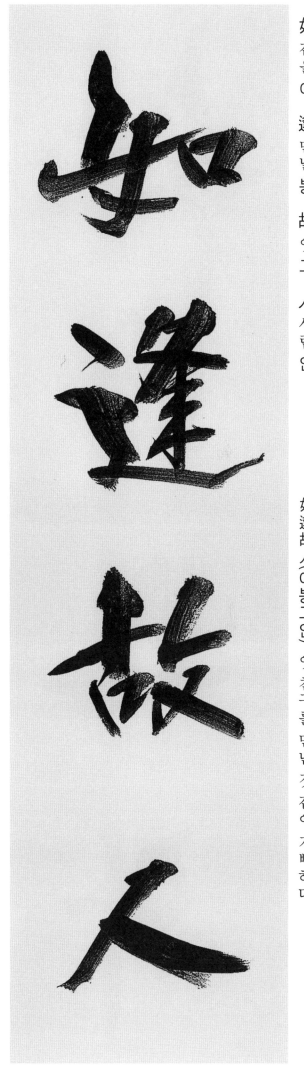

如 같을 여 · 逢 만날 봉 · 故 옛고 · 人 사람 인

如逢故人(여봉고인) 옛 친구를 만난 것 같이 기뻐하다.

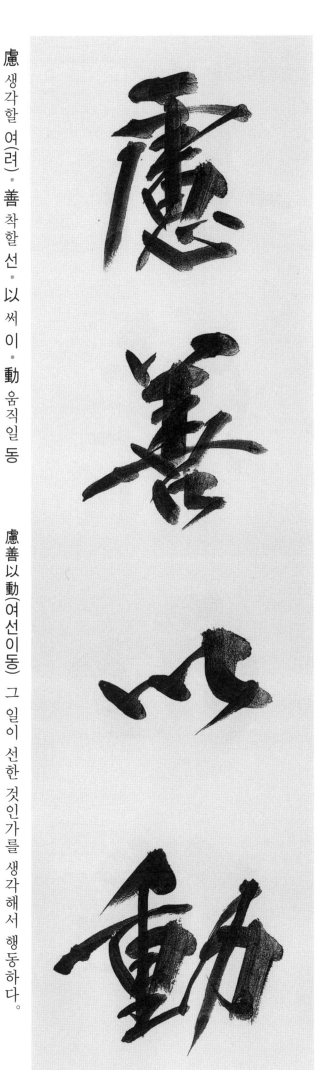

慮 생각할 여(려) · 善 착할 선 · 以 써 이 · 動 움직일 동

慮善以動(여선이동) 그 일이 선한 것인가를 생각해서 행동하다.

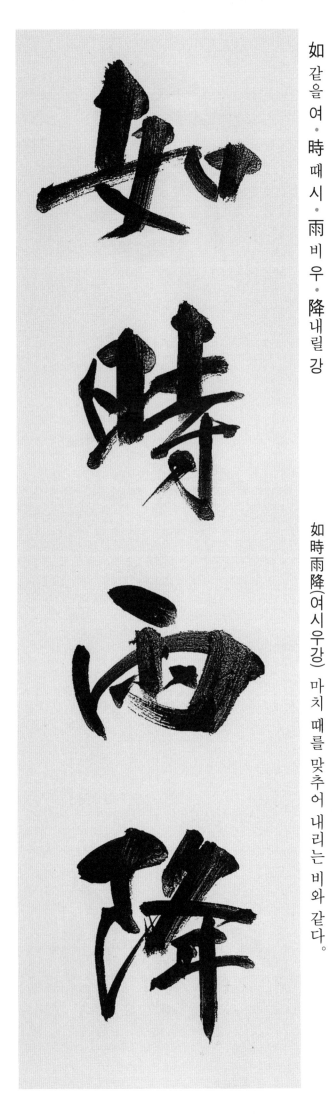

如 같을 여 · 日 날 일 · 之 갈 지 · 升 되 승

如日之升(여일지승) 떠오르는 태양과 같다.

如 같을 여 · 時 때 시 · 雨 비 우 · 降 내릴 강

如時雨降(여시우강) 마치 때를 맞추어 내리는 비와 같다.

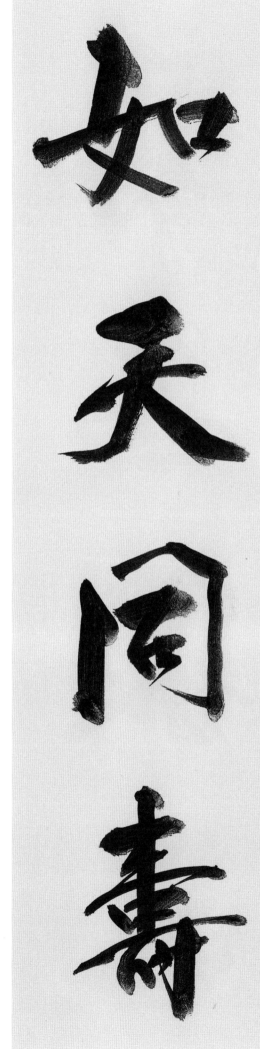

如 같을 여 · 天 하늘 천 · 同 한가지 동 · 壽 목숨 수

如天同壽(여천동수) 하늘과 같이 수(壽)를 같이 한다.

與 줄 여 · 天 하늘 천 · 無 없을 무 · 極 다할 극

與天無極(여천무극) 하늘에 끝이 없는 것처럼 끝이 없다.

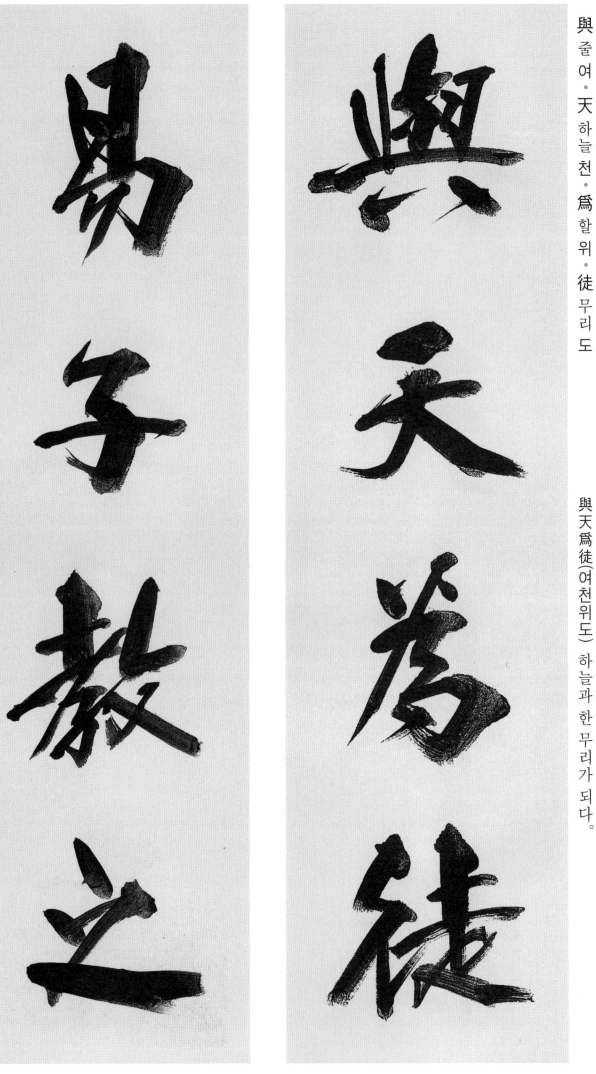

與 줄여 · 天 하늘 천 · 爲 할 위 · 徒 무리 도

與天爲徒(여천위도) 하늘과 한 무리가 되다.

易 바꿀 역 · 子 아들 자 · 敎 가르칠 교 · 之 갈 지

易子敎之(역자교지) 나의 자식과 남의 자식을 바꾸어서 가르침.

易 바꿀 역 · 地 땅 지 · 思 생각할 사 · 之 갈 지

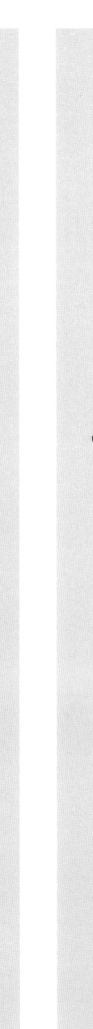

易地思之(역지사지) 처지를 바꾸어서 생각함.

延 끌 연 · 年 해 년 · 益 더할 익 · 壽 목숨 수

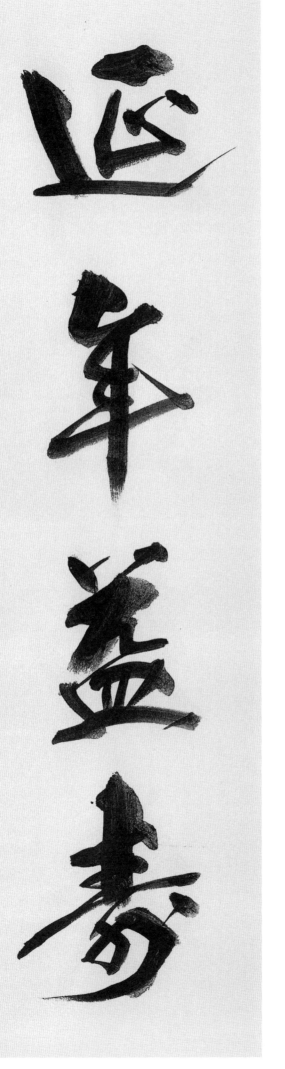

延年益壽(연년익수) 해를 연장하고 수를 더 한다. 장수를 기원.

205

研 갈 연 · 道 길 도 · 知 알 지 · 幾 기미 기

研道知幾

研道知幾(연도지기) 도를 연마하여 기미(핵심을 깨달음)를 안다.

緣 가선·인연 연 · 督 살펴볼 독 · 爲 할 위 · 經 경서·날 경

緣督爲經

緣督爲經(연독위경) 적당한 선(善)을 지키는 데에 마음 쓰다. 〈중용〉(中庸)의 도(道)를 취함〉.

淵 못 연 · 默 잠잠할 묵 · 雷 우레 뇌(뢰) · 聲 소리 성

淵默雷聲(연묵뇌성) 깊은 못처럼 침묵하고 있어도 우레 같은 소리를 낸다.

鳶 솔개 연 · 飛 날 비 · 魚 고기 어 · 躍 뛸 약

鳶飛魚躍(연비어약) 솔개는 하늘에 날고 고기는 못에서 뛴다.

令 영 령(영) · 名 이름 명 · 無 없을 무 · 窮 다할 궁

令名無窮(영명무궁) 아름다운 이름이 길이 전하다。

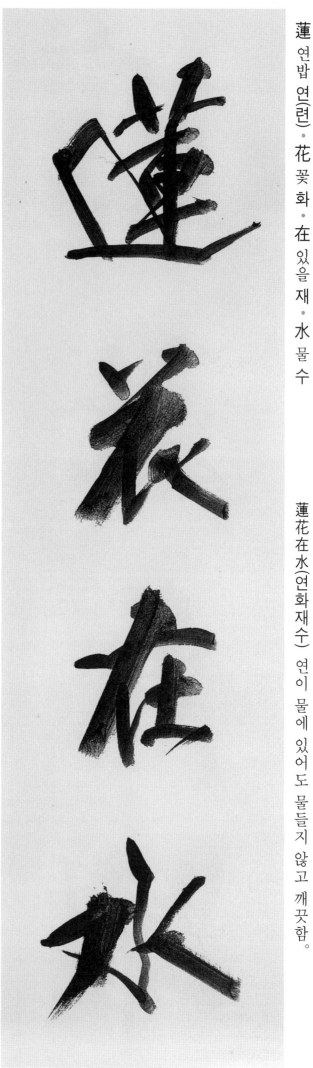

蓮 연밥 연(련) · 花 꽃 화 · 在 있을 재 · 水 물 수

蓮花在水(연화재수) 연이 물에 있어도 물들지 않고 깨끗함。

208

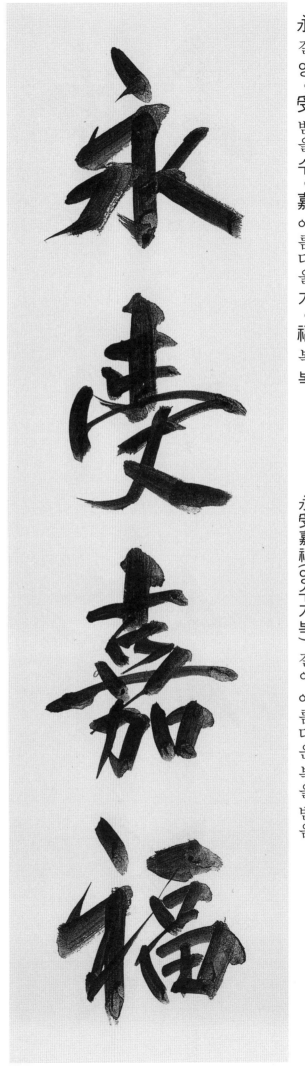

永 길 영 · 受 받을 수 · 嘉 아름다울 가 · 福 복 복

永受嘉福(영수가복) 길이 아름다운 복을 받음.

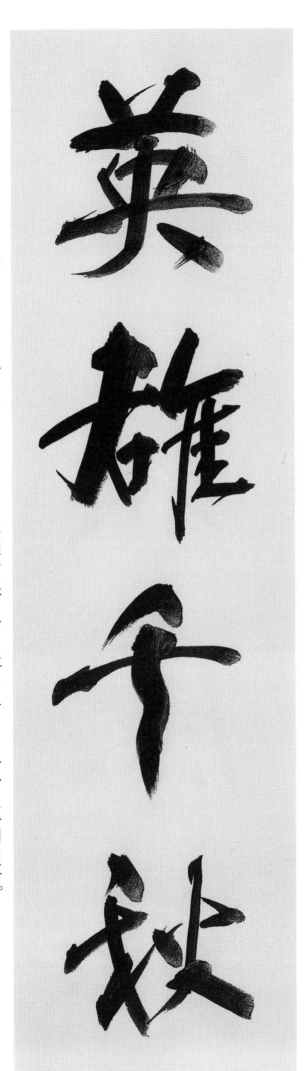

英 꽃부리 영 · 雄 수컷 웅 · 千 일천 천 · 秋 가을 추

英雄千秋(영웅천추) 영웅의 이름은 천추에 전함.

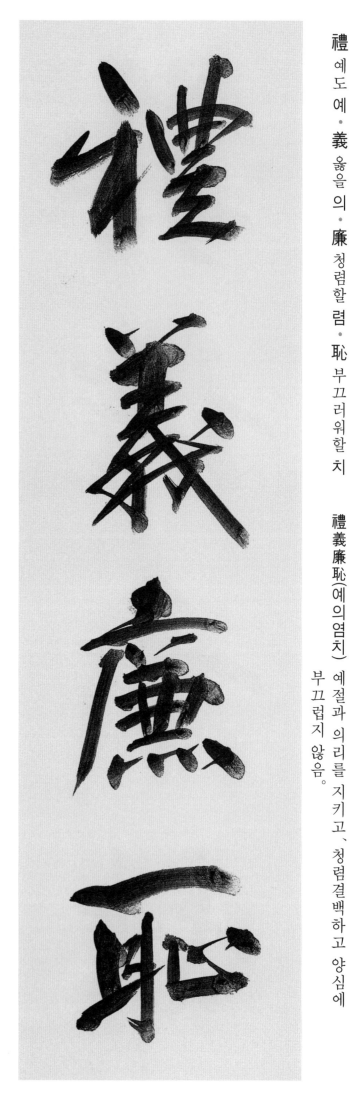

禮 예도 예 · 義 옳을 의 · 廉 청렴할 렴 · 恥 부끄러워할 치

禮義廉恥(예의염치) 예절과 의리를 지키고, 청렴결백하고 양심에 부끄럽지 않음.

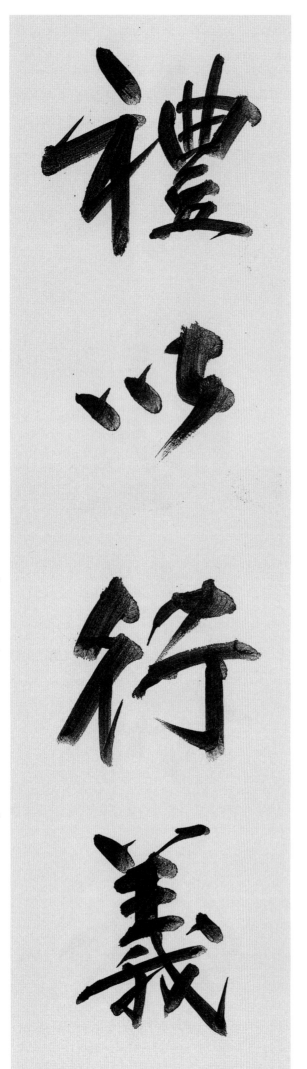

禮 예도 예 · 以 써 이 · 行 다닐 · 갈 행 · 義 옳을 의

禮以行義(예이행의) 예로써 의를 행하다.

210

梧 벽오동나무 오 · 桐 오동나무 동 · 秋 가을 추 · 雨 비 우

梧桐秋雨(오동추우) 오동나무 잎에 가을비 소리.

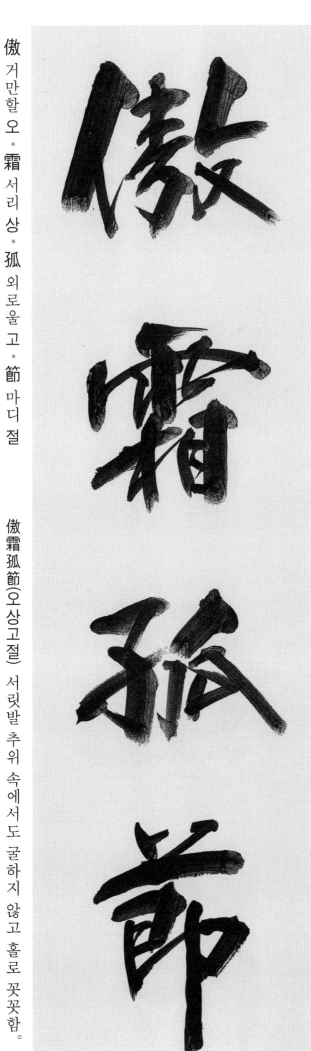

傲 거만할 오 · 霜 서리 상 · 孤 외로울 고 · 節 마디 절

傲霜孤節(오상고절) 서릿발 추위 속에서도 굴하지 않고 홀로 꼿꼿함. 국화와 충신.

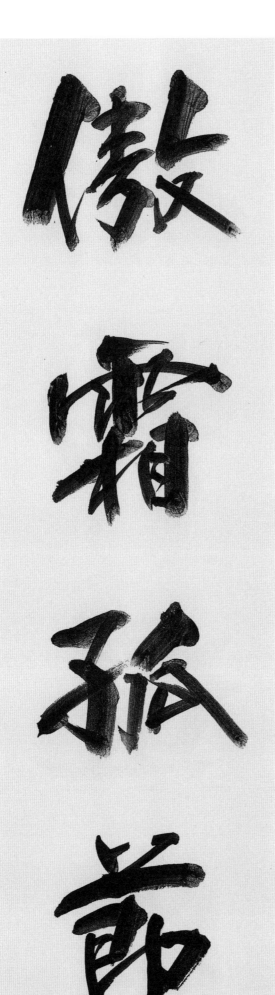

娛 즐거워할 오 · 神 귀신 신 · 遺 끼칠 유 · 老 늙은이 노(로)

娛神遺老(오신유로) 마음을 즐겁게 하여 늙음을 잊는다.

玉 구슬 옥 · 韞 감출 온 · 珠 구슬 주 · 藏 감출 장

玉韞珠藏(옥온주장) 옥이 바위 속에 박히고 구슬이 바다 깊이 잠긴 듯하다.

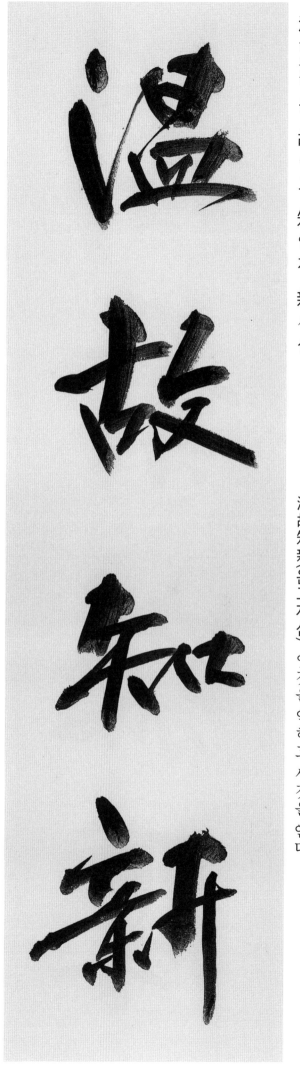

溫故知新(온고지신) 옛것을 익히고 새것을 안다.

溫 따뜻할 온 · 恭 공손할 공 · 慈 사랑할 자 · 愛 사랑 애

溫恭慈愛(온공자애) 온순하고 공손하며 아랫사람에게 사랑을 베풀다.

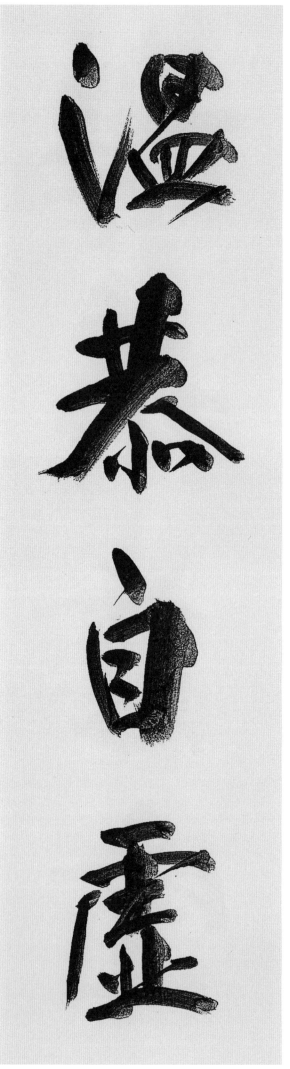

溫 따뜻할 온 · 恭 공손할 공 · 自 스스로 자 · 虛 빌 허

溫恭自虛(온공자허) 온화하고 공손한 태도로 마음을 겸허하게 갖는다.

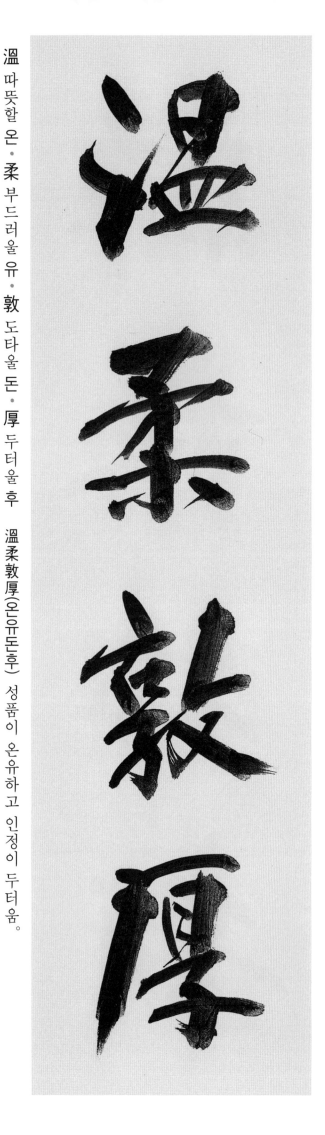

溫 따뜻할 온 · 柔 부드러울 유 · 敦 도타울 돈 · 厚 두터울 후

溫柔敦厚(온유돈후) 성품이 온유하고 인정이 두터움.

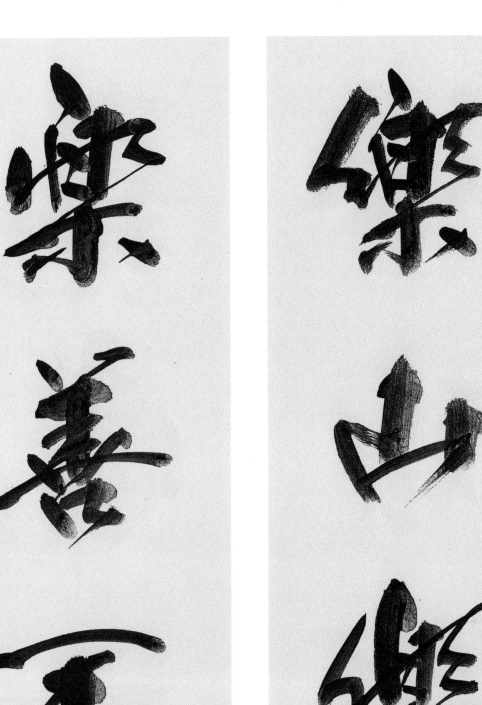

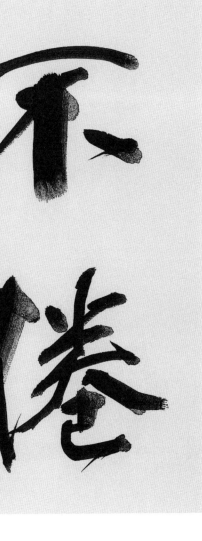

樂 좋아할 요 · 山 뫼 산 · 樂 좋아할 요 · 水 물 수

樂山樂水(요산요수) 산을 좋아하고 물을 좋아함. 산수의 경치를 즐김.

樂 좋아할 요 · 善 착할 선 · 不 아니 불 · 倦 게으를 권

樂善不倦(요선불권) 선행을 좋아하고 게으르지 아니함. 선을 좋아하는 사람은 권태로움이 없음.

215

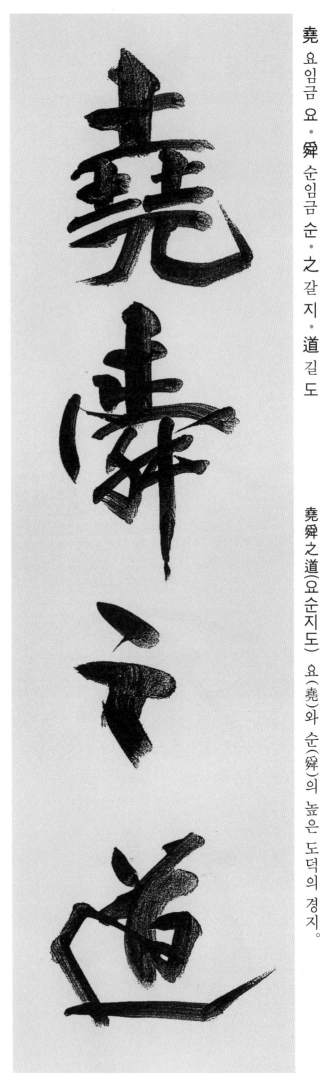

堯 요임금 요 · 舜 순임금 순 · 之 갈 지 · 道 길 도

堯舜之道(요순지도) 요(堯)와 순(舜)의 높은 도덕의 경지.

欲 하고자할 욕 · 不 아니 불 · 可 옳을 가 · 從 좇을 종

欲不可從(욕불가종) 사람의 욕정(欲情)은 끝이 없으므로 절제(節制)하지 않으면 재화(災禍)를 입는다는 말.

216

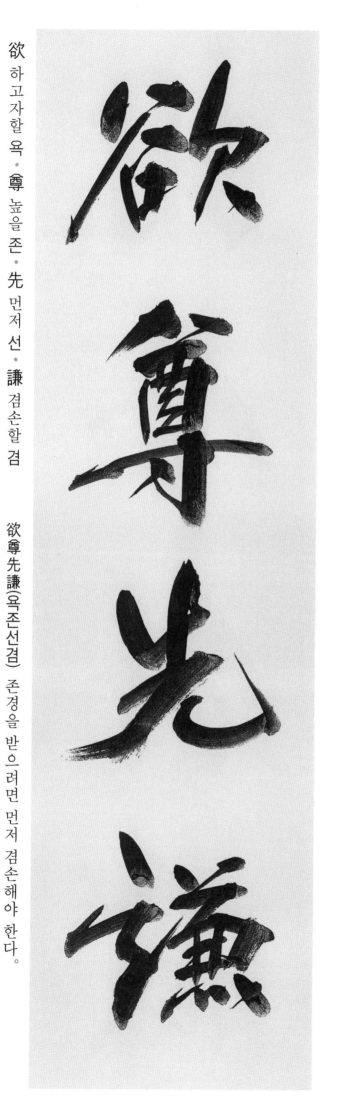

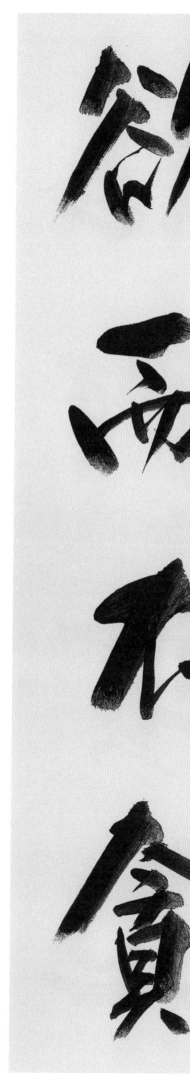

欲 하고자할 욕 · 而 말이을 이 · 不 아니 불 · 貪 탐할 탐

欲而不貪(욕이불탐) 욕심을 내더라도 탐욕스러워서는 안 된다.

欲 하고자할 욕 · 尊 높을 존 · 先 먼저 선 · 謙 겸손할 겸

欲尊先謙(욕존선겸) 존경을 받으려면 먼저 겸손해야 한다.

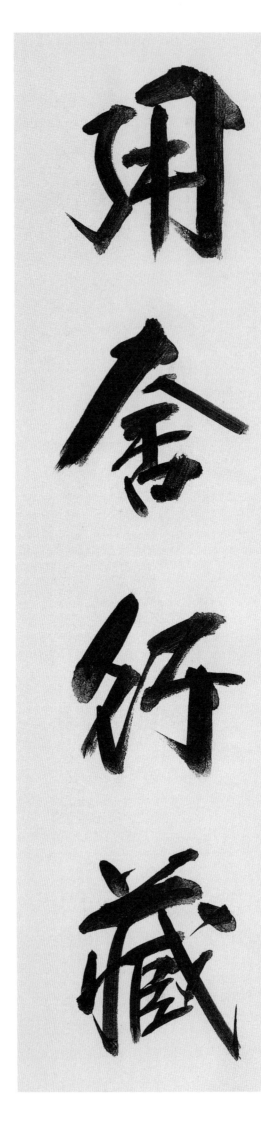

用 쓸 용 · 舍 쉴 · 놓을 사 · 行 다닐 · 갈 행 · 藏 감출 장

用舍行藏(용사행장) 세상에 쓰일 때는 나아가서 자기의 도를 행하고, 쓰이지 아니할 때는 물러나 은거하다.

龍 용 용(룡) · 翔 빙빙돌아날 상 · 雲 구름 운 · 起 일어날 기

龍翔雲起(용상운기) 용이 날고 구름이 일어나다. 경사로운 징조.

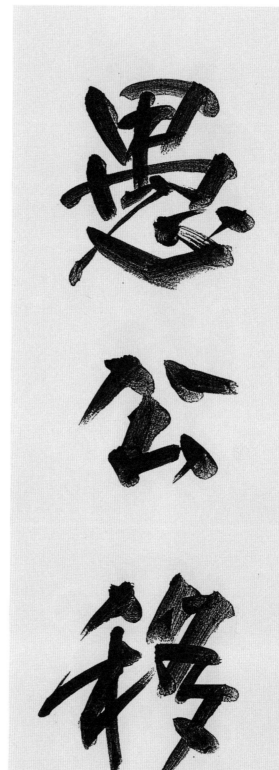

愚 어리석을 우 · 公 공평할 공 · 移 옮길 이 · 山 뫼 산

愚公移山(우공이산) 우공(愚公)이 산을 옮긴다는 뜻. 어떤 일이든 끊임없이 노력하면 반드시 이루어짐을 의미.

遇 만날 우 · 難 어려울 난(란) · 成 이룰 성 · 祥 상서로울 상

遇難成祥(우난성상) 어려운 일을 만나서 길상을 이룬다.

禹 하우씨 우 · 拜 절 배 · 昌 창성할 창 · 言 말씀 언

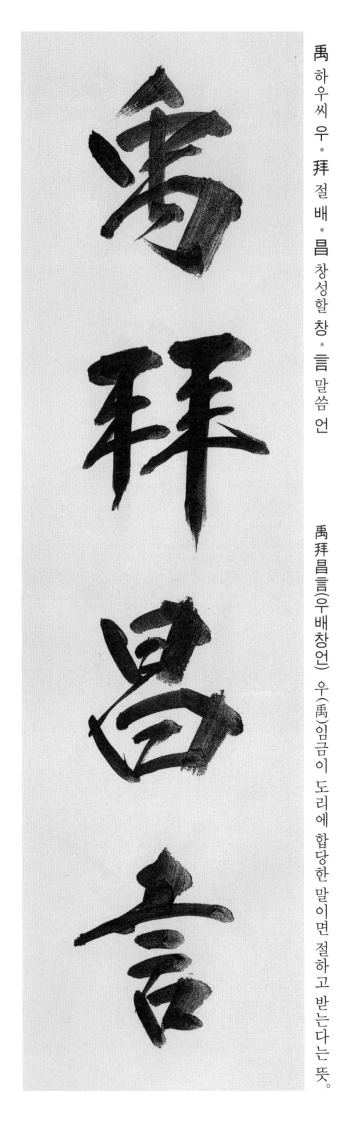

禹拜昌言(우배창언) 우(禹)임금이 도리에 합당한 말이면 절하고 받는다는 뜻.

祐 도울 우 · 賢 어질 현 · 輔 덧방나무 보 · 德 덕 덕

祐賢輔德(우현보덕) 어진 이를 돕고 덕 있는 이를 돕는다.

友 벗 우 · 月 달 월 · 交 사귈 교 · 風 바람 풍

友月交風(우월교풍) 달을 벗 삼고 풍류를 사귄다.

旭 아침해 욱 · 日 날 일 · 昇 오를 승 · 天 하늘 천

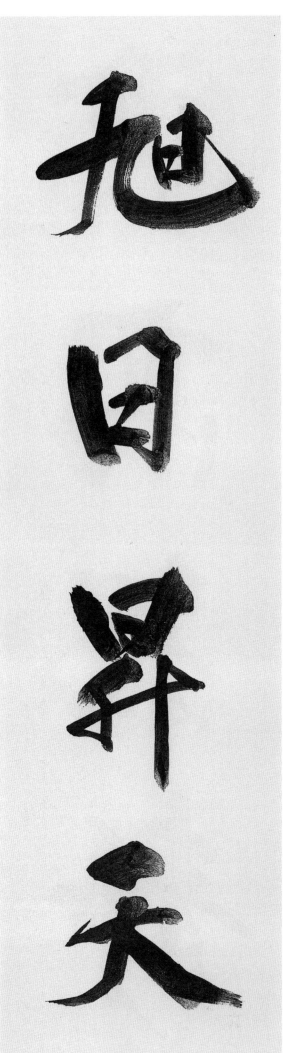

旭日昇天(욱일승천) 떠오르는 아침 해처럼 세력이 왕성함.

221

雲 구름 운 · 高 높을 고 · 氣 기운 기 · 靜 고요할 정

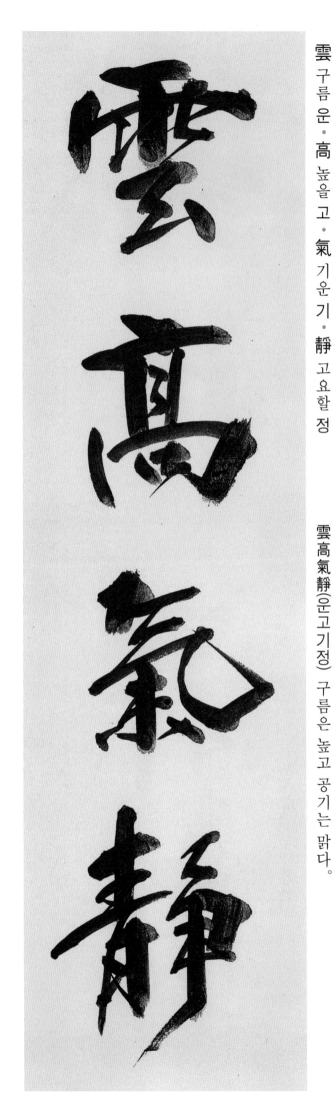

雲高氣靜(운고기정) 구름은 높고 공기는 맑다.

雲 구름 운 · 心 마음 심 · 月 달 월 · 性 성품 성

雲心月性(운심월성) 구름의 마음과 달의 성품.

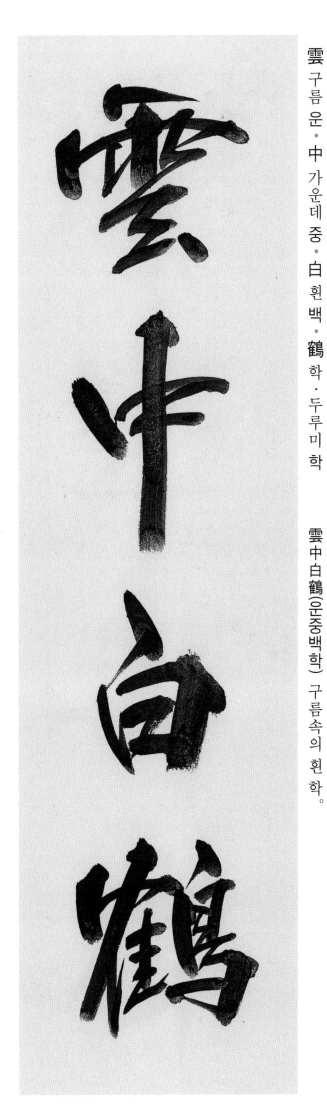

雲 구름 운 · 中 가운데 중 · 白 흰 백 · 鶴 학 · 두루미 학

雲中白鶴(운중백학) 구름속의 흰 학.

雲 구름 운 · 行 다닐 행 · 雨 비 우 · 施 베풀 시

雲行雨施(운행우시) 구름이 행하여 비를 베푼다.

原 근원 원 · 流 흐를 류 · 泉 샘 천 · 渤 일어날 발

原流泉渤(원류천발) 원천에서 샘이 솟아 흘러 넘치는듯하다. 큰 강물도 조그만 샘에서 시작한다.

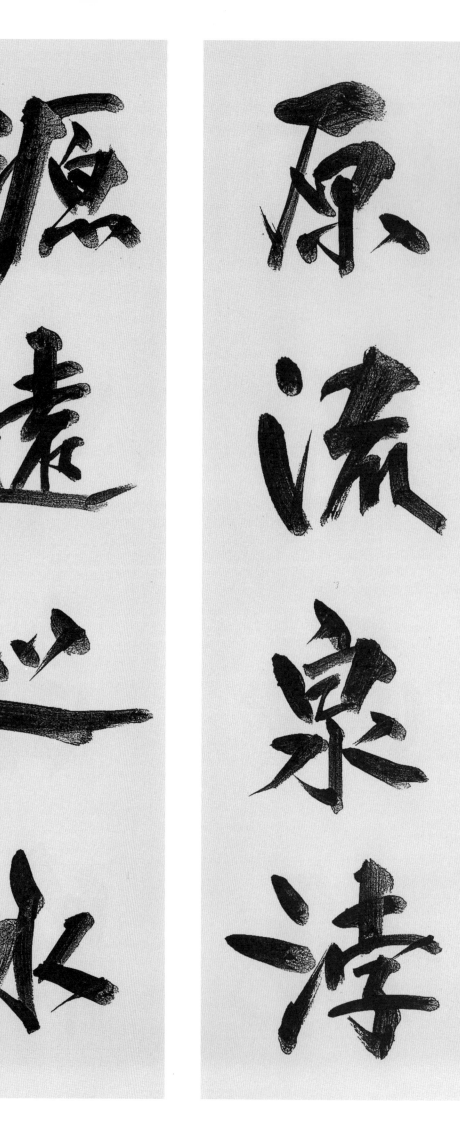

源 근원 원 · 遠 멀 원 · 之 갈 지 · 水 물 수

源遠之水(원원지수) 샘이 깊은 물. 먼 산으로부터 길게 흘러온 물.

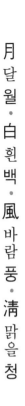

元 으뜸 원 · 亨 형통할 형 · 利 이로울 리 · 貞 곧을 정

元亨利貞(원형이정) 하늘이 갖추고 있는 네 가지 덕으로, 사물의 근본이 되는 도리。 —周易(주역)

月 달 월 · 白 흰 백 · 風 바람 풍 · 淸 맑을 청

月白風淸(월백풍청) 달은 희고 바람은 맑다。

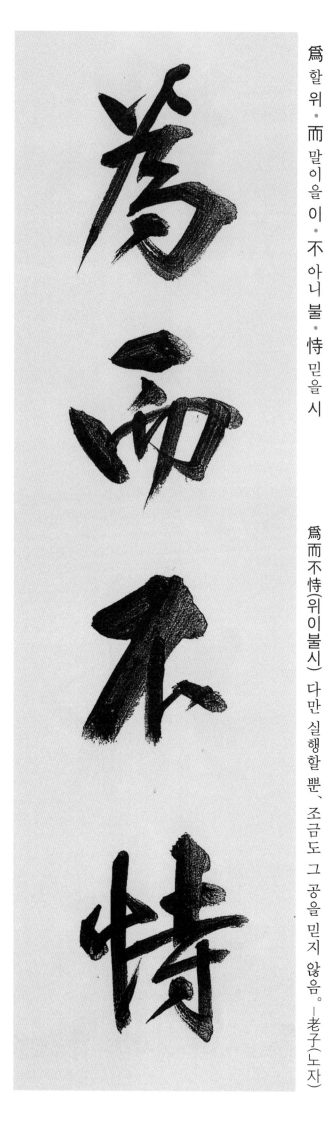

爲 할 위 · 而 말이을 이 · 不 아니 불 · 恃 믿을 시

爲而不恃(위이불시) 다만 실행할 뿐, 조금도 그 공을 믿지 않음. —老子(노자)

爲 할 위 · 政 정사 정 · 以 써 이 · 德 덕 덕

爲政以德(위정이덕) 덕(德)으로 나라를 다스리다.

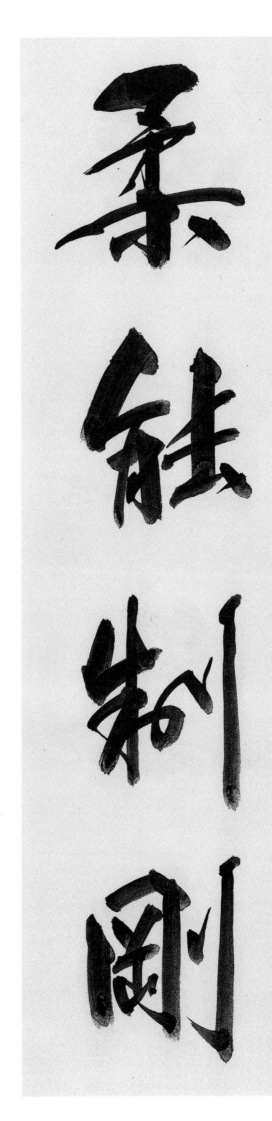

柔 부드러울 유 · 能 능할 능 · 制 마를 제 · 剛 굳셀 강

柔能制剛(유능제강) 부드러운 것이 능히 강한 것을 이김.

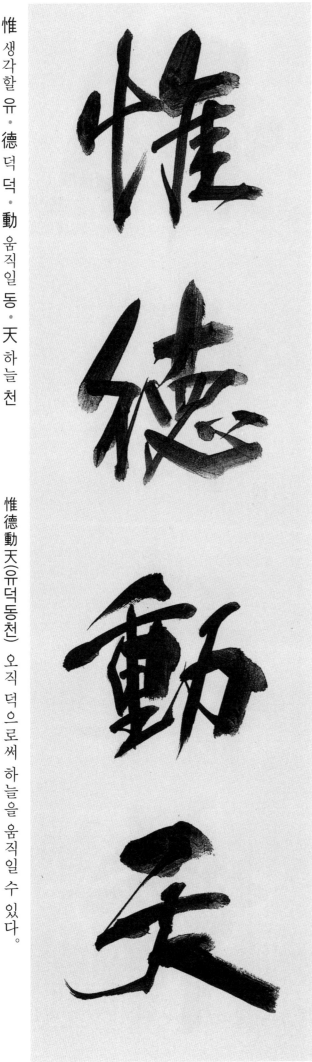

惟 생각할 유 · 德 덕 덕 · 動 움직일 동 · 天 하늘 천

惟德動天(유덕동천) 오직 덕으로써 하늘을 움직일 수 있다.

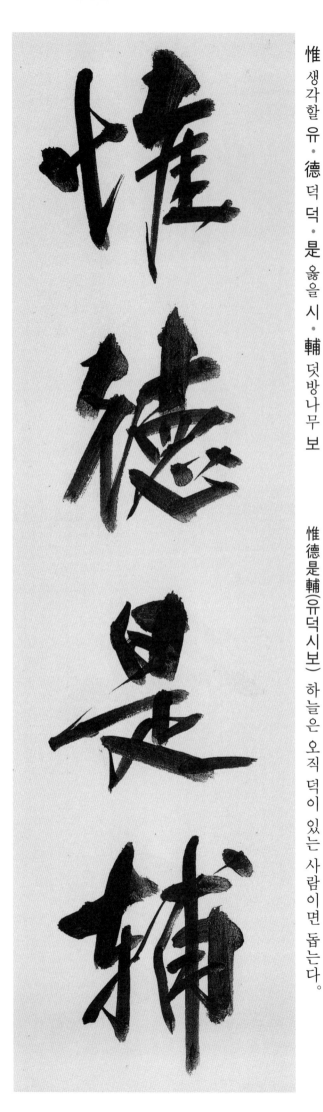

惟 생각할 유 · 德 덕 덕 · 是 옳을 시 · 輔 덧방나무 보

惟德是輔(유덕시보) 하늘은 오직 덕이 있는 사람이면 돕는다.

唯 오직 유 · 道 길 도 · 集 모일 집 · 虛 빌 허

唯道集虛(유도집허) 참된 도(道)는 오직 공허(空虛)속에 모인다.

有 있을 유 · 名 이름 명 · 則 곧 즉 · 治 다스릴 치

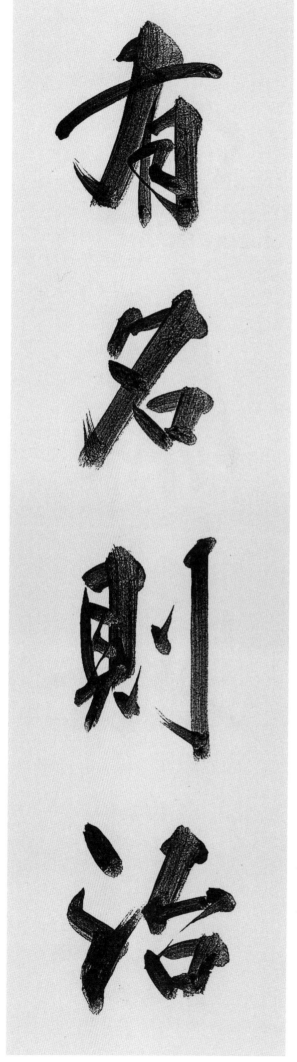

有名則治(유명즉치) 명분이 있으면 나라가 잘 다스려진다.

遊 놀 유 · 方 모 방 · 之 갈 지 · 外 밖 외

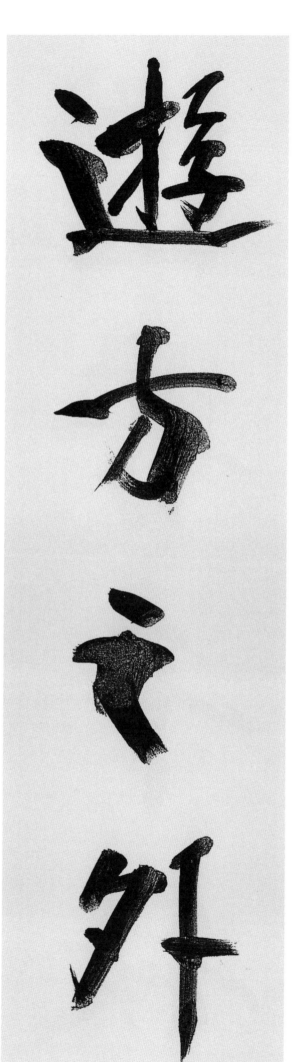

遊方之外(유방지외) 세상의 압박과 질곡에서 초탈하여 완전한 자유를 누리는 무위의 경지에서 노닌다는 말.

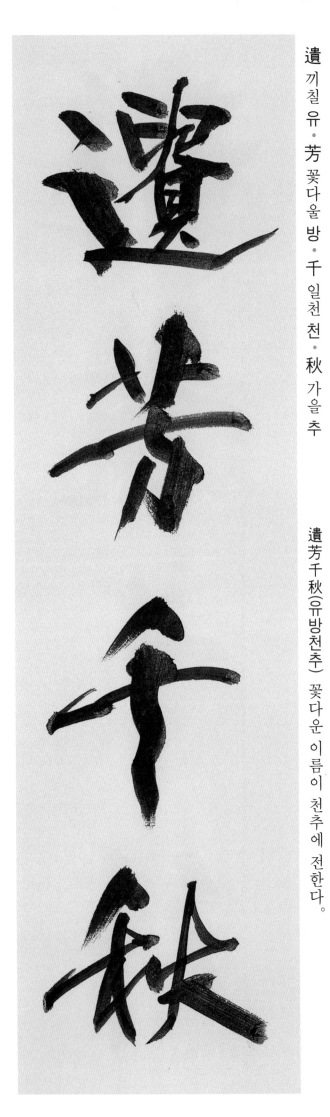

遺 끼칠 유 · 芳 꽃다울 방 · 千 일천 천 · 秋 가을 추

遺芳千秋(유방천추) 꽃다운 이름이 천추에 전한다.

有 있을 유 · 備 갖출 비 · 無 없을 무 · 患 근심 환

有備無患(유비무환) 미리 준비하면 근심이 없다.

惟 생각할 유 · 善 착할 선 · 是 옳을 시 · 寶 보배 보

有 있을 유 · 生 날 생 · 於 어조사 어 · 無 없을 무

惟善是寶(유선시보) 오직 착한 것이 보배이다.

有生於無(유생어무) 유(有)는 무(無)에서 나온다.

惟 생각할 유 · 善 착할 선 · 爲 할 위 · 寶 보배 보

惟善爲寶(유선위보) 오직 착한 일만을 보배로 한다.

流 흐를 유(류) · 水 물 수 · 不 아니 불 · 腐 썩을 부

流水不腐(유수불부) 흐르는 물은 썩지 않는다.

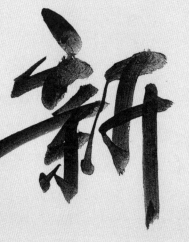

惟 생각할 유 · 新 새 신 · 厥 그 궐 · 德 덕 덕

惟新厥德(유신궐덕) 덕을 새롭게 하다.

遊 놀 유 · 心 마음 심 · 於 어조사 어 · 虛 빌 허

遊心於虛(유심어허) 마음을 무욕정허(無欲靜虛)하게 하다.

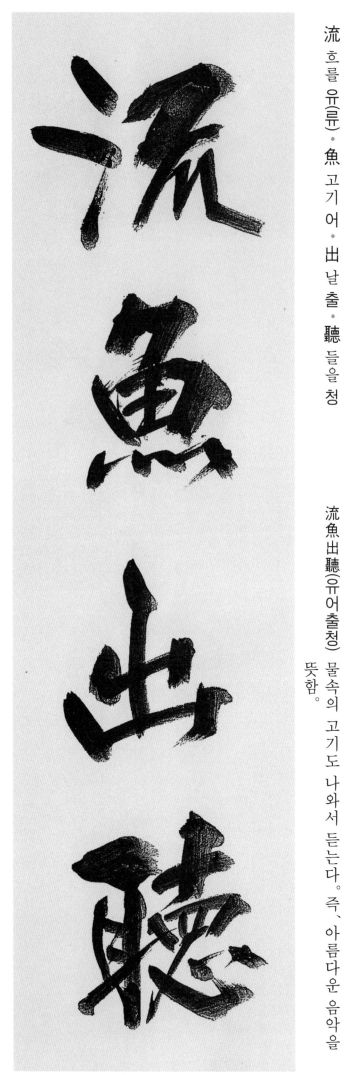

流魚出聽(유어출청) 물속의 고기도 나와서 듣는다. 즉, 아름다운 음악을 뜻함.

惟 생각할 유 · 吾 나 오 · 德 덕 덕 · 馨 향기 형

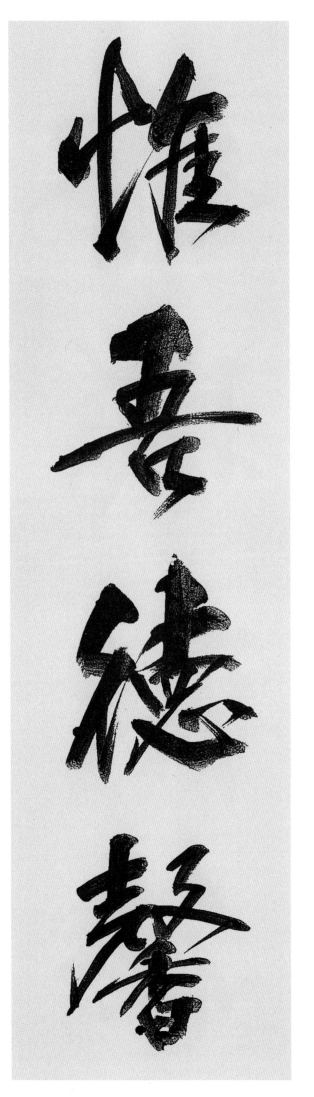

惟吾德馨(유오덕형) 나의 덕성(德性)이 향기롭다.

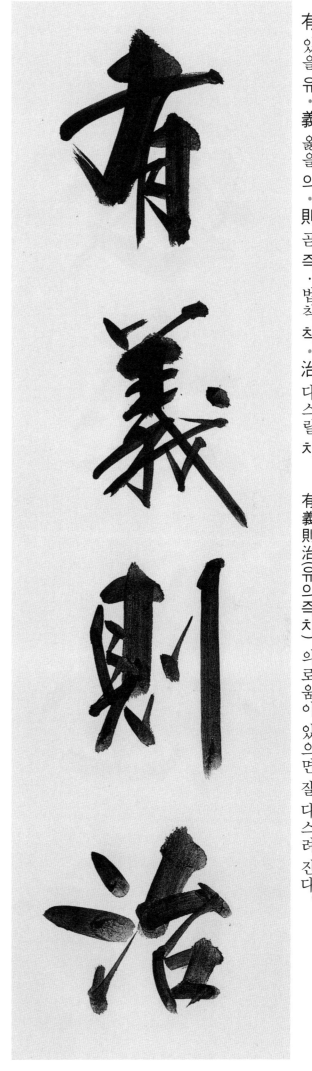

有 있을 유 · 義 옳을 의 · 則 곧 즉 · 법칙 칙 · 治 다스릴 치

有義則治(유의즉치) 의로움이 있으면 잘 다스려진다.

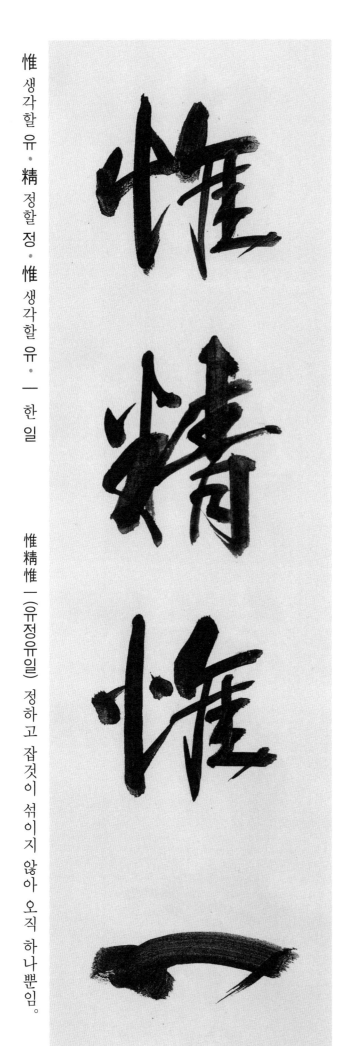

惟 생각할 유 · 精 정할 정 · 惟 생각할 유 · 一 한일

惟精惟一(유정유일) 정하고 잡것이 섞이지 않아 오직 하나 뿐임.

有 있을 유 · 條 가지 조 · 不 아니 불 · 紊 어지러울 문

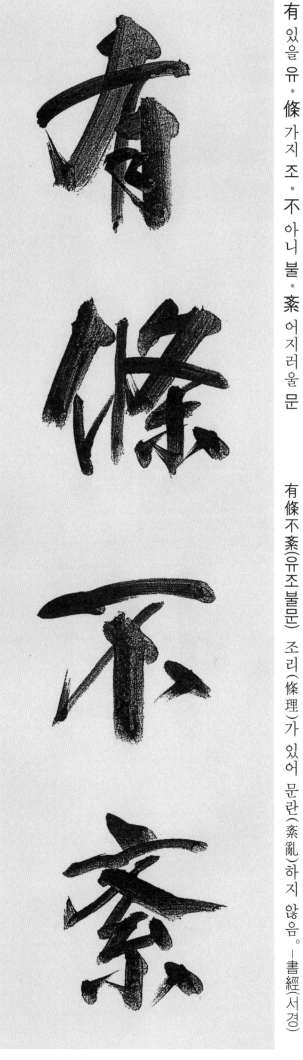

有條不紊(유조불문) 조리(條理)가 있어 문란(紊亂)하지 않음. ―書經(서경)

有 있을 유 · 志 뜻 지 · 竟 다할 경 · 成 이룰 성

有志竟成(유지경성) 뜻이 있으면 마침내 이루어진다. ―有志者事竟成《後漢書》

遊 놀 유 · 天 하늘 천 · 戲 놀 희 · 海 바다 해

遊天戲海(유천희해) 하늘에 놀고 바다를 희롱한다.

有 있을 유 · 恥 부끄러워할 치 · 且 또 차 · 格 바로잡을 격

有恥且格(유치차격) 도덕적인 수치심을 갖고 더 나아가 바른 사람이 된다.

惟 생각할 유 · 斅 가르칠 효 · 學 배울 학 · 半 반 반

惟斅學半(유효학반) 오직 가르침은 배움의 반이다.

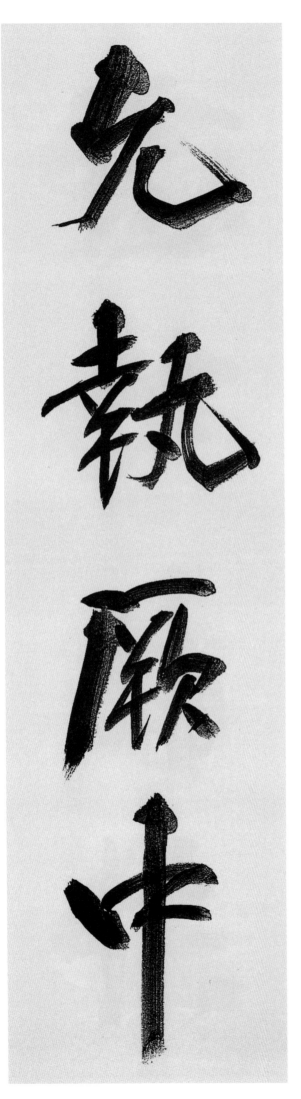

允 진실로 윤 · 執 잡을 집 · 厥 그 궐 · 中 가운데 중

允執厥中(윤집궐중) 진실을 다해 그 중심을 잡다。즉、전혀 치우침 없이 마음의 중심을 잡다。

殷 성할 은 · 鑒 거울 감 · 不 아니 불 · 遠 멀 원

殷鑒不遠(은감불원) 殷(은)의 거울(본보기)이 먼 곳에 있는 것이 아니다.

隱 숨길 은 · 惡 악할 악 · 揚 오를 양 · 善 착할 선

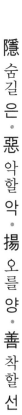

隱惡揚善(은악양선) 악을 숨기고 선을 드날리다. 즉, 허물은 덮어주고 착함은 드러내는 일.

恩 은혜 은 · 義 옳을 의 · 廣 넓을 광 · 施 베풀 시

恩義廣施(은의광시) 은혜와 의리를 널리 베풀다.

銀 은 은 · 海 바다 해 · 銅 구리 동 · 山 뫼 산

銀海銅山(은해동산) 은(銀) 바다 구리(銅) 산 돈이 많다는 뜻.

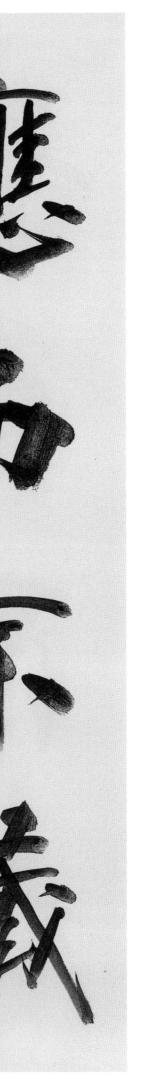

吟 읊을 음 · 風 바람 풍 · 弄 희롱할 롱 · 月 달 월

吟風弄月(음풍롱월) 바람과 달을 즐기고 시를 지음.

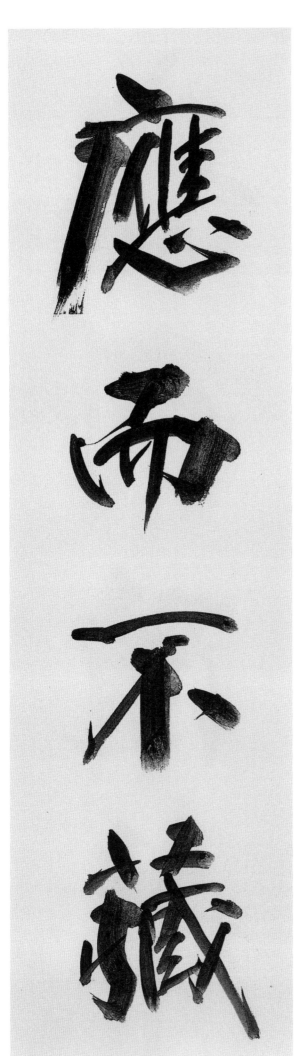

應 응할 응 · 而 말이을 이 · 不 아니 불 · 藏 감출 장

應而不藏(응이불장) 모든 것에 잘 순응 하면서도 깊이 간직하여 숨기려 하지 않는다.

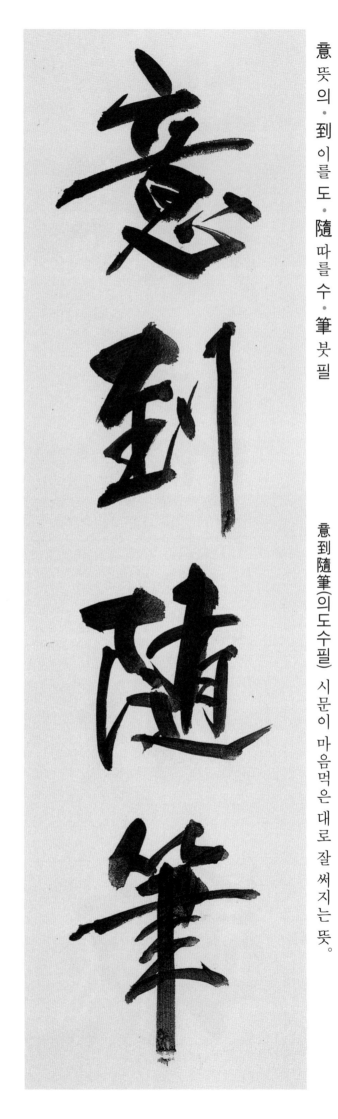

意 뜻 의 · 到 이를 도 · 隨 따를 수 · 筆 붓 필

意到隨筆(의도수필) 시 문이 마음먹은 대로 잘 써지는 뜻.

義 옳을 의 · 以 써 이 · 建 세울 건 · 利 날카로울 이(리)

義以建利(의이건리) 의(義)로써 이(利)의 근본을 세움.

242

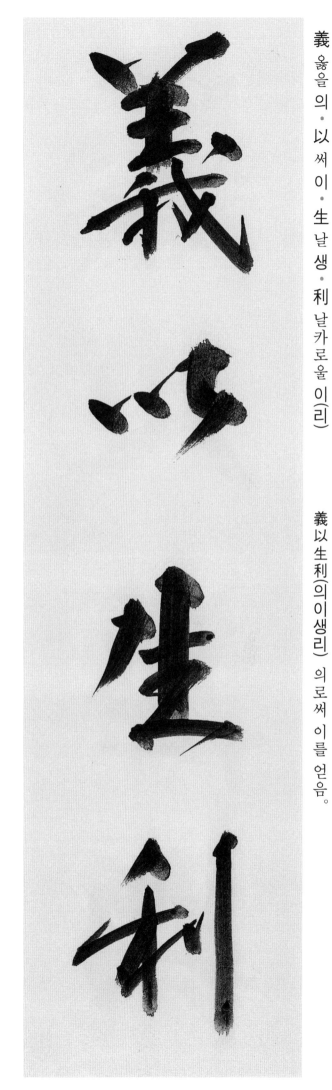

義 옳을 의 · 以 써 이 · 生 날 생 · 利 날카로울 이(리)

義以生利(의이생리) 의로써 이를 얻음.

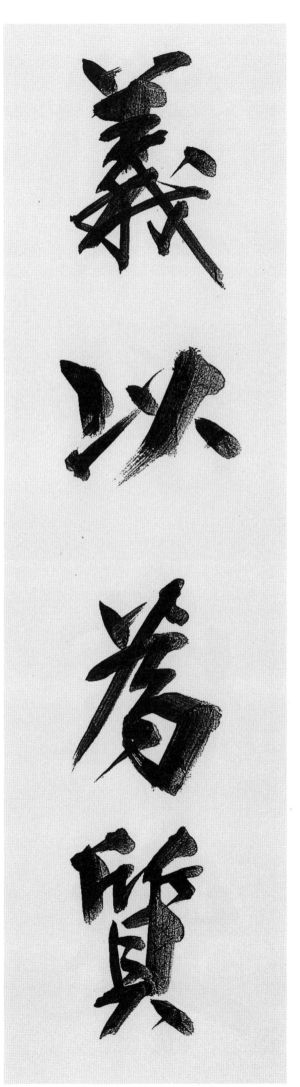

義 옳을 의 · 以 써 이 · 爲 할 위 · 質 바탕 질

義以爲質(의이위질) 정의(正義)로써 본질을 삼는다.

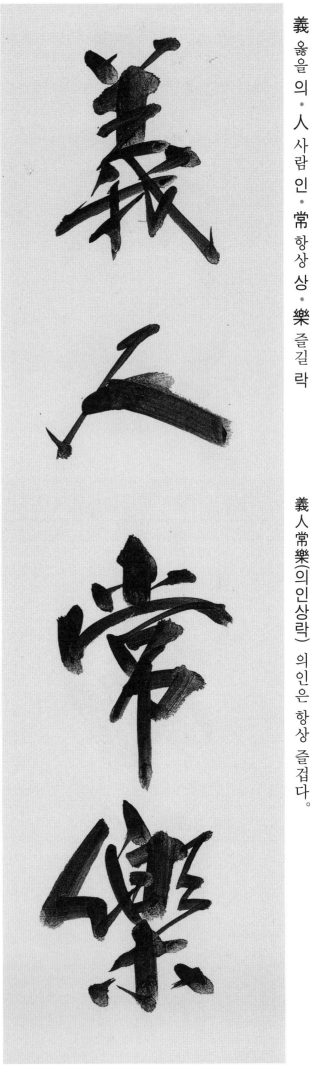

義 옳을 의 · 人 사람 인 · 常 항상 상 · 樂 즐길 락

義人常樂(의인상락) 의인은 항상 즐겁다.

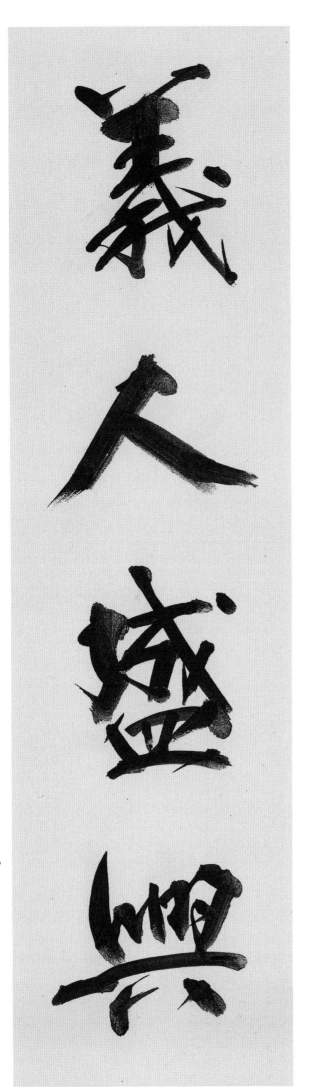

義 옳을 의 · 人 사람 인 · 盛 성할 성 · 興 일 흥

義人盛興(의인성흥) 의인은 왕성히 일어난다.

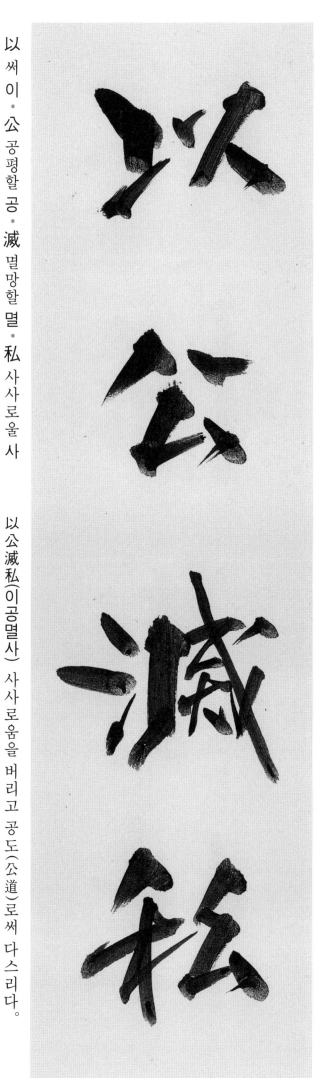

義 옳을 의 · 海 바다 해 · 恩 은혜 은 · 山 뫼 산

義海恩山(의해은산) 의는 바다와 같고 은혜는 산과 같다.

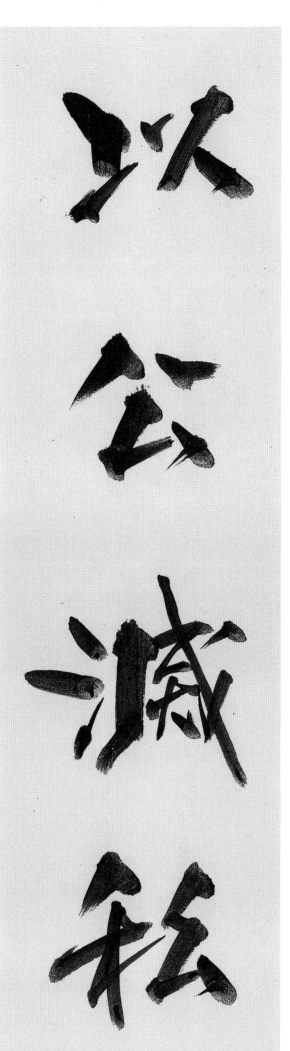

以 써 이 · 公 공평할 공 · 滅 멸망할 멸 · 私 사사로울 사

以公滅私(이공멸사) 사사로움을 버리고 공도(公道)로써 다스리다.

以 써 이 · 恬 생각할 념 · 養 기를 양 · 性 성품 성

以恬養性(이념양성) 욕심을 끊고 깨끗함으로써 천성을 기른다.

以 써 이 · 恬 생각할 념 · 養 기를 양 · 知 뜻 지

以恬養知(이념양지) 고요한 심경(心境)으로 지혜를 기른다.

246

以 써 이 · 德 덕 덕 · 爲 할 위 · 本 근본 본

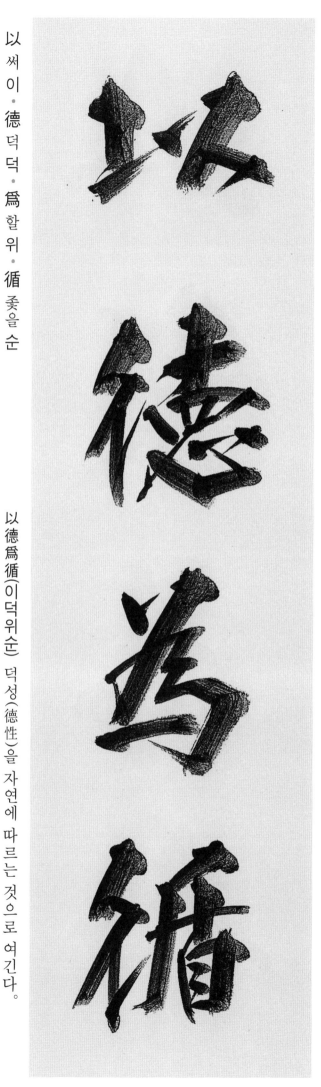

以德爲本(이덕위본) 덕을 근본으로 삼는다.

以 써 이 · 德 덕 덕 · 爲 할 위 · 循 좇을 순

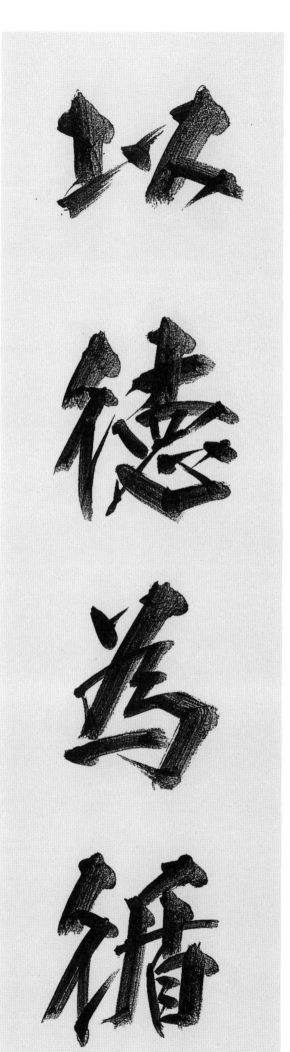

以德爲循(이덕위순) 덕성(德性)을 자연에 따르는 것으로 여긴다.

247

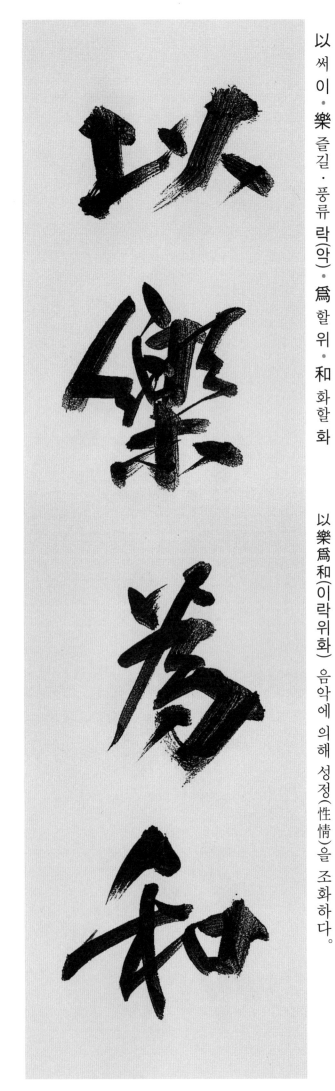

以 써 이 · 樂 즐길 · 풍류 락(악) · 爲 할 위 · 和 화할 화

以樂爲和(이락위화) 음악에 의해 성정(性情)을 조화하다.

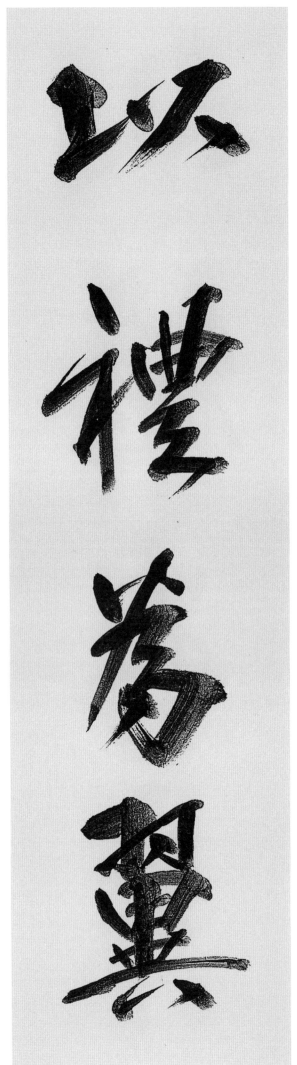

以 써 이 · 禮 예도 예(례) · 爲 할 위 · 翼 날개 익

以禮爲翼(이례위익) 예의(禮義)를 날개로 삼다.

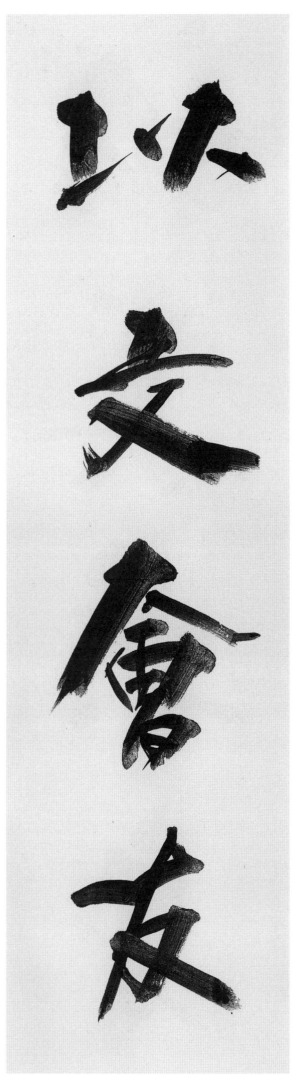

以 써 이 · 禮 예도 예(례) · 爲 할 위 · 行 다닐 행

以禮爲行(이례위행) 예(禮)를 따라 행동하다.

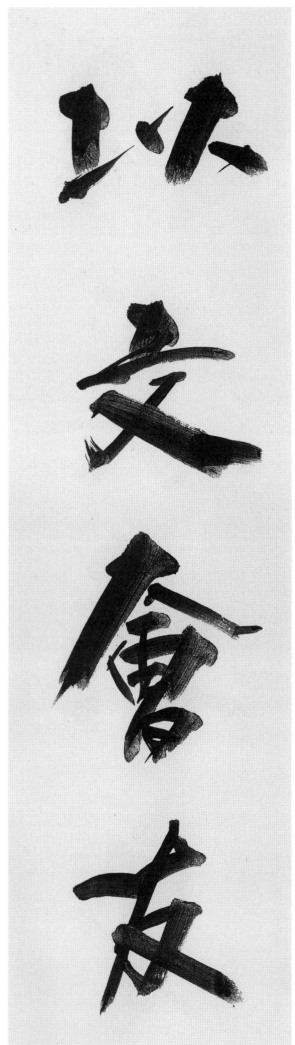

以 써 이 · 文 글월 문 · 會 모일 회 · 友 벗 우

以文會友(이문회우) 학문으로써 벗을 모은다.

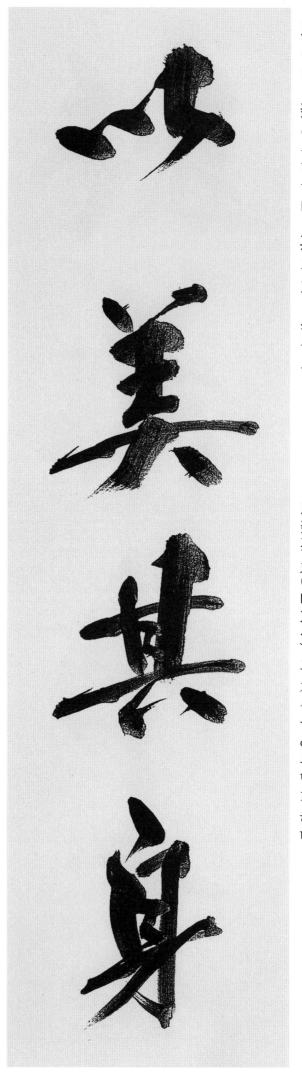

以 써 이 · 美 아름다울 미 · 其 그 기 · 身 몸 신

以美其身(이미기신) 그 자신을 아름답게 하다.

利 이로울 리 · 民 백성 민 · 爲 할 위 · 本 근본 본

利民爲本(이민위본) 백성을 이롭게 하는 것을 근본으로 한다.

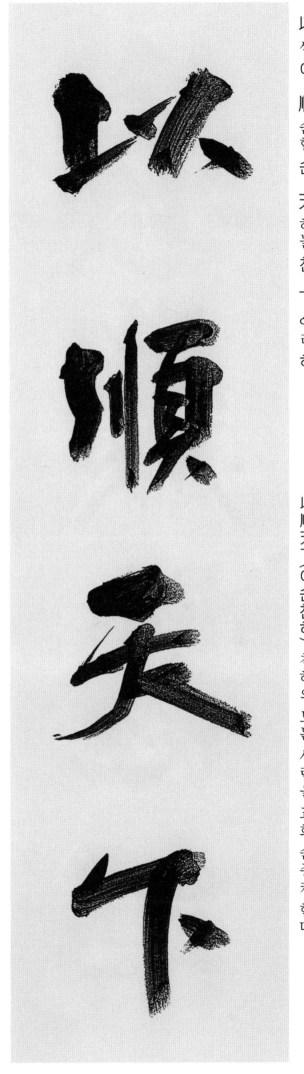

以 써 이 · 順 순할 순 · 天 하늘 천 · 下 아래 하

以順天下(이순천하) 천하의 모든 사람을 교화 순종케 한다.

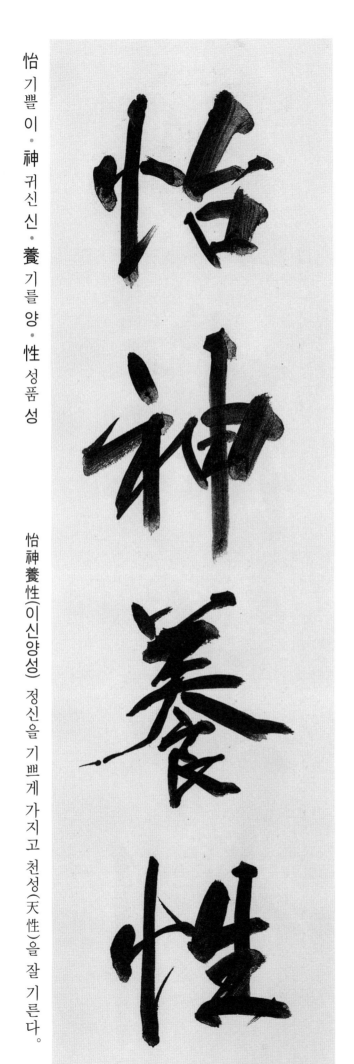

怡 기쁠 이 · 神 귀신 신 · 養 기를 양 · 性 성품 성

怡神養性(이신양성) 정신을 기쁘게 가지고 천성(天性)을 잘 기른다.

以 써 이 · 廉 청렴할 렴(염) · 爲 할 위 · 訓 가르칠 훈

以廉爲訓(이염위훈) 염결(廉潔＝청렴결백)로써 고훈을 삼다.

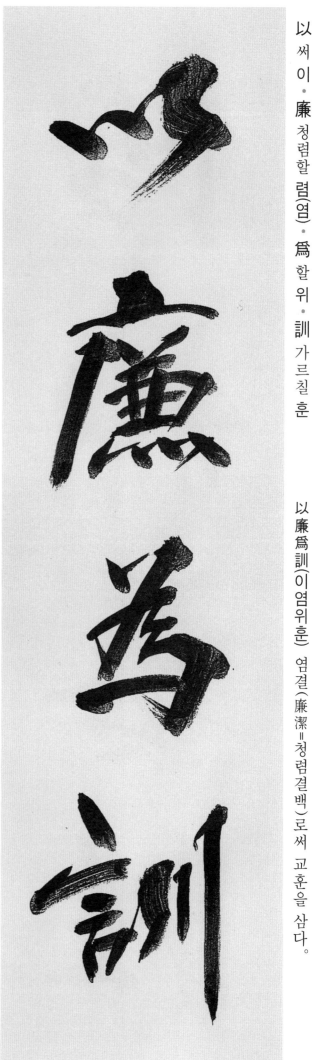

以 써 이 · 義 옳을 의 · 爲 할 위 · 理 다스릴 리

以義爲理(이의위리) 도의(道義)를 행하여 질서를 세운다.

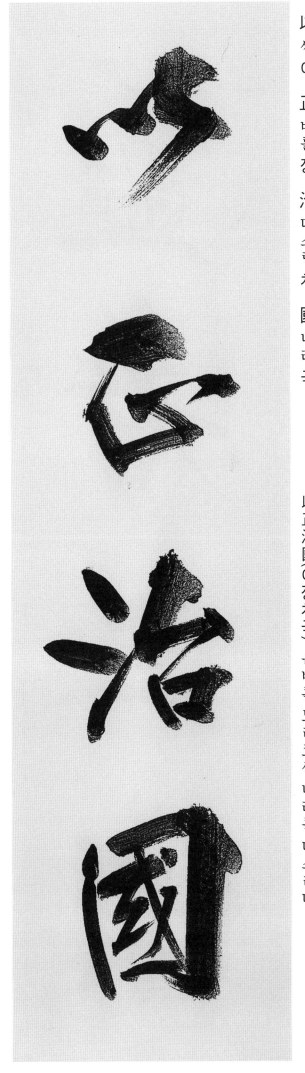

以 써 이 • 正 바를 정 • 治 다스릴 치 • 國 나라 국

以正治國(이정치국) 올바른 도리로써 나라를 다스리다.

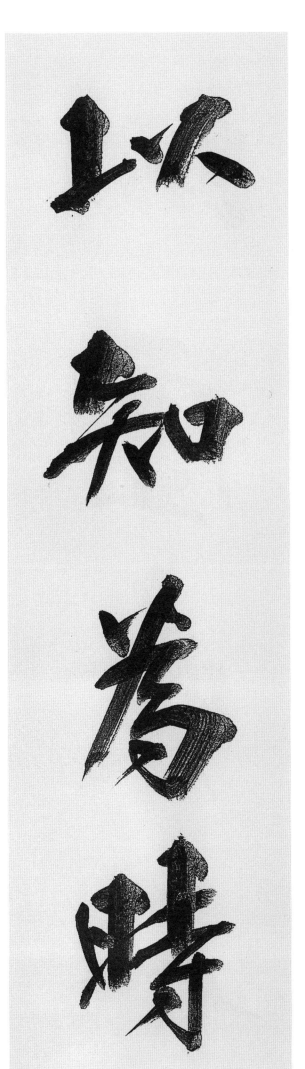

以 써 이 • 知 알 지 • 爲 할 위 • 時 때 시

以知爲時(이지위시) 지혜를 때를 아는 방편으로 삼는다.

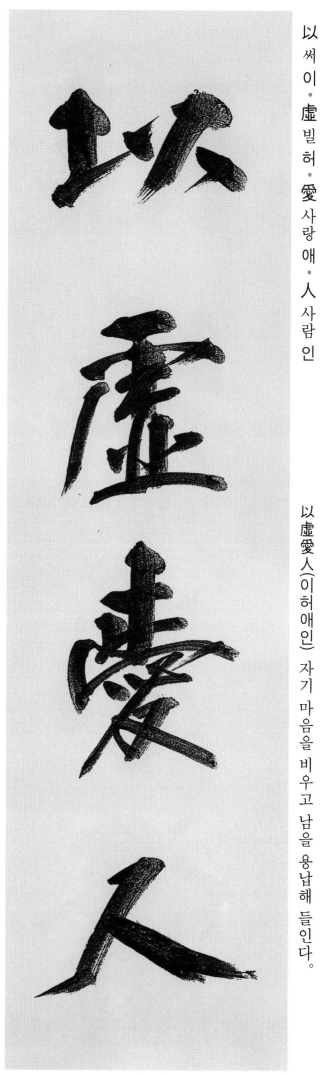

以 써 이 · 虛 빌 허 · 愛 사랑 애 · 人 사람 인

以虛愛人(이허애인) 자기 마음을 비우고 남을 용납해 들인다.

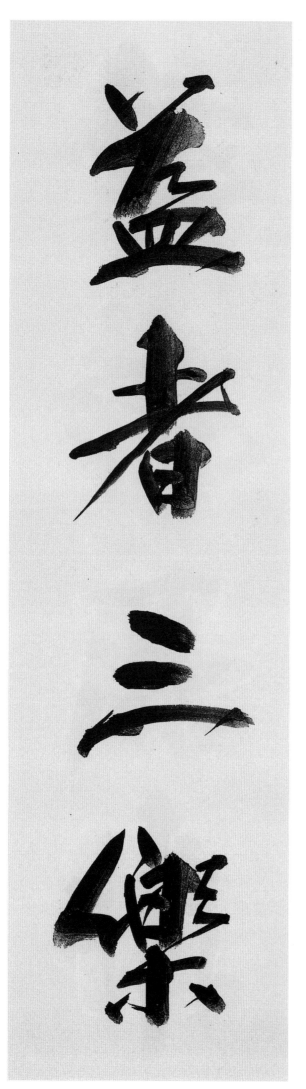

益 더할 익 · 者 놈 자 · 三 석 삼 · 樂 즐길 락

益者三樂(익자삼락) 이익이 되는 세 가지 즐거움.

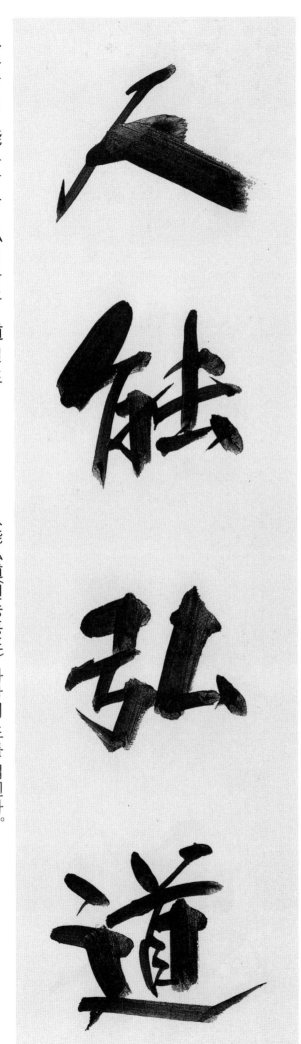
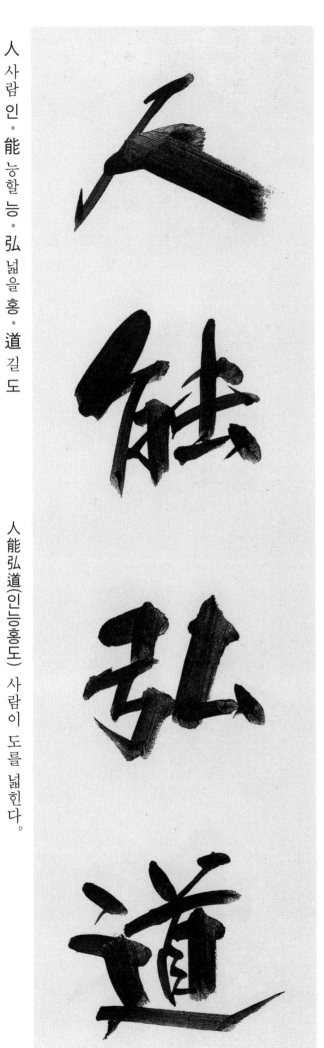

益 더할 익 · 者 놈 자 · 三 석 삼 · 友 벗 우

益者三友(익자삼우) 이익이 되는 세 가지 벗.

人 사람 인 · 能 능할 능 · 弘 넓을 홍 · 道 길 도

人能弘道(인능홍도) 사람이 도를 넓힌다.

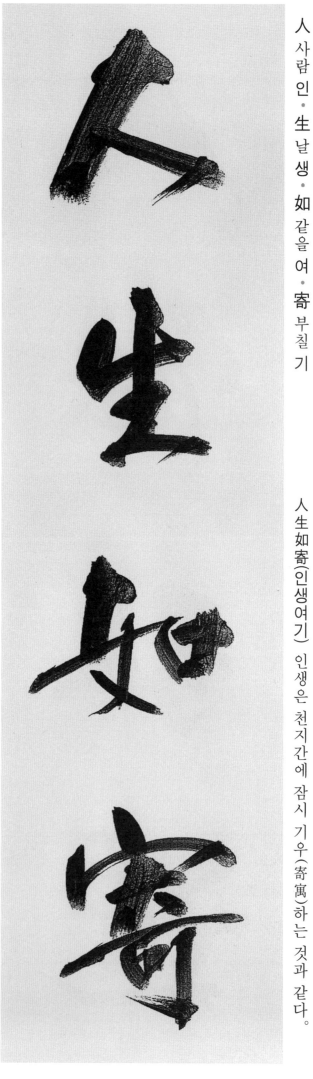

仁 어질 인 · 義 옳을 의 · 忠 충성 충 · 信 믿을 신

仁義忠信(인의충신) 어짊과 의로움과 충성과 신의.

人 사람 인 · 生 날 생 · 如 같을 여 · 寄 부칠 기

人生如寄(인생여기) 인생은 천지간에 잠시 기우(寄寓)하는 것과 같다.

256

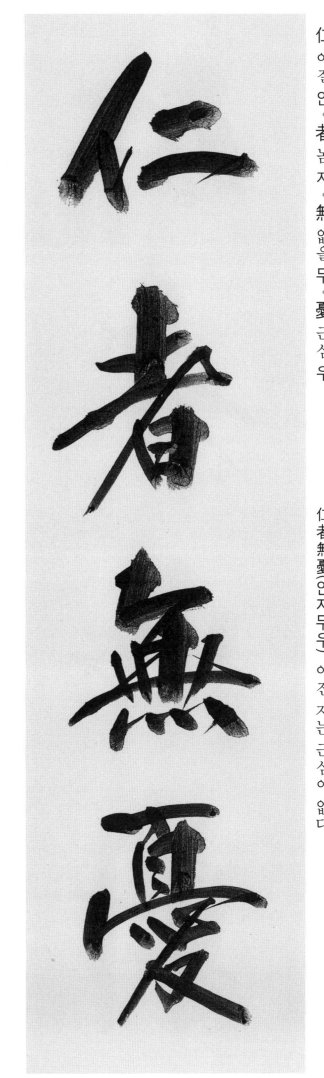

仁 어질 인 · 者 놈 자 · 無 없을 무 · 憂 근심 우

仁者無憂(인자무우) 어진 자는 근심이 없다.

仁 어질 인 · 者 놈 자 · 無 없을 무 · 敵 원수 적

仁者無敵(인자무적) 어진 자는 적이 없다.

257

仁 어질 인 · 者 놈 자 · 愛 사랑 애 · 人 사람 인

仁者愛人(인자애인) 어진 자는 사람을 사랑한다.

仁 어질 인 · 者 놈 자 · 如 같을 여 · 射 궁슬 사

仁者如射(인자여사) 어진 사람의 태도는 활을 쏘는 것과 같다.

仁 어질 인 · 者 놈 자 · 樂 좋아할 요 · 山 뫼 산

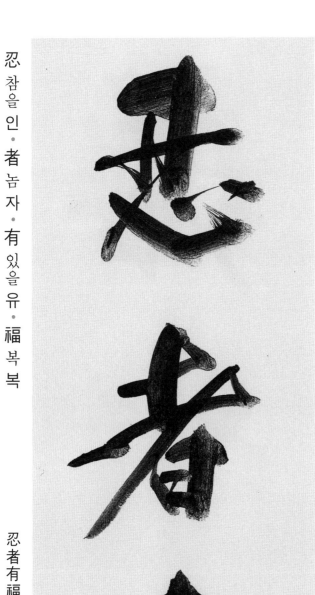

仁者樂山(인자요산) 어진 자는 산을 좋아 한다.

忍 참을 인 · 者 놈 자 · 有 있을 유 · 福 복 복

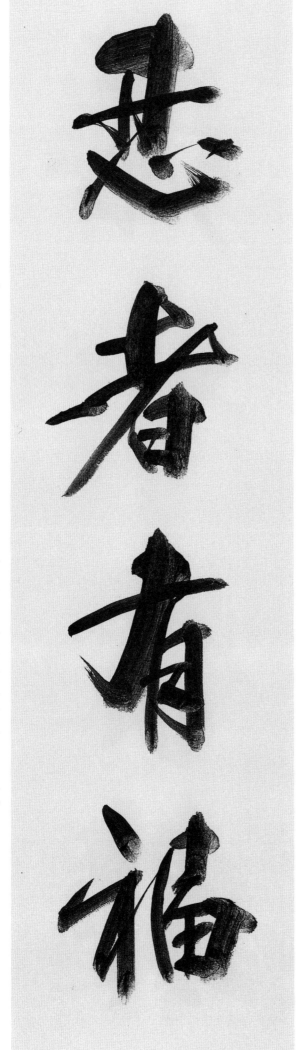

忍者有福(인자유복) 참는 자는 복이 있다.

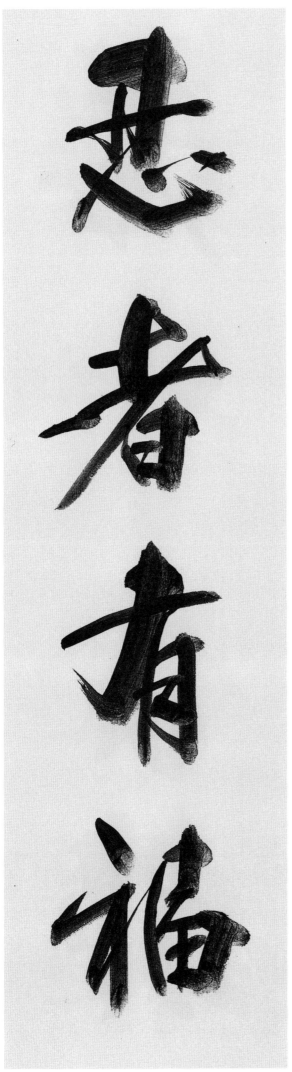

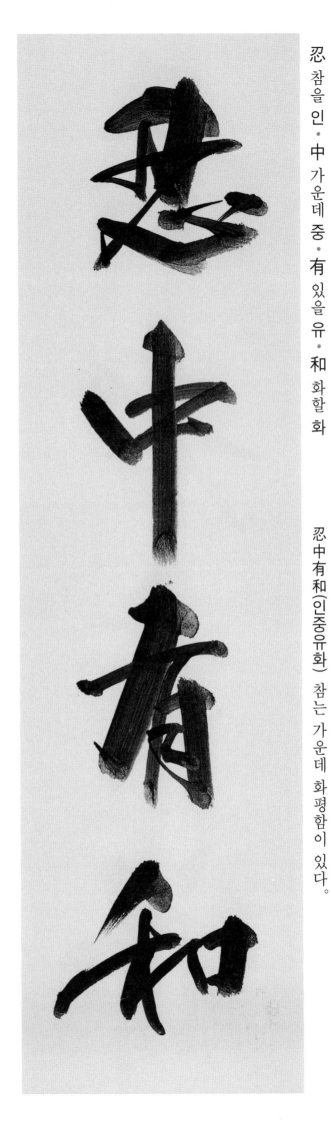

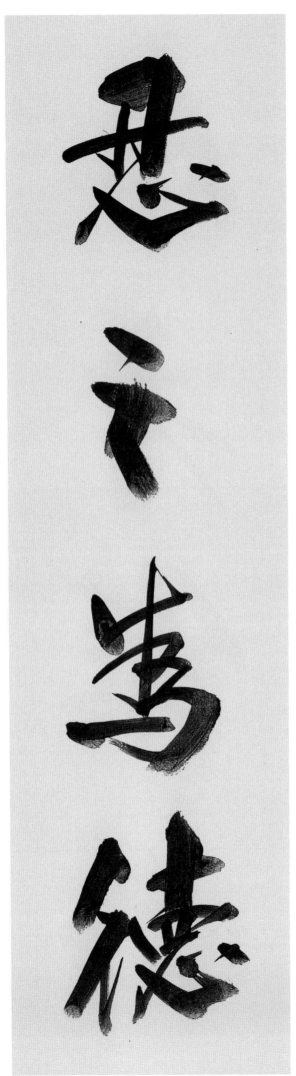

忍 참을 인 · 中 가운데 중 · 有 있을 유 · 和 화할 화

忍 참을 인 · 之 갈 지 · 爲 할 위 · 德 덕 덕

忍中有和(인중유화) 참는 가운데 화평함이 있다.

忍之爲德(인지위덕) 참는 것이 덕이 된다.

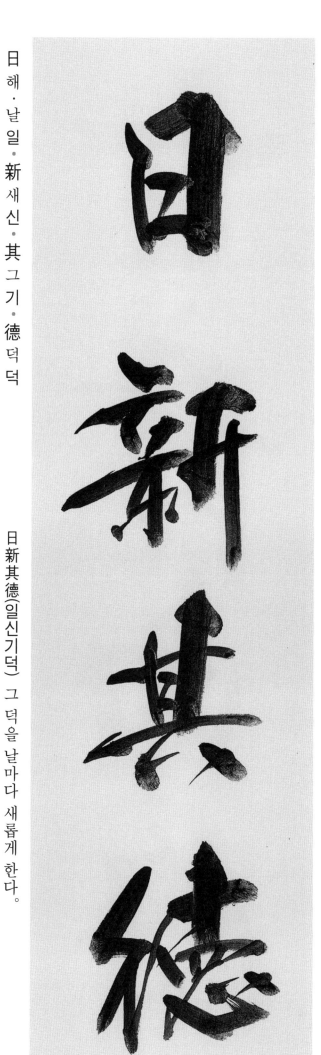

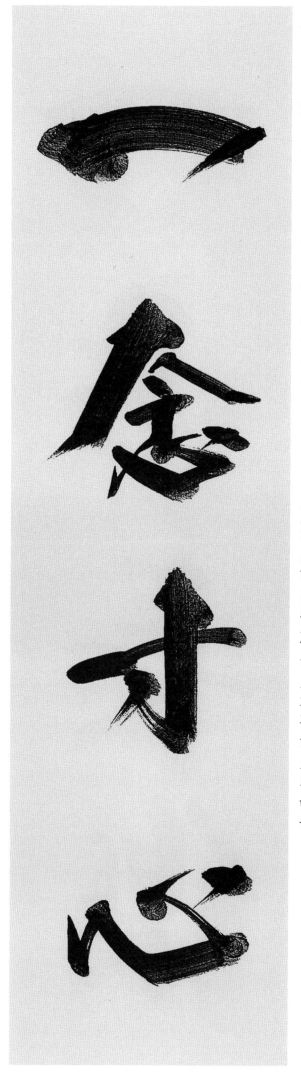

一 한 일 · 念 생각할 념 · 寸 마디 촌 · 心 마음 심

一念寸心(일념촌심) 한 생각과 한 치의 마음.

日 해 · 날 일 · 新 새 신 · 其 그 기 · 德 덕 덕

日新其德(일신기덕) 그 덕을 날마다 새롭게 한다.

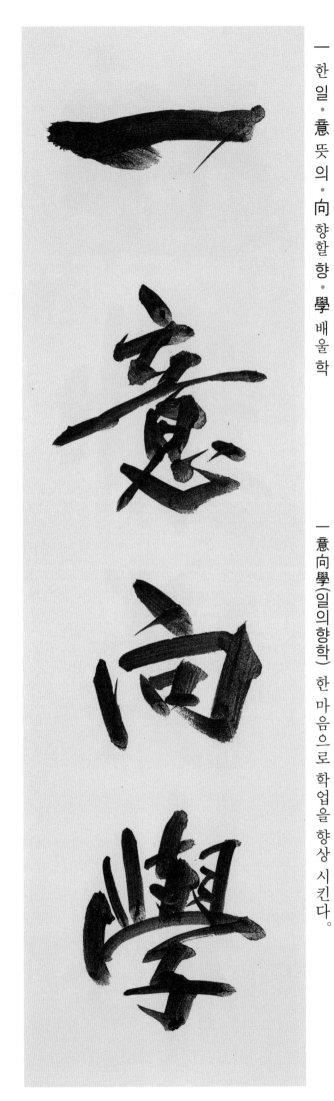

一 한일 · 意 뜻 의 · 向 향할 향 · 學 배울 학

一意向學(일의향학) 한 마음으로 학업을 향상 시킨다.

一 한일 · 忍 참을 인 · 長 긴 장 · 樂 즐길 락

一忍長樂(일인장락) 한 결 같이 참으면 길게 즐겁다.

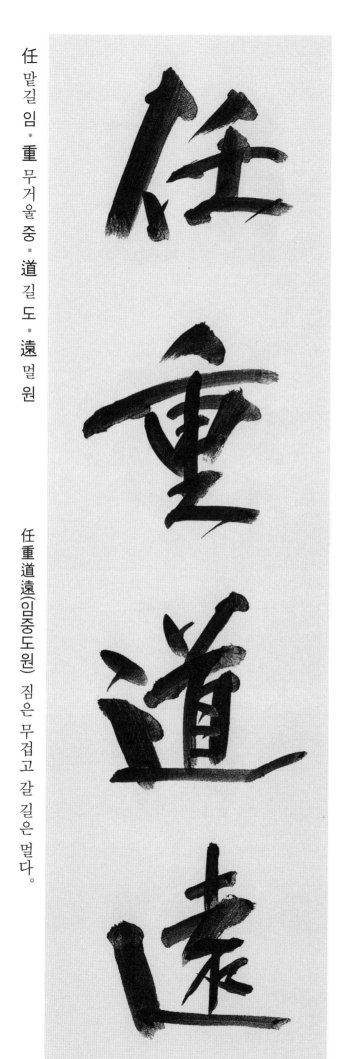

任 맡길 임 · 重 무거울 중 · 道 길 도 · 遠 멀 원

任重道遠(임중도원) 짐은 무겁고 갈 길은 멀다.

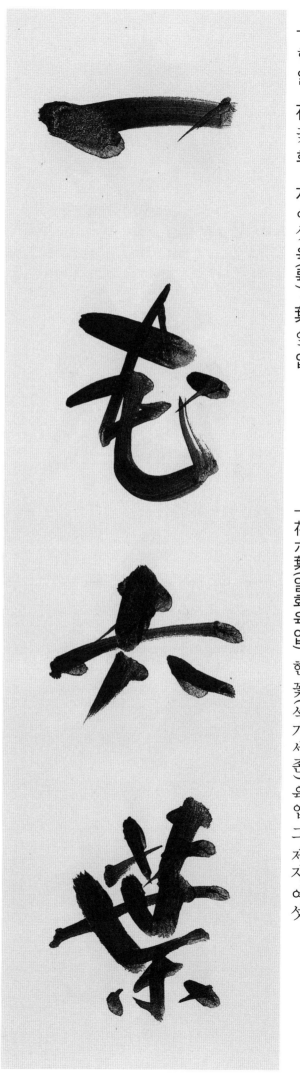

一 한 일 · 花 꽃 화 · 六 여섯 육(륙) · 葉 잎 엽

一花六葉(일화육엽) 한 꽃(석가세존) 육엽 그 제자 여섯.

263

임할 임(림) · 河 물 · 내 하 · 羨 부러워할 선 · 魚 고기 어

臨河羨魚(임하선어) 강물을 보고 고기를 탐내다. 〈不如結網〉그보다

그물을 짜는 것이 낫다.

立 설립 · 입 · 政 정사 정 · 以 써 이 · 禮 예도 예(례)

立政以禮(입정이례) 예(禮)로써 정사를 펴다.

自 스스로 자 · 彊 굳셀 강 · 不 아니 불 · 息 숨쉴 식

自彊不息(자강불식) 스스로 노력하여 쉬지 아니함。

自 스스로 자 · 求 구할 구 · 多 많을 다 · 福 복 복

自求多福(자구다복) 스스로 많은 복을 구하다。

265

自 스스로 자 · 勝 이길 승 · 自 스스로 자 · 彊 굳셀 강

自勝自彊(자승자강) 자신을 이기는 자가 강하다.

自 스스로 자 · 作 지을 작 · 自 스스로 자 · 受 사랑 애

自作自受(자작자수) 자기가 지어서 자기가 받는다.

自 스스로 자 · 知 알 지 · 者 놈 자 · 英 꽃부리 영

自知者英(자지자영) 자기를 아는 자가 영웅 뛰어난 사람)이다.

作 지을 작 · 德 덕 덕 · 心 마음 심 · 逸 달아날 · 편안할 일

作德心逸(작덕심일) 덕을 행하면 마음이 편안해진다.

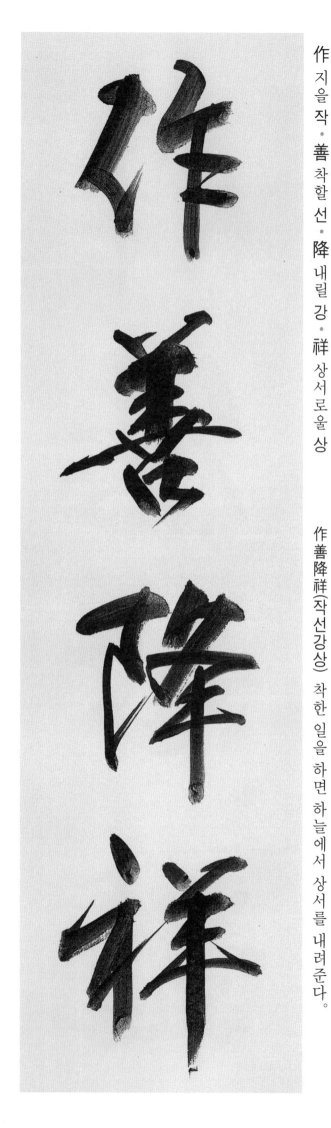

作善降祥(작선강상) 착한 일을 하면 하늘에서 상서를 내려준다.

長 긴 · 어른 장 · 樂 즐길 락 · 無 없을 무 · 極 다할 극

長樂無極(장락무극) 길이 즐거움이 끝이 없다.

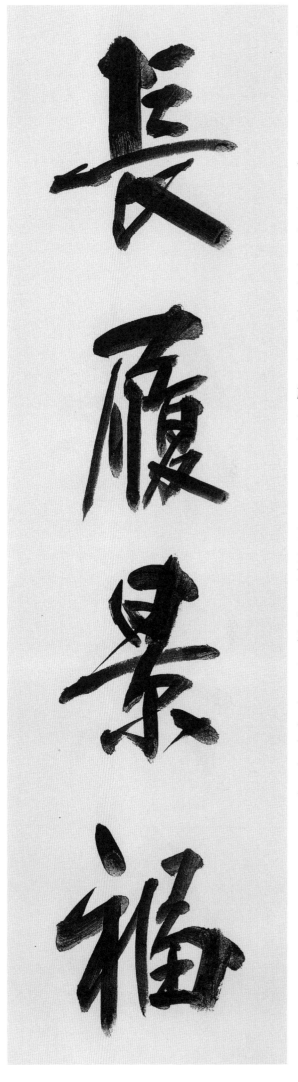

長 긴·어른 장·履 신·밟을 이(리)·景 볕 경·福 복 복

長履景福(장리경복) 길이 큰 복을 누린다.

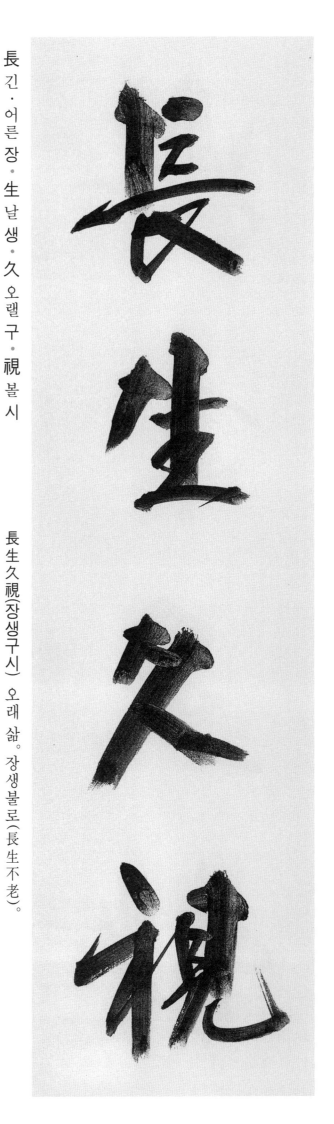

長 긴·어른 장·生 날 생·久 오랠 구·視 볼 시

長生久視(장생구시) 오래 삶. 장생불로(長生不老).

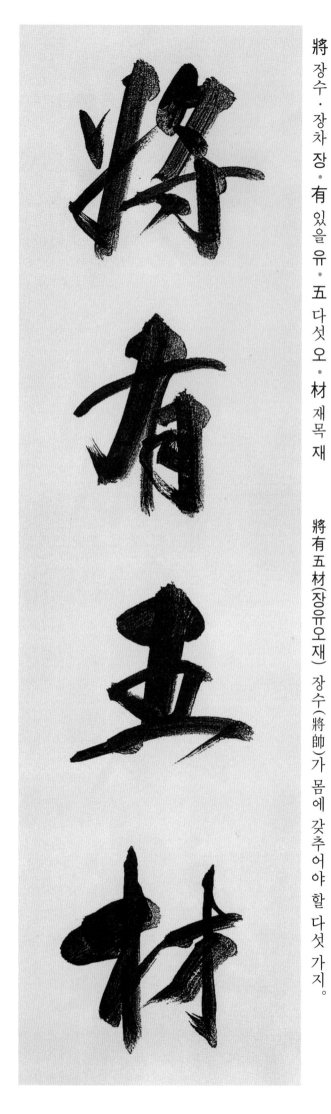

將 장수·장차 장·有 있을 유·五 다섯 오·材 재목 재

將有五材(장유오재) 장수(將帥)가 몸에 갖추어야 할 다섯 가지.

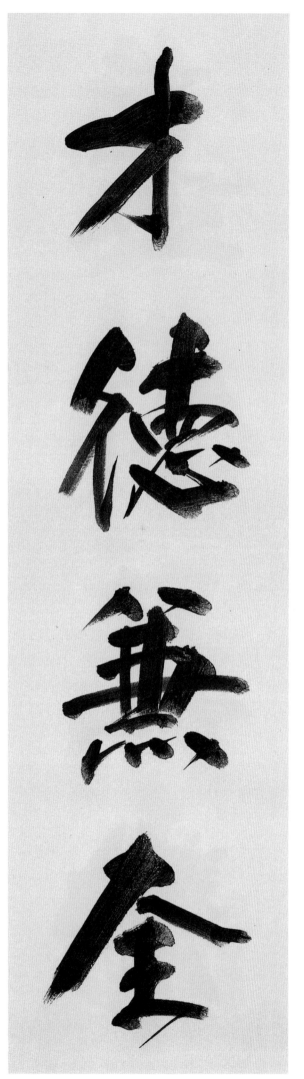

才 재주 재·德 덕 덕·兼 겸할 겸·全 온전할 전

才德兼全(재덕겸전) 재주와 덕을 함께 갖추다.

財 재물 재 · 不 아니 불 · 如 같을 여 · 名 이름 명

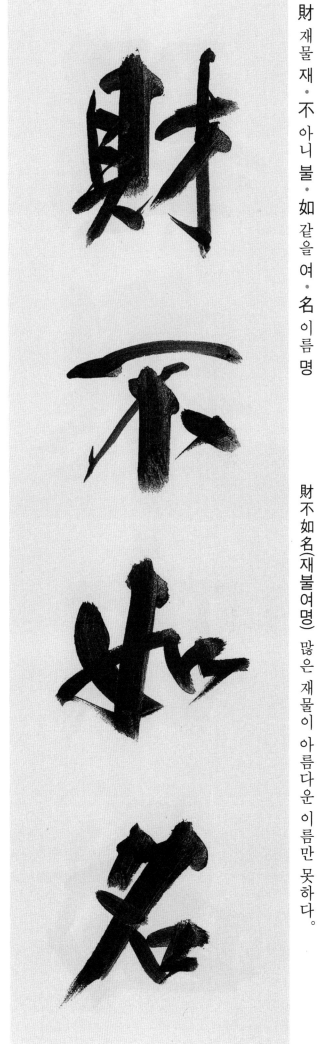

財不如名(재불여명) 많은 재물이 아름다운 이름만 못하다.

積 쌓을 적 · 簣 삼태기 궤 · 成 이룰 성 · 山 뫼 산

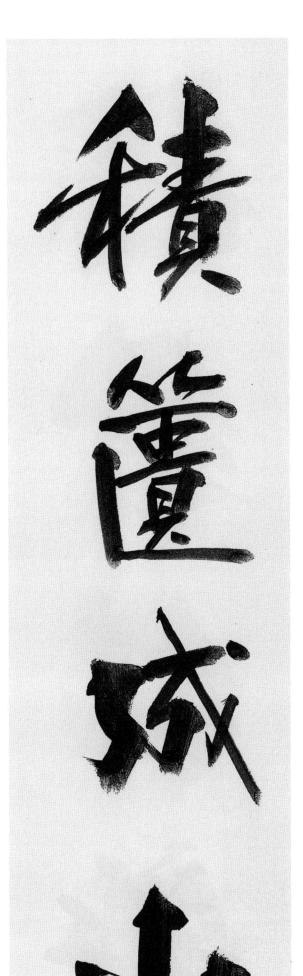

積簣成山(적궤성산) 한 삼태기의 흙이라도 자꾸 쌓아 올리면 산도 이룰 수 있다.

積 쌓을 적 · 善 착할 선 · 成 이룰 성 · 德 덕 덕

積善成德(적선성덕) 선행이 쌓여 덕이 이룩되다.

積善成德

積 쌓을 적 · 小 적을 소 · 成 이룰 성 · 大 큰 대

積小成大(적소성대) 작은 것을 쌓아서 큰 것을 이룬다.

積小成大

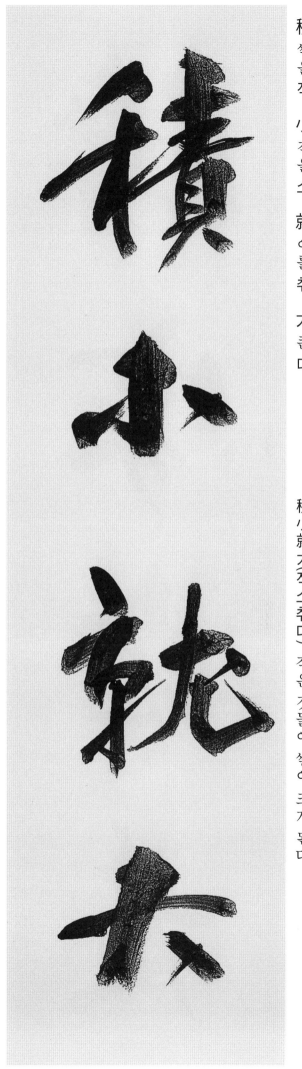

積 쌓을 적 · 小 적을 소 · 就 이룰 취 · 大 큰 대

積小就大(적소취대) 작은 것들이 쌓여 크게 된다.

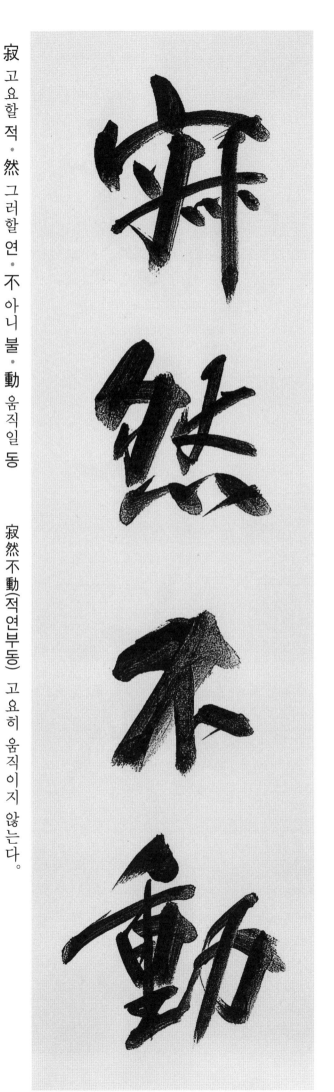

寂 고요할 적 · 然 그러할 연 · 不 아니 불 · 動 움직일 동

寂然不動(적연부동) 고요히 움직이지 않는다.

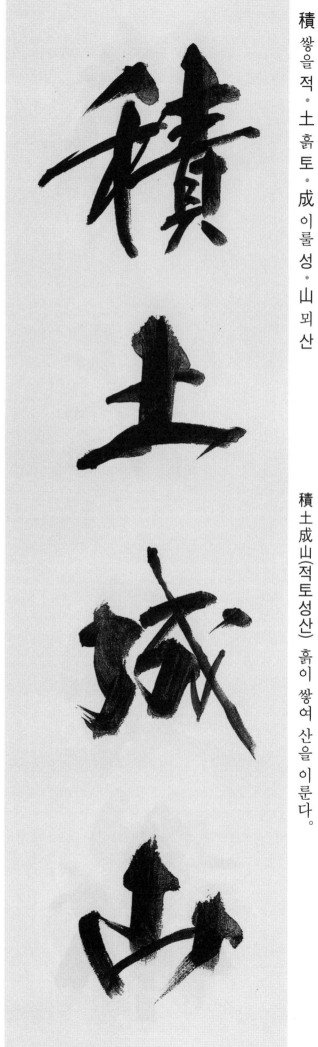

積 쌓을 적 · 土 흙 토 · 成 이룰 성 · 山 뫼 산

積土成山(적토성산) 흙이 쌓여 산을 이룬다.

傳 전할 전 · 家 집 가 · 孝 효도 효 · 友 벗 우

傳家孝友(전가효우) 집안대대로 효도와 우애를 전한다.

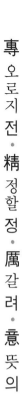

全 온전할 전 · 性 성품 성 · 保 지킬 보 · 眞 참 진

全性保眞(전성보진) 천성(天性)을 온전하게 지니고 진실을 간직한다.

專 오로지 전 · 精 정할 정 · 厲 갈려 · 意 뜻 의

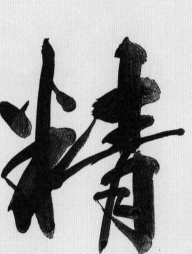

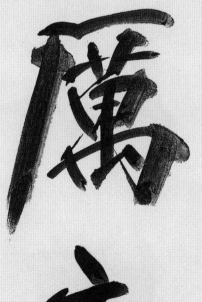

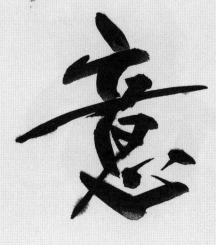

專精厲意(전정려의) 정신을 가다듬고 뜻을 다지다.

275

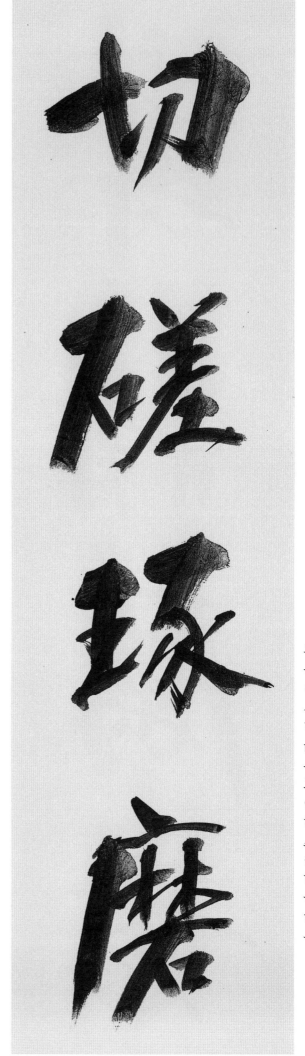

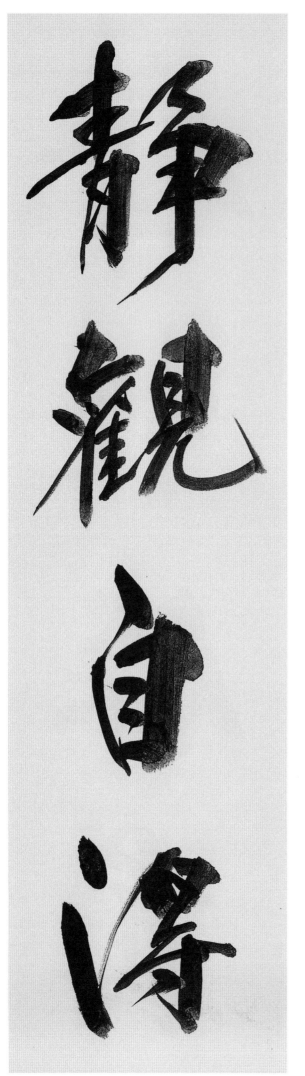

切 끊을 절 · 磋 갈 차 · 琢 쫄 탁 · 磨 갈 마

切磋琢磨(절차탁마) 갈고 닦아서 빛을 낸다는 뜻, 학문이나 도덕, 기예 등을 열심히 배우고 익혀 수련함을 비유.

靜 고요할 정 · 觀 볼 관 · 自 스스로 자 · 得 얻을 득

靜觀自得(정관자득) 고요히 바라보면 스스로 터득할 수 있다.

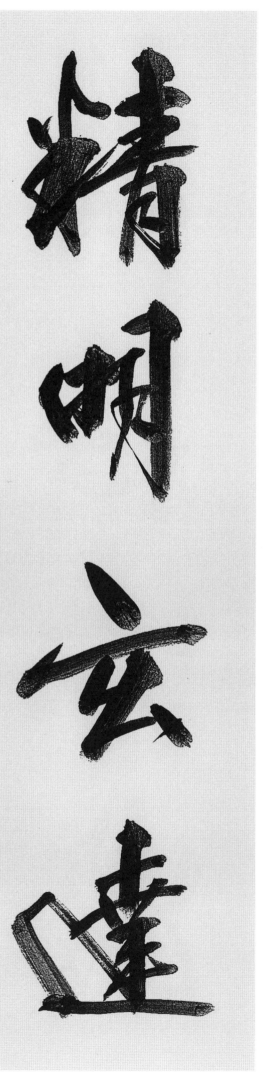

精 정할 정 · 金 쇠 금 · 美 아름다울 미 · 玉 구슬 옥

精金美玉(정금미옥) 정한 금과 아름다운 옥.

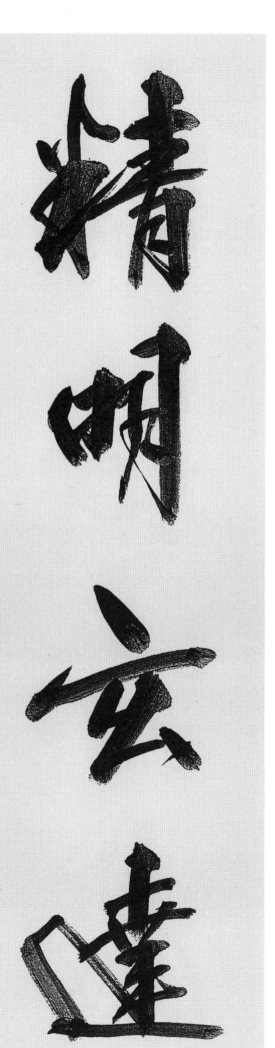

精 곧을 정 · 明 밝을 명 · 玄 검을 현 · 達 통달할 달

精明玄達(정명현달) 깨끗하고 밝게 트이고, 깊고 유연하게 통달케 하다.

精 정할 정 · 思 생각 사 · 力 힘 력(역) · 踐 밟을 천

精思力踐(정사력천) 정(精)하게 생각하고 힘써 실천함.

正 바를 정 · 心 마음 심 · 修 닦을 수 · 德 덕 덕

正心修德(정심수덕) 마음을 바르게 하고 덕을 닦음.

278

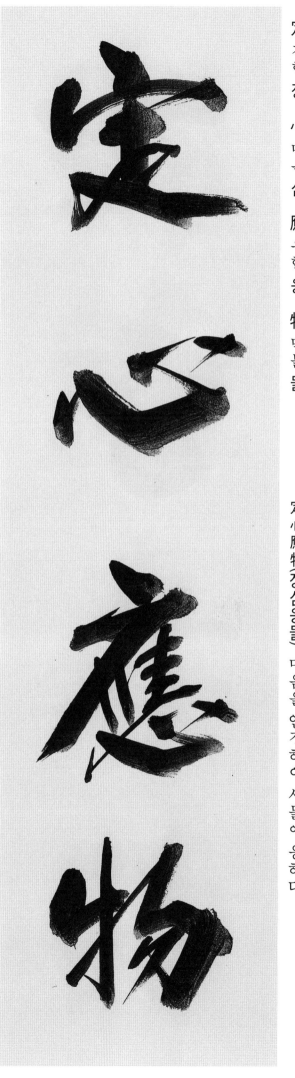

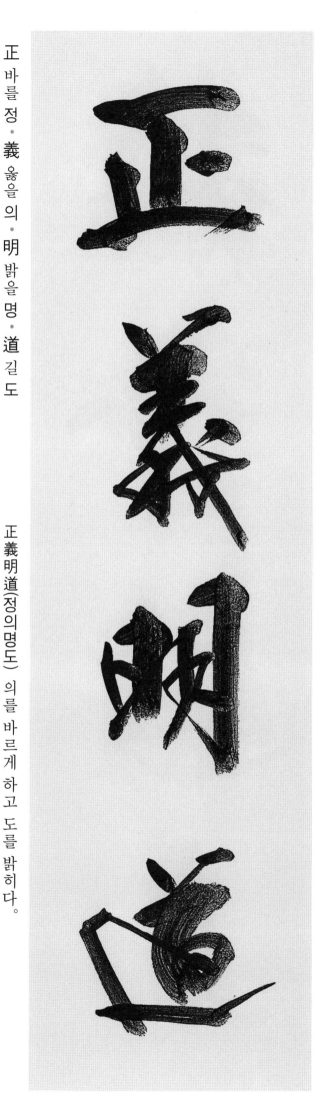

定 정할 정 · 心 마음 심 · 應 응할 응 · 物 만물 물

正 바를 정 · 義 옳을 의 · 明 밝을 명 · 道 길 도

定心應物(정심응물) 마음을 안정하여 사물에 응하다.

正義明道(정의명도) 의를 바르게 하고 도를 밝히다.

政 정사 정 · 在 있을 재 · 養 기를 양 · 民 백성 민

政在養民(정재양민) 정치의 목적은 백성을 잘 보양 하는데 있다.

靜 고요할 정 · 以 써 이 · 修 닦을 수 · 身 몸 신

靜以修身(정이수신) 마음을 고요히 하여 자신을 수양 한다.

精 곤을 정 · 通 통할 통 · 于 어조사 우 · 天 하늘 천

精通于天(정통우천) 정기(精氣)가 하늘에 통하다.

濟 건널 제 · 物 만물 물 · 行 다닐 · 갈 행 · 仁 어질 인

濟物行仁(제물행인) 만물을 구제하는 데 인자함을 행하다.

濟 건널 제 · 世 인간 세 · 經 경서 · 날 경 · 邦 나라 방

濟世經邦(제세경방) 세상을 제도 濟度하고 나라를 경륜 經綸)한다.

濟 건널 제 · 世 대 · 인간세 · 安 편안할 안 · 民 백성 민

濟世安民(제세안민) 세상을 구제하고 백성을 평안하게 함.

濟 건널 제 · 弱 약할 약 · 扶 도울 부 · 傾 기울 경

濟弱扶傾(제약부경) 약한 자를 구제하고 기울어지는 자를 붙들어 준다.

操 잡을 조 · 身 몸 신 · 浴 목욕할 욕 · 德 덕 덕

操身浴德(조신욕덕) 덕(德)으로 씻듯이 몸가짐을 바로 한다.

存 있을 존 · 心 마음 심 · 養 기를 양 · 性 성품 성

存心養性(존심양성) 마음을 보존하고 천성을 기른다.

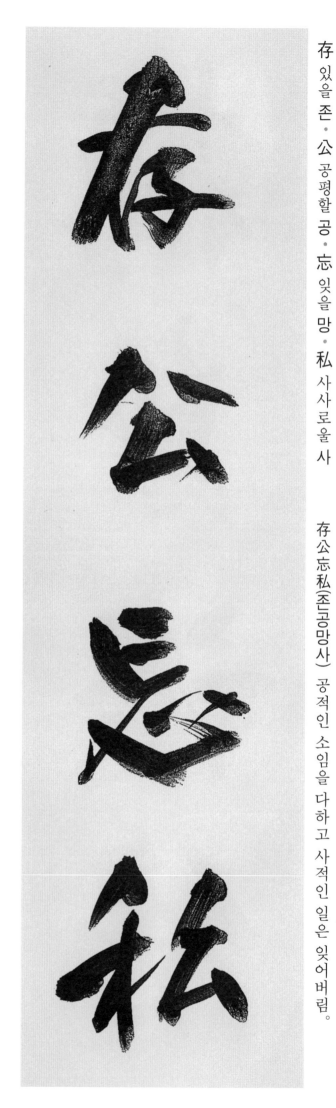

存 있을 존 · 公 공평할 공 · 忘 잊을 망 · 私 사사로울 사

存公忘私(존공망사) 공적인 소임을 다하고 사적인 일은 잊어버림.

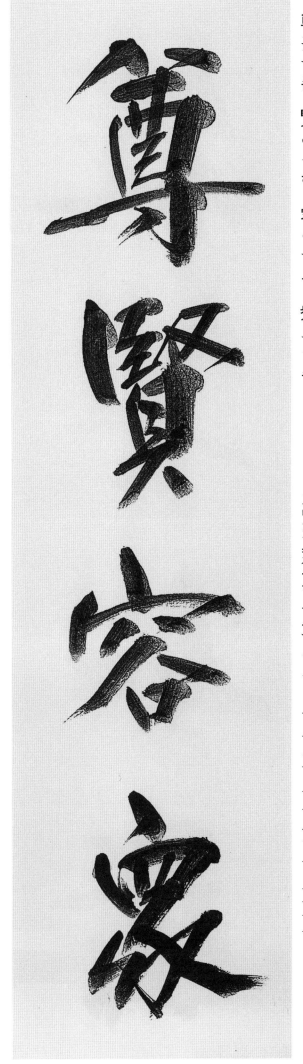

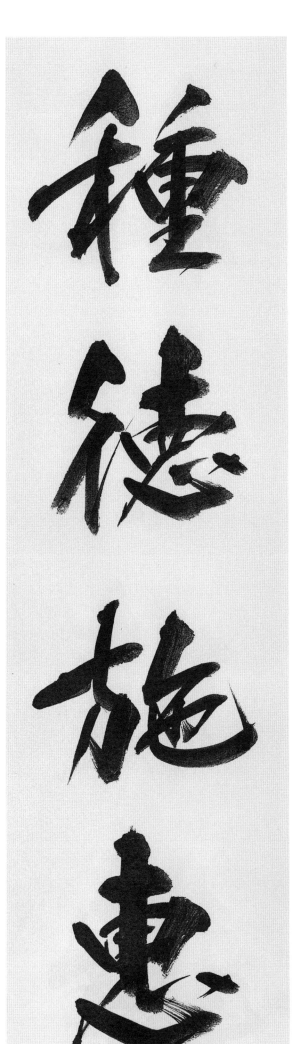

尊 높을 존 · 賢 어질 현 · 容 얼굴 용 · 衆 무리 중

尊賢容衆(존현용중) 어진 이를 존경하고 뭇사람을 포용하다.

種 씨 종 · 德 덕 덕 · 施 베풀 시 · 惠 은혜 혜

種德施惠(종덕시혜) 덕을 심고 은혜를 베풀다.

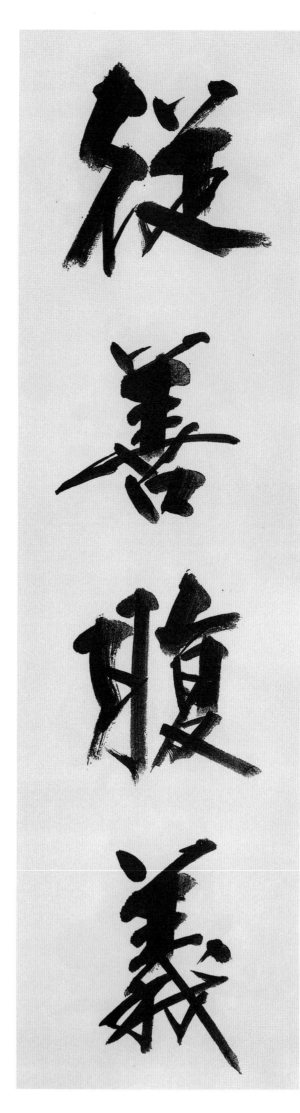

從 좇을 종 · 善 착할 선 · 服 옷 복 · 義 옳을 의

從善服義(종선복의) 선에 따르고 의에 복종하다.

從 좇을 종 · 善 착할 선 · 如 같을 여 · 登 오를 등

從善如登(종선여등) 선을 따름은 높은 데 오르는 것과 같다.

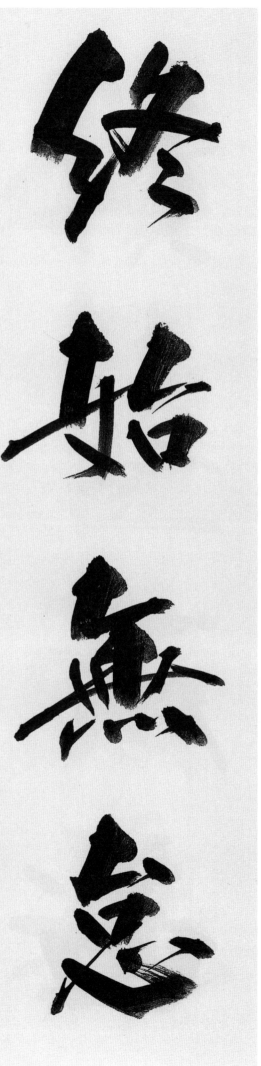

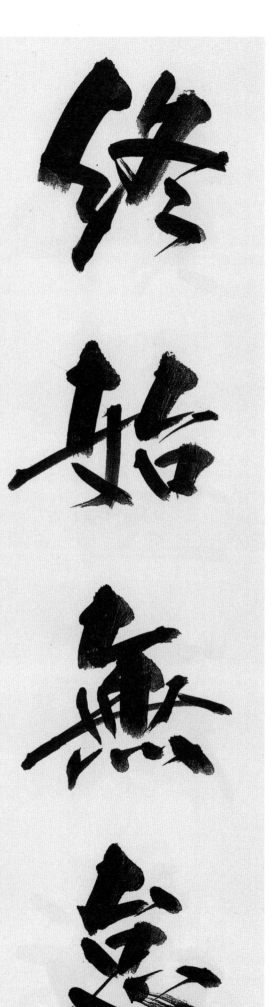

終 끝날 종 · 始 처음 시 · 無 없을 무 · 怠 게으름 태

終始無怠(종시무태) 마침이나 시작이나 게으름이 없음.

從 좇을 종 · 善 착할 선 · 如 같을 여 · 流 흐를 류

從善如流(종선여류) 선을 따르는 것은 물 흐름 같이 함.

287

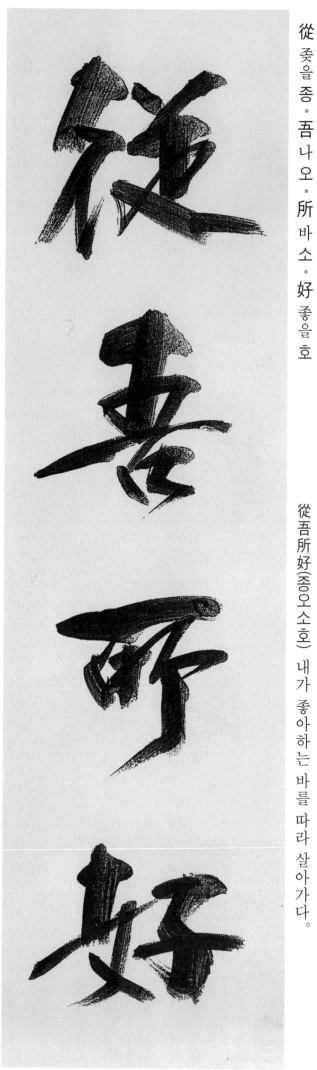

從 좇을 종 · 吾 나 오 · 所 바 소 · 好 좋을 호

從吾所好(종오소호) 내가 좋아하는 바를 따라 살아가다.

周 두루 주 · 而 말이을 이 · 不 아니 불 · 比 견줄 비

周而不比(주이불비) 두루 하고서 비교하지 아니한다.

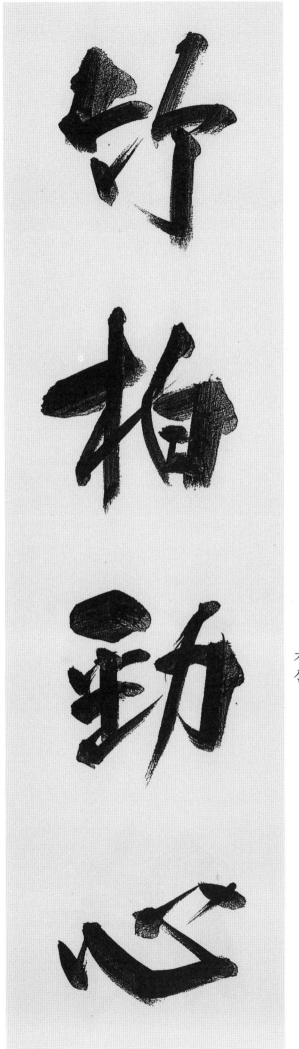

竹 대 죽 · 柏 잣나무 백 · 勁 굳셀 경 · 心 마음 심

竹柏勁心(죽백경심) 겨울의 추위에도 강한 대나무와 잣나무 같은 굳센 정신.

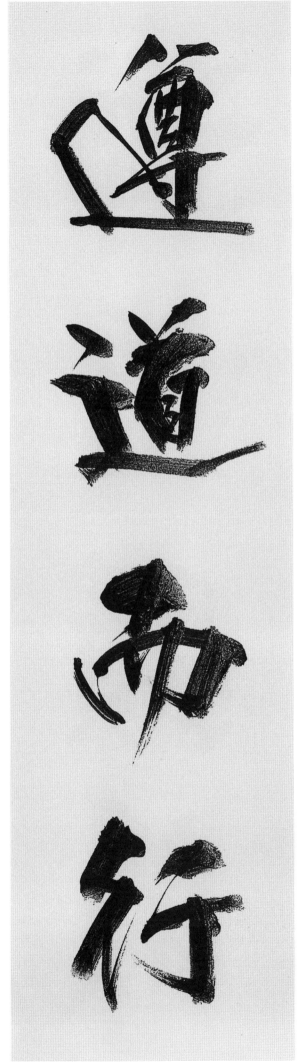

遵 좇을 준 · 道 길 도 · 而 말이을 이 · 行 다닐 · 갈 행

遵道而行(준도이행) 올바른 도를 따라서 행동하다.

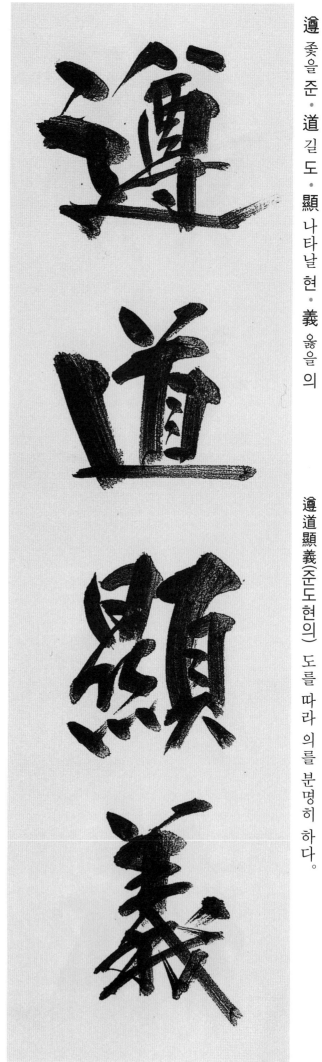

遵 좇을 준 · 道 길 도 · 顯 나타날 현 · 義 옳을 의

遵道顯義(준도현의) 도를 따라 의를 분명히 하다.

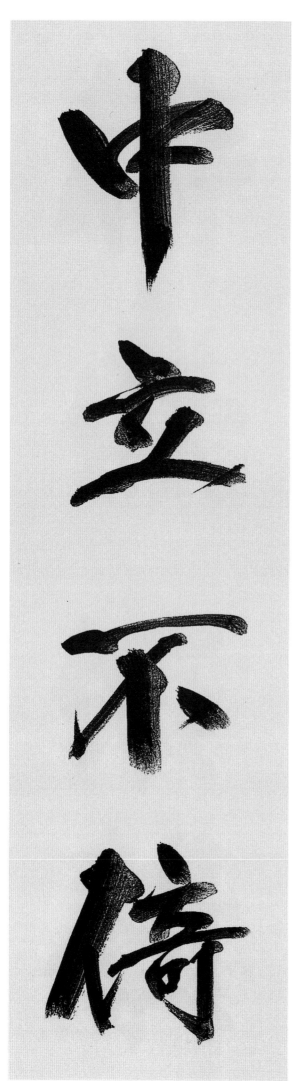

中 가운데 중 · 立 설 립 · 不 아니 불 · 倚 의지할 의

中立不倚(중립불의) 중도(中道)를 행하고 기울지 않는다.

中 가운데 중 · 正 바를 정 · 無 없을 무 · 邪 간사할 사

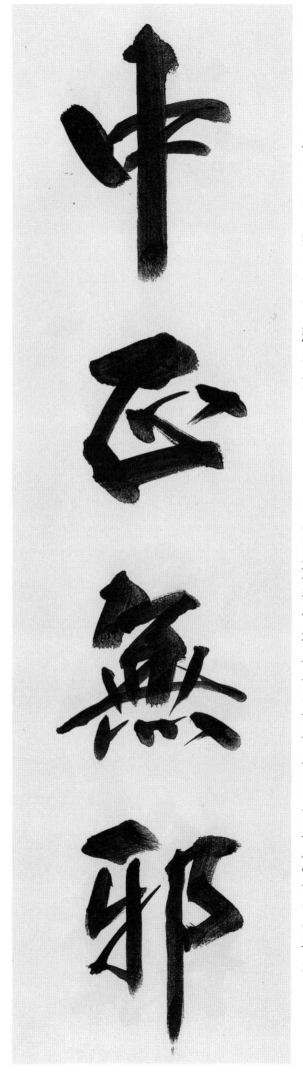

中正無邪(중정무사) 중용의 바른 도리에 맞고 사악함이 없는 것.

中 가운데 중 · 通 통할 통 · 外 밖 외 · 直 곧을 직

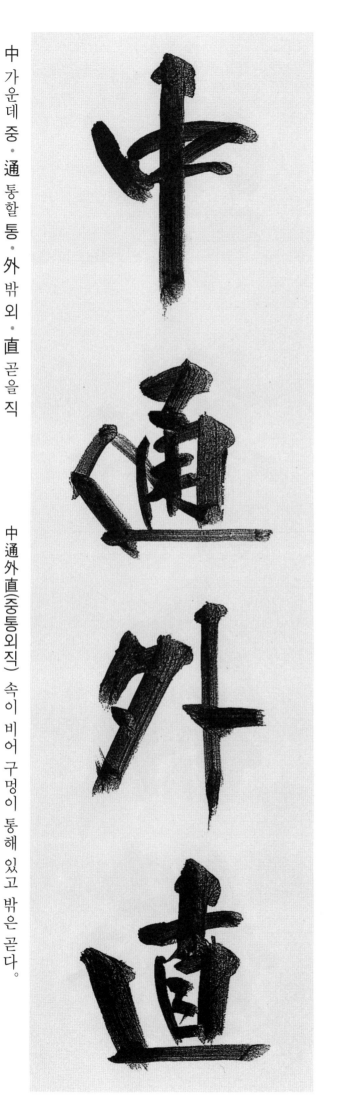

中通外直(중통외직) 속이 비어 구멍이 통해 있고 밖은 곧다.

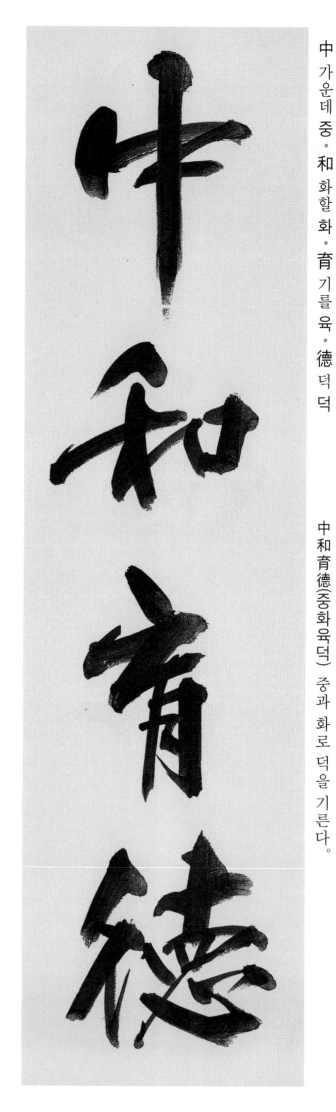

中 가운데 중 · 和 화할 화 · 育 기를 육 · 德 덕 덕

中和育德(중화육덕) 중과 화로 덕을 기른다.

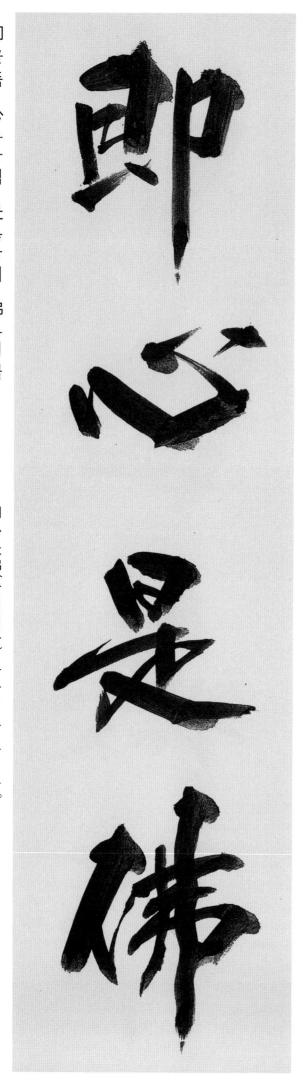

卽 곧 즉 · 心 마음 심 · 是 옳을 시 · 佛 부처 불

卽心是佛(즉심시불) 마음이 곧 부처다.

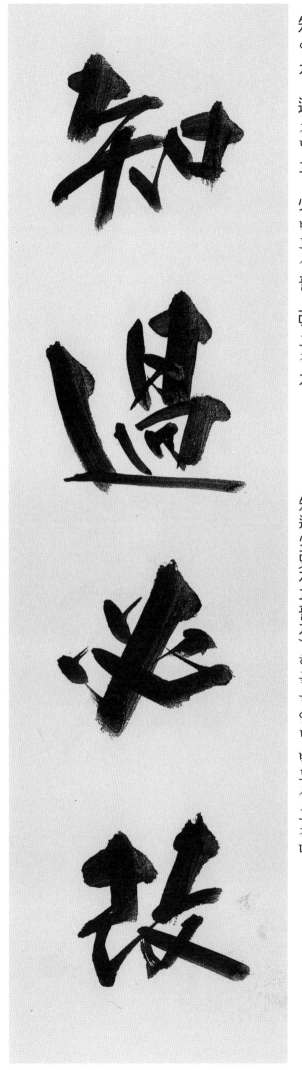

知 알지 · 過 지날과 · 必 반드시필 · 改 고칠개

知過必改(지과필개) 허물을 알면 반드시 고친다.

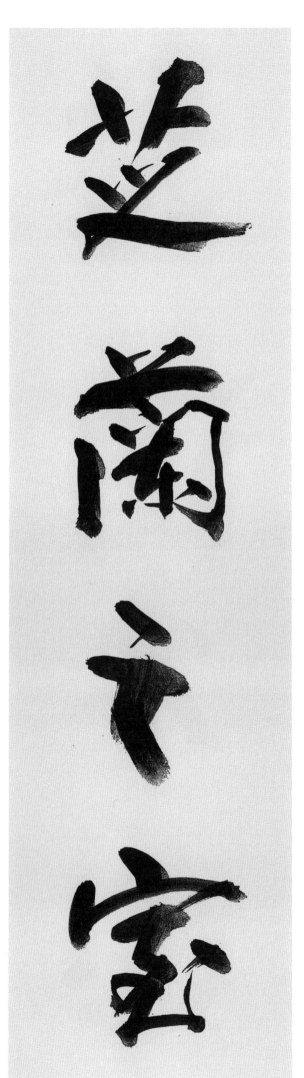

芝 지초지 · 蘭 난초란 · 之 갈지 · 室 집실

芝蘭之室(지란지실) 좋은 향기가 풍기는 방이라는 뜻으로, 선인군자를 비유적으로 이르는 말.

志 뜻 지 · 道 길 도 · 不 아니 불 · 怠 게으름 태

志道不怠(지도불태) 올바른 도리에 뜻을 두기를 게을리 하지 않는다.

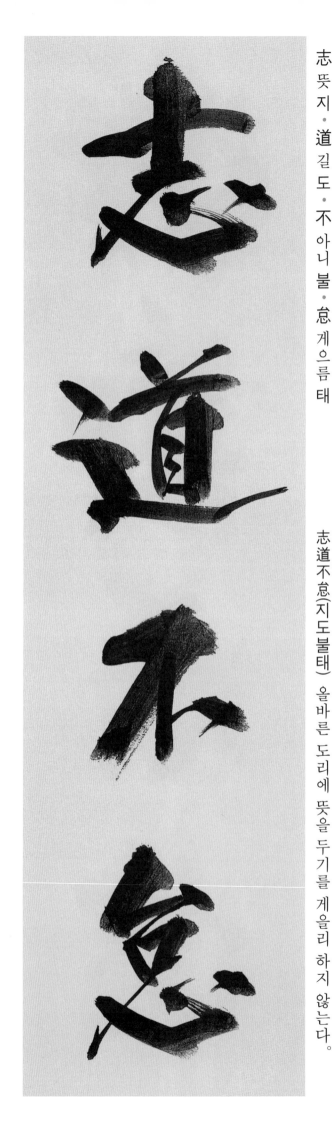

至 이를 지 · 誠 정성 성 · 感 느낄 감 · 化 될 화

至誠感化(지성감화) 지극한 정성이라야 감화 시킨다.

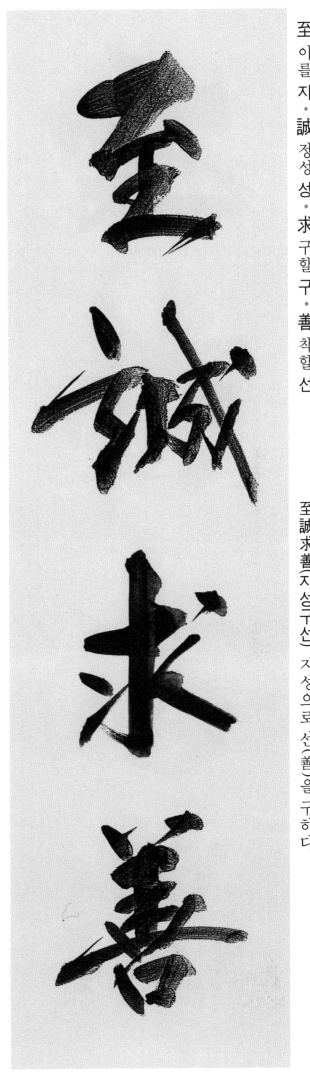

至 이를 지 · 誠 정성 성 · 求 구할 구 · 善 착할 선

至誠求善(지성구선) 지성으로 선(善)을 구하다.

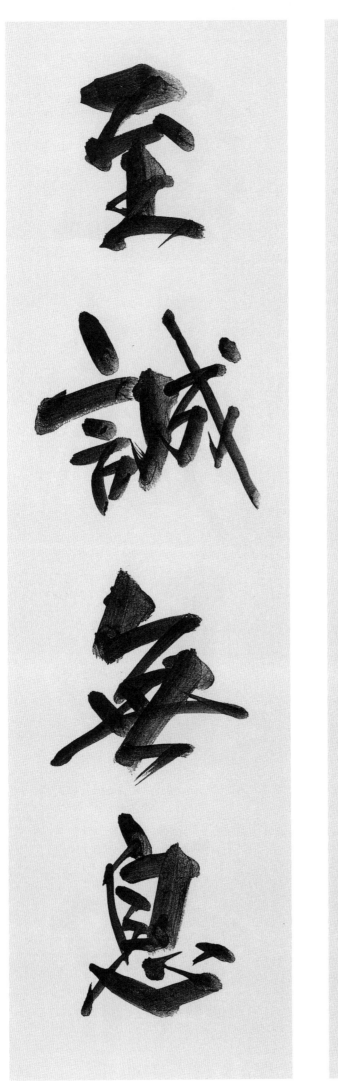

至 이를 지 · 誠 정성 성 · 無 없을 무 · 息 숨쉴 식

至誠無息(지성무식) 지성은 쉬지 않는다.

至 이를 지 · 誠 정성 성 · 如 같을 여 · 神 귀신 신

至誠如神(지성여신) 지성은 신과 같다.

知 알 지 · 逐 이룰 수 · 者 놈 자 · 默 잠잠할 묵

知逐者默(지수자묵) 앎을 이룬 자는 말이 없다. 말수가 적다는 뜻.

296

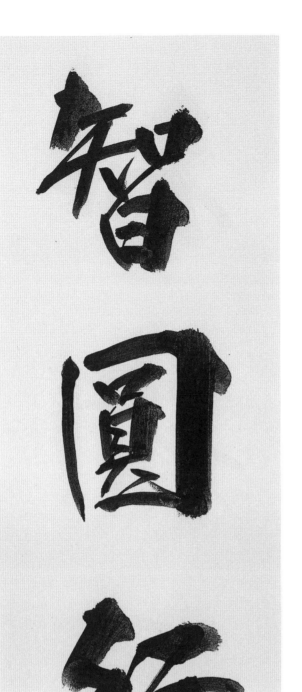

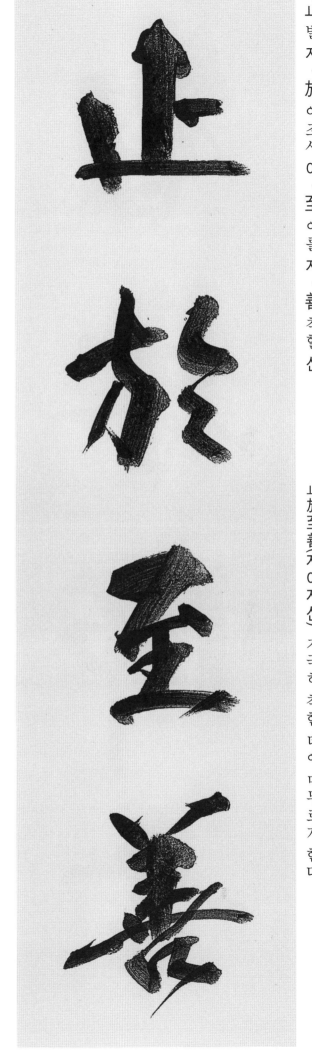

智 슬기 지 · 圓 둥글 원 · 行 다닐 · 갈 행 · 方 모 방

智圓行方(지원행방) 지혜는 원만(圓滿)하고 행실을 방정(方正)함.

止 발 지 · 於 어조사 어 · 至 이를 지 · 善 착할 선

止於至善(지어지선) 지극히 착한 데에 머무르게 한다.

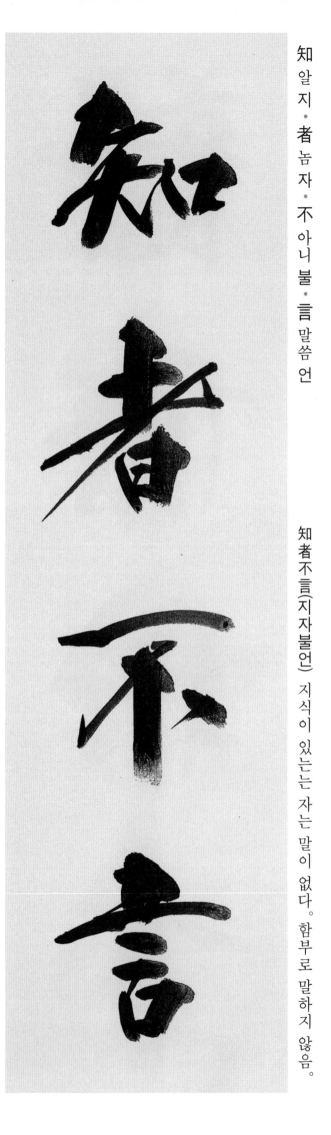

智 슬기 지 · 者 놈 자 · 師 스승 사 · 古 옛 고

智者師古(지자사고) 지자(智者)는 옛 성현을 스승으로 삼는다.

知 알 지 · 者 놈 자 · 不 아니 불 · 言 말씀 언

知者不言(지자불언) 지식이 있는는 자는 말이 없다. 함부로 말하지 않음.

298

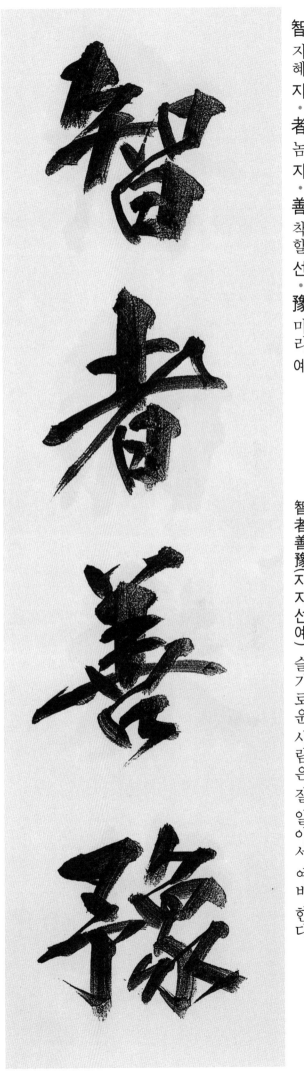

智 지혜 지 · 者 놈 자 · 善 착할 선 · 豫 미리 예

智者善豫(지자선예) 슬기로운 사람은 잘 알아서 예비 한다.

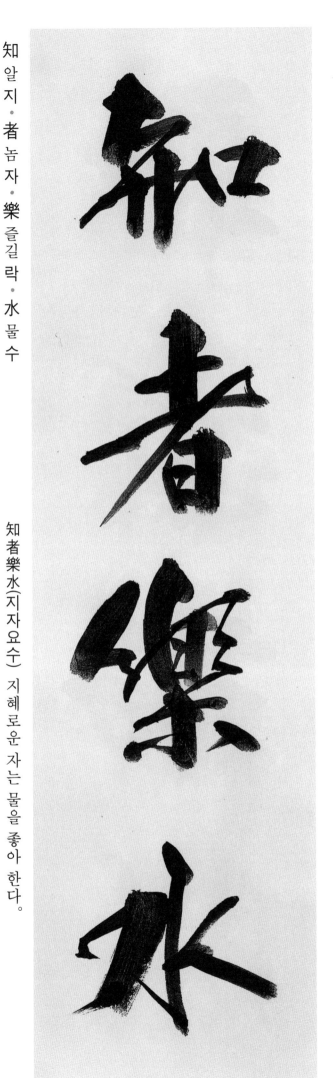

知 알 지 · 者 놈 자 · 樂 즐길 락 · 水 물 수

知者樂水(지자요수) 지혜로운 자는 물을 좋아 한다.

知 알지 · 者 놈 자 · 聽 들을 청 · 敎 가르칠 교

知者聽敎(지자청교) 지혜로운 자는 가르침을 듣는다.

志 뜻 지 · 在 있을 재 · 千 일천 천 · 里 마을 리

志在千里(지재천리) 뜻이 천리에 있다 뜻이 원대함을 말함.

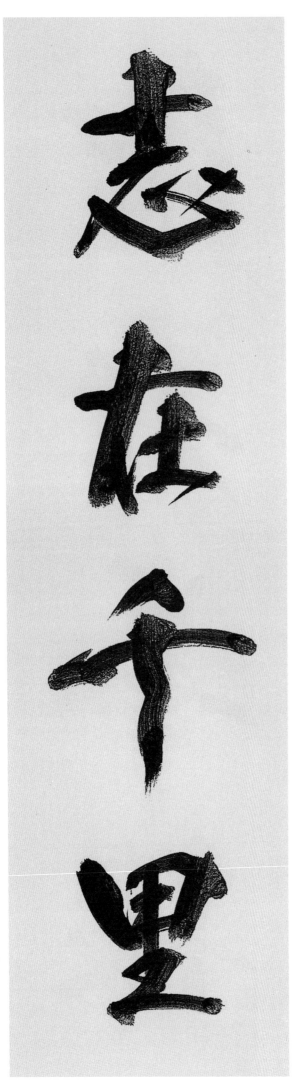

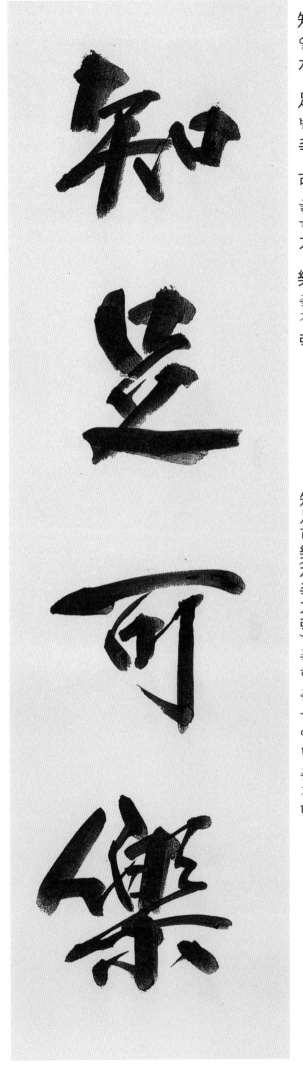

知 알지 · 足 발족 · 可 옳을 가 · 樂 즐길 락

知足可樂(지족가락) 족한 줄을 알면 즐겁다.

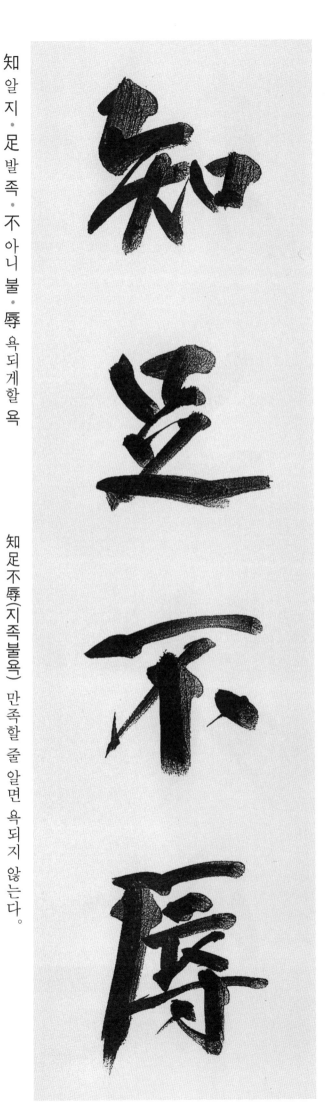

知 알지 · 足 발족 · 不 아니 불 · 辱 욕되게할 욕

知足不辱(지족불욕) 만족할 줄 알면 욕되지 않는다.

知 알 지 · 足 발 족 · 者 놈 자 · 富 부유할 부

知足者富(지족자부) 만족함을 아는 자는 부자다.

知 알 지 · 止 그칠 지 · 不 아니 불 · 殆 위태할 태

知止不殆(지지불태) 멈출 줄을 알면 위태롭지 않다.

砥 숫돌 지 · 行 다닐 행 · 以 써 이 · 勤 부지런할 근

砥行以勤(지행이근) 부지런함으로써 행실을 닦는다.

知 알 지 · 彼 저 피 · 知 알 지 · 己 자기 기

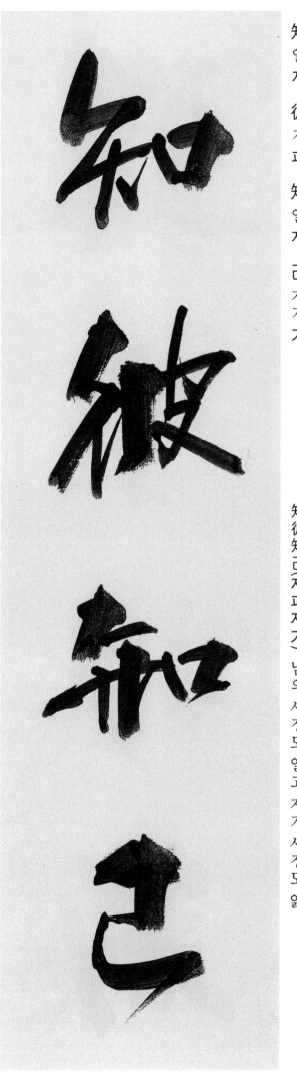

知彼知己(지피지기) 남의 사정도 알고 자기 사정도 앎.

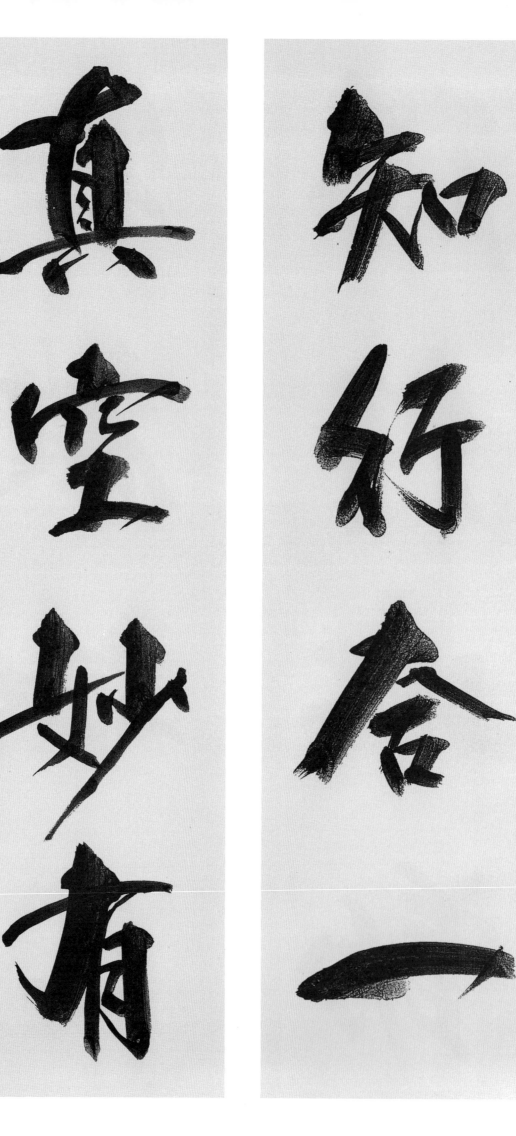

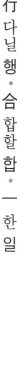

知 알 지 · 行 다닐 행 · 合 합할 합 · 一 한 일

知行合一(지행합일) 지식과 행위는 분리되는 것이 아니라 처음부터 하나라는 뜻. 부합.

眞 참 진 · 空 빌 공 · 妙 묘할 묘 · 有 있을 유

眞空妙有(진공묘유) 진실로 비어 있는 것은 무한한 창조의 가능성을 가지고 있다는 뜻.

眞 참 진 · 空 빌 공 · 不 아니 불 · 空 빌 공

眞空不空(진공불공) 참다운 공(空)은 공(空)이 아니다.

進 나아갈 진 · 德 덕 덕 · 修 닦을 수 · 道 길 도

進德修道(진덕수도) 도덕을 닦아 나아감.

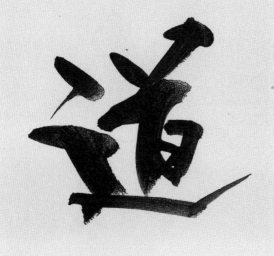

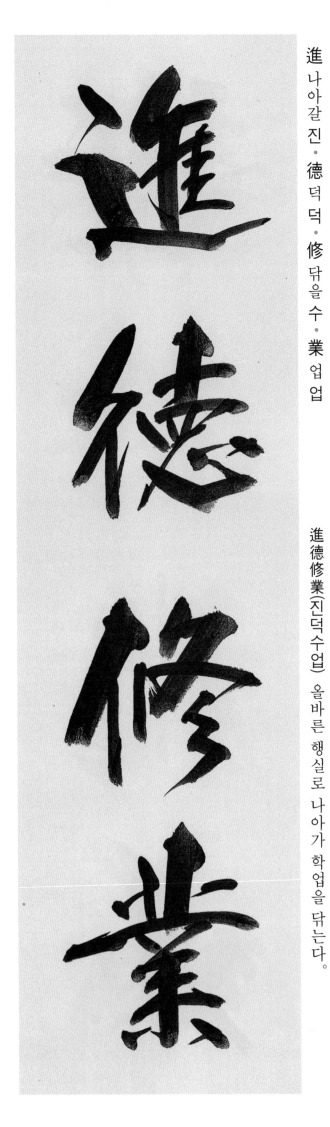

振 떨칠 진 · 民 백성 민 · 育 기를 육 · 德 덕 덕

振民育德(진민육덕) 백성을 진작시키고 덕을 기르다.

進 나아갈 진 · 德 덕 덕 · 修 닦을 수 · 業 업 업

進德修業(진덕수업) 올바른 행실로 나아가 학업을 닦는다.

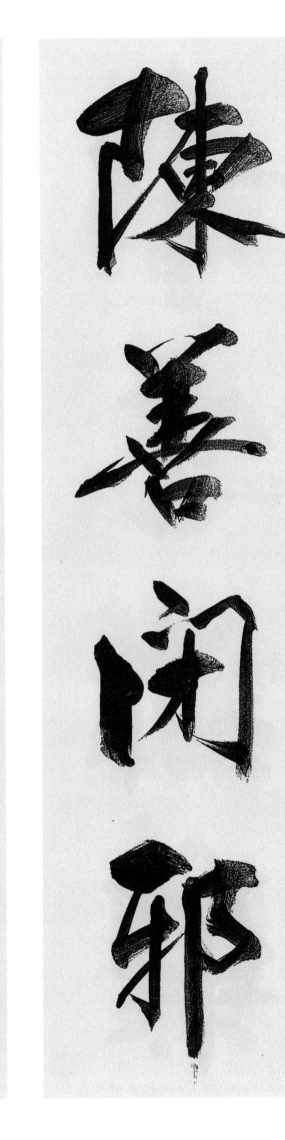

陳 늘어놓을 진 · 善 착할 선 · 閉 닫을 폐 · 邪 간사할 사

陳善閉邪(진선폐사) 착함으로 베풀어, 간사하고 거짓됨을 막아내야 한다.

振 떨칠 진 · 於 어조사 어 · 無 없을 무 · 竟 다할 경

振於無竟(진어무경) 무한한 경지로 뻗어나가다. 무한한 우주 속에서 자유롭게 노닐다.

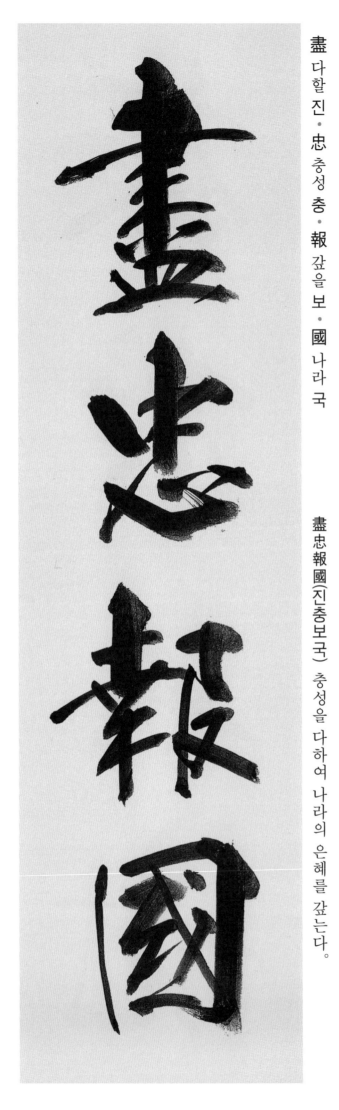

盡 다할 진 • 忠 충성 충 • 報 갚을 보 • 國 나라 국

盡忠報國(진충보국) 충성을 다하여 나라의 은혜를 갚는다.

盡 다할 진 • 忠 충성 충 • 護 보호할 호 • 國 나라 국

盡忠護國(진충호국) 충성을 다하여 나라를 보호함.

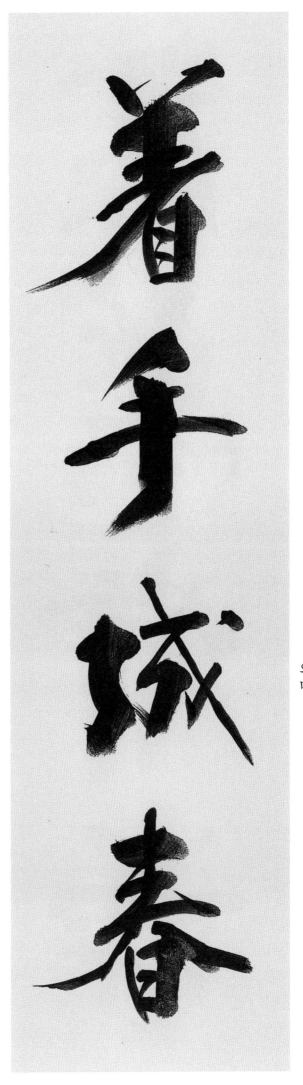

着 붙을 착・手 손 수・成 이룰 성・春 봄 춘

着手成春(착수성춘) 손을 대서 진찰하면 회춘시킨다. 즉, 뛰어난 의술을 의미.

處 곳 처・獨 홀로 독・如 같을 여・衆 무리 중

處獨如衆(처독여중) 혼자 있어도 여럿이 있는 것 같이 하다.

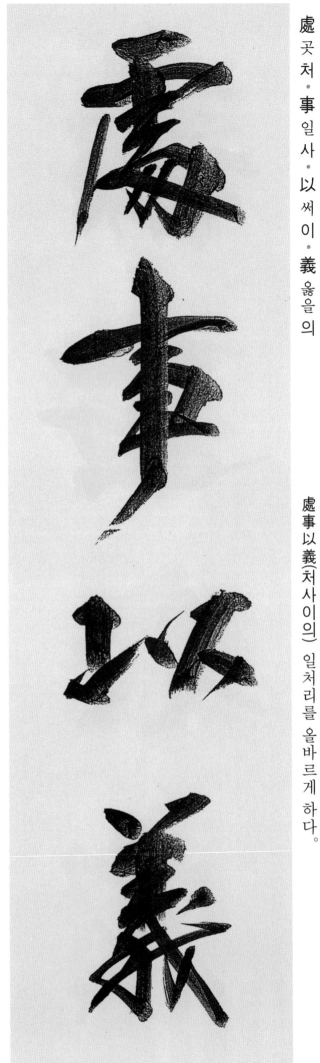

處 곳처 · 事 일사 · 以 써이 · 義 옳을의

處事以義(처사이의) 일처리를 올바르게 하다.

處 곳 · 살처 · 染 물들일 염 · 常 항상 상 · 淨 깨끗할 정

處染常淨(처염상정) 오염된 곳에 살아도 항상 깨끗함. 蓮꽃을 이름.

處 곳·살 처·正 바를 정·居 있을 거·中 가운데 중

處正居中(처정거중) 공정하게 처리하고 중립을 지키면 형용과 정신이

조화를 이루게 될 것이다.

天 하늘 천·經 경서 경·地 땅 지·義 옳을 의

天經地義(천경지의) 영구불변하는 하늘의 원리와 보편타당한 땅의 의리.

天 하늘 천 · 高 높을 고 · 海 바다 해 · 濶 트일 활

天高海濶(천고해활) 하늘은 높고 바다는 넓다.

天 하늘 천 · 高 높을 고 · 氣 기운 기 · 淸 맑을 청

天高氣淸(천고기청) 하늘은 높고 공기는 맑다.

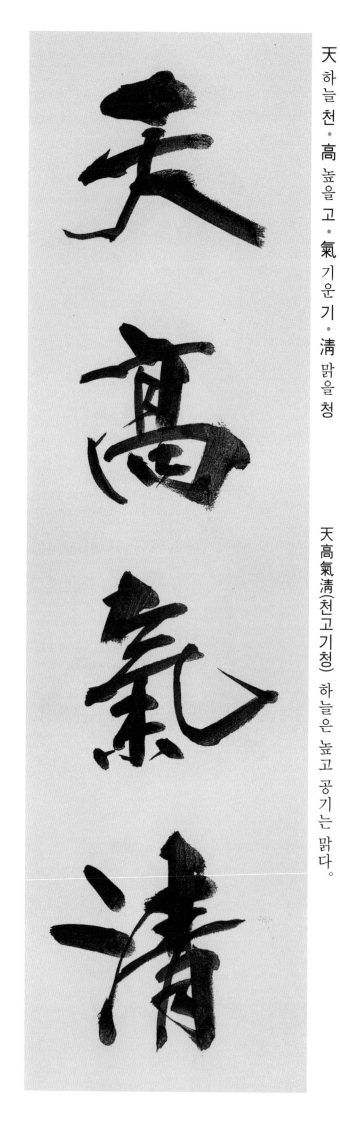

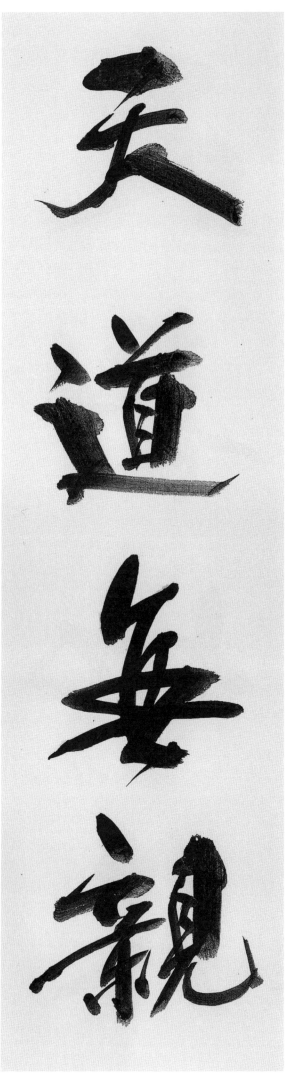

天 하늘 천 · 道 길 도 · 無 없을 무 · 私 사사로울 사

天道無私(천도무사) 하늘의 도는 사사로움이 없다.

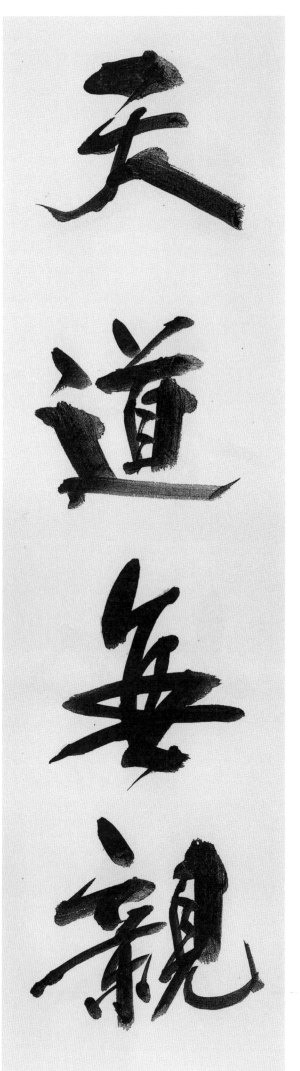

天 하늘 천 · 道 길 도 · 無 없을 무 · 親 친할 친

天道無親(천도무친) 하늘의 도(道)는 친한 것이 없다. 즉, 특정인을 편애하지 않는다는 뜻.

天 하늘 천 · 長 긴 장 · 地 땅 지 · 久 오랠 구

天長地久(천장지구) 천지는 영원하다.

天 하늘 천 · 地 땅 지 · 之 갈 지 · 平 평평할 평

天地之平(천지지평) 천지자연의 평화로움.

314

千 일천 천 · 秋 가을 추 · 萬 일만 만 · 歲 해 세

千秋萬歲(천추만세) 오래 살기를 축수(祝壽)하는 말.

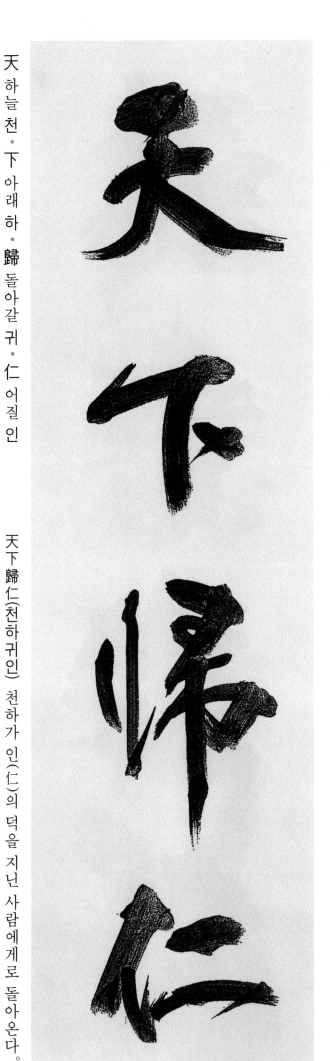

天 하늘 천 · 下 아래 하 · 歸 돌아갈 귀 · 仁 어질 인

天下歸仁(천하귀인) 천하가 인(仁)의 덕을 지닌 사람에게로 돌아온다.

315

天
하늘
천
·
下
아래
하
·
大
큰
대
·
行
다닐
행

天下大行(천하대행) 천하의 대도(大道)를 행하다.

天
하늘
천
·
下
아래
하
·
爲
할
위
·
公
공평할
공

天下爲公(천하위공) 천하를 공도(公道)로 다스리다.

316

晴 갤청 · 耕 밭갈 경 · 雨 비 우 · 讀 읽을 독

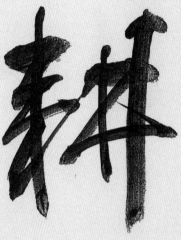

晴耕雨讀(청경우독) 개이면 밭 갈고 비 오면 글 읽는다.

聽 들을 청 · 德 덕 덕 · 惟 생각할 유 · 聰 귀밝을 총

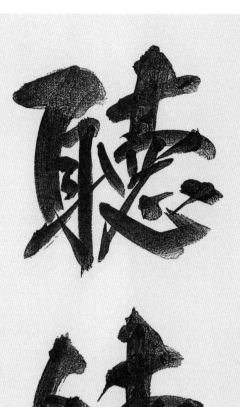

聽德惟聰(청덕유총) 덕 있는 이의 말을 귀를 밝혀 듣는다.

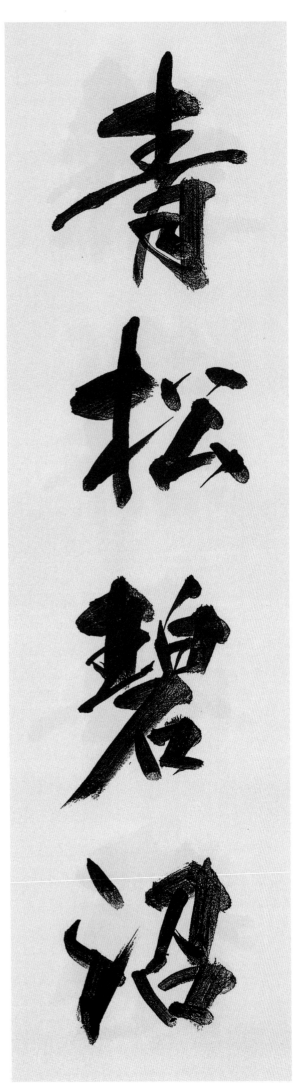

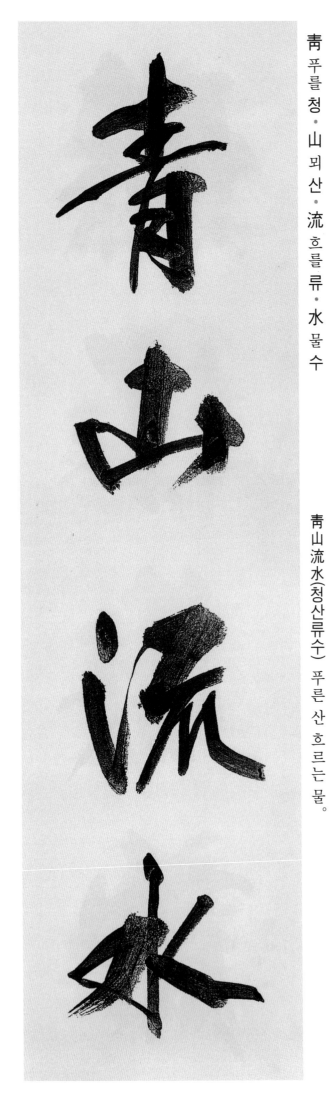

靑 푸를 청 · 松 소나무 송 · 碧 푸를 벽 · 沼 늪 소

靑松碧沼(청송벽소) 푸른 소나무 푸른 못.

靑 푸를 청 · 山 뫼 산 · 流 흐를 류 · 水 물 수

靑山流水(청산류수) 푸른 산 흐르는 물.

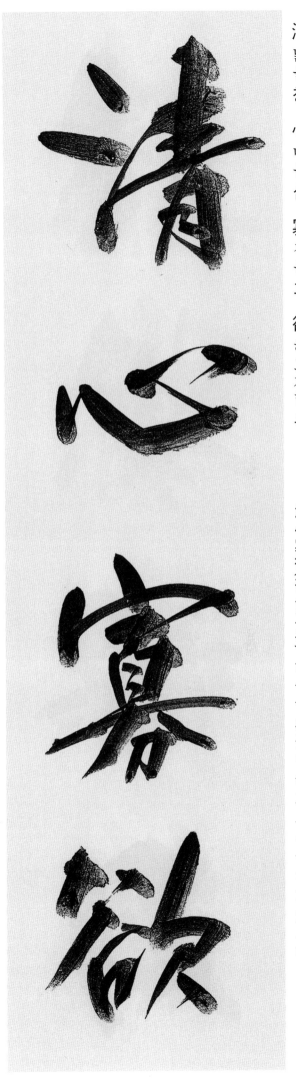

淸 맑을 청 · 心 마음 심 · 寡 적을 과 · 欲 하고자할 욕

淸心寡欲(청심과욕) 마음을 깨끗이 하고 욕심을 적게 가진다.

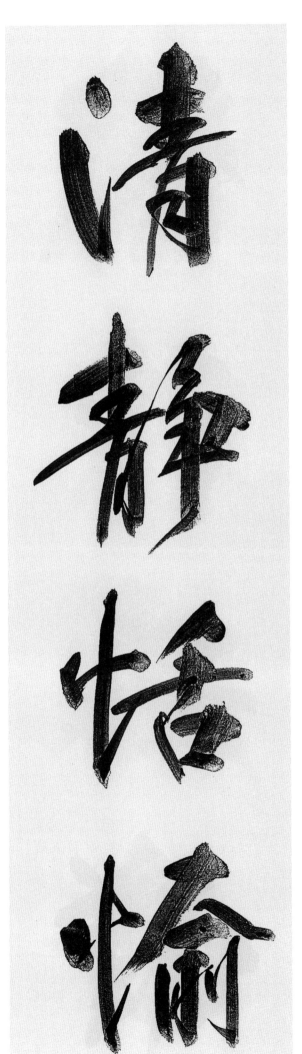

淸 맑을 청 · 靜 고요할 정 · 恬 편안할 념 · 愉 즐거울 유

淸靜恬愉(청정념유) 마음이 맑고 조용하며 염담(恬澹)하고 안락함.

319

淸 맑을 청 · 貞 곧을 정 · 廉 청렴할 렴(염) · 節 마디 절

淸貞廉節(청정염절) 맑고 절개가 곧고 염치가 있고 절도가 있는 것.

淸 맑을 청 · 淨 깨끗할 정 · 無 없을 무 · 欲 하고자할 욕

淸淨無欲(청정무욕) 맑고 깨끗하며 욕심이 없음.

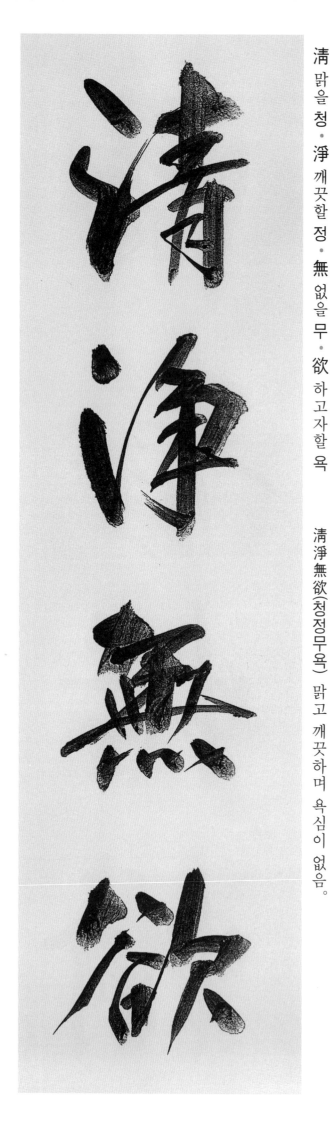

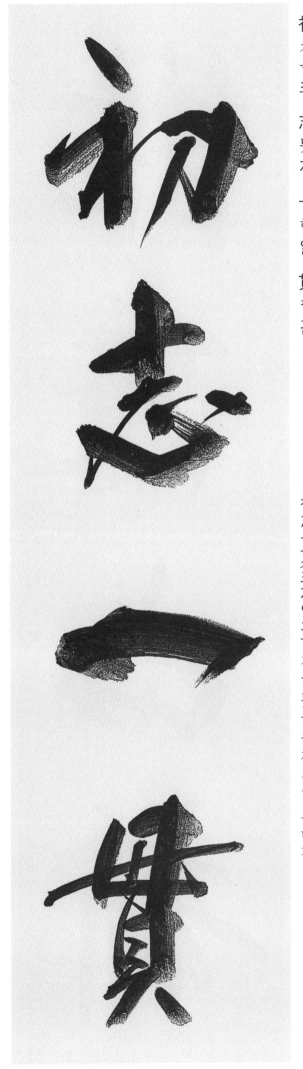

初 처음 초 · 志 뜻 지 · 一 한 일 · 貫 꿸 관

初志一貫(초지일관) 처음 뜻을 끝까지 밀고 나감.

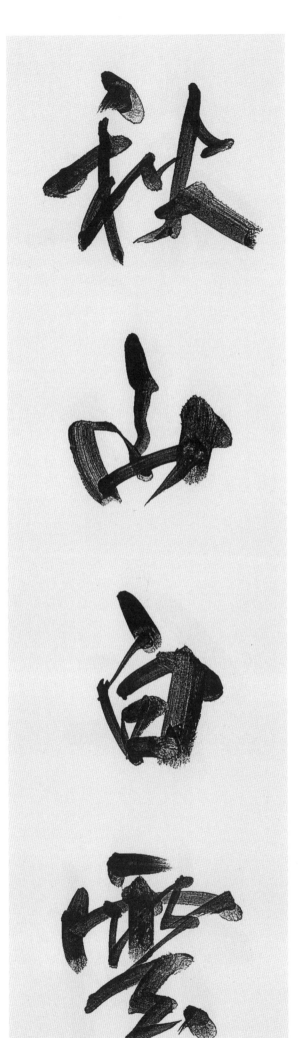

秋 가을 추 · 山 뫼 산 · 白 흰 백 · 雲 구름 운

秋山白雲(추산백운) 가을 산 흰 구름.

321

秋 가을 추 · 山 뫼 산 · 紅 붉을 홍 · 樹 나무 수

秋

山

紅

樹

秋山紅樹(추산홍수) 가을 산 붉은 나무.

推 천거할 · 옮을 추 · 陳 늘어놓을 진 · 出 날 출 · 新 새 신

推

陳

出

新

推陳出新(추진출신) 묵은 것을 밀어내고 새롭게 한다.

春 봄춘 · 蘭 난초란 · 秋 가을추 · 菊 국화국

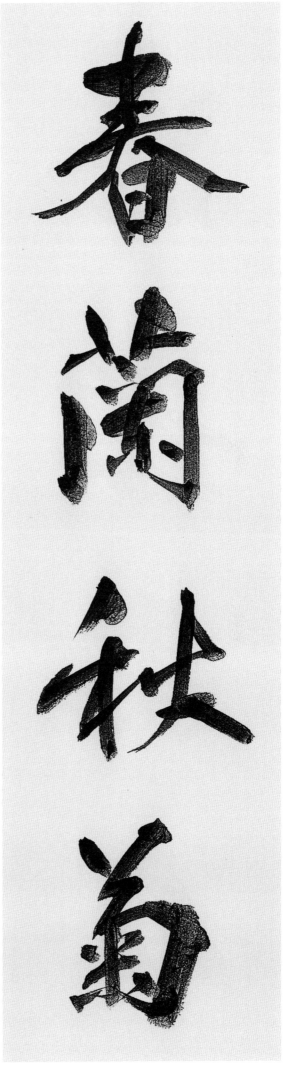

春蘭秋菊(춘란추국) 봄 난초 가을 국화.

春 봄춘 · 華 꽃화 · 秋 가을추 · 實 열매실

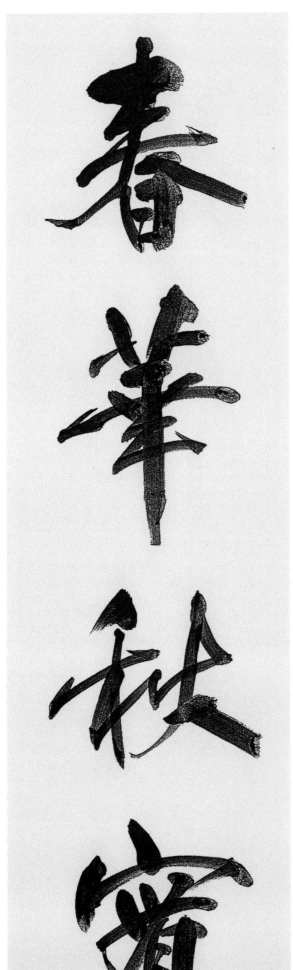

春華秋實(춘화추실) 봄꽃 가을 열매.

忠 충성 충 · 信 믿을 신 · 篤 도타울 독 · 敬 공경할 경

忠信篤敬(충신독경) 진실하고 신의가 있으며, 후덕하고 신중하다.

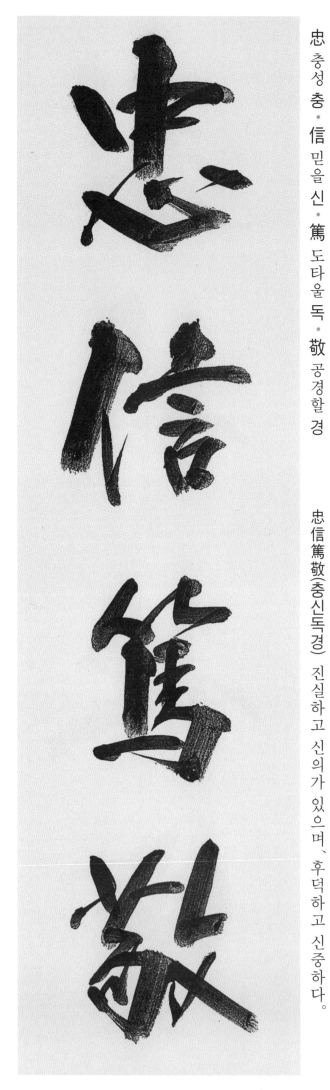

忠 충성 충 · 孝 효도 효 · 兩 두 양(량) · 全 온전할 전

忠孝兩全(충효양전) 충성과 효도를 다 같이 온전하게 하다.

忠 충성 충 · 厚 두터울 후 · 氣 기운 기 · 節 마디 절

忠厚氣節(충후기절) 충직하고 순후하며、기개와 절조가 있다.

致 보낼 치 · 命 목숨 명 · 遂 이룰 수 · 志 뜻 지

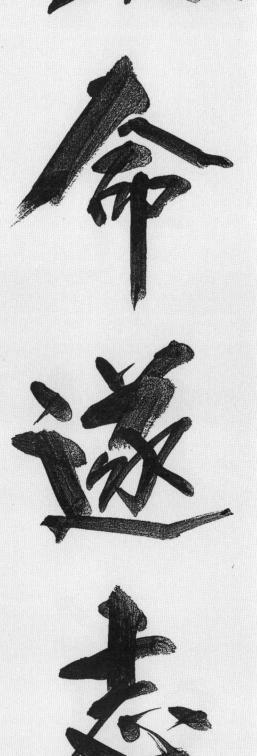

致命遂志(치명수지) 목숨을 다하여 뜻을 이룸.

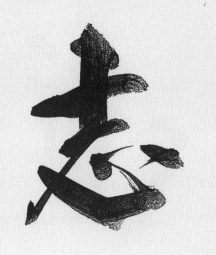

治 다스릴 치 · 身 몸 신 · 以 써 이 · 道 길 도

治身以道(치신이도) 올바른 도리로써 자신을 다스리라.

治 다스릴 치 · 心 마음 심 · 養 기를 양 · 性 성품 성

治心養性(치심양성) 마음을 다스리고 본성(本性)을 기르다.

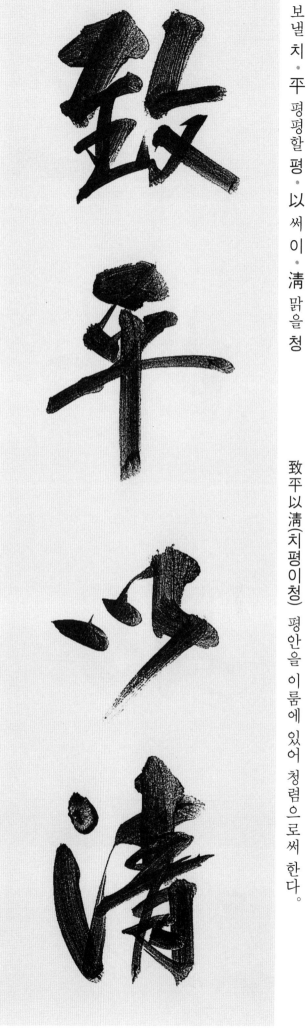

致 보낼 치 · 平 평평할 평 · 以 써 이 · 淸 맑을 청

致平以淸(치평이청) 평안을 이룸에 있어 청렴으로써 한다.

枕 베개 침 · 書 글 서 · 高 높을 고 · 臥 누울 와

枕書高臥(침서고와) 책을 높이 베고 눕다.

呑 삼킬 탄 · 吐 토할 토 · 雲 구름 운 · 煙 연기 연

呑吐雲煙(탄토운연) 푸른 산이 구름을 토하고, 맑은 물이 안개를 머금다.

耽 즐길 탐 · 學 배울 학 · 好 좋을 호 · 古 옛 고

耽學好古(탐학호고) 학문을 탐닉하여 옛것을 즐겨 배우다.

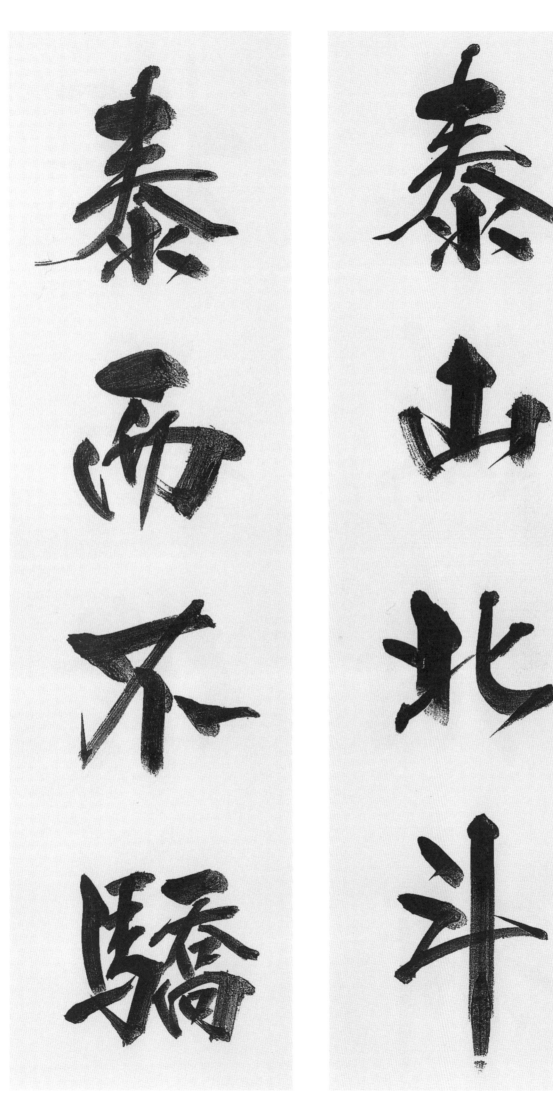

泰 클 태 · 山 뫼 산 · 北 북녘 북 · 斗 말 두

泰山北斗(태산북두) 태산과 북두처럼 사람들이 우러러 봄.

泰 클 태 · 而 말이을 이 · 不 아니 불 · 驕 교만할 교

泰而不驕(태이불고) 태연(泰然)하면서 교만하지 않다.

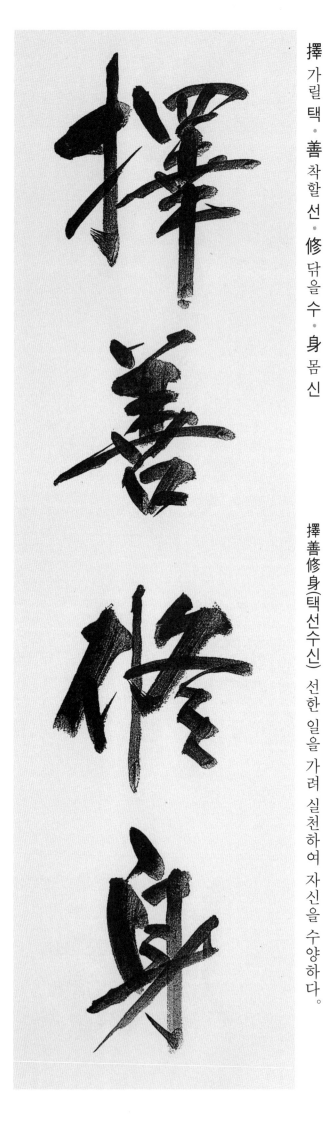

擇 가릴 택 · 善 착할 선 · 修 닦을 수 · 身 몸 신

擇善修身(택선수신) 선한 일을 가려 실천하여 자신을 수양하다.

吐 토할 토 · 故 옛 고 · 納 바칠 납 · 新 새 신

吐故納新(토고납신) 낡은 것은 버리고, 새로운 것을 받아들이다.

通 통할 통 · 於 어조사 어 · 天 하늘 천 · 道 길 도

通於天道(통어천도) 하늘의 도(道)에 통하다.

投 던질 투 · 金 쇠 금 · 於 어조사 어 · 水 물 수

投金於水(투금어수) 금덩이를 강물에 버린다. ―兄弟投金說話.

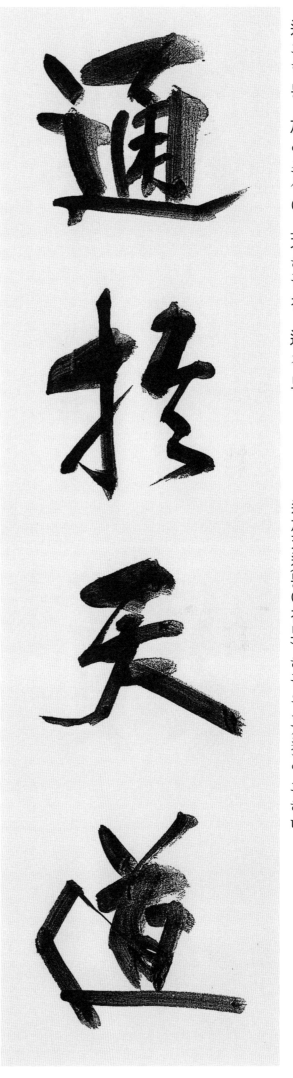

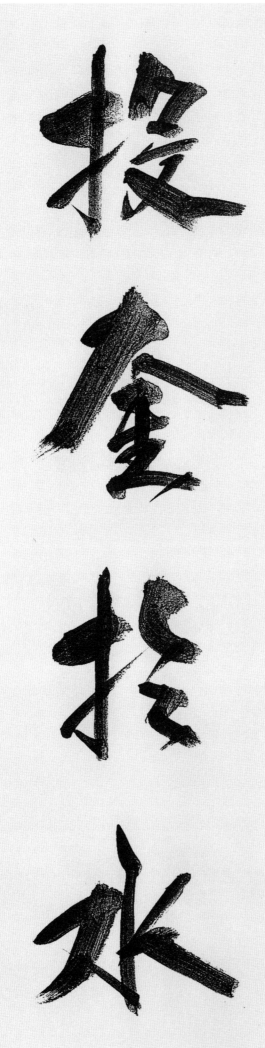

特 특별할 특 · 立 설립 · 獨 홀로 독 · 行 다닐 행

特立獨行(특립독행) 빼어난 뜻을 지니고 홀로 뛰어난 행동을 한다.

破 깨뜨릴 파 · 邪 간사할 사 · 顯 나타날 현 · 正 바를 정

破邪顯正(파사현정) 사악함을 물리치고 정의를 구현하다.

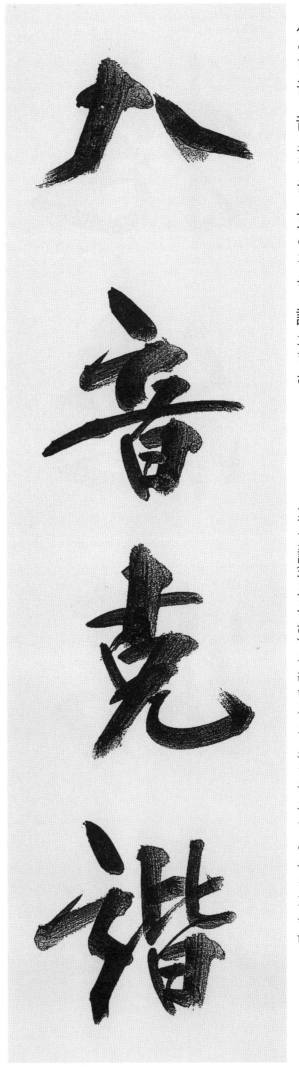

八 여덟 팔 • 音 소리 음 • 克 이길 극 • 諧 화할 해

八音克諧(팔음극해) 삼라만상의 소리를 능히 어울리게 한다.

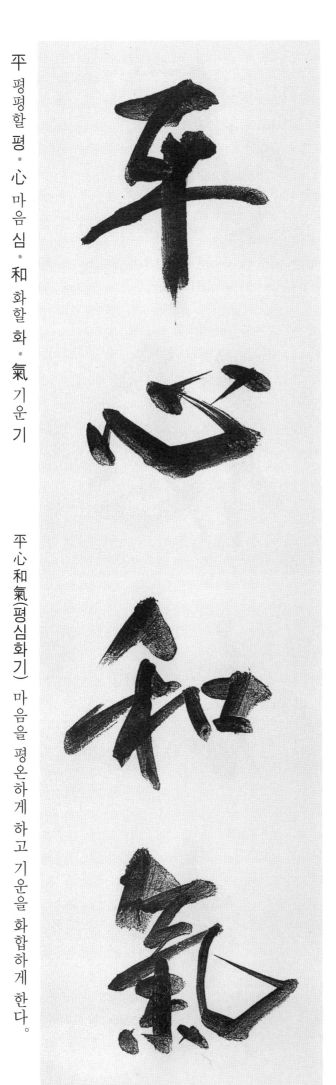

平 평평할 평 • 心 마음 심 • 和 화할 화 • 氣 기운 기

平心和氣(평심화기) 마음을 평온하게 하고 기운을 화합하게 한다.

布 베포 · 德 덕 덕 · 施 베풀시 · 惠 은혜 혜

布德施惠(포덕시혜) 널리 은덕을 펴고 혜택을 베풀다.

抱 안을 포 · 德 덕 덕 · 煬 쬘 양 · 和 화할 화

抱德煬和(포덕양화) 덕을 지니고 화기(和氣)에 넘치다.

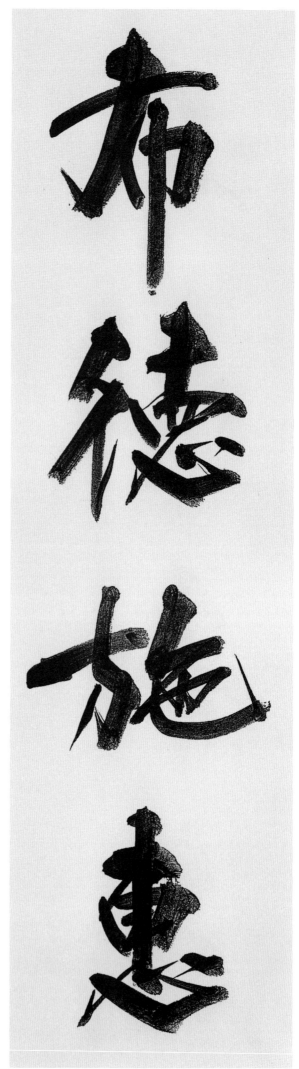

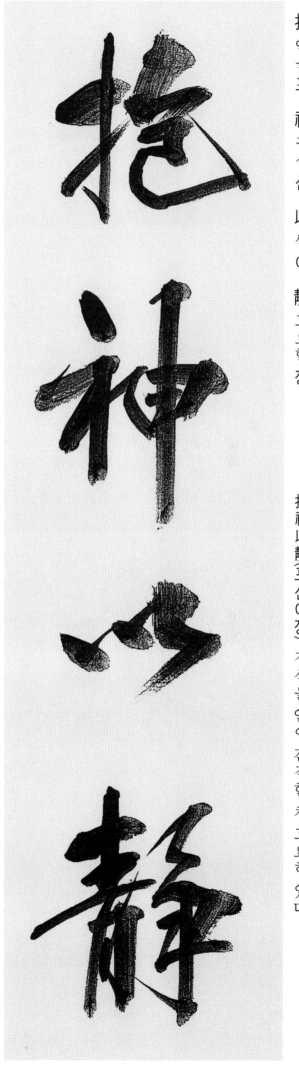

抱 안을 포 · 神 귀신 신 · 以 써 이 · 靜 고요할 정

抱神以靜(포신이정) 정신을 안에 간직한 채 고요히 있다.

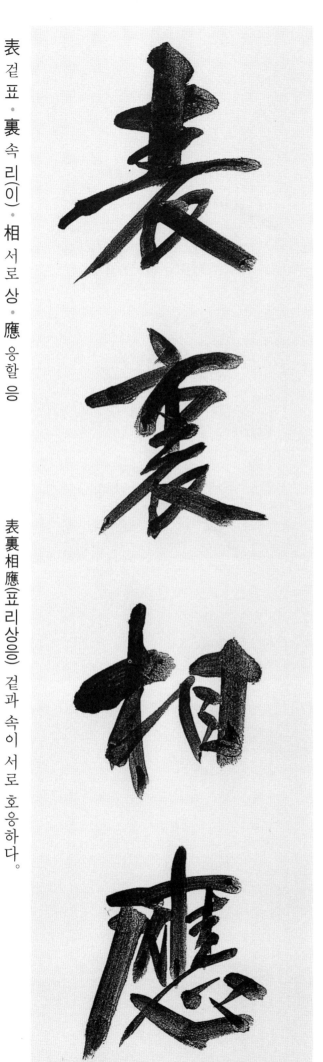

表 겉 표 · 裏 속 리(이) · 相 서로 상 · 應 응할 응

表裏相應(표리상응) 겉과 속이 서로 호응하다.

335

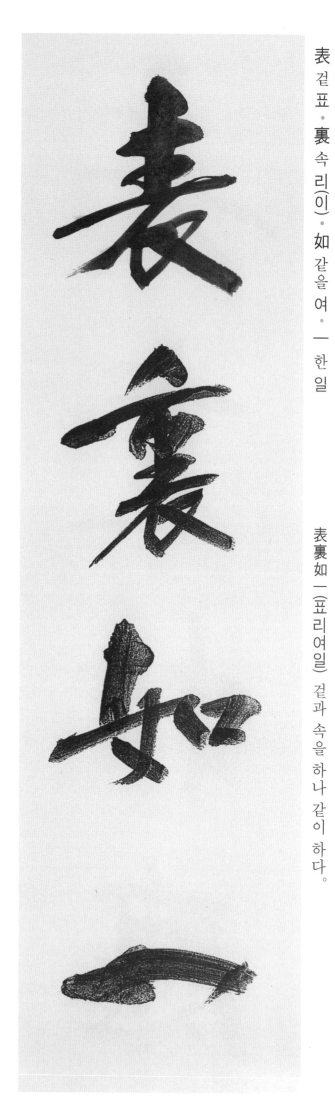

表 겉 표 · 裏 속 리(이) · 如 같을 여 · 一 한 일

表裏如一(표리여일) 겉과 속을 하나 같이 하다.

必 반드시 필 · 誠 정성 성 · 其 그 기 · 意 뜻 의

必誠其意(필성기의) 반드시 그 뜻을 성실하게 하다.

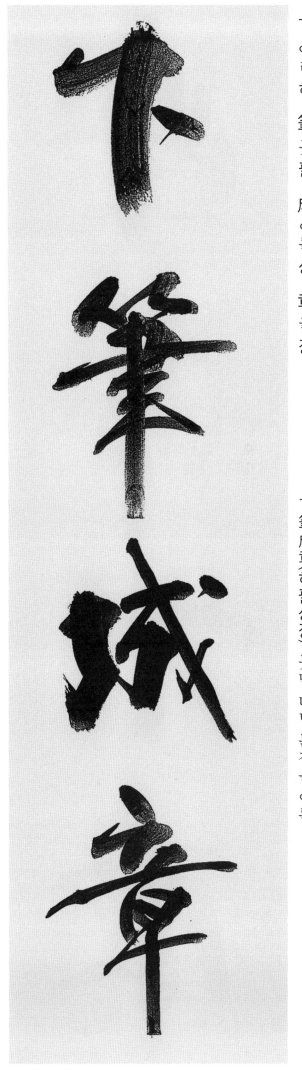

下 아래 하 · 筆 붓 필 · 成 이룰 성 · 章 글 장

下筆成章(하필성장) 붓만 대면 문장을 이룸.

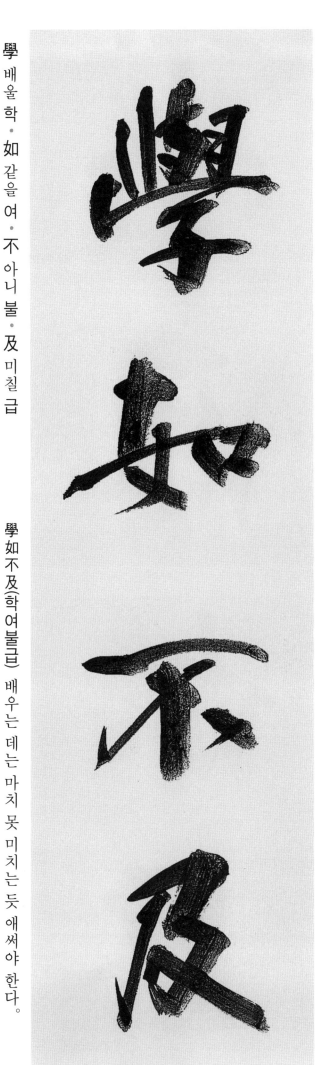

學 배울 학 · 如 같을 여 · 不 아니 불 · 及 미칠 급

學如不及(학여불급) 배우는 데는 마치 못 미치는 듯 애써야 한다.

337

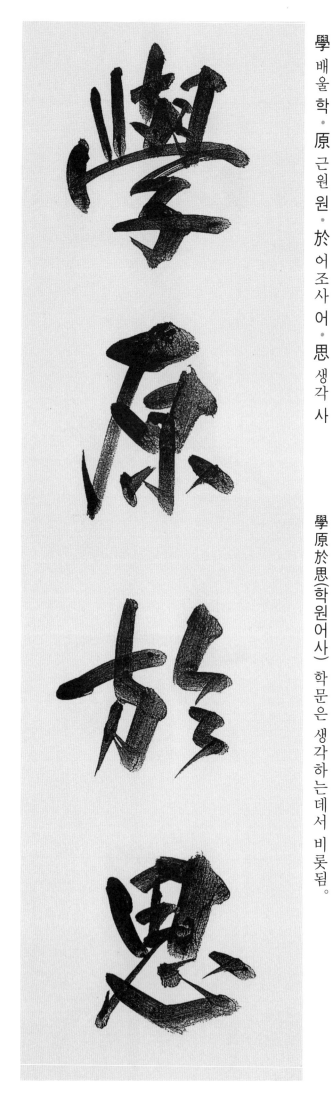

學 배울 학 · 原 근원 원 · 於 어조사 어 · 思 생각 사

學原於思(학원어사) 학문은 생각하는 데서 비롯됨.

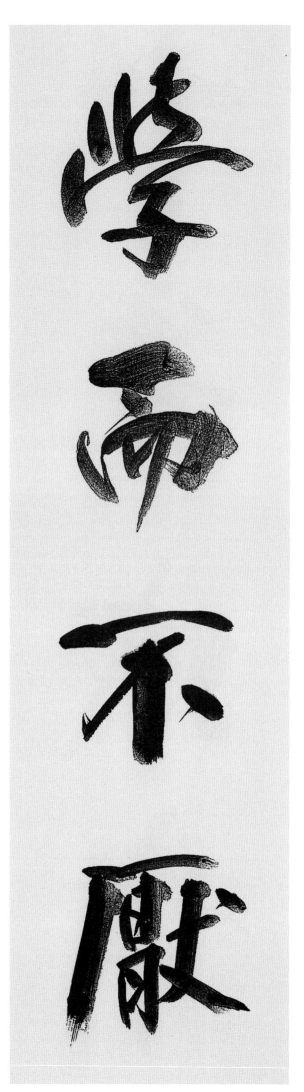

學 배울 학 · 而 말이을 이 · 不 아니 불 · 厭 싫을 염

學而不厭(학이불염) 배워 싫증내지 않는다.

右

學 배울 학 · 而 말이을 이 · 時 때 시 · 習 익힐 습

學而時習(학이시습) 배우고 때로 익히다.

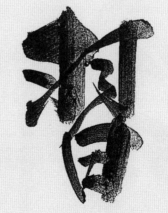

左

學 배울 학 · 而 말이을 이 · 增 불을 증 · 智 슬기 지

學而增智(학이증지) 배워서 지혜를 더 함.

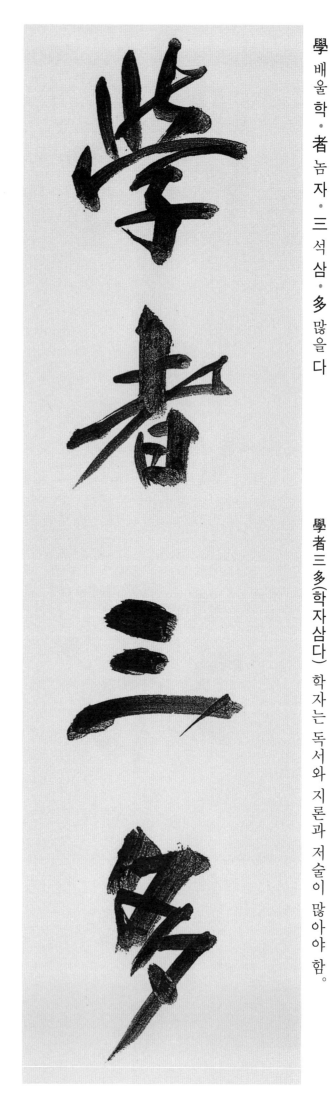

學 배울 학 · 者 놈 자 · 三 석 삼 · 多 많을 다

學者三多(학자삼다) 학자는 독서와 지론과 저술이 많아야 함.

學 배울 학 · 必 반드시 필 · 日 날 일 · 新 새 신

學必日新(학필일신) 배우면 반드시 날로 새로워진다.

340

閑 막을 한 · 邪 간사할 사 · 存 있을 존 · 誠 정성 성

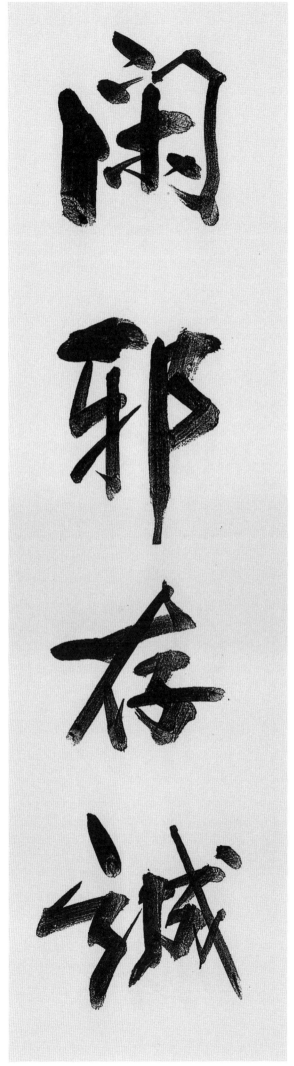

閑邪存誠(한사존성) 사악해짐을 막고 성실한 마음을 지닌다.

閑 막을 한 · 舒 펼 서 · 都 도읍 도 · 雅 초오 아

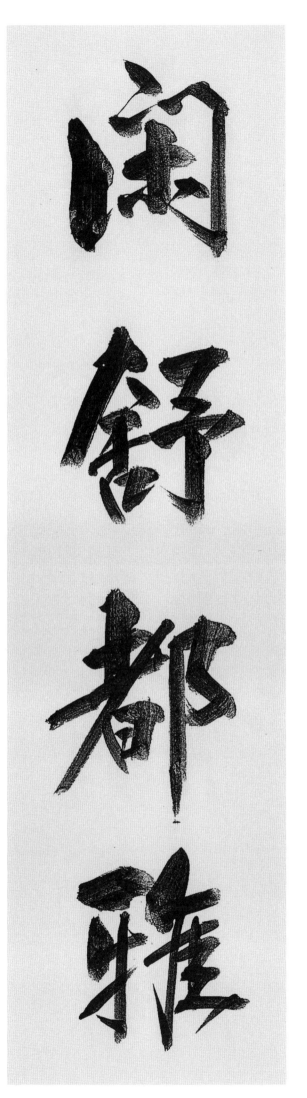

閑舒都雅(한서도아) 한가롭고 조용하여 세련되고 품위가 있다.

341

閒 틈·사이 한·心 마음심·靜 고요할 정·居 있을 거

閒心靜居(한심정거) 한가로운 마음으로 조용히 지내다.

含 머금을 함·醇 순박할 순·守 지킬 수·樸 통나무 박

含醇守樸(함순수박) 순수함을 지니고 소박함을 지키다.

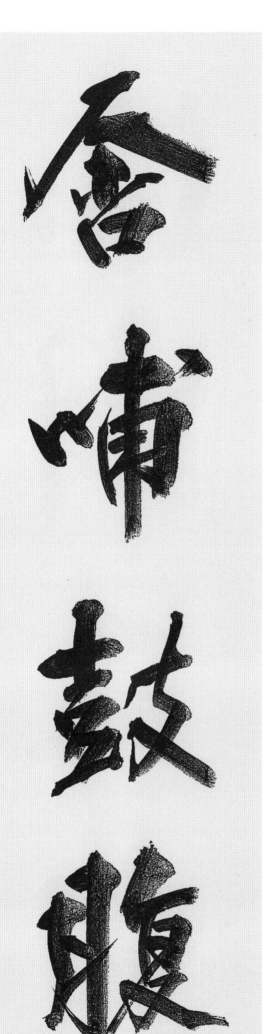

咸 다 함 · 有 있을 유 · 一 한 일 · 德 덕 덕

咸有一德(함유일덕) 시종일관 행동을 삼가고 덕을 갖춘다.

含 머금을 함 · 哺 먹을 포 · 鼓 북 · 두드릴 고 · 腹 배 복

含哺鼓腹(함포고복) 배불리 먹고 배를 두드리다. 풍족하게 생활하며 편안한 삶을 사는 것을 의미.

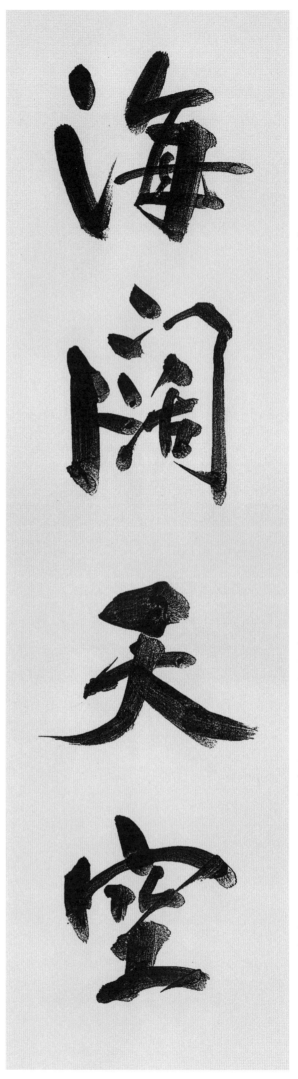

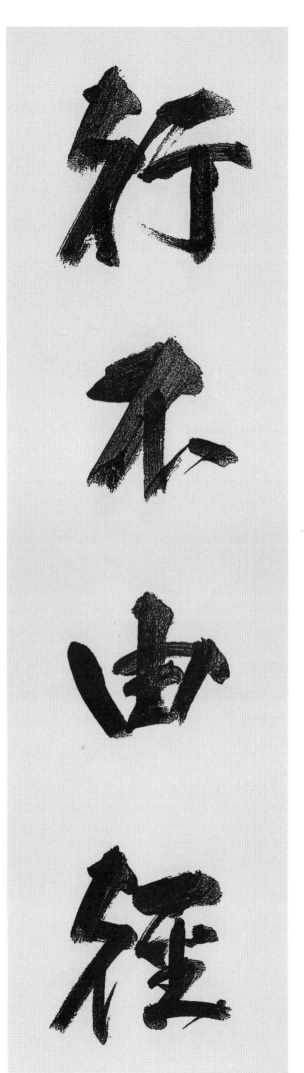

海 바다 해 · 闊 근고할 활 · 天 하늘 천 · 空 빌 공

海闊天空(해활천공) 바다같이 넓고 하늘같이 공활한 인품을 말함.

行 다닐 행 · 不 아니 불 · 由 말미암을 유 · 徑 지름길 경

行不由徑(행불유경) '지름길이나 샛길을 가지 않고 떳떳하게 큰길로 간다.'는 뜻.

344

行 다닐 · 갈 행 · 雲 구름 운 · 流 흐를 류 · 水 물 수

行雲流水(행운류수) 떠나가는 구름 흘러가는 물.

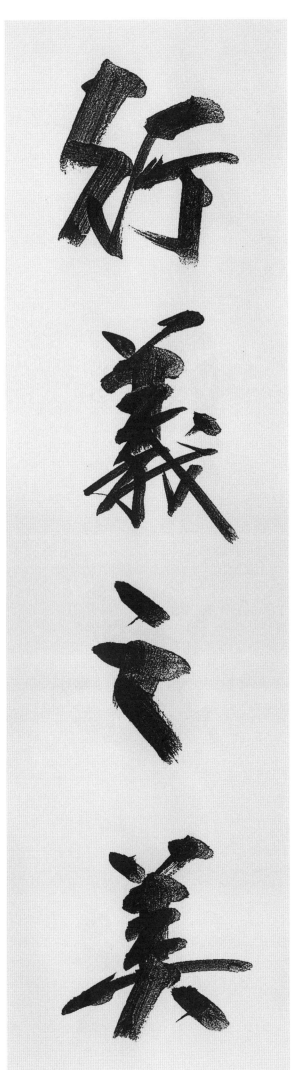

行 다닐 · 갈 행 · 義 옳을 의 · 之 갈 지 · 美 아름다울 미

行義之美(행의지미) 의로움을 행하는 아름다움.

345

行則思義(행즉사의) 행할 때에는 정의를 생각하라.

向 향할 향·善 착할 선·背 등 배·惡 악할 악

向善背惡(향선배악) 선을 지향(指向)하고 악을 버리다.

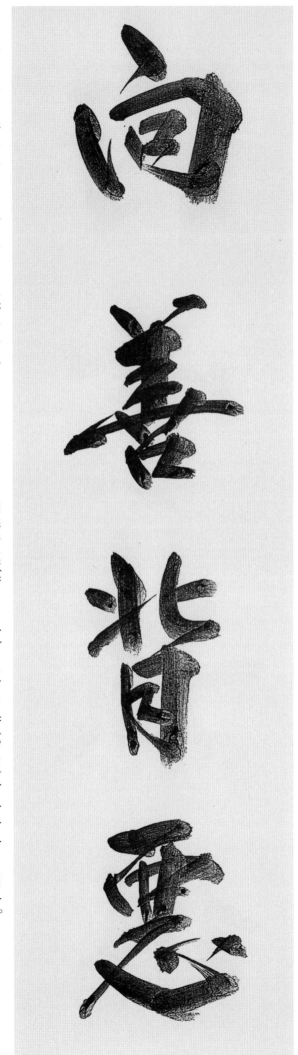

香 향기 향 • 遠 멀 원 • 益 더할 익 • 淸 맑을 청

香遠益淸(향원익청) 꽃의 향기는 멀리까지 풍기고 그 빛깔은 더욱 맑다.

虛 빌 허 • 心 마음 심 • 聽 들을 청 • 法 법 법

虛心聽法(허심청법) 빈 마음으로 법을 듣는다.

347

虛 빌 허 · 心 마음 심 · 平 평평할 평 · 志 뜻 지

虛
心
平
志

虛心平志(허심평지) 마음을 비우고 뜻을 고르게 하다.

赫 붉을 혁 · 世 대 · 인간 세 · 紫 자주빛 자 · 纓 갓끈 영

赫
世
紫
纓

赫世紫纓(혁세자영) 대대로 이름이 크게 빛나다.

348

挾 낄 협 · 山 뫼 산 · 超 넘을 초 · 海 바다 해

挾山超海(협산초해) 산을 끼고 바다를 건너뛰다.

協 화할 · 맞을 협 · 和 화할 화 · 萬 일만 만 · 邦 나라 방

協和萬邦(협화만방) 온 나라를 화평케 하다.

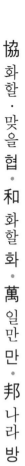

好 좋을 호 · 問 물을 문 · 則 곧 즉 · 법칙 칙 · 裕 넉넉할 유

好問則裕(호문즉유) 묻기를 좋아하면 흉중이 광활하고 여유가 있다.

刑 형벌 형 · 以 써 이 · 正 바를 정 · 邪 간사할 사

刑以正邪(형이정사) 올바른 형벌을 행하여 사악(邪惡)을 바로잡다.

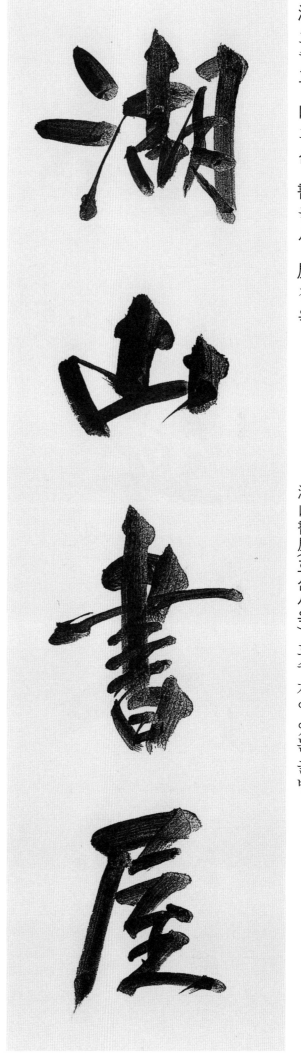

湖 호수 호 · 山 뫼 산 · 書 글 서 · 屋 집 옥

湖山書屋(호산서옥) 호수 가에 있는 글방.

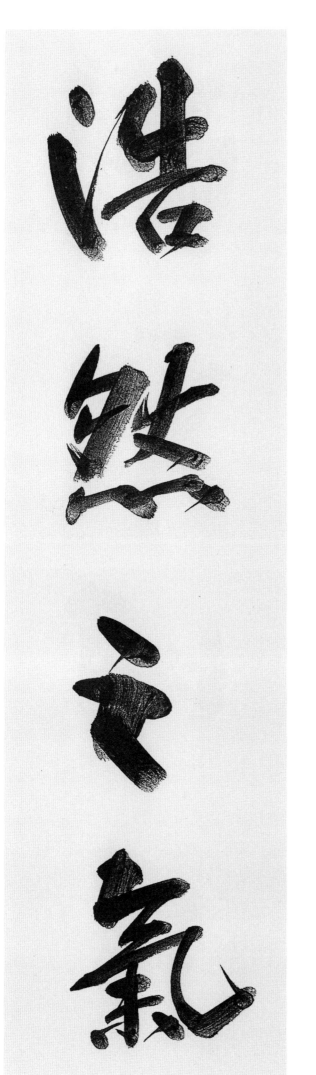

浩 클 호 · 然 그러할 연 · 之 갈 지 · 氣 기운 기

浩然之氣(호연지기) 천지간에 가득한 바른 원기.

351

弘 넓을 홍 · 益 더할 익 · 人 사람 인 · 間 틈 · 사이 간

弘益人間(홍익인간) 널리 인간 세계를 이롭게 함.

湖 호수 호 · 中 가운데 중 · 明 밝을 명 · 月 달 월

湖中明月(호중명월) 호수에 비친 밝은 달.

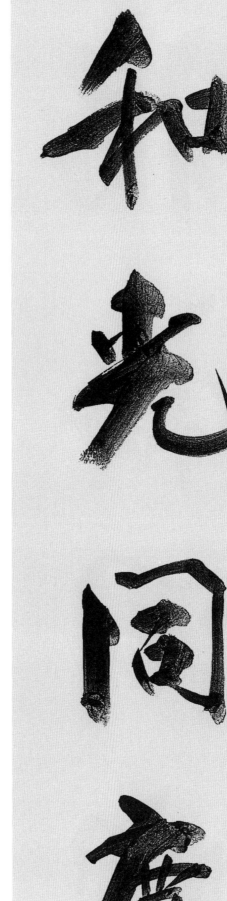

和 화할 화 · 光 빛 광 · 同 한 가지 동 · 塵 티끌 진

和光同塵(화광동진) 빛을 부드럽게 해서 속세의 티끌에 같이 한다는 뜻.
─〈노자〉 도덕경.

和 화할 화 · 氣 기운 기 · 滿 찰 만 · 堂 집 당

和氣滿堂(화기만당) 온화한 기운이 집에 가득함.

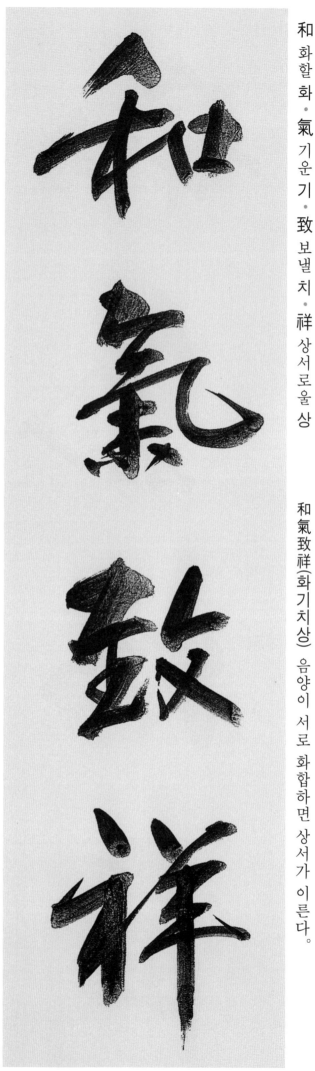

和氣致祥(화기치상) 음양이 서로 화합하면 상서가 이른다.

禍 재화 화 · 福 복 복 · 同 한 가지 동 · 門 문 문

禍福同門(화복동문) 화와 복은 같은 데서 싹튼다.

和 화할 화 • 善 착할 선 • 之 갈 지 • 氣 기운 기

和善之氣(화선지기) 화목하고 선량한 기운.

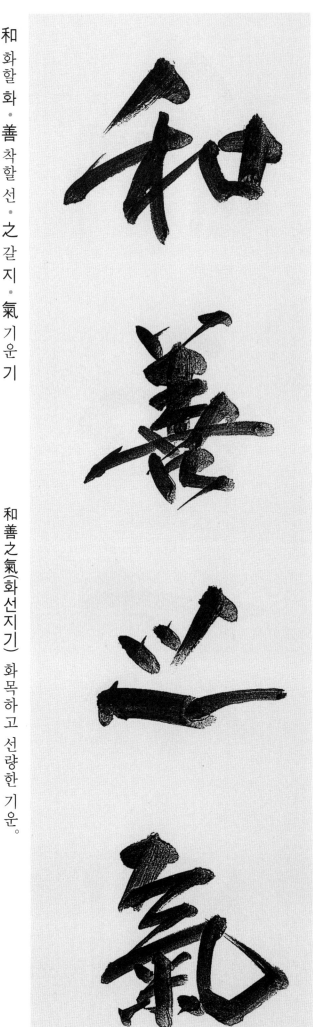

355

禍 재화 화 • 福 복 복 • 無 없을 무 • 門 문 문

禍福無門(화복무문) 화와 복이 문이 따로 없다.

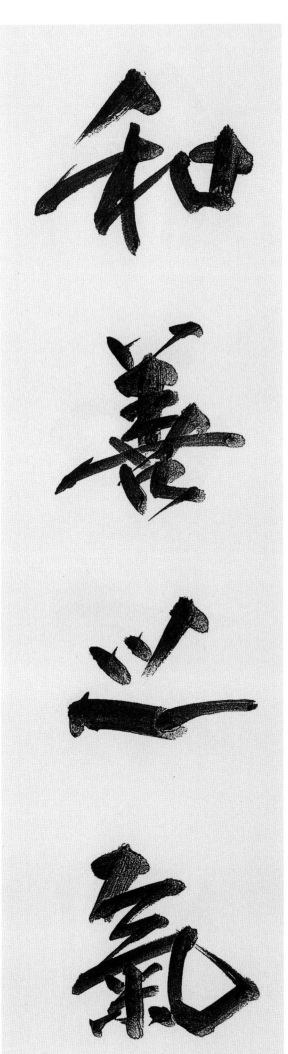

和 화할 화 · 而 말이을 이 · 不 아니 불 · 同 한 가지 동

和而不同(화이부동) 남과 사이좋게 지내기는 하나 무턱대고 한데 어울리지 않는 일.

和 화할 화 · 而 말이을 이 · 不 아니 불 · 流 흐를 류

和而不流(화이불류) 화합하면서도 남의 의견에 흐르지 않는다.

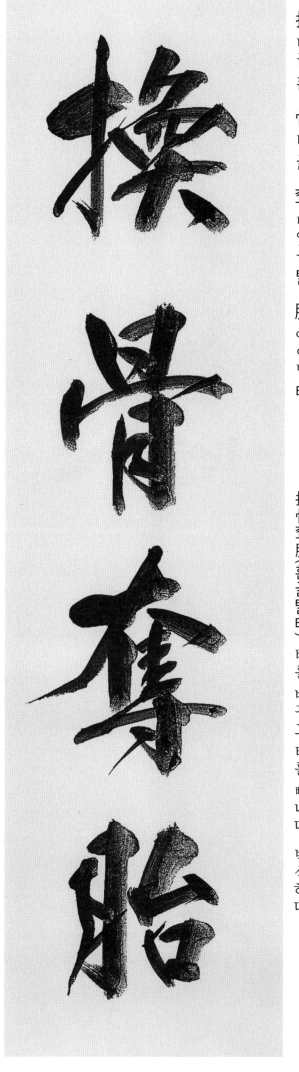

換 바꿀 환 · 骨 뼈 골 · 奪 빼앗을 탈 · 胎 아이밸 태

換骨奪胎(환골탈태) 뼈를 바꾸고 태를 빼내다。변신하다。

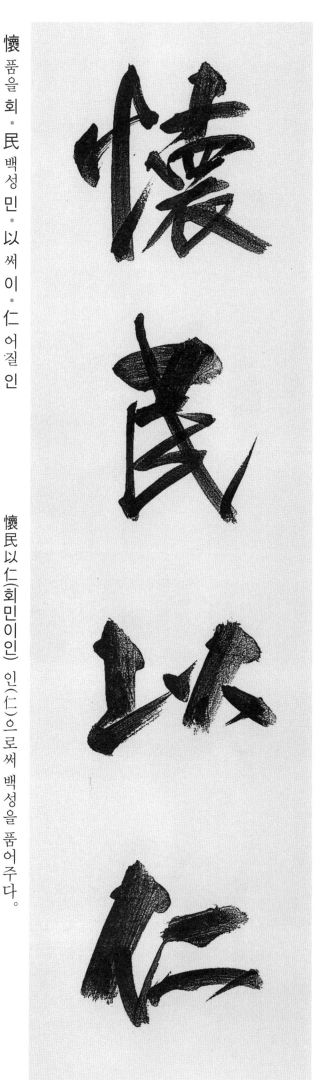

懷 품을 회 · 民 백성 민 · 以 써 이 · 仁 어질 인

懷民以仁(회민이인) 인(仁)으로써 백성을 품어주다。

懷 품을 회

孝 효도 효 · 家 집 가 · 忠 충성 충 · 國 나라 국

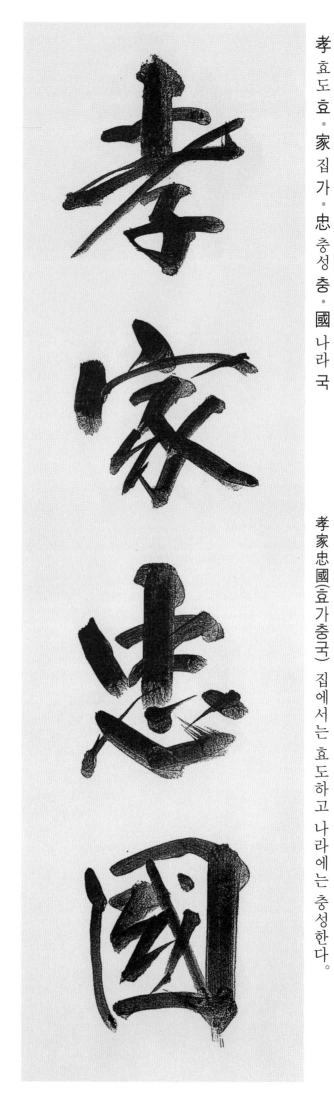

孝家忠國(효가충국) 집에서는 효도하고 나라에는 충성한다.

孝 효도 효 · 敬 공경 경 · 父 아비 부 · 母 어미 모

孝敬父母(효경부모) 부모에게 효도하고 공순한다.

358

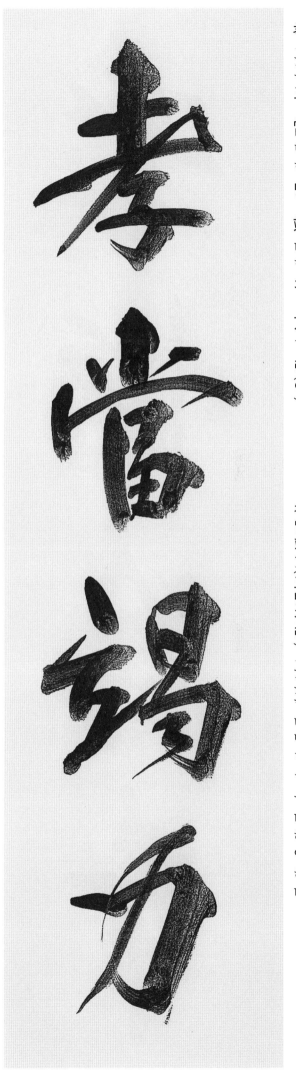

孝 효도 효 · 當 당할 당 · 竭 다할 갈 · 力 힘 력(역)

孝當竭力(효당갈력) 효도는 마땅히 힘을 다해야 한다.

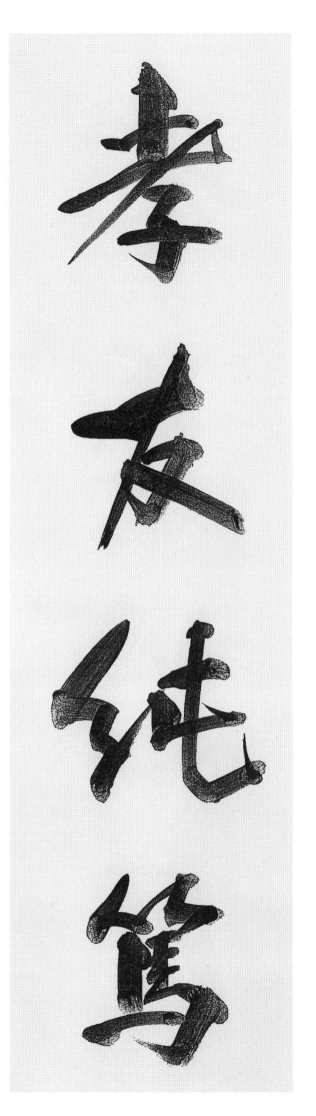

孝 효도 효 · 友 벗 우 · 純 순수할 순 · 篤 도타울 독

孝友純篤(효우순독) 효도 · 우애하고 순수하며 돈독하다.

孝 효도 효 · 義 옳을 의 · 慈 사랑할 자 · 厚 두터울 후

孝義慈厚(효의자후) 효성스럽고 의리 있고 인자하고 돈후(敦厚)함.

孝 효도 효 · 悌 공경할 제 · 爲 할 위 · 本 근본 본

孝悌爲本(효제위본) 효도와 공경을 근본으로 삼다.

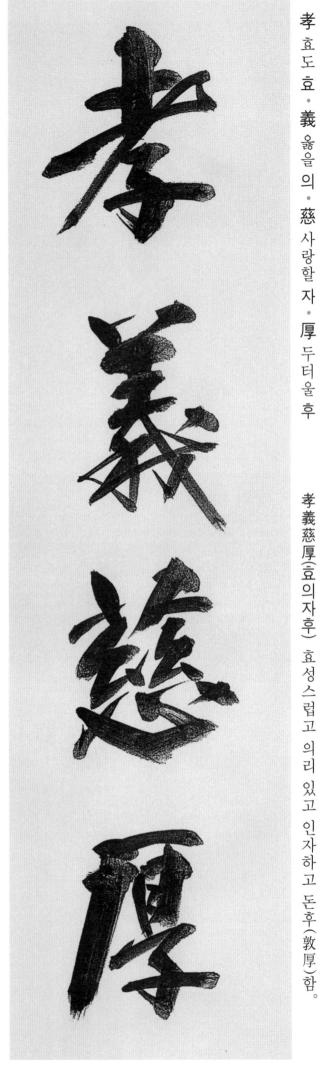

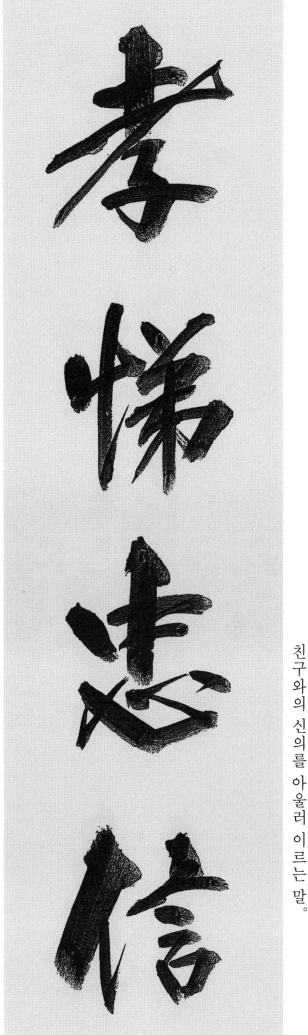

孝悌忠信(효제충신) 부모에 대한 효도, 형제간의 우애, 임금에 대한 충성, 친구와의 신의를 아울러 이르는 말.

暉 빛 휘 • 光 빛 광 • 日 날 일 • 新 새 신

暉光日新(휘광일신) 빛나는 광채가 날로 새로워짐.

欣 기뻐할 흔 · 游 놀 유 · 暢 펼 · 화창할 창 · 神 귀신 신

欣游暢神(흔유창신) 마음을 가라앉히고 기쁘게 즐기다.

欣游暢神

興 일 흥 · 實 열매 실 · 在 있을 재 · 德 덕 덕

興實在德(흥실재덕) 나라가 흥하려면 임금(군주)이 덕이 있어야 한다.

興實在德

362

姓名 : **嚴 基 喆**

雅號 : 東泉

1955年 忠淸北道 忠州 出身

■ blog. https://blog.naver.com/sekwongi
네이버(Naver) 또는 다음(Daum)에서 '동천 엄기철'
또는 '추사체사랑 동천 엄기철'로 검색
➡ 방문 하시면 필자의 다양한 작품활동과 서예 관련
일상을 볼 수 있습니다.

略歷

- 東國大學校 佛教學科 卒業
- 高麗大學校 教育大學院 書藝文化最高位課程 修了
- 隨筆家(2020年 國寶文學 '桑田碧海'로 登壇)
- 著書 : 첫 隨筆集 - '點點 하나 파란만장'
- (社)韓國秋史體研究會 理事. 副會長 歷任 / 顧問(現)
- "(社)韓國秋史體研究會會員展" 31年 連續 출품 - 2024년 기준
- 秋史先生追慕全國揮毫大會(禮山) 次上, 壯元, 招待作家/審查歷任
- 韓國秋史書藝大展(果川) 特選, 優秀賞, 招待作家/運營委員 및 審查歷任
- 大韓民國美術大展(美協) 入選 3回, 特選 1回 -2015年 이후 出品 中斷
- 亞細亞美術招待展 招待作家, 運營委員(1994年부터 出品)
- 日本/全日展書法協會主催 公募展 國際藝術大賞(2004년)
- 韓進Group 27年 勤務 후 2008年 退職
- 秋藝廊(書室 및 Gallery) 運營/2008年부터 現在에 이름
- 作品所藏 : 서울 안암동 '普陀寺' 觀音殿 懸板 및 柱聯 외 다수
- 個人展 4回
 - 서울美術館企劃招待 第1回 個人展(2013年)
 - '吉祥寺'招待 / 法頂스님入寂3週期追慕 "法頂스님의 香氣로운 글 書畵展(2013年)
 - 第3回 個人展 / 나를 찾아가는 同行 '金剛經' 特別展(2019년/仁寺洞 한국미술관)
 - '吉祥寺'招待 / 法頂스님入寂10週期追慕 "法頂스님의 香氣로운 글 & 金剛經모음展(2020年)

秋史體로 쓴
四言 七百選

2024年 4月 30日 초판 발행

저 자 엄기철

발행인 이 홍 연 · 이 선 화
발행처 ㈜이화문화출판사

등록번호 제300-2015-92호
주소 서울시 종로구 인사동길 12, 310호(대일빌딩)
전화 02-732-7091~3 (도서 주문처)
 02-738-9880 (본사)
FAX 02-725-5153
홈페이지 www.makebook.net

값 35,000원